JN118823

だけだ」とはフランク・カストルフの言である。
このようにすでに死んだ者たちの言葉と生きる者たちの現実が切り結び、観客の記憶を動員してハレーションを起こす。そんなカレイドスコープのような演劇実践と先生の仕事の関係を振り返る鍵の一つが、ハイナー・ミュラー研究だ。

死者はいつもわたしとともに歩む／わたしは呼吸し食べ飲み眠る／わたしの心の中では戦争は終わることはない

（ハイナー・ミュラー『ヴォロコラムスク街道』）

ハイナー・ミュラーの『戦い』

ハイナー・ミュラーは、ブレヒトとポストドラマ演劇をつなぐ重要な作家、演出家だ。リミニ・プロトコル、シー・シー・ポップ、ルネ・ポレシュらは、ギーセン大学応用演劇学科で彼の教えを受けている。壁崩壊後に新たな政治演劇を成功させたクリストフ・シュリンゲンジーフも、彼のテクストを主要な参照点としている。戦後ドイツの重要な作家の例に漏れず、ミュラーはドイツ史をダークサイドに照準を当てて再現する。戦争の悲惨とファシズムの恐怖を繰り返す「ドイツのみじめさ」は、軍事・官僚国家プロイセンに遡って、ミュラーの日本で最初の翻訳出版『ゲルマーニア ベルリンの死』（早稲田大学出版局、一九九一）、また日本の劇団による初公演『戦い』（劇団大阪、一九九三）に凝縮されている。
ブレヒトを論じた修士論文からほどなくして、当時ブレヒトの一番の後継者とみなされたミュラーについての論文が発表されている。一九七七年から主要なもので十七本。いずれもドイツ文学研究の重厚な伝統に則り、複数の引用元を持つ詩劇をシャープに読み解きつつも、現実のドイツの歴史と未来に刮目する。

大切なのはその「差異」である。ミュラーのシェイクスピアものには、シェイクスピアの骨格に、ミュラーのさまざまな体験、ミュラーの体にこびりついた血や泥のようなものが注入されている。そして

図3. クリストフ・ハイン『円卓の騎士』
（1993年大阪外国語大学ドイツ文学ゼミナール
翻訳冊子）

図2. 劇団大阪新人公演 ハイナー・ミュラー作
『戦い―ドイツの光景1933〜45―』
（1993年2月5-7日、谷町劇場）

二つのテキストがお互いの姿を映し出す鏡のように作用しあうと、無数のシニフィアンの行進が始まり、舞台は意味論的危機の空間に変容する。ミュラーがシェイクスピアとの差異を見つけたように、「凝固した体験」であるテキストと現実（歴史）の差異を見つけ、自己の体験の中で舞台の世界を再構築できた者だけが、認識の危機を克服してミュラーとともに歩むことができるだろう。★2

一九七八年にはすでに発表済みの作品のほとんどを読み込んでいたとおぼしき気鋭のゲルマニストは、東ベルリン留学中の一九七九年九月に『戦い』を初めて観ている。その一週間後に作家と翻訳者の交流が始まる。一九九三年の大阪公演はミュラー作、市川訳・脚本だ。「原作の五景に、ミュラーの散文作品『死亡通知』『鉄十字勲章』、ブレヒトのソング『死んだ兵士の伝説』を組み入れて、新しい作品を作ってみた」なんて、ふつう翻訳者ができることではない。

円卓に集まる "私たち"

一九八八年に顕在化した民主化の胎動から九〇年のドイツ統一にかけてのドイツ演劇では、複数のメディアにリポートがある。教会と並んで反体制勢力の拠点となってきた民主化の機運が最高潮に達した。『ウィリアム・テル』『壊れ瓶』『フィデリオ』には、行政の機能不全や圧政からの解放が自ずと読み取られ、「壁をこわせ。壁を作ったのは俺たちだ。俺たちはこわしかたも知っている」がコールとなる。劇場は舞台と客席が一体となった巨大な祝祭空間に変容する。

「…」それは政治と演劇が類いまれなる緊張関係の中で切り結んだ時代であり、ドイツ演劇史に残る政治演劇の季節であった。」

この時期に東で日の目を見たハイナー・ミュラー『ハムレットマシーン』、フォルカー・ブラウン『過渡期の社会』、クリストフ・ハイン『円卓の騎士』には、父の世代が作り上げた社会システムを受け継がない息子、子を産まず、怒り、破壊する娘が登場する。彼らの台詞に浮かび上がるのは、女性たちが生きのびるため内面化する男性社会の原理。翻って女性たち――声を発しないまま死を余儀なくされたオフィーリア、声を発したため身体を破壊されたローザ・ルクセンブルク、作家で十三年

にわたる未遂の果て自殺に成功したミュラーの妻ら——の肉と痛みの原理は男性たちを駆動してもいる。最後に『円卓の騎士』の息子モルドレットは椅子を円卓の上に置いて片付ける。『過渡期の社会』の娘イリーナは家に火をつける。『ハムレットマシーン』のハムレットは役を降り、オフィーリアはエレクトラと一体化して世界を子宮に回収する。統一前後の東ドイツ演劇論では、これらを「終末劇」でなく一歩踏み出す行為と捉えている。★3

「変身のオーピウム（阿片）」

一歩はどこに踏み出すべきなのか。格差と分断がまだこれほどひどくなかった九〇年代の前半、アルバイトで自活でき、学費が要らないドイツに留学もでき、卒業後に出くわす困難と理不尽をまだ知らない元ノンポリ学生には大それた問いだ。当時の市川テクストに目を向ければ、「民主的な社会主義」、「人間の顔をした社会主義」という東ドイツの演劇人の言葉が散見される。一九九五年のレビューでも、クリストフ・ハインの一九八九年十一月四日のアレクサンダー広場での言葉がその路線で紹介されている。

人間にふさわしい、人間を機構に従属させないような社会を、たくさん骨のおれる細かい仕事の積み重ねによって作っていこう ★4

だが自由選挙で資本主義が選ばれて五年を経たレビュー時点で、問題は冷戦構造下の体制の二択ではなく、既存のシステムに手を入れ変えてゆくことへとシフトする。続く章ではボルフ・ビアーマンがベルリン帰還コンサートで歌った『変わり続ける者だけが、自らに忠実な者』が取り上げられる。

「変わらぬ愛」「変節しない強固な思想」［…］いかに多く「忠実」という言葉が「変わらない」ということばと結びついて語られてきたことだろ。この逆説的な詩でビアーマンはこれに意義を唱える。ほんとうの共産主義者なら、かつて誓った社会主義への忠実を、現存の「社会主義」に対する批判に変えなければいけないと。★5

1. 市川明「時の扉を開いて─統一前後の東ドイツ演劇─」『世界文学』1号、大阪外国語大学世界 文学研究会、pp. 1-56、1995.
2. 市川明「シェイクスピア　差異──ハイナー・ミュラーのシェイクスピア受容」『ドイツ文学90』1993年春号、pp. 76-87.
3. 前掲書「時の扉を開いて─統一前後の東ドイツ演劇─」p. 24.
4. 同上、p. 20.
5. 同上、p. 28.
6. 市川明「ブレヒトと日本／中国──叙事詩的演劇への道」『Arts and Media』volume 1、大阪大学大学院文学研究科文化動態論専攻アート・メディア論研究室、p. 14、2011.

その際、社会と個人の変革は相互に作用すると捉えられる。ここまで取り上げられたようなドイツの「政治演劇」──現実の政治社会を鏡のように映し出し、未来のあり方を探求する場を提供する──は、その格好のステージStationであろう。それはまた、内面化した葛藤に悩むロマンチックな個人に注視を向ける近代のドラマに対し、注視を人間から引き剥がし、ハムレットを行為から遠ざけている社会の構造、機制、組織に振り向ける叙事演劇、ポストドラマ演劇の特性にも通じる。

そうした演劇の最大の魅力は、詩学、美学の意味での「変身」だ。『セチュアンの善人』の魅力、ブレヒトと中国、日本の関係を論じる際、市川先生は「変身のオーピウム」というキーワードを好んで使われた。「他人から隔絶された孤独な生活を強いられ、いかなる変革の兆候も見えてこないような閉塞の時代にあって、人はみな変化・変転を望み、変身のオーピウムを求める。」それはまたミュラーの信条にも接続される。「演劇における本質的なものは変身、すなわち死ぬことである。」[6]

その後の『桜の園』における夢の飛行

本稿の枠と中に置いた『桜の園』の台詞は、一九九〇年度の大阪外国語大学ドイツ語学科の二次試験で出題されたものである。一九七九年にトーマス・ラングホフ演出でマクシム・ゴーリキー劇場にかけられた本作は、一九八九年にフォルカー・ブラウンが『過渡期の社会』へ改作し、同じ劇場、同じキャスト、同じ演出家で演じられた。その中で、二人の知識人が「夢の飛行」を提案する。回りくどくなったが、市川明先生が体験や構想として遺された演劇／劇場は、そして学び合いと探求の場である学校は、そのようなものだと考えている。

オーリガ　私たちの苦しみは、私たちのあとに生きる人たちの喜びに変わる。幸福と平和がこの世にやってくる。もう少ししたら、私たちにも分かるような気がするわ、何のために私たちが生きるのか…

（大阪大学大学院人文学研究科芸術学専攻アート・メディア論コース准教授）

目次　contents

注記
本誌は造本設計のコンセプトに基づき、意図的に一部のページを落丁させております。
落丁したページは別冊「落丁本」に纏められております。

016

a
sis
ica del
nto italiano:
o di principio
zione tra
a, letteratura
ante il
nto

Feature　　　Monograph　　　Ikko Okakita　　　巻頭特集　　　論文

岡北一孝

イタリア・ルネサンスの建築エクフラシス：建築・文学・美術を統合的に考える

本稿は、2024年2月23日に日本女子大学で開催された シンポジウム「『脱線』digressionの創造力：初期近代西欧の視覚芸術と修辞学の協奏」における発表「イタリア・ルネサンスの建築エクフラシス概説」に手を加えて原稿化したものである。

Prospett

sull'ekph

architetto

Rinascim

Uno stud

sull'integr

architett

e arte du

Rinascim

C17

Keywords

エクフラシス
アルベルティ
ラファエッロ
ジュリアーノ・ダ・サンガッロ

018

はじめに：

ルネサンス建築史研究と建築エクフラシス

「建築家は誰であったのか？」、これがルネサンス建築史研究で大きな問題となるのは、それほど多くないと思われるかもしれない。ブルネッレスキ（一三七七─一四四六）、アルベルティ（一四〇四─一四七二）、ブラマンテ（一四四四─一五一四）、ミケランジェロ（一四七五─一五六四）、パッラーディオ（一五〇八─一五八〇）など、ルネサンス建築の傑作と呼ばれるものには、常に建築家の名前が刻まれている。しかし、研究を進めていくと、建築家はその建築のどこからどこまでを構想・設計したのか？　現場で働く工匠や大工たちはどれほどの貢献をしたのか？　また注文主はどこまで具体的に希望や要望を伝えたのか？　などの問題が、大きなものとして迫ってくる。そこで、当時の建築創作をめぐる構想のバトンやコミュニケーションを解明する手がかりの一つが建築エクフラシスである。建築エクフラシスは、主に芸術家や人文主義者の空間認識や、建築に関する言語的なアイデアをどのように構想・設計に反映させたのかを教えてくれるのである。その一端を本稿では示していく。

エクフラシスとは

エクフラシス（Ekphrasis）は、文学批評、美術史、建築史など幅広い視覚芸術と修辞学の分野と結びついている。この用語の起源に遡れば、古代の修辞学に行き着く。エクフラシスは帝政期ローマの古代ギリシアの修辞学に関する教育書・マニュアルブックである『プロギュムナスマタ Progymnasmata』で示される。その著者の一人で、よく知られているテオン（一世紀ないしは二世紀）は次のように記した。

エクフラシスとは、主題を眼前に生き生きと描き出す言論のことである。

エクフラシスは人物、出来事、場所、時のものがある。[*1]

このようにエクフラシスは、あるものを眼前に鮮やかにもたらす描写技法と定義される。この
テオンによる定義は、エクフラシスの目的とその特質が、聞き手（ないしは読み手）の心中
に対象を鮮明に喚起させることを示している。エクフラシスの対象となるもの、つまりエクフ
ラシスの主題は多種多様で、テオンは具体的に、人物、出来事、場所、時と説明している。テ
オンは「方法」（ないしは様態）[*2]も主題の一つとして挙げて、以下のように述べた。

また方法のエクフラシスもある。たとえば器具や武器や機械を用意するやり方を記述するものである。例えば、ホメロスに
おける武器の製作（『イリアス』第一八歌四六八―六一七行）や、トゥキュディデスにおけるプラタイア包囲（『戦史』第二
巻七五―八）や「彼らは巨大な梁を二つに割り、中をえぐった」（『戦史』第四巻一〇〇）というものである。[*3]

本稿で対象となる初期近代におけるエクフラシスにおいては、そ
の主題は想像ないしは架空あるいは現実の芸術作品、空間、場所で
ある。その手本ともなった古代の事例では、テオンも言及するホメ
ロス（紀元前八世紀）『イリアス』第一八歌に登場するアキレウス
の盾の描写が挙げられる。アキレウスの盾の描写は、第一八歌のア
キレウスの戦いの長い物語に挿入されている。つまり、このエク
ラシスは物語の本筋からすれば「脱線」である。ヘーパイストスに
よる盾の鍛造の描写は、いくさの場面の緊張感から離れた文化的
で日常的な美しい瞬間を想起させる「幕間」であるとも考えられ
る。エクフラシスの主題をめぐっては、上述のテオン以降、ヘルモ
ゲネス（二世紀）、アプトニオス（四世紀）、ニコラオス（五世紀）
が『プロギュムナスマタ』で示していく。アプトニオスは主題に動

1. 渡辺浩司「エクフラシス―ローマ帝政期における弁論術教育―」、『弁論術から美学へ―美学成立における古典弁論術の影響』（平成23年度～25年度科学研究費補助基盤研究（C）（研究代表者：渡辺浩司）研究成果報告書）、2014年、9頁。
2. 日向太郎は「様態」と訳出している。日向太郎『ウェルギリウス「アエネーイス」における造形芸術作品描写』、東京大学大学院人文社会系研究科博士学位論文、1999年、3頁
3. 渡辺 2014、9-10頁。

ルネサンス美術

岡北一孝

イタリア・ルネサンスの建築エクフラシス：
建築・文学・美術を統合的に考える

古代の修辞学者たちは、言葉を通じて対象を生き生きと描写する能力を「エナルゲイア」と呼んだ。効果的なエクフラシスは、強いイメージでもってその対象を想起させ、現実的な体験に近い状況へと人々をいざなう。エナルゲイアの概念はアリストテレス（紀元前三八四—三二二）の『弁論術』にまで遡り、彼は人々の目の前にイメージを導くことができる比喩の力を力説している。エクフラシスに欠かせないエナルゲイアは、聞く人、読む人、見る人へと変貌させる。言葉によって紡ぎだされる情景や生物、植物の様子は、人々を魅了し、描写されたその対象とまさに向き合っているか、その場所、空間に居合わせたと思わせるほどに感情移入させる。エナルゲイアが効果的であるためには、身近で一般的なありふれた素材を用いる必要があるとされた。慣れ親しんだものが最も心に残りやすいと考えられており、人々の心の中にすでに存在するイメージを呼び起こすような「再提示」を目指すことが重要であった。[6]とりわけ初期近代への影響を考えた時には、ネオ・ラテンのモデルであった古代ローマの偉大な弁論家キケロー（紀元前一〇六—四三）やクインティリアヌス（三五頃—九六）において、それがどのように語られているのかに注目しなければならない。クインティリアヌスは、『弁論家の教育』の第六巻第二章の「感情を体感する方法」において、エナルゲイアと強く関連するものとしてファンタジア（Phantasia）、すなわち描写によって像を結ぶ心象・表象の力について述べている。

植物のカテゴリーを追加し、ニコラオスはまた、絵画や彫像などの芸術作品も題材になりうると述べているが、例示は避けている。古代美術史研究の権威ジャス・エルスナーは、古代ギリシア・ローマの作家や読者が、芸術の描写をエクフラシスの典型例として考えていたことは疑い得ないと指摘した。[4]たとえば、ホメロスによるアキレウスの盾の描写はたびたび模倣された。ヘシオドス（紀元前七〇〇）の『ヘラクレスの盾』やウェルギリウス（紀元前七〇—一九）の『アエネーイス』におけるアエネーアースの盾の描写がその代表例である。

さて、エクフラシスの特質を考える上で避けられないのは、冒頭の引用した文章中の「生き生きと」の意味するところで、原語では「エナルゲイア」である。テオンは別の箇所で、このように述べる。

エクフラシスの長所（αρεταί アレテー）は以下の通りである。なによりもまず、報告された事柄をあたかも今見ているかのようにさせる明瞭性（σαφήνεια サペーネイア）であり、迫真性（ἐνάργεια エナルゲイア）である。[5]

4. Jas Elsner, "Introduction: The genres of Ekphrasis", in «Ramus», 31, (1–2), p.2.
5. 渡辺 2014、10頁。
6. Ruth Webb, Ekphrasis, Imagination and Persuasion in Ancient Rhetorical Theory and Practice, Farnham and Burlington, Ashgate, 2009, pp. 87-106

023

11. Ruth Webb, "The Aesthetics of Sacred Space, Narrative, Metaphor, and motion in Ekphrasis of Church Buildings", in «*Dumbarton Oaks Papers*», Vol. 53, 1999, pp. 59-74.

の対象物を言葉によって知覚することがどのような効果を及ぼすのかということであった。何よりもまず、言葉を受け取る人々の想像力に訴えかけることを目的とし、多くの場合、特定の対象物の正確な言語情報を示すことより、事前の経験に対応しやすい一般的なイメージを援用した。馴染みがありかつ生き生きとした言葉は、その場面にあたかもいるような気分にさせる。したがって、エクフラシスでは、一般的に理解しやすい特徴を表現するための言葉が頻用される。これは、ビザンティンの作家たちが教会堂の描写などで活用したエクフラシスの側面である。[11]

もう一つは言語表現における「静」と「動」の活用である。記述は静的な対象の表現として理解される一方で、叙述は行為や出来事の表現と考えることができる。エクフラシスはこの二つのカテゴリーを巧みに操ることで、対象を詳細でかつ生き生きと示す描写であった。エクフラシスを受け取る人々が、対象を「見る」ために必要な鮮明さ（エナルゲイア）を得られるように、それがまったく動かないものであっても、描写には時間的な流れが組み込まれていた。たとえば、絵画のような静的な芸術作品のエクフラシスでは、描かれた出来事があたかも時間の中で展開しているかのように、つまり物語化し、感情表現を巧みに導入することによって、その場面に生命を吹き込むような傾向が見られる。建築の場合も、その空間や形態を物語化することで、静的な存在に動きや生気を与え、聞き手にとって対象を生き生きとさせることを目指した。建築に動きを与えることは、人々が動き回ることで、建築の知覚が複雑で変化し続けるという訪問者の実際の経験をなぞる手段でもあると同時に、建築の壮大さや偉大さを表現する効果的な方法でもあった。

対象となる建築の客観的記述という基準に照らせば、建築エクフラシスはたいてい不十分である。しかし、そもそもどんなに情報を詰め込んだとしても、言い尽くすことはできない。建築の物質的要素、空間的特質、寸法、装飾的細部をどれだけ拾い上げ、記述・説明しても、十分とは言い切れない。そこで、時間を通して建築や空間を表現することと並んでしばしば取られたのは、目に見えない（知覚不可能な）ものに訴えかけるエクフラシスである。すぐには目に見えないが、建築や空間に暗黙のうちに含まれている側面に言及するのである。例えば、建物を建てる間のさまざまな困難（材料や資金の確保）、教会堂であれば神学的な物語との関係性など、物質としては不在のものを呼び起こし、目の当たりにする空間に潜む意味を表現し理解させるのである。

イタリア・ルネサンスの建築エクフラシス

024

ここからは具体的に、イタリア・ルネサンスの建築エクフラシスをめぐって、いくつかの論考を発表してきた。[12] これまで扱ってきたのは、レオナルド・ブルーニ（一三七〇—一四四四）、ジャンノッツォ・マネッティ（一三九六—一四五九）、ピウス二世（在位：一四五八—六四）によって著されたものであった。それらの特徴はさまざまではあるが、すでに指摘した建築エクフラシスの特徴を強く示していた。対象の総体的な記述は省かれ、鮮明な空間体験の喚起のために、ある行為や運動、出来事と結びつけて建築が描写されていた。彼らの建築エクフラシスは、都市や建築の正確なかたちを再現するためというよりはむしろ、それらの社会的な側面を、都市・建築を舞台として繰り広げられる市民生活や、儀礼、祝祭と関連させながら、鮮やかに示そうとしていた。また、当時の中心的な注文主であった都市国家の君主や教皇たちが、都市を拡張・再建し、宮殿や菩提寺を建設するに際し、自らがどのような空間を欲しているのか、また建築家、あるいは現場で働く技術者に対して、どのように注文を出し、意図を伝達していたのかを教える資料でもあるだろう。

アルベルティの建築エクフラシス

これまでの論考で扱ったエクフラシスは、人文主義者や教皇のような注文主によって綴られたもので、われわれが一般的に想像する「建築家」あるいは芸術家によるものではない。当時は、知識人が建築家を兼ねることがしばしばあり、その代表例が万能の天才レオン・バッティスタ・アルベルティである。アルベルティによる建築エクフラシスについては、*Profugiorum ab aerumna libri III*（一四四二頃）[13] の冒頭を飾る、フィレンツェのサンタ・マリーア・デル・フィオーレ大聖堂に関するものが有名である。[14] 建築の形態的特徴を具体化する言葉を使わずに、教会堂の本質が典礼にあることを示唆し、ミサの音楽が流れたときに教会堂の中にいる人々が抱く恍惚感をアルベルティは強調していた。したがって、この建築エクフラシスは、当時考えられていた建築（教会堂）の霊性を示す一方で、建

12. マネッティやピウス二世の建築エクフラシスについては、拙稿を参照されたい。岡北一孝「ジャンノッツォ・マネッティの『世俗と教皇庁の式典について』における建築的描写について」、日本建築学会計画系論文集、第79巻、第699号、2014年5月、1221-1227頁。岡北一孝「レオナルド・ブルーニ『フィレンツェ頌』の建築エクフラシスを読む」、«Arts and Media»、vol. 7、2017、12-31頁。岡北一孝「ピウス二世『覚え書』の建築エクフラシスと理想都市ピエンツァ」、«Arts and Media»、vol. 8、2018、42-67頁。

13. Leon Battista Alberti, *Profugiorum ab aerumna libri III*, in *Opere Volgari*, Tomo II (Rime e trattati morali), a cura di Cecil Grayson, Bari, Laterza, 1966, pp. 107-183.

14. この建築エクフラシスについては、岡北一孝「アルベルティのvarietasとconcinnitas：絵画、建築、音楽をめぐって」、«Arts and Media»、vol. 10、2020、27-51頁。

15. レオン・バッティスタ・アルベルティ『建築論』相川浩訳、中央公論美術出版、1982年。ラテン語原文は、Leon Battista Alberti, *L'Architettura (De re aedificatoria)*, testo latino e traduzione a cura di G. Orlandi, introduzione e note di P. Portoghesi, Milano, Polifilo, 1966.

16. Leon Battista Alberti, *Leonis Baptistae Alberti Descriptio urbis Romae*, édition critique par Jean-Yves Boriaud & Francesco Furlan, in «*Albertiana*» VI, 2003, Firenze, Leo S. Olschki, pp. 125-215.

17. *Ibid.*, p. 159.

18. アルフレッド・W・クロスビー『数量化革命』、小沢千重子訳、紀伊国屋書店、2003。

19. レオン・バッティスタ・アルベルティ『建築論』相川浩訳、中央公論美術出版、1982年、200-201頁。ラテン語原文は、Leon Battista Alberti, *L'Architettura (De re aedificatoria)*, testo latino e traduzione a cura di G. Orlandi, introduzione e note di P. Portoghesi, Milano, Polifilo, 1966, p. 575.

20. Leon Battista Alberti, *On painting and On sculpture. The Latin texts of De pictura and De statua*, Edited with translations, introduction and notes by Cecil Grayson, London, Phaidon, 1972, pp. 31-116.

21. *Ibid.*, pp. 117-142.

22. Mario Carpo, *The Alphabet and the Algorithm*, Cambridge (US), MIT Press, 2011, pp. 54-58.

23. 菅野裕子「アルベルティ『建築論』の二つのイオニア式柱礎について：挿図のない建築書における幾何学と数」、『日本建築学会計画系論文集』、第89巻、第820号、1185-1196頁、2024年6月。

物の形式や形態を伝えるものではない。マネッティやピウス二世の建築エクフラシスは目的に応じて、建築の形状や寸法も言葉や数値に置き換えていたが、アルベルティはそのような建築エクフラシスを綴らない。そこで検討するべきは、ウィトルーウィウス『建築十書』を下敷きにした近世ヨーロッパ最初の建築書『建築論 De re aedificatoria』[15]（一四五二年頃完成、一四八五年初版）である。この長大な理論書を建築エクフラシスの観点からどのように分析することができるだろうか。『建築論』や『ローマ都市誌 Descriptio Urbis Romae』[16]（一四五〇頃）など、アルベルティの著作の極めて大きな特徴の一つに図版を一切含まないことが挙げられる。それは明らかに意図的であり、印刷による複製がまだ一般的でなかった時代において、情報を正確に伝えるための手段であった。『ローマ都市誌』では、アルベルティは言語での描写を研ぎ澄ますとともに、極座標を導入することで、誰が描いても同じかたち・図となるよう同一性に心を配った。[17]

当時は正確な地図の製作や、機械時計による時間の計測など、空間や時間を数量化するという意識が大きく発展した時期であった。[18]アルベルティは物事を測定によってデータ化あるいは数値化し、一貫性のある合理的なシステムにして提示し、人々がそれを把握できることを目指していた。『建築論』においても、彼が理論化の先鞭をつけたといわれる建築オーダーは、部分と全体の数的な比例関係や、それぞれの細部に関する詳細を数値化して提示された。また、装飾的な細部の具体的な輪郭も文字のかたち（CやSのかたちなど）を使うなど、誤解なく伝えようとする工夫が見られる。[19]『絵画論 De pictura』（一四三五）[20]において、透視図法を理論化したことも、それが空間を正確に表現するからだ。物体を視覚的に正しい位置関係で配置することを可能にするシステムであるからだ。そして『彫刻論 De statua』[21]（執筆年代不詳。一四三〇年代前半か、一四四三年から一四五二年の間か）にいたっては、人体を三次元的に計測し、座標に変換するための器械に関する記述がある。これは現代の建築アーカイブの源流としても語られることがあり、アルベルティの手法はデジタル・スキャン、デジタル・マッピングと共鳴するとの指摘もある。[22]

近年の研究では、『建築論』の第七書に見られる柱頭や柱礎の記述において、「作図」を念頭おいた語順や寸法表記が見られると指摘される。[23]作図という人間

の行為に沿って言葉を組み立てることで、建築的細部のかたちを間違いなく伝えることをアルベルティは意識していた。建築を構想する、ないしは設計するという建物をかたちにするまでの具体的なプロセスが言語化されているのである。

ドーリス式柱頭はその高さを柱礎のそれに等しくする。またその全高を三部分に分ける。最初の部分はオペルクルムに当て、次はランクスがとり、ランクスの下にあるコルルム（頚部）には最後の三分の一が残される。オペルクルムの直径とさらに半径の六分の一を加えたもの。このオペルクルムには次の部分がある。上縁刳型と方盤、また上縁刳型そのものは喉型である。それはオペルクルムの五分の二をとる。ランクスの外班はオペルクルムの線に接する。ランクスの下に小さい輪を三本つけるか、あるいは装飾のために喉型を回らす。この装飾はランクスの三分の一より大きくはない。コルルムの直径すなわち柱頭の最下部は、すべての柱頭で守られることであるが、円柱の緻密な部分としての上方凹部より外にはみ出さない。[24]

静的な建築の細部を、人間の手によるかたちの生成過程という動きにおいて示すとで、鮮明な像となるように工夫していたとも思われる。マネッティやピウス二世の建築エクフラシスは、建設ないしは作図のプロセスといった創作行為と結びつくものではなかった。

また建築エクフラシスは、すでに述べたようにできるだけ普遍的かつ身近な一般的なイメージを援用する。そこでアルベルティはアルファベットのようなかたちに加えて、人体の部分とのアナロジーを用いた（例えば「喉」である）。一般的な事物を使って古代の建築を示そうとするアルベルティの姿勢は他でも見ることができる。例えば、アルベルティはエトルリア神殿の平面形式について記述している（第七書第四章）が、これはウィトルーウィウスの『建築十書 De architettura libri decem』（紀元前二〇頃）の第四書のエトルリア神殿に関する記述を下敷きにしていると考えられる。アルベルティは自身がエトルリア神殿を言語化するときには、ウィトルーウィウスが述べるエトルリア神殿の「ケッラ（神室）」についても、教会堂の礼拝堂と同じものであるかのように示している。[25]

24. レオン・バッティスタ・アルベルティ『建築論』相川浩訳、中央公論美術出版、1982年、201頁。ラテン語原文は、Leon Battista Alberti, *L'Architettura (De re aedificatoria)*, testo latino e traduzione a cura di G. Orlandi, introduzione e note di P. Portoghesi, Milano, Polifilo, 1966, p. 577. «Capitulum Dorici effecere crassum aeque atque basim, et totam eius crassitudinem divisere in partes tris: primam dedere operculo; alteram occupavit lanx; collo capituli, quod sub lance sit, ultima tertia relicta est. Operculi latitudo quaqueversus integram habuit diametrum et amplius partem semidiametri imae columnae sextam. Huius operculi partes hae sunt: cimatium et latastrum; et cimatium istic gulula est: ea capit ex ve operculi partes duas. Labrum lancis extremas lineas operculi attingebat. Circa infimum lancis alii minutos anulos tris, alii gululam ornamenti gratia circumcinxere; occupavit ornamentum hoc lancis partem non plus tertiam. Colli diameter, hoc est infima capituli pars, quod in omnibus capitulis observatur, solidum columnae non excessit.»

25. Richard Krautheimer, "Templum Etruscum", in *Studies in Early Christian, Medieval, and Renaissance Art*, London, University of London Press, 1969, pp.333-344. 飛ヶ谷潤一郎『盛期ルネサンスの古代建築の解釈』、中央公論美術出版、2007年、97-138頁。

ヴィッラ・マダマの建築エクフラシス

古代エトールリアの習慣では、各地のかなりの多くの神殿で側壁の高壇でなく、やや小さい神殿をつけねばならなかった。それらの比例は次のように取られた。床面の長さを六分割し、その一つを除いて幅と定めた。長さを分割したその二部分を柱廊に与えて、神殿の玄関とし突出させた。残りは三部分に分けて三個の神室の幅にした。神殿全体の幅を次に十分割し、そのうち三部分を右の神室に、同じく三部分を左に位置する神室に与えた。つまり中央の廊に四部分が残された。神殿の奥に、それぞれ神室とは別に、中央に一つだけ高壇を付け、神室の入り口では内部の内法幅の五分の一だけ壁が持ち出された。[26]

このように建築エクフラシスという手法とアルベルティの記述を照らし合わせることで、『建築論』をこれまでとは異なる方法で読解することもできるだろう。

これはアルベルティ自身がエトルリア神殿のケッラがイメージできなかったために、礼拝堂と同様の空間であると誤認したと考えることも可能ではあるが、見知らぬものやイメージしにくいものを、人々ができるだけイメージしやすい身近なものに置き換えたと考えることもできる。つまり、神殿と神室を教会堂と礼拝堂という馴染みのある形式に置き換えて認識しやすくしたのである。見たことも聞いたこともないものは想像さえできないからである。

アルベルティはその人自身に修辞学に精通した人文主義者と実務的な建築家が同居した稀な人物であった。ルネサンス期の建築家たちは、ほとんどが画家や彫刻家でもあったため、素描などの絵画資料は多く残るが、彼らによって紡がれた建築エクフラシスはあまり目立たない。アルベルティがすでに『建築論』で奨励していたように、建築を構想し表現するメディアは平面図・立面図・断面図といった建築図面であり、模型であった。そしてそれらを補完し、盛んに用いられたのは透視図である。とりわけルネサンス建築の変遷において

は、建築図面や建築素描などの「描かれた建築」が重要な意味を持つ。絵の中で建物を描くことと、実際の建築の計画には、非常に近しい技術や能力が必要とされたはずである。それは言い換えれば、三次元で成立する建築の空間や形態を、二次元で巧みに表現することが建築家には求められたということであろう。その結果、イタリア・ルネサンスにおいて、

ルネサンス期の建築図面に関する研究はかなり進展している。[27]

26. アルベルティ、前掲書、195頁、Alberti, *op. cit.*, pp.555-557 «Nonnullis in templis hinc atque hinc vetusto Etruscorum more pro lateribus non tribunal, sed cellae minusculae habendae sunt. Eorum haec fiet ratio. Aream sibi sumpsere, cuius longitudo, in partes divisa sex, una sui parte latitudinem excederet; ex ipsa longitudine partes dabant duas latitudini porticus, quae quidem pro vestibulo templi extabat. Reliquum dividebant in partes tris, quae trinis cellarum latitudinibus darentur. Rursus katitudinem ipsam templi dividebant in partes decem; ex his dabant partes tris cellis in dextram et totidem tris cellis in sinistram positis; mediae vero ambulationi quattuor relinquebant. Ad caput templi unum medianasque ad cellas hinc atque hinc aliud tribunal adigebant. Parietes pro faucibus cellarum efficiebant ex quinta»

27. *Opus Incertum 5. Disegni rinascimentali di architettura*, Firenze, Polistampa, 2010; *The Architectural Drawings of Antonio da Sangallo the Younger and His Circle*, Edited by Christoph L. Frommel and Nicholas Adams, Cambridge (US)/London, MIT Press, 1994 (vol.1), 2000 (vol. 2); Cammy Brothers, *Michelangelo, Drawing, and the Invention of Architecture*, New Haven/London, Yale University Press, 2008.

建築を描いて示す時に、透視図法と正射影法という二つの建築表現手法が、空間の概念や形態の変化と密接に関連することが明らかとなった。アルベルティは『建築論』の中で、素描や図面によって建築を表現する方法が画家と建築家で違うことを指摘し、建築家にとっては寸法や比率に歪みのない正射影法による平面・立面・断面図が重要であり、画家が用いる透視図は便宜的な手法に過ぎないと述べた。模型が計画の伝達手段としてもっとも有効であるともアルベルティは考えていた。

一方で、画家・建築家で独自の建築論も著したフランチェスコ・ディ・ジョルジョ（一四三九―一五〇一）や巨匠レオナルド（一四五二―一五一九）は、透視図的な内観図や鳥瞰図を描き始め、建築の形態や空間をイメージしやすい図面表現を模索していたように思える。一六世紀以降になると、切断面を正射影で描くことで施工に必要な正

確かな寸法を示しつつ、それよりも奥の空間は透視図で表現することで、我々が実際に見て感じるような内部空間を

再現する手法も生まれた。そして、二次元でありながら三次元的でもある素描や図面は、模型に代わる建築の伝達手段としても機能するようになる。

アルベルティの『建築論』は図版を一切含まなかったし、印刷技術が一般化したときにはこの世をもう去っていたが、一六世紀の建築家セルリオ（一四七五―一五五四）、ヴィニョーラ（一五〇七―一五七三）、パッラーディオが著し、出版した図版入りの建築書は絶大な影響力をもった。われわれがたやすく想像できるように、建築の形態を説明したり、そこでまるで空間を体験しているような「絵」は極めて効果的なメディアである。

しかし建築エクフラシスならではの働きもまた考えうる。それがヴィッラ・マダマの建設現場で起こっていた。ヴィッラ・マダマはローマ中心から北へ少し離れたモンテ・マリオの丘の麓に位置している［図1］。一五一七年に着工した教皇レオ一〇世とその一族（レオのいとこのジュリオ・デ・メディチ枢機卿）のための別荘であり、ローマの北の玄関口に立地することから賓客をもてなすための迎賓館であった。設計はラファ

図1. ヴィッラ・マダマの空撮

岡北一孝

イタリア・ルネサンスの建築エクフラシス：建築・文学・美術を統合的に考える

大町と

28. Wolfgang Lotz, *Studi sull'architettura italiana del Rinascimento*, Milano, Electa, 1989.（邦訳：ウォルフガング・ロッツ、「イタリア・ルネサンスの建築素描における空間像」、『イタリア・ルネサンス建築研究』、飛ヶ谷潤一郎訳、中央公論美術出版、2008年、163-224頁。）

エッロおよびその工房、あるいはより広く彼のサークルによるものであり、本人直筆による庭園の平面図や関係者が示した建築の平面図［図2、3］、また建築エクフラシスと考えるべきテクストもラファエッロや人文主義者フランチェスコ・スペルロ（一四六三―一五三一）によって残されている。

上：図2. ジョヴァン・フランチェスコ・ダ・サンガッロ（1494-1576）によるヴィッラ・マダマの計画平面図
下：図3. アントーニオ・ダ・サンガッロ・イル・ジョーヴァネ（1484-1546）によるヴィッラ・マダマの計画平面図

巻頭特集

一五二〇年にラファエッロが没したことや、続いて教皇レオ一〇世も亡くなったことや、後継者たちの別荘への関心が、ヴィッラ・マダマの近くのヴィッラ・ジュリアへと移ったこともあり、未完成のまま放置されていまにいたる。とはいうものの、完成した棟と庭園は、豊かな装飾が施され、ランドスケープ、建築、庭園、彫刻、絵画など諸芸術の多様性を巧みに統合したラファエッロたちのアイデアは、このヴィッラを並外れたものにしている。現在はイタリア外務省の迎賓館として利用されている。

本稿ではヴィッラ・マダマの建築的詳細には立ち入らず、関連する建築エクフラシスを見ていきたい。＊29 まずラファエッロの建築エクフラシスである。

29. ヴィッラ・マダマの建築については、*Raffaello architetto*, a cura di Christoph Luitpold Frommel, Stefano Ray, Manfredo Tafuri, Milano, Electa, 1984, pp. 311-356; Guy Dewez, *Villa Madama. Memoria sul progettto di Raffaello*, Roma, Edizioni dell'Elefante, 1990; Yvonne Elet, *Architectural Invention in Renaissance Rome. Artists, Humanists, and the Planning of Raphael's Villa Madama*, Cambridge, Cambridge University Press, 2017. 特に建築エクフラシスについては、エレットの研究が重要である。

別荘の各部分をお話しするに際し貴下が混同なさらないように、宮殿と平原からたどり着く道の入り口から話を始めましょう。それは主要な入り口であり、丘の斜面には無く、モッレ橋側の入り口より四カンナ高い位置にあります。別在に到着して初めて、登りはたいへん緩やかな勾配なのでまるで登っていないかのように感じられますが、高みにいて田園を見渡せることに気付くのです。別荘の外観のうち、この入り口のこちら（右）側と向こう（左）側に最初に姿を見せるのが円形の小さな塔です。これは美麗さと勇敢さを入り口に与えるばかりでなく、そこに隠れる者にとっては幾分なりとも防御の役に立ちます。これらの塔の間にはドーリア式のたいへん美しい門があって、中庭への入り口になっています。この中庭は長さニニカンナ、幅一一カンナです。この中庭の先端に古代風の作りと用途を持つウェスティブルムがあります。これには（ウェスティブルムの）建築比率の要求する通りにイオニア式の六基の円柱とそれぞれの柱に対応する、壁端柱が付いています。このウェスティブルムから、トスカナ人がアンドリオーネと呼んでいるギリシア風に作られたアトリウムに入りますが、ここを通って円形の中庭に入ることが出来ます。[30]

30. 小佐野重利ほか「ヴィッラ・マダマに関するラファエッロ書簡」、『美術史論叢 東京大学文学部美術史研究室紀要』、10、1994年、156頁。イタリア語原文は157頁。« in narrarvi le sue parte comincero alla i(n)trata d(e)la via ch(e) vien da palazo e li pratj al quale e principale entrata e non nella costa del monte piu alta ch(e) quella de ponte molle quatro canne Et salice tanto dolcemente ch(e) no(n) pare de salire: ma essendo giunto alla villa no(n) se accorgie de essere i(n) alto e dedominare tuto il paese Et sono nela prima apparentia di la e d(e) qua da q(ue)sta entrata doj torrionj tondj ch(e) oltra labelleza et sup(er)bia c(he) danno alla intrata servano anchora aun pocho de difesa a cuj vi si riduce tra li qualj una bellissima porta dorica af intrata ni un cortile lungho · 22 · can ne e larsho · 11 · In testa del quale cortile vi e [fol. 295 vo.] il vestibul? amodo et usanza antiqua co(n) sej colonne tonde hyoniche / co(n) le loro Ante come recerca al ragon(e) sua · Da q(ue)sto vestibulo sentra nel atrio fato alla Greca come qu(e)lo ch(e) li thoschani chiamano Andrione p(er) mezo d(e)l quale lhomo se co(n)duce ni nun cortile tondo»

030

ラファエッロは、プリニウスの記述に倣って、自らのヴィッラの計画を手紙にまとめた。これから建てられるべきそのヴィッラの中をまるで本当に歩いているかのように言葉で示し、建築や庭やさまざまな「心地よさ」をダイナミックで生き生きと体験させる。ラファエロは、モンテ・マリオの自然環境やそこにおけるヴィッラの配置、ヴィッラが本質としてもつ自然とともにあるという状況、つまり季節の移り変わりを享受できる豊かさをレトリカルに表現している。そして、寸法などにも言及しつつ、建築的な特徴についても述べている。これまで見てきたルネサンス期の建築エクフラシス的な文章構成であるといえよう。

一方のフランチェスコ・スペルロの建築エクフラシスはどうであろうか。

ラファエッロやスペルロの建築エクフラシスは、ヴィツラが完成していたらどうなっていたかを復元的に示してくれるものではない。現存する建築や残っている平面図があるからこそ、それらと照らし合わせながら、エクフラシスが示す建築的空間を想起できるともいえる。それもあってか、多くの建築史研究では、これらのエクフラシスはその存在は認識されながらも、空間の構想のための重要なメディアとして分析されることはほとんどなかった。確かに建築の設計を現代的な感覚と同様に考えれば、まずは平面図・立面図・断面図が必要とされる。しかし、少なくともルネサンス期においては、建築図面で示される建築という器も重要であるが、その器で展開される「意味のネットワーク」をいかに設計するかということも重要であった。ヴィツラ・マダマはメディチ家の別荘であり、教皇とその一族の傑出と栄光を伝えるための文章を紡ぐことと同様であった。

たとえば、貴重な古代の彫刻や古代の大理石（建築の素材）の選択と配置が極めて重要であった。それはスペルロの詩の中でも示されている。[33] たとえば、古代の彫刻を展示し、古代の柱を再利用することは、古代の文学からの引用で新しい建築環境と装飾的なイメージは、一種の詩として読み取られるものでもあったと考えられる。

おわりに：
ルネサンス期の建築・文学・美術を統合的に考える

ここで、ある素描について一言述べて、結びとしたい。[34] それはジュリアーノ・ダ・サンガッロ（一四四五—一五一六）の素描である。彼は一五世紀のフィレンツェのメディチ家、とりわけロレンツォ・デ・メディチ（一四四九—一四九二）のもとでポッジョ・ア・カイアーノの別荘や、プラートのサンタ・マリア・デッレ・カルチェリ聖堂の設計に携わった。前者は古代神殿風のファサードを持つ住宅建築の先駆けであり、後者はルネサンスの建築家たちがこぞって実現を目指した集中式平面（円形、ギリシア十字形など図形の中心を規定できる平面を持つもの）の教会堂である。ジュリアーノは、アルベルティによる建築知識の体系化と理論化に続いて、さまざまなスケッチを通して、建築の造形的特徴や詳細を収集し、実作にいかしていった。[35] トスカーナでの仕事が多かったが、ロレンツォの死後は、ジュリアーノ・デッラ・ローヴェレ（一四四三—一五一三、のちの教皇ユリウス二世）の知遇を得て、ローマではユリウスとレオ一〇世（在位：一五一三—一五二一）のために働き、サン・ピエトロ聖堂の計画案を構想するなど、重要な建築家とみなされていた。彼が残した建築研究ノートともいえる素描帖は、ルネサンスの建築家の古代建築を知るための極めて重要な証言である。その一つは、『バルベリーニ手稿（Codex Barberini）』と呼ばれ、いまに伝わる。[36]

33. Elet 2017, pp. 184-190.

34. ジュリアーノの素描に関する議論は、既発表の論考による。岡北一孝「建築家が見た15世紀半ばの都市ローマ――アルベルティとジュリアーノ・ダ・サンガッロ」、『日伊文化研究』、62号、2024、13-24頁

35. 近年のジュリアーノ・ダ・サンガッロ研究については、Sabine Frommel, *Giuliano da Sangallo*, Firenze, EDIFIR, 2014; *Giuliano da Sangallo*, a cura di Amedeo Belluzzi, Caroline Elam, Francesco Paolo Fiore, Milano, Officina, 2017; Cammy Brothers, *Giuliano Da Sangallo and the Ruins of Rome*, Princeton, Princeton University Press, 2022.

36. 写本は大きさ45.5×39cmで羊皮紙を使用しており、その背景には羊皮紙の権威性、高級写本との結びつきがある。ジュリアーノは生涯にわたり手を加え続けており、それを息子のフランチェスコが引き継ぎ、余白を新しい素描で埋めたり、注釈を加えたりした。壮麗な体裁、扉絵、教訓的な碑文、羊皮紙の使用、細密で壮麗な素描は、この本が人に見せるための本であることを示唆する。家族だけでなく、パトロンや建築家など、より多くの人々の目に触れるように意図的に制作されており、自らの建築研究の記録を兼ねた二重性を持つ。

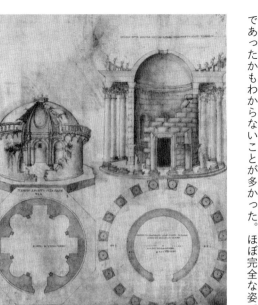

図4.『バルベリーニ手稿』における2つの円形神殿
左：オスティアの円形神殿
右：ローマ、テヴェレ川沿いに位置するヘラクレス・ウィクトル神殿

ジュリアーノはローマの古代のモニュメントの正確なかたちと寸法を記録する一方で、その廃墟としてのイメージを誇張したり、復元的とも奇想的ともいえるように描くことがあった。ジュリアーノにとって、遺跡や過去の建物を描くことは、単なる古美術趣味から生まれたのではなく、それは建築創作の源泉であり、みたり、測ったり、あるいは想像したりすることで可能となる建築表現の新しい方法の原動力であった。ルネサンス期の建築家にとって、教会堂や礼拝堂、王や貴族、教皇や高位聖職者のための邸宅や別荘など、宗教的・世俗的な建築プロジェクトにおいて、古代建築の中から同様の用途のモデルや模倣の対象をみつけることは困難であった。とりわけ、キリスト教建築と邸宅建築は、帝政期ローマの遺跡とは関連性がなく、そもそも眼前の壊れた建築群の本来の機能や用途が何であったかもわからないことが多かった。ほぼ完全な姿で建っていたのはパンテオンぐらいであり、壊れ欠けている建築的要素をどのように補うのか、建築家たちは頭を悩ませていたはずである。

ここで『バルベリーニ手稿』の二つの円形神殿に着目したい【図4】。左がオスティアに位置する円形神殿で、右はローマのテヴェレ川沿いのヘラクレス・ウィクトル神殿である。どちらのモニュメントも現存しており、一五世紀はいまよりはよい状態で残っていたと思われる。ジュリアーノはさまざまな技術を使って、素描の中でこれらの円形神殿の建築表現を表現した。まず興味をひくのは、情報が非常に圧縮された独特の建築表現であることだ。平面図は一般的なものであるが、それぞれ上側に書かれた図面は、本来ならば三つの図面（透視図、断面図、立面図）にわけて描くべき情報が混在している。その意図は、建築内外の情報を明示するものであったと考えられる。平面図、立面図、断面図は、抽象的な表現であり、人は図面通りに建物を観察することはできないが、それがあるからこそ正確な寸法をわれわれは認識できる。透視図は、図面の中の空間を実際に体験するようなリアリズムがあるが、具体的な大きさが曖昧になる。そこでこれらの図面の特性を

岡北一孝

イタリア・ルネサンスの建築エクフラシス：
建築・文学・美術を統合的に考える

034

37. 素描の右上には「下に描かれた神殿の内と外はどのようになっているのか «Chome issta dentro e di fura el tenpio dela pianta di soto disegniata»」と書かれている。なお、ルネサンス期の図面表現の手法やその展開については、注28のほか、Christof Thoenes, "Vitruvio, Alberti, Sangallo. La teoria del disegno architettonico nel Rinascimento", in *Sostegno e Adornamento. Saggi sull'architettura del Rinascimento: disegni, ordini, magnificenza*, Milano, Electa, 1998, pp. 161-175; Francesco Paolo Di Teodoro, "Vitruvio, Piero della Francesca, Raffaello: note sulla teoria del disegno di architettura nel Rinascimento", in «Annali di architettura», 14, 2002, pp. 35-54; Ann C. Huppert, "Envisioning New St. Peter's Perspectival Drawings and the Process of Design", in «Journal of the Society of Architectural Historians», Vol. 68, No. 2, 2009, pp. 158-177.

組み合わせて効率的に提示する方法が、このハイブリッド・デッサンである。また、彼の手法のさらに特筆すべき点は、廃墟的な現在の姿を示しつつ、復元的建築をも想起させることである。

当時のヘラクレス・ウィクトル神殿は、一六世紀の素描や今日の現状が示すように、木造の屋根が架かり、円柱の向こう側にある壁、そして内部空間をみせるように描かれている。この図をみる視点側の円柱の柱身は折れ、円柱はところどころ崩れており、内部空間をあらわにしている様は、そうした状況を反映していると思われる。ところが、奥に並べられた円柱は完全なコリント式であるし、ドームも崩れることなくしっかり構築されている。さらに、パンテオンのような円形天窓が設けられたドームを載せ、ウィトルーウィウス、アルベルティ、そして古代の建築が教える建築オーダーにもとづいたエンタブラチュアをもつ。さらに上部には手すりを巡らせ、その上には彫像を乗せた。これはかつてあった姿（考古学的な復元）を示そうとしたのか、あるいは復元ではなく、奇想（ファンタジア）の表現や一種の設計提案ととらえるべきか、確かなことはわからない。

復元図は時間を巻き戻して創建時の姿を示そうとするものであるために、モニュメントの現在の姿（時間的経験）を表現しないが、創造と破壊の狭間にもみえるこの図面は、ジュリアーノが思い描く理想的な姿と、ローマの遺跡の現況や実情も反映する。その二重性がジュリアーノの素描の特質であると考えられる。ジュリアーノはみたままのものを透視図的に描いただけではない。またアルベルティが目指したような客観的かつ正確に建築の情報を伝える平面図、立面図、断面図だけを描いたのではない。彼のドローイングは、瓦礫と化しつつある現状の姿と理想的な形態を一体的に描いているようにも思える。動的で生命体のような建築の姿がここにはある。

ここで強調しておきたいのは、この神殿の素描が、極めて詩的で建築エクフラシス的に見えるということである。ジュリアーノの素描は現状の神殿の姿は正確に伝えるものでもないし、パッラーディオやセルリオが建築書の中で描いた復元的なものでもない。しかしながら、建設のプロセスを途中で切断したようにも思えるこの不思議なデッサンは極めて生き生きしている（元の神殿は廃墟であるにも関わらず）。ジュリアーノ・ダ・サンガッロのこの一枚絵の絵は、エクフラシスに不可欠なエナルゲイアやファンタジアが素描や絵画芸術にも持ち込まれていることを示しているように思える。このように、建築エクフラシスがルネサンス期の建築・文学・美術を統合的に考える一つの材料になり得ることを示唆できたのではないだろうか。

035

図版出典

図1：Yvonne Elet, *Architectural Invention in Renaissance Rome. Artists, Humanists, and the Planning of Raphael's Villa Madama*, Cambridge, Cambridge University Press, 2017, p, 39.

図2：Gabinetto Disegni e Stampe, Uffizi, n. 273 A. (Elet 2017 Plate V)

図3：Gabinetto Disegni e Stampe, Uffizi, n. 314 A. (Elet 2017 Plate VI)

図4：Codex Barberini, Biblioteca Apostolica Vaticana, Barb. lat. 4424, fol. 39r. (https://digi.vatlib.it/view/MSS_Barb.lat.4424/ 0097). 2024年3月31日閲覧

036

Feature Monograph

ラブレーにおける〈記憶・脱線・多〉

——『第三の書』を中心として

Kenichi Sekimata　関俣賢一

Pou
sur l
la di
l'inve
Rab
du

発想〉考察のために

論文

Keywords

ルネサンス
ラブレー
記憶
脱線
発想

03

Pou

はじめに

ラブレーと記憶という論題は先行研究で既に何度か取り上げられてきた。代表的なものは、ポール・スミスとダニエル・メナジェ、そしてダニエル・マルタンによるものである。[1] これらは多くの興味深い論点を提示しているが、それ以後深く論及されることは少なく、議論が尽くされたとは言い難い状況である。

そこで、彼らの議論を受けながら、ラブレーと記憶という問題を改めて検討すべきであると考える。記憶の想起は、特に〈脱線〉や〈発想〉といったルネサンス芸術を考察するうえで鍵となりうる論題と深く結びついていると思われるため重要性は高い。もちろんこれらはそれぞれ単独でも長期的な研究の対象となるべき問題群であるが、本論はその本格的な考察へのささやかな一助となることを目的としたい。

先行研究で指摘された論点は多岐に渡るが、ポール・スミスが以下のように述べている箇所がある。想起によって（つまり作中人物が何かを思い出すことによって）対話篇としての作品が進展するのであり、これは間テクスト性（intertextuality）という特徴を示すものといえる。そして、この特徴は初期作品（すなわち『ガルガンチュア物語』[2]と『パンタグリュエル物語』）よりも後期作品（『第三の書』と『第四の書』）の方に顕著である、と。その例証としてポール・スミスは、作中人物が何かを思い出した（特に、読書によって得た知識を思い出した）と述べている幾つかの文章を引用する。これは非常に重要な指摘であると考えるが、それ以上深く考察されることがなかったため、ここで再検討してみたい。

1.
想起行為の用例数について

まず、そもそも初期作品よりも後期作品のほうが「思い出した」という発言が本当に多いのかどうかを確認する。「思い出した」という表現といっても、それに類する意味の表現は多様であり、機械的な統計処理はなかなか難しいところである。例えば、現代フランス語でも用いられる se souvenir という表現が代表的だが、現在から見ると古い用法と見なされている se recorder というものもラブレー作品では用いられている。そのほかにも、解釈によっては様々な表現が想起の例として挙げることができそうだが、ここではまず、ポール・スミスも多く例に取り、代表的なものである souvenir という単語に着目する。

1. Paul J. Smith, « Rabelais and the art of memory », dans *Rabelais in context. Proceedings of the 1991 Vanderbilt Conference*, dir. Barbara C. Bowen, Birmingham, Alabama, Summa Publication, 1993, pp. 41-54 ; repris dans *id., Dispositio : Problematic Ordering in French Renaissance Literature*, Leiden, Brill, 2007, pp. 65-79 ; Daniel Ménager, « Rabelais et la mémoire », dans *Le Tiers livre : actes du colloque international de Rome (5 mars 1996)*, dir. Franco Giacone, coll. « Etudes Rabelaisiennes 37 », Genève, Droz, 1999, pp. 61-70 ; Daniel Martin, *Rabelais, mode d'emploi*, Saint-Genouph, Nizet, 2002.
2. Paul Smith, *op. cit.*, 2007, p. 72.

feut faict un si horrible tumulte qu'il me souvint, quand la grosse tour de beurre qui estoit à sainct Estienne de Bourges, fondit au soleil.

それはもうすさまじいまでの轟音を立てて砕け散ったものですから、このわたしなどは、ブールジュのサン゠テチエンヌ大聖堂にございます、あの巨大な「バターの塔」が、灼熱の太陽で溶けて、崩壊したときのことを思い出したのでありました。[10]

また同様に第33章では、病気になったパンタグリュエルが丸薬球を吐く様を見て、このように述べる‥

il me souvenoit quand les Gregeoys sortirent du cheval en Troye.

このわたくし、ふと、ギリシア人がトロイの木馬から出てきたときのことを思い出しておりました。[11]

些末な喩え話のように見えても、脱線によって物語が現実の地理や歴史的・神話世界へと拡大し、何よりも「多様性 varietas」へと開かれていく魅力的な二つの例ではある。[12]

また、『ガルガンチュア』第50章に現れる二つの例は、先に触れた記憶のテーマとして興味深いものと言えそうだ。ガルガンチュア王は打ち倒した敵軍の敗残兵士に向かって演説する‥

Nos peres, ayeulx, et ancestres de toute memoyre, ont esté de ce sens et ceste nature : que des batailles par eulx consommées ont pour signe memorial des triumphes et victoires plus volontiers erigé trophées et monumens es cuers des vaincuz, par grace, que es terres par eulx conquestées par architecture. Car plus estimoient la vive souvenance des humains acquise par liberalité, que la mute inscription des arcs, colomnes, et pyramides subjecte es calamitez de l'air, et envie d'un chacun. Souvenir assez vous peut de la mansuetude dont ilz userent envers les Bretons

われわれの先祖先人が、合戦のあとで、その輝かしい勝利を記念すべく、いかなる土地に建築物を建立するよりも、むしろ慈悲をほどこすことにより、征服した土地に建築物を建立することのほうを好んできたではないか。それが理にもかなうし、自然のことだとしてきたのである。というのも、彼らは、凱旋門、記念柱、ピラミッドなどに刻みこまれて、風雨にさらされ、とかく人々の欲望をあおりがちな、あのものいわぬ碑文などよりも、寛容なるふるまいによって、人々の胸に生き生きとした記憶をもたらすことこそ、価値あるものと考えてきたのである。彼らが〔中略〕ブルトン人に示した寛仁大度なる心は、諸君も覚えているにちがいなかろう。[13]

巻頭特集

041

10. PL 320；邦訳331頁。
11. PL 335；邦訳377頁。
12. 脱線と地理的空間の関係については以下を参照：Gérard Milhe Poutingon, *op. cit.*, 2012, *passim*, mais surtout pp. 43-159；289-557. 脱線と「多様性」の関連については以下：*ibid.*, p. 35-42；347-348.
13. PL 132-133；邦訳359-360頁。

古代の遺跡とその記録について心惹かれながらも、そうした物質的な支持体よりも人間の心に留まる記憶を重視する人文主義者としてのラブレーが見て取れる例として示唆深い。[14] しかしながら、これらは如何に脱線の魅力を伝える興味深い例であれ、『第三の書』に見られるようなあり方とは異なっているように思われる。

3.
『第三の書』前半における想起行為

それでは、それに対して後期作品の『第三の書』ではどうだろうか。さきほどの souvenir 以外の表現である recorder も含めたものを含めて考えてみたい。[表3にある通り]この recorder の活用形や名詞形などの関係単語 (recorde, recordant, record, recordation, records, recordz, recors) の用例は、全三十例中、初期作品の『パンタグリュエル』で二例、『ガルガンチュア』ではゼロであるのに対して、後期作品の『第三の書』では五例、『第四の書』では十九例となっており、かなり明確に後期作品に偏って出現しているものと言える。

これらを検討するため、ここであくまで参考までに、『第三の書』のあらすじを（よく知られているものではあるが）簡単に紹介したい。表4のあらすじ表を併せて参照いただきたい。
パンタグリュエルの臣下パニュルジュがサルミゴンダンという領地を拝領するところから物語は始まるが、このパニュルジュを中心

14. Daniel Ménager, *op. cit.*, pp. 67-68.

042

に『第三の書』の話が展開されることとなる。パニュルジュは領地から上がる収益を無駄遣いしたことを正当化して「借金礼賛」の演説をぶつ。その後、結婚をしようと決意するが、妻に浮気をされるのではないかと心配し、身を固めるべきかどうか悩みだす。パンタグリュエルに相談し、様々な相談相手を巡るのがこの作品の一応の筋ということになる。作品の前半では様々な占いに頼る[表4あらすじ表の3と4]。つまり、パンタグリュエルのもとでのウェルギリウス占いを経て、夢判断、パンズーの巫女（シビュラ）、ナズドカーブルによる身振り言語という四種の占いと、死期の迫った老詩人ラミナグロビス[表4の5]と、ヘル・トリッパによる種々の占い[表4の7]である。途中、[表4の6にあるように]学識者である友人エピステモンの助言を挟んでいる。

後半では、前半の占いとは打って変わって、四人の賢者（すなわち神学者ヒポタデ、医者ロンディビリス、哲学者トゥルイヨガン、法律家ブリドワ）に加えて、道化トリブレに相談する[表4の10と11]。

結局は結婚問題が解決しないまま、お告げを求めて旅に出ることになり、『第四の書』に続いていくわけだが、この『第三の書』の末尾は出発する船に積み込んである謎の草であるパンタグリュエリオン草の賛美で締めくくられる[表4の13]。ここに到る間にも様々な要素が

表3. recorder と関連語彙の出現数

全用例	パンタグリュエル	ガルガンチュア	第三の書	第四の書	その他
30	2	0	5	19	4

以下を集計したもの：recorde, recordant ; record, recordation, records, recordz ; recors

表4.『第三の書』あらすじ表

0.	前段：パニュルジュの無駄遣い	前口上〜第2章
1.	借金礼賛	第3章〜第5章
2.	結婚と法	第6章
3.	パンタグリュエル	第9章
4.	四種の占い	第10章〜第20章
	a. ウェルギリウス占い	（第10章〜第12章）
	b. 夢判断	（第13章〜第15章）
	c. パンズーの巫女（シビュラ）	（第16章〜第18章）
	d. 唖のナズドカーブルの身振り言語	（第19章〜第20章）
5.	ラミナグロビス	第21章
6.	エピステモン	第24章
7.	ヘル・トリッパ	第25章
8.	ジャン修道士	第26章〜第28章
9.	ラミナグロビス	第29章
10.	四人の賢者	第30章〜第44章
	a. 神学者ヒポタデ	（第30章）
	b. 医者ロンディビリス	（第31章〜第34章）
	c. 判断停止主義哲学者トゥルイヨガン	（第35章〜第36章）
	d. 法律家ブリドワ	（第39章〜第44章）
11.	トリブレ	第45章〜第46章
12.	結婚と法	第48章
13.	パンタグリュエリオン草礼賛	第49章〜第52章

（宮下志朗『第三の書』「解説」（575-576頁）の表を元に、引用者が加筆。）

それこそ脱線的に挟み込まれて興味深いものではあるが、それはまた別の機会の課題とする。

さて、今回のアプローチの出発点であるsouvenirという語に戻るが、『第三の書』におけるこれらの用例は、もちろん作品全体に渡っているという見方は出来るとはいえ、特に物語のメイン部分である結婚すべきかどうか相談する箇所に頻出すると言える。すなわち第10章から第46章までになる。

［表4の4から11］。その中でも、とくに前半部分になる一連の相談行脚では際立っている。すなわち、あらすじ表の4から9の〈四種の占い・予知〉、ラミナグロビス、エピステモンの挿話であり、つまり第13章から第29章になる。これら全ての挿話で、「思い出す」ことによって頼るべき占いの信憑性を補強したりするのである。

例えば、第14章での夢判断では、パニュルジュが最初に楽しく最後に嫌な気分になる夢を見たことについて、パンタグリュエルがこれは不吉であると様々に解釈し、思い出したこととして最後に、カバラ学者による同様の解釈を付け加える…

043

15. PL 396；邦訳192頁。
16. PL 400；邦訳202頁。
17. PL 407；邦訳225頁。

関俣賢一　　　　　　ラブレーにおける〈記憶・脱線・発想〉考察のために

Vrayement je me recorde, que les Caballistes et Massorethz interpretes des sacres letres, [...] disent la difference de ces deux estre

まったくのところ、思い出してみると、聖書の解釈をてがけた、カバラ学者や、ユダヤ人聖書学者も、［中略］この二様の天使の差異について、こう述べていたぞ。★15

第16章ではパンズーに住む巫女（シビュラ）へ相談することに反対するパニュルジュの友人エピステモンに対して、人は何からでも学ぶことができるとし、損をするわけでもないのに他人の意見に耳を傾けずに後悔したアレクサンドロス大王の例を思い出せとパンタグリュエルは言う‥

Vous soubvieigne que Alexandre le Grand ayant obtenu victoire du roy Darïe en Arbelles

アレクサンドロス大王が、アルベラでダレイオス王と戦い、大勝利を収めたときのことを思い出してほしい。★16

第18章では、パンズーの巫女の下した不吉と思われる予言に対して、〈自己愛〉に満ちたパニュルジュは肯定的な解釈を屁理屈でこじつけようとして、或るお話を思い出す‥

Frere Artus Culletant me l'a aultres foys dict, et feut par un Lundy matin, mangeans ensemble un boisseau de guodiveaulx, et si pleuvoit, il m'en souvient, Dieu luy doint le bon jour.

それはですね、以前、アルチュス・キュルタン修道士が申されたことで、たしか、とある月曜日の朝、いっしょに腸詰めソーセージを一枡分ばかり食べていたときのことでした──思い出しました、雨がしとしと降っておりましたっけ。神さま、キュルタン修道士によろしくお伝えのほど。★17

続く第19章ナズドカーブルによる身振り言語による相談は、［あらすじ表の4にある］四種の占いの最後になるが、女性が相談相手だと心配であるとして、「覚えておりまっしゃろ」と述べて可笑しな挿話を挿入する‥

Vous souvieigne de ce que advint en Rome deux cens .LX. ans aprés la fondation d'icelle.

047

作品の構造という話が出たが、その意味で興味深いのは、『第三の書』後半になると「思い出す」という表現自体が（存在はするのだが）明らかに少なくなっているということである。前半では、今まで見てきたように、夢判断、パンズー の巫女、身振り言語、死期の迫った老人であるラミナグロビス、学識者エピステモンとの相談について、「思い出す」という行為が現れる。一連の相談としては、最初に用いられるウェルギリウス占い（ホメロス占い）は別として、それ以降は全ての相談ということになる。

それに対して作品後半になると明らかに頻度が下がる。蘊蓄話の量で言えば前半も後半も大して変わらなそうな印象を受けるが、後半では「思い出す」という表現が用いられることがほとんどなく、想起という行為が前景化していない。『第三の書』の前半と後半で構成に違いがあることは一読しても分かることが、こうして想起という観点から見てもそれを確認できる。

しかしながら、さらに着目すべきであるのは、「思い出す」という行為が圧倒的に少ない作品後半において、一気に想起行為の用例が噴出する挿話があることだ。それはブリドワの挿話［表4の10のd］であり、ここで合計三回、第40-42章で連続して用いられる。ブリドワの挿話は『第三の書』で鍵となるエピソードではないかとはよく言われるところだが、それを考えると興味深い事態である。

さらには、ここでブリドワが想起するのは『第三の書』前半でよくあったような読書経験、本で読んだ話ではなく、登場人物ブリドワ自身が体験したこととして描かれている。ブリドワの体験談の典拠は明らかにされているものもあり、実際の作者ラブレーの元ネタは書物の中からであったとしても、それがブリドワの思い出す話として描かれているのは余りにも特徴的だ。今までのように、ブリドワが〈本で読んだ話なのだが〉と語ったとしても良さそうなものだからだ。作中人物ブリドワ自身の体験であり、そしてそれを思い出すということが重要なのではないかと考えられる。

四人の賢者のうちの一人、判事ブリドワは、判決を下すのに困難な訴訟を解決するために、サイコロ占いを用いていたため、自身も裁判にかけられ申し開きを行う。どうせサイコロの目によって判決を下すのならば、何故訴訟書類を袋にまとめておくのか、と問われた際に、ブリドワは法律学の知識を駆使して長々と弁論するが、そこで挙げられている訴訟の理由の要点をまと

関俣賢一　　　　ラブレーにおける〈記憶・脱線・発想〉考察のために

めれば次の三つになる：すなわち、〈1. 形式、2. 運動、3. 時間〉である。第一には〈形式〉的な手続きを整えねばならないから、ということであり、余りに開き直り過ぎの形式主義ではあるが、これはまだ一般的な感覚でも理解できるものであり簡単に述べられている。第二点目の〈運動〉については、この書類の山をひっくり返すことが良い運動になり、健康に良いからだと述べる。既によく分からない理屈になっていて笑いどころとなっているが、ここでブリドワは、法律関係者と体を動かす遊びをした自分の体験を脱線的に挿入して、思い出したと話を続けていく‥

Et pour lors estoit de mousche M. Tielman Picquet, il m'en soubvient : et rioyt de ce que messieurs de la dicte chambre guastoient tous leurs bonnetz à force de luy dauber ses espaules

はてさて、思い起こしてみると、あのときにハエ役をしていたのは、ティールマン・ピケ殿でござった。法院の判事連中がな、ピケ殿の肩をな、自分の帽子で叩きすぎてしまってな、みんな帽子をだめにしてしまったというので、ピケ殿も大笑いされておったよ。★25

続く第41章で、さきほどの第三点目の〈時間〉について述べられる。つまり訴訟準備に時間をかけるべきということだが、単にしっかり準備すべきというのであれば理解できるところであるのにも関わらず、読み方によってはただ時間稼ぎをして、ほとぼりが冷めるのを待っているだけというようにも読めて、これも笑いどころとなっている。ここでブリドワは、実際に出会ったことのある人物として、時間をかけることの利点を説いた訴訟の調停者のことを話し出す‥

Il me souvient à ce propous (dist Bridoye continuant) que on temps que j'estudiois à Poictiers en droict soubs Broca-dium iuris, estoit à Semerve un nommé Perrin Dendin, home honorable

「このことに関して、思い出したことがござるのじゃ」と、ブリドワはさらに話を続けた。「わしがポワチエでな、法野格言先生のもとで法律を学んでいたころ、近くのスマルヴ村にな、ペラン・ダンダンというりっぱな男がおったんじゃ」。★26

こうして訴訟の形が整うというわけだが、それでは現行犯逮捕の場合はどうするのかと問われ、〈睡眠〉をとらせると答える。時間をかけることに少し似ているが、睡眠をとることで体を休め興奮を鎮めて争いが収まったという例を目撃したことを思い出し、この実体験を長々と語る‥

術における脱線を意識していたのではないかと考えたくなるところである。

クィンティリアヌスは法廷での脱線の例として、「人物や土地の称賛、地方の記述、なんらかの歴史的事件」を挙げているが、★28 ブリドワが思い出す挿話は全て具体的な土地と人物が言及されている。〈時間〉の挿話は作者ラブレーが若い頃に滞在したポワチエ周辺で展開されるものであり、スマルヴ村以外にも数多くの近隣地名が列挙されている。★29 その他にも、〈睡眠〉についての上掲引用文にあるように、この挿話はストックホルムを舞台としているが、これは当時行われたデンマークによるスウェーデン侵攻を踏まえたものであり、実際の歴史的な事件が舞台である。更にこれ以外にも歴史的な出来事を踏まえた記述は存在している。★30 しかも思い出話の登場人物は、パンタグリュエルの臣下が実際に会ったことがあると述べるなど、物語内で現実的なものとして描かれているが、これら人物のうち「高潔なる」アルディション修道院長は作者ラブレーと交流のあった人物であり、クリスチャン・ド・クリセはラブレーのパトロンであるデュ・ベレー家と縁がある人物だと言われている。★31 脱線とは、

このように、ブリドワの弁論において三点に渡り、三つの章で連続して souvenir という語が現れ脱線的な思い出話が挿入される。作品後半における用例の少なさを考えると、この章の偏りはかなり際立っている上に、興味深いことに法廷弁論であることを思い出すと、ラブレーは弁論

Il me souvient que on camp de Stokolm, un Guascon nommé Gratianauld natif de Sainsever, ayant perdu au jeu tout son argent : et de ce grandement fasché

ああ、ぼくは、思い出すなあ。あれはストックホルムでの野営のときだった。サン＝スヴェール生まれのガスコーニュ人で、グラティアノーという男が、ギャンブルで、すってんてんになってしまって、なんともむかっ腹が立ってしまいました。★27

27. PL 484；邦訳460頁。

28. 第4巻 第3章12節；森谷訳第二分冊196頁：「しかし先に述べたように、脱線にはさらに多くのものがあり、訴訟事件全体にわたってさまざまな脱線が存在します。たとえば、人物や土地の称賛、地方の記述、なんらかの歴史的事件ないしは神話伝説の叙述などがそうです」。

29. PL 479；邦訳444-446頁：« en l'auditoire de Monsmorillon, en la halle de Parthenay le vieulx. [...] Chauvigny, Noüaillé, Croutelles, Aisgne, Legugé, La motte, Lusignan, Vivonne, Mezeaulx, Estables, et lieux confins » ；「モンモリオンの法廷、パルトネー＝ル＝ヴュの広間［中略］ショヴィニー、ヌワイエ、クルテール、エーニュ、リギュージェ、ラ・モット、リュジニャン、ヴィヴォンヌ、ムゾー、エタープルの村々や、それに隣接した地区」。ちなみに〈運動〉の挿話は「租税法院la chambre des messieurs les Generaulx」でのことである（PL 478；邦訳440頁）。

30. 例えば〈時間〉の挿話に登場する訴訟の調停者ペラン・ダンダンは、時間をかけて調停の機運を熟成させるという自分の方法を用いれば、歴史的に対立する争いを調停することが出来ると述べる。PL 482；邦訳452頁：« je pourrois paix mettre, ou treves pour le moins, entre le grand Roy et les Venitiens : entre l'empereur et les Suisses, entre les Anglois et les Escossois : entre le Pape et les Ferrarois. Iray je plus loing ? Ce m'aist Dieu, entre le Turc et le Sophy : entre les Tartres et les Moscovites. » ；「大王さまとヴェネツィア人、皇帝さまとスイス人、イングランド人とスコットランド人、教皇さまとフェラーラ人のあいだにだって、和平を、いや少なくとも休戦ぐらいは取り結ぶことが可能なんだからな。いや、もっと行けるかもしれんぞ。トルコ皇帝とペルシア王、タタール人とモスクワ人の手打ちだって、神のご加護により、できるかもな」。それぞれの対立の歴史的経緯については諸校訂版と諸邦訳書の註を参照。

31. PL 487；邦訳469頁。« Frere Jan dist qu'il avoit congneu Perrin Dendin on temps qu'il demouroit à la Fontaine le Conte soubs le noble abbé Ardillon. Gymnaste dist qu'il estoit en la tente du gros Christian chevallier de Crissé, lors que le Guascon respondit à l'adventurier » ；「ジャン修道士は、フォンテーヌ＝ル＝コントで、高潔なるアルディション修道院長の元にいた折りに、ペラン・ダンダンとは知己であったと語った。ジムナストは、そのガスコーニュ人が、すっからかんになった義勇兵に返事をしているときに、実はわたしは、そばの、巨漢の騎士クリスチャン・ド・クリセ殿の天幕のなかにいましたよと言った」。Voir aussi Abel Lefranc, « Sur quelques amis de Rabelais », dans Revue des études rabelaisiennes, t. 5, pp. 52-56 ; Jean Plattard, Vie de François Rabelais, [G. van Oest, 1928] Genève, Slatkine Reprints, 1973 ; Mirelle Huchon, Rabelais grammairien, coll. « Etudes Rabelaisiennes 16 », Genève, Droz, 1981, p. 352.

これもクインティリアヌスによれば、「なんであれ訴訟事件を有利にするのにかかわる事柄を、弁論の順番を逸脱して取り扱うもの」[32]であるので、ひょっとするとこれらの事実も裁判員パンタグリュエルの歓心を得ることに繋がったのかもしれない。

ブリドワは、判決を下すのに困難な裁判が、不公平になるのを避けるよう作為性を排除したうえで、サイコロという偶然的要素に頼っていた。あくまで悪意のないブリドワの無償の行為に対して、パンタグリュエルは無罪の判決を下し恩赦を与える。

マイケル・スクリーチという研究者の有力な説によれば「キリスト教的な痴愚・狂気 folie chrétienne」[33]を体現するのかもしれないと言われるブリドワが、無垢なサイコロ占いによって下す判決は、神の恩寵によるものか公平無私なもので、結果としてほとんど判決に誤りがなかったのと同様に、無垢なブリドワへと無意識的にやってきて脱線的に思い出される記憶は、パンタグリュエルの恩赦を引き出したように、読者へ良き発想を促し、テクストに〈より高い意味〉をもたらすのではないだろうか。

その意味で、ブリドワと対比されるべきはやはりパニュルジュであろう。(例えば我々も第18章の引用で既に見た通り)〈自己愛〉的なパニュルジュが想起する挿話は自己本位な屁理屈でしかなく、本筋との妥当な繋がりを欠いた不適切な脱線である。[34]第24章の引用でエピステモンがパニュルジュを見て思い出すのはアルゴス人とミシェル・ドリスという騎士の誓願であったが、この騎士が登場する物語が本筋と無

050

関俣賢一

ラブレーにおける〈記憶・脱線・発想〉考察のために

不適切で不適切な脱線に満ちた不出来な書物であると述べられていて、[35]不適切な脱線がパニュルジュの〈自己愛〉と結びつけられている。

ブリドワの想起は表面上如何に本題から逸れた脱線に見えるものであれ、自己本位な意図のない無垢なものであり、結果として弁論を有利に運んだ。スクリーチの言うパニュルジュのメランコリー的狂気とブリドワのキリスト教的痴愚・狂気との対立は、[36]想起と脱線という観点から見たパニュルジュとブリドワとの対比においても確認できると言い得よう。

更にはブリドワにはパンタグリュエルの「慈愛(アガペー)」ある応対を結びつけるべきだろう。パニュルジュの唯我独尊が不適切な脱線を導くのに対して、パンタグリュエルの「慈愛」は文脈を結びつける適切な脱線へ繋がるものであり、より良い解釈によって赦しを与えるものとされる。[37]〈より高い意味〉の解釈と発想を促す読解原理は、ミシェル・シャルルの脱線を巡る警句に通じるものであろう…

32. 第4巻 第3章14節；森谷訳第二分冊196頁：「私の意見を言わせてもらえれば、パレクバシス[脱線]とは、なんであれ訴訟事件を有利にするのにかかわる事柄を、弁論の順番を逸脱して取り扱うものです」。

33. Michael Screech, *Rabelais*, [London, Duckworth, 1979] trad. fr., Gallimard, [1992] 2008, pp. 338-359；マイケル・スクリーチ『ラブレー：笑いと叡智のルネサンス』平野隆文訳、白水社、2009、495-524頁。*Cf.* 宮下志朗「『第三の書』解説」(前掲訳書所収) 578-587頁；同「愚かなわたしが、愚かさについて語ること」、エラスムス『痴愚神礼賛』渡辺一夫・二宮敬訳、中公クラシックス、2006、解説、1-21頁。

34. Gérard Milhe Poutingon, *op. cit.*, p. 116-110；611-612.

35. *Ibid.*, pp. 654-666.

36. Michael Screech, *op. cit.*, pp. 337-359；前掲訳493-524頁

37. Gérard Milhe Poutingon, *op. cit.*, pp. 313-322；514；608-609；624-640；676-683.

異郷とは、文学にとって、脱線的なるものであり、脱線的なるものとは本質的に〈思考不可能なもの〉である。つまりは、テクストにおいて、〈全て〉は解釈者にとって意味を成す。分断など存在しはしないのだ。[★38]

おわりに

ポール・スミスの指摘を出発点として、（主に）『第三の書』を対象に）想起行為とそれによる脱線の分析をしてきた。ポール・スミスはこの指摘の後に、クインティリアヌスに基づき、弁論、ひいては文学における、記憶と即興へと話を展開していく。脱線的であり観念連想的である記憶の性質は、弁論を即興的になすのに寄与する、というわけである。そこで引用されるクインティリアヌスが記憶について書いた箇所では〈何を話すか覚えておかないと即興での弁論ができない〉というような意味のことが書かれてあるに過ぎないが、[★39]「即興」に捧げられた章を読んでみると、文章を記憶し練習しておくことが大切だが、同時に「その場の好機を試」して「新しいものを求め」ろとも言っている。[★40]

話すべきことを事前に覚えておくことと、その場で湧き上がってきた記憶から新たに発想することとの緊張関係の中で、即興的な良い弁論が可能になると言える。即興的雄弁のような即時性は措いて置くとしても、われわれの側としては、今まで見てきた通り、想起は脱線的な性質によって物語を進展させ文学を創造するものであることも併せて考慮すべきではないかと思料する。

051

38. Michel Charles, « Digression, régression », dans *Poétique*, t. 40, 1979, p. 407 (cité par Gérard Milhe Poutingon, *op. cit.*, p. 697) : « L'ailleurs, en littérature, c'est le digressif et le digressif, c'est proprement l'*impensable*. C'est que, dans un texte, *tout* fait sens pour l'interprète, il n'y a pas de fracture. »

39. 第11巻 第2章 1-3節；小林訳84-85頁：「また弁論家は多くの事例や法律や答弁や諺言や史実までもあり余る程知っていて、しかもいつでも即座に使えるようでなければならないが、それを提示してくれるのがまさにこの記憶力なのである。記憶が雄弁の宝庫と呼ばれるのももっともなことである。法廷弁論をしようとする者は多くのことをしっかりと記憶に保持しているのみでなく、それを速かに想起することが要求される。また自分が書いたものを繰り返し読んで自分のものにしておくだけでなく、頭の中で思いめぐらして事柄と言葉との連関を辿ったり、相手側からいわれたことを記憶していて、それがいわれた通りの順序でこれを論駁するに留まらず、適切な場所にそれを並べ立てることができなければならないのである。それどころか、私には即席の弁論は精神の能力のうち、他でもないこの記憶の活力の中にこそ存しているとさえ思われる。というのは、われわれがあることを述べている間、これから述べようとしている別のことを考慮していなければならないからである。かくて、思考というのはいつもより先の方へと進むのであるから、より遠くのものを求めるのである。しかし見出したものはことごとく何らかのし方で記憶に貯えるのである。着想によって得たものを記憶力がいわば仲介の手となって発言の際に手渡してやるわけである」。

40. 第10巻 第7章 32-33節；森谷訳第四分冊269頁：「これに対して私は、覚えておいて述べようというつもりのないようなことは決して書くべきでないと思います。実際こういう場合にも、思考がわれわれをそのような骨折りの所産へと引き戻し、その場の好機を試すのを許さないということになってしまいます。かくして心はどっちつかずのまま両者のあいだを行ったり来たりし、書いたものを無駄にしてしまうとともに、新しいものを求めもしなくなるのです」。

JVC's Audiovisual Media

Anthology (Part II):

Musical Performance

Connectivity of Sound and Image in Recorded

052

論文

Monograph

音楽芸能の記録における音と映像の関係

——日本ビクターの音響映像メディアのアンソロジー（中編）

鈴木聖子
Seiko Suzuki

Keywords

雅楽
科学映画
小泉文夫
正倉院
シルクロード幻想

第二節　『雅楽』（エンサイクロペディア・シネマトグラフィカ、一九七二年）

一九七二年五月、小泉は、ドイツのエンサイクロペディア・シネマトグラフィカ（以下ECと記す）のために、日本でECの全映像を管理・運用している下中記念財団からの依頼で、雅楽の音響映像作品を監修した。[15]ECについては前編でも触れたが、一九五二年に西ドイツの国立科学映画研究所に立ち上がった、「演出や解説、BGMを徹底的に避け、比較を可能にする体系的な映像を目指して作られた」[16]映像のアーカイヴである。田辺の時代には、「記録」＝「科学」という図式が疑いもなく成立していた。その科学性に疑いが生じた時代の証左こそ、ECという運動[17]の黎明期である一九二〇年代である。

小泉が監修した雅楽関連の音響映像作品を表2にまとめた。いずれも「アジア」「東アジア」「日本」に分類された「民族学」の「カラー作品」で、製作年は一九七二年、公表年は一九七四年である。

本節で分析に用いる音響映像作品は、《万歳楽》（E1985）、《還城楽》（E1987）、《林歌》（E1988）《陪臚》（E1990）、以上四点である。これらは現在、フィルムからデジタルビデオに変換されて、下中記念財団DVDシリーズ『重要無形文化財雅楽 宮内庁式部職楽部』（DVD–RX、全八巻）の第七巻（《陪臚》E1990）と第八巻（《万歳楽》E1985・《林歌》E1988・《還城楽》E1987）に収録されている。[18]本節の文中に記す映像のタイムコードはこのDVD版のものである。

《万歳楽》（E1985）、《還城楽》（E1987）、《林歌》（E1988）は、宮内庁楽部によって演じられた舞楽であり、舞楽そのものだけではなく、それぞれの冒頭にその舞楽を成立させている出来事を「記

表2. ECの小泉文夫監修「雅楽」
（「下中記念財団EC日本アーカイブズ」検索システムより作成。ルビは筆者による）

記号／番号	内容		時間（分：秒）
E1985	雅楽"万歳楽"	序破急の揃った左方の武舞の全曲	43:00
E1986	雅楽"太平楽"	襲束の着装の紹介と左方の平舞	26:30
E1987	雅楽"還城楽"	いろいろな雅楽面と右方の走舞	26:00
E1988	雅楽"林歌"	高麗楽の楽器編成と右方の平舞	29:00
E1989	雅楽"越天楽"	唐学の楽器編成と残楽三返	22:00
E1990	雅楽"陪臚"	管楽と舞楽曲	17:00

15　「年譜小泉文夫の足跡1927〜1983」前掲、一〇頁。

16　（ウェブサイト）下中記念財団EC日本アーカイブズ映像活用委員会「エンサイクロペディア・シネマトグラフィカ」、URL：http://ecfilm.net/aboutec（二〇二四年三月二三日最終閲覧）。

17　一九三〇年代には十字屋映画部などの映画製作会社によって確立され、一六ミリ映写機とそのフィルムの普及によって教育現場に導入された。吉岡有文「岩波映画『科学教育映画』の製作者たちの思索と実践──教育における科学映像メディアの研究」、『人間の福祉』三四、二〇二〇年三月、一四一頁。

18　DVD版へのECフィルムの収録に関しては、「新たに収録フィルム原版から直接デジタルビデオ転換を行い、フィルム作品に新たな生命を吹き込みました」とある（http://gagaku-dvd.net/vol7.htm）。DVD版に記載されたEC版のクレジットは次の通りで、制作・構成・撮影監督の役割について調査を要する。

『東アジア　日本　雅楽』
監修　東京藝術大学楽理科教授　小泉文夫
制作　下中記念財団EC日本アーカイブズ所長
構成　岡田一男
撮影監督　西山実男
　　　　　　岡田桑三

なお、第七巻には他に一九三九年の国際文化振興会KBSの制作した《陵王》・《陪臚》と、一九九〇年のビクターの制作した「音と映像による日本古典芸能大系」第一巻から「ビデオマスター原版から直接オーサリングして高画質を実現」した《陵王》と舞楽《納曽利》も再収録されている。ビクターのこの二演目については、「下中記念財団に原版と諸権利を移譲した舞楽（2演目）が記載されている（http://gagaku-dvd.net/kikaku.htm）。市橋氏によればこれは事実とのことである（筆者宛の二〇二三年六月一一日付けメール）。

録」するという「表現」の特徴がある。例えば《万歳楽》の冒頭では、演奏者が左方襲装束（舞楽演奏の際の装束の一種）を着装していく過程が、装束各部の名称のテロップとともに紹介されている（0'27"–6'16"）。続いて、そのようにして装束をまとった楽人たちが舞台へ入場する過程を「記録」することで、場の臨場感を伝えようと「表現」している（6'27"）。また、舞人が入場する場面では、楽人との舞人との距離を記録するために、管楽器と打楽器（竈太鼓）の間を舞人が歩いていくアングルから撮影する「表現」が見られる（10'13"–10'27"）。同様に、《林歌》では楽器、《還城楽》では舞楽面がそれぞれ同様に「記録」されており、いずれも手で触れることができるような立体的な「表現」が試みられている。

最も興味深いのは《陪臚》（E1990）である。《陪臚》といえば舞の手も装束も道具も視覚的に美しく、たいていは舞楽を鑑賞させるために収録しそうなものであるが、この作品には舞人は一切登場しない。「管絃（吹）」という器楽の演奏形式と、それを舞楽用に押して演奏する「舞楽吹」という器楽の演奏形式の二つのみである。演奏者にとって「管絃」と「舞楽吹」の吹き分けは重要事項であるが、舞楽の視覚的な華麗さと比して通常は言及されることが少ないものである。

058

「管絃」の作品は、その演目が漠然と収録されているのではなく、管楽器の三管（鳳笙・篳篥・龍笛）、絃楽器の両絃／二絃（楽箏・楽琵琶）、打楽器の三鼓（鞨鼓・太鼓・鉦鼓）という分類が雅楽において果たしている役割を十分に理解しうるように構成されている。

舞台正面上方の定点カメラで、管楽器と絃楽器の主奏者を捉えるという基礎情報の伝達は無論のこと、それだけに留まらないのが特徴である。例えば、一般的な西洋クラシック音楽の知識に即すと、絃楽器は旋律を担うものと認識されがちであるが、日本の絃楽器は拍との関わりが深い。それを「記録」するために、舞台下手側前方、すなわち客席から見て打楽器の一番左側にある「鉦鼓」の左側に設置した定点カメラで、真横から絃楽器と打楽器を一つにフレーミングするという「表現」をしている（例えば2'21"–2'54"）。また絃楽器の定点カメラにおいて、楽箏は打楽器の拍に即しながらも、ある程度の長さの旋律的なものを保って奏する。それを「記録」するために、舞台下手側上方（鉦鼓の左上方）から楽箏と管楽器をともにフレーミングして――ゆえに楽琵琶をフレームからや絃楽器の拍に即して分散和音的に奏するが、楽箏は打楽器の拍に即して――、一分を越えての「表現」をしている（例えば3'53"–4'58"）。

この作品が優れていると思われるのは、定点カメラでフレーミングした画面を切り替えて繋いでいるのみで、ズームやパンといった基本的な動きさえ用いないにもかかわらず、各楽器の奏法がもつパフォーミング性を十分に捉えていることである。

例えば、三つの打楽器を正面ではなく横並びにフレーミングすることで、それぞれの奏法と拍の差異を見て取ることができ

る。このような「表現」のおかげで、次に収録されている「舞楽吹」の映像では、視聴者は「舞楽吹」が「管絃」と異なる点——絃楽器の不在、拍の取り方の違いなど——に、初めて見る者でも容易に気づく（＝違和感を抱く）ことができる仕組みになっている。全体を通してみると、小泉が雅楽に関して極めて高い理解力を有していることによって、雅楽を広く「記録」するだけではなく、深く「表現」することが可能になっているといえる。

　以上のように、ECの小泉監修『雅楽』は、雅楽を単純に収録したものではなく、「記録」すべき雅楽の構造やプロセスを極めて巧みに「表現」することで、雅楽を雅楽として存在させる行為すべてを掬おうとする、いわば「音楽する」[19]という思想を有している点で評価できよう。それは、「記録」における科学性を問うECならではのものであり、雅楽を「記録」して人へ伝えるために「表現」する小泉の能力の高さが、高度の科学性を実現しているのである。

第三節　『シルクロード　日本音楽の源流』（民音、一九七七年）・『正倉院楽器のルーツを訪ねて』（民音、一九八〇年）

第一項　幻想としての「シルクロード」と「正倉院」

　本節で検討する『シルクロード 日本音楽の源流』と『正倉院楽器のルーツを訪ねて』は、民主音楽協会（民音）が組織した、「第一次民音シルクロード音楽調査団」（一九七七年七〜八月／モンゴル・ソ連ウズベク共和国・パキスタン・ネパール・インド）、「第二次民音シルクロード音楽舞踊考察団」（一九八〇年七〜八月／中国・パキスタン）の「レポート」として制作された音響映像作品である。この調査団は、一九七六年にシルクロードの民族芸能の音楽会を構想した民音が、演出家の藤田敏雄（一九二八〜二〇二〇）に演出と企画の担当を依頼したところ、藤田は企画を小泉文夫に担当してもらうよう推薦し、小泉は音楽会の前に学術調査を行なうことを前提に現地で知り合った音楽家たちを後に日本に招待し、一九七九年より音楽会「シルクロード音楽の旅」シリーズを展開することになる。[20]

　民音が「シルクロード」という主題を掲げたのは、民音の母体である創価学会の会長・池田大作が、「精神のシルクロード」という言葉をモスクワ大学の講演会（一九七五年）で述べたところに発端がある。[22] しかし民音の「シルクロード」に関するイベントは、宗教という枠組みをはるかに超えて一般に浸透していく。ゆえにこれを、一九八〇年代の「シルクロードブーム」を支える「シルクロード幻想」の先駆けとみることもできるかもしれない。[21]

　ただし、「シルクロード」という用語の歴史を遡れば、一八七七年にドイツの地理学者フェルディナント・フォン・リヒトホーフェン Ferdinand von Richthofen（一八三

19. ある音楽を存在させるために必要なすべての行為をまとめて「音楽するmusicking」と動詞化したクリストファー・スモールによる造語。スモールはその行為をする人々に着眼している。クリストファー・スモール（野澤豊一・西島千尋訳）『ミュージッキング——音楽は〈行為〉である』、水声社、二〇一一年、三〇〜三五頁。

20. 藤田敏雄『音楽散歩、ミュージカル界隈』、アートアンドクラフツ、二〇〇七年、四六頁。

21.「民音・シルクロード音楽の旅の歴史」、『History of MIN-ON』、VOL.02、URL：https://www.min-on.or.jp/history/history02-01.html（最終閲覧日／二〇二四年三月二四日）。

22. 同上。

三〜一九〇五）がその著『China（中国）』第一巻で「Die Seidenstrassen（絹の道）」という表現を創出したのが初出であり、実際に存在した名称ではない。この幻想的な造語は、イギリスのオーレル・スタイン Aurel Stein（一八六二〜一九四三）やフランスのポール・ペリオ Paul Pelliot（一八七八〜一九四五）といった東洋学者による敦煌文書の調査を背景に、リヒトホーフェンの弟子であるウェーデンの地理学者スヴェン・ヘディン Sven Hedin（一八六五〜一九五二）の著『Sidenvägen（絹の道）』の出版（一九三六年、ストックホルム）とその英訳 The Silk Road（一九三八年、ロンドン）で普及した。一九四一年には日本語訳『絹の道』（橋田憲輝訳、高山書院）が出版されている。

戦後日本の「シルクロード幻想」の歴史については今後の研究に譲るとして、関連する一九七〇年代までの有名な音響映像メディアを挙げておくと、井上靖『天平の甍』（一九五七年）の流行とその映画化（一九八〇年公開、音楽は武満徹）、TBS系列テレビ人形劇『ヤンマーファミリーアワー 飛べ！ 孫悟空』（一九七七年、音楽はピンク・レディー《スーパーモンキー孫悟空》、ザ・ドリフターズ《ゴー・ウェスト》）、日本テレビ系ドラマ『西遊記』（一九七八年、音楽はゴダイゴ《Monkey Magic》《ガンダーラ》）、日中共同制作ドキュメンタリー『NHK特集シルクロード 絲綢之路』（一九八〇年、音楽は喜多郎《絲綢之路》）等がある。これらを可能にした最も大きな政治的背景の一つに、一九七二年の日中国交正常化があることは言うまでもない。

概観ではあるが、以上のことから、西洋の知識人たちの「東洋」への憧憬と日本の知識人たちの「西域」への憧憬が交差した場所に「シルクロード幻想」が立ち上ったこと、音楽音響メディアに関して言えば、テレビ時代の到来とともに子どもから大人までを対象として、さまざまなジャンルの音楽家たち（ピンク・レディー、ザ・ドリフターズ、ゴダイゴ、喜多郎）によって、民族音楽ではない「シルクロード」の音楽（ある種の日本の民族音楽と言えるが、これらに連なる文化現象の一つとして、本項で扱う民音のシルクロード音楽調査団とその「レポート」があることを念頭に置いておく必要がある。

060

雅楽と「シルクロード」が親密な関係になるのは、一九五九年に美術史家の林良一（一九一八〜一九九二）が、「正倉院—シルクロードの終着駅—」という表現を創出してからであると思われる。★23 学者の上田正昭（一九二七〜二〇一六）がこれを応用して、雅楽は「生ける正倉院」であるという、現在も雅楽を語る際に頻繁に用いられる表現を、宮内庁楽部の海外公演で創出した。★24 後に上田はこの表現に関して、次のように回顧している。

昭和四十八（一九七三）年の六月、日本の雅楽のヨーロッパ公演の団長として訪欧した折、日本の雅楽をあえて「生ける正倉院」と紹介したのも、シルクロードの終点といわれる東大寺正倉院には数多くの海外の文物が残されているけれども、雅楽は今も生きて演奏されているアジアの楽舞だからである。★25

「生ける正倉院」は、宮内庁正倉院に収蔵される楽器に現在の雅楽の楽器にはない古い楽器が収蔵されていることと、宮内庁楽部が生きて雅楽を演奏していることとを結びつけた巧みな比喩なのである。こうした結合が生じたプロセスを理解するために、表3に明治期から一九七〇年代までの雅楽と「正倉院」の歴史的な関わりを概観した。

この表を有形文化財としての雅楽器の歴史として見ることもできよう。ここからは、高木博志が論じたように近代において皇室文化を中心とする「正倉院」★27 の共同幻想が国家的な圧力をもって形成されたこと、そしてそこに雅楽が巻き込まれていった過程が理解できるだろう。本項で述べてきたことから★26 は、「シルクロード」や「正倉院」に雅楽の源流を訪ねることが、一九七〇年にはパラダイムとして形成されていたと推測することができる。

以下に観察する二つの音響映像作品、『シルクロード 日本音楽の源流』と『正倉院楽器のルーツを訪ねて』は、そのタイトルに含まれるように、「シルクロード」と「正倉院」に「日本音楽」の起源があることを前提とする物語である。その語りの声は二種類あり、物語を方向づけるナレーター（クレジット無記名）によるナレーションと、その物語を学術的に補強する目的で挿入される小泉の解説である。つまりこれは対談ではなく、スタジオ編集による「録音構成」である。現在、これらは『小泉文夫の遺産——民族音楽の礎』（CD七一枚・DVD四枚、キングレコード、二〇〇二年）にDVDとして収録されており、★28 以下で用いる映像のタイムコードはこのDVD版のものである。

23 『別冊三彩』、三号。この表現のバリエーションはいくつかあるが、以下の国立国会図書館のレファレンス事例を参照した。https://crd.ndl.go.jp/reference/entry/index.php?id=1000166628&page=ref_view（最終閲覧日：二〇二四年三月二一日）。林もこれを自身の発明と著書『シルクロード』で述べている（美術出版社、一九六二年、二四三頁）。

24 鈴木聖子「『科学』としての日本音楽研究」、博士学位論文、東京大学、二〇一四年三月、三三八頁。

25 上田正昭「鎖国史観の克服」『山陰中央新報』、二〇〇〇年二月一五日。

26 高木「近代天皇制と古代文化」、前掲、二四五〜二七二頁。

27 一九二〇年の正倉院収蔵楽器調査に際して、田辺が正倉院南倉に収蔵される「箜篌」の起源を古代メソポタミア時代の浮彫に求めて、当時の大陸への日本の植民地主義政策に寄り添ったことについては、拙著『〈雅楽〉の誕生』（前掲、第五章）で論じた。一九八〇年代に始まる国立劇場の演出部長・木戸敏郎による一連の正倉院収蔵楽器の復元、そこに参加した宮内庁楽部の芝祐靖の仕事については、木戸敏郎『若き古代：日本文化再発見試論』（春秋社、二〇〇六年）、寺内直子『雅楽の〈近代〉と〈現代〉：継承・普及・創造の軌跡』（岩波書店、二〇一〇年、二一四〜二一七頁）、同『伶倫楽遊』（前掲、七八〜九四頁）を参照。

28 DVDケース裏面に記載のクレジットは以下の通り。第七二巻『シルクロード 日本音楽の源流』／「民族シルクロード音楽の源流』／団長：小泉文夫　企画：（財）民音音楽協会　制作：（株）シナノ企画、カラー、四一分」／第七三巻『正倉院楽器のルーツを訪ねて』／「第二次民音シルクロード音楽舞踊考察団　カラー　五四分」。製作：（財）民音音楽協会　小泉文夫　藤田敏雄／他　企画：

表3. 明治期から1970年代までの雅楽と「正倉院」の関わり

1871（明治4）年	太政官布告「古器旧物保存方」設置
1872（明治5）年	文部省博物局「壬申検査」。蜷川式胤・町田久成『壬申検査社寺宝物図集』
1875（明治8）年	正倉院、内務省所轄。第一回奈良博覧会、正倉院宝物陳列（〜明治23年）
1878（明治11）年	宮内省式部寮雅楽課、楽器修復と楽会
1881（明治14）年	正倉院、農商務省所轄。黒川真頼『正倉院宝物陳列図』
1884（明治17）年	正倉院、宮内省所轄
1888（明治21）年	宮内省・文部省・内務省「臨時全国宝物取調委員会」（委員長：九鬼隆一）
1890（明治23）年	岡倉天心「日本美術史」講義（東京美術学校）による「天平時代」の設置
1892（明治25）年	「宮内省御物整理掛」設置
1897（明治30）年	「古社寺保存法」制定
1920（大正9）年	正倉院収蔵楽器調査（上眞行・多忠基・田辺尚雄）
1921（大正10）年	上眞行・多忠基・田辺尚雄『正倉院楽器の調査報告』（帝室博物館学報）
1940（昭和15）年	紀元2600年記念御物特別展観（東京帝室博物館）
1943（昭和18）年	重要美術品等の認定と史跡名勝天然紀念物の指定業務の停止、文化財の疎開
1945（昭和20）年	10月、指定・認定の再開
1946（昭和21）年	「再建日本文化ノ高揚啓発」（安倍能成）のため正倉院の秋の一般公開開始
1948（昭和23）年	応急修理5ヵ年計画（海外流出、連合国指示）。正倉院収蔵楽器調査（芝祐泰・林謙三・田口冽三郎、瀧遼一・岸辺成雄・谷田部善雄）
1964（昭和39）年	林謙三『正倉院楽器の研究』（風間書房）
1970（昭和45）年	正倉院収蔵楽器の復元開始（日本雅楽会会長押田良久）
1973（昭和48）年	上田正昭「生ける正倉院」（宮内庁楽部の海外公演にて）
1975（昭和50）年	芝祐靖ほか「正倉院と雅楽の管〜唐の音楽の遺産」（国立劇場公演、演出部長木戸敏郎）

（以下を参照して作成：押田良久『雅楽への招待』（共同通信社、1984年）、井上章一『法隆寺への精神史』（弘文堂、1994年）、橋本義彦『正倉院の歴史』（吉川弘文館、1997年）、米田雄介『正倉院宝物の歴史と保存』（吉川弘文館、1998年）、高木博志「近代天皇制と古代文化：『国体の精華』としての正倉院・天皇陵」（安丸良夫ほか編『岩波講座 天皇と王権を考える』、五、岩波書店、2002年）、寺内直子『伶倫楽遊：芝祐靖と雅楽の現代』（アルテスパブリッシング、2017年））

図3. 漆鼓 第20号（正倉院南倉）。出典：宮内庁ホームページ、正倉院宝物（https://shoso in.kunaicho.go.jp/treasures?id=000001484 6&index=1）

図2. ワッチ（南部屋五郎右衛門による復元、民音音楽博物館所蔵）。写真は民音音楽博物館「小泉文夫と遙かなる音楽の旅」展2（2019年10月～2020年7月）での展示の模様。（https://www.min-on.or.jp/topics/detail_1148_.html）

第二項 『シルクロード 日本音楽の源流』

『シルクロード 日本音楽の源流』（第一次調査団の「レポート」）は、モンゴルのウランバートル、ウズベキスタンのタシケントからサマルカンド、アフガニスタンのカブールからバンバレット峡谷、パキスタンのチトラル、インドのダージリンという旅程を追う。

この作品の圧巻は、パキスタン北部の山岳地帯の奥にあるバンバレット峡谷の訪問である。バンバレット峡谷を訪れた理由について、ナレーターが次のように語る。何年か前、小泉がアフガニスタンのラホールの美術館で胴の局面が内側に窪んだ鼓を見かけたとき、正倉院の「腰鼓」［図2］、または法隆寺の壁画の天女が腰につけている鼓と同種であると思われたが、このバンバレットに住むカラーシュ族が同種の鼓である「ワッチ」［図3］を使っていることが分かったという（22'24"）。カラーシュ族について、ナレーションが以下のように語る（23'26"-23'42"）。

貨幣というものの価値をいまだに知らない、日本で言えばちょうど弥生時代の生活様式で暮らしていると言ってよいようです。ロケットが月に飛んでいく時代に、まだそんな文明から遠く離れた人間がいたとは。

現在の観点からは問題を含む言説ではあるが、制作当時においては現在のカラーシュ族の生活を弥生時代の日本の生活と比較して「日本音楽の源流」と見做すことが可能であったことを物語る貴重な歴史的証言である。

そしてついに調査団が「ワッチ」を発見する（26'38"-26'50"）。カラーシュ族の人々がワッチを演奏し、その音楽に合わせて円を描いて踊っている人々の映像が流れる背後に、それぞれ別に録音されたナレーターと小泉の声が次のように対話のごとく重ねられる（26'53"-27'00"）。

ナレーター「小泉先生、カラーシュのワッチは、法隆寺や正倉院の腰鼓と、そんなに似ていますか」

小泉「ええやっぱり、圧倒的に似ているといえるでしょうね」

図5. 敦煌莫高285窟南壁（部分）（敦煌研究院編
『敦煌石窟全集』、26巻/16、音楽画巻、2002年、
商務印書館、204頁。オープンソース：https://ar
chive.org/details/dunhuangshiku/）

図4. 参考：楽琵琶の演奏例（撮影：千田兼宏／琵琶：（左から）
成島仁・生田目文彦・福岡三朗、「琵琶大連奏」《更衣》、2019
（令和元）年5月1日、靖國神社能楽堂）

さらに小泉の解説の音声は続くが、その間もカラーシュ族の映像と「ワッ
チ」の音が引き続き流れている。そして最後に、そのまま「ワッチ」の音が流
れ続ける中で、途中から映像のみ、法隆寺の天女の腰鼓と正倉院の腰鼓に切
り替わる（27'18"-28'28"）。現在のカラーシュ族のワッチ＝過去の正倉院の腰
鼓、という小泉の説が、この音響映像作品の上に具現化されているのである。

ただしこの音響映像作品の脚本には、演出家の藤田の手が入っている可能性
が高い。しかし、先述の小泉監修のLP『遥かなる詩・シルクロード』
（ジャケット写真はカラーシュ族の踊る姿）の解説書「シルクロードと
私達の調査旅行」には、小泉がカラーシュ族の録音について、「聞こえ
て来る打楽器のうちカン高い方が問題の腰鼓です。全てが大昔の人間の
姿を再現したかの[ママ]思われる芸能でした」と楽曲解説をしている。さらに
『読売新聞』でも、「ギリシア、ガンダーラ、正倉院をつなぐこの鼓の音
に、胸をときめかせて聴き入った」（一九七七年一〇月一二日）★29と綴っ
ている。このようなことから、この説は小泉独自のものと判断して差し
支えないと考えられる。

第三項 『正倉院楽器のルーツを訪ねて』

『正倉院楽器のルーツを訪ねて』（第二次考察団「レポート」）は、現在の雅楽の楽琵琶の奏
法［図4］のルーツが、敦煌の莫高窟に遺る壁画に描かれた琵琶の奏法［図5］に辿りうる、と
いう小泉の説を物語るものである。敦煌の莫高窟を訪問する小泉とその壁画の映像に重ねて、
「日本の雅楽の元になった楽器やなんかが目の前に次々と現れてくる」という小泉の語りと、
その背後に現在の楽琵琶の音が流れる序章で始まる（17'04"-17'30"）。まず、音と映像で薩摩
琵琶と中国の琵琶
の演奏が紹介される。小泉の声が、これらの琵琶は楽器を「縦」に構えて演奏する奏法である
小泉の説は音声と映像で以下のように展開される。

29
岡田『世界を聴いた男』、前掲、二九一頁。

と告げる。次のシーンは、映像では敦煌の壁画の琵琶が映し出され、音声では小泉の声が敦煌の時代の琵琶は「横」に構える奏法であったと説明し（「楽器の構え方がまったく横向き」「昔はどうも楽器を横に構えていたらしい」）、続いて、音と映像で現在の雅楽の楽琵琶の演奏場面が映し出されて、そこへ小泉の声が雅楽の楽琵琶も「横」に構える奏法であることを強調する（「楽琵琶はご覧のように楽器を横に構えて非常に素朴な弾き方をしているから、あるいは敦煌の壁画の時代の音楽、楽器の使い方などが、そのまま残っているといってもいいんじゃないかと思います」）。そして最後に、敦煌の壁画の琵琶と現在の雅楽の楽琵琶の映像を並べて、その背後に現在の雅楽の楽琵琶の音を嵌め込む（18'15"-21'45"）。

小泉の主張は、第一次調査団では、現在のカラーシュ族のワッチは過去の正倉院の腰鼓と同じである、というもので、第二次考察団では、現在の楽琵琶の奏法は過去の敦煌の琵琶の奏法と同じである、というものである。このような時空を越えたロマンは、当時、「正倉院」や「シルクロード」に「日本音楽」の源流を求めるというパラダイムがいかに浸透していたかを理解させてくれる。ただし、藤田が小泉について、「芸術家がロマンの世界を想い描いていると、それは学術的には考えられないと水を差すんですよ、学者は」と不満を溢していることからは、小泉がこうしたパラダイムに極めて慎重であったことも伺える。

小括　音響映像メディアにおける科学と物語

本稿で観察した三つの音響映像作品からは、小泉は雅楽を科学によって田辺よりも厳密に捉えることと、雅楽を物語によって田辺よりも強化することを、並行して行なったということが理解できる。

その文脈には、近代日本の公的な音楽教育が「西洋音楽」をスタンダードとしていることに異議を唱える両者が共通する点では共通する両者であったが、田辺の時代にはまだそれでも伝統的な「日本音楽」が日常空間に響いていたのに対して、小泉の時代にはそうした「日本音楽」が日常空間からはほぼ消滅したことで、小泉は「日本音楽」のアイデンティティをより確かなものとする必要があったものと考えられる。「日本音楽」のアイデンティティの喪失と創出の時代、「日本音楽」の源流を「正倉院」や「シルクロード」へ訪ねる物語は、人文科学を支えるパラダイムとしての位置を獲得していた。これが、『音と映像による日本古典芸能大系』における雅楽の価値づけの土壌であると考える。

不思議に思われるのは、ビクターの「音と映像による」シリーズにはECから多くの映像が使用されているにもかかわらず、『音と映像による日本古典芸能大系』にはそれが一切収録されていないことである。こ

30　藤田敏雄「アフガン国境の秘境で出会った正倉院の『腰鼓』」、『小泉文夫の遺産』、前掲、三〇頁。

のように優れた小泉監修によるECの音響映像作品が、なぜ『音と映像による日本古典芸能大系』では使用されなかったのであろうか。

『音と映像による日本古典芸能大系』の雅楽関連の音響映像作品には、別巻のほかに、本巻の第一巻に舞楽《陵王（りょうおう）》と舞楽《納曽利（なそり）》がある。これらはこの『大系』のためために新たに宮内庁楽部庁舎の舞台で撮影されたものである。その制作の経緯に関して、プロデューサーのひとりである市橋雄二氏に質問[31]したところ、次のような回答を得た。

本大系の巻構成や収録演目は、六名の監修者による編集会議で決定され、雅楽の演目や撮影方法もその中で決められたものです。また、本大系が企画された背景には、ニューメディアとしてのビデオディスクの普及を目指していた日本ビクターのハードとソフトの強みを活かした映像ソフト開発に対する戦略がありました。[32] したがって、監修者代表の岸辺成雄が別冊解説書（映像解説編）の巻頭で述べているように、当初から「現代最高のハイテクを駆使した音と映像によって記録」することに主眼が置かれていたのであり、網羅性を優先して積極的に既存映像を活用した「世界民族音楽大系」とは異なり、日本を対象とする以上は新規収録を重視した企画だったのです。[33] さらに、監修者のひとりである文化庁主任調査官の高橋秀雄の関係各所への口利きによって、簡単に許可が下りない宮内庁楽部での撮影が実現したこととも幸いしました。小泉文夫のECの映像は異なる制作方針のもとで作られたものであり、取り上げるべき演目が重ならなかったことやフィルムからのメディア変換に伴うクオリティーの問題もありますが、以上のような経過の中では候補になり得なかったということです。

網羅性を失ったこの方針が、作品の内容に影響を与えたことは想像に難くない。『音と映像による日本古典芸能大系』で映像制作を担当した高橋光は、「本企画の映像製作を担当するにあたって、最も留意したのは学術資料としての記録的な側面と、一

31・メールで市橋氏へ筆者が行なったインタビューへの回答、二〇二四年三月二日付。
32・市橋氏によれば、「当時社内では『ニューメディアにニューメッセージを載せること』が標榜されていた」という（同上）。
33・市橋氏によれば、「ただし、歌舞伎と文楽は権利的制約に加えて理想的な演目が必ずしも制作期間中に上演されないことなどからありものの映像を使うことが最初から想定された」という（同上）。

般の鑑賞に堪えうる創造的な映像作品としての自立性の調和である」と述べて、「学術資料」と「映像作品」の両立に向き合っている。医療系の科学映像の制作を出自とする高橋が対峙した「学術資料」と「映像作品」の拮抗については、続編において他の彼の作品と合わせて考察したい。[★34]

謝辞

インタビューに快く応じて頂いた市川捷護氏と市橋雄二氏に心より御礼申し上げる。民音音楽博物館の野沢晃館長ならびに雅楽道友会の福岡三朗氏には、図版の使用に関して格別な配慮を頂いたことに感謝を申し上げる。

本稿は、民族藝術学会第一六八回研究例会（二〇二三年七月二二日）にて行なった口頭発表「音響映像メディアにおける日本の伝統音楽・伝統芸能の記録と表現──雅楽を事例として」の内容の一部を含むものである。

本研究はJSPS科研費23K00212基盤研究（C）「1960–70年代の民間の雅楽演奏団体・演奏家の実態の分析とその演奏の音響的復元」の成果の一部である。

34・高橋光「本大系の映像製作にあたって」、解説書『音と映像による日本古典芸能大系』総論編、一九九二年、一四頁。

Common Characteristic

with Hélène Cixous' philosophy

in Pipilotti Rist's

Video Works

Monograph

論文

ピピロッティ・リストの
映像作品における
エレーヌ・シクスーの思想との共通性

柴尾万葉
Mayo Shibao

068

Keywords
ピピロッティ・リスト
ビデオ・アート
インスタレーション
エレーヌ・シクスー
エクリチュール・フェミニン

066

序論

著書『メデューサの笑い』（"Le Rire de la méduse"）の中で、エレーヌ・シクスー（Hélène Cixous, 1937-）は女性の性に注目し、女性的な言葉の在りようを探るエクリチュール・フェミニンを実践する女を「とぶ女」と呼んだ。フランス語 Voler の持つ二つの意味、「飛ぶ」と「盗む」の意味をあわせ持った存在としての「とぶ」存在である。

とぶこと、これは女の動作であり、[中略]もし〈とぶこと〉が〈飛ぶ〉〈盗ぶ〉[本文ママ]という二つの〈とぶ〉の間で、一方と他方を享楽しながら、意味の警察官たちを困らせながら行なわれるとしても、偶然ではありません。つまり、女は鳥と泥棒に似ているのです。[中略]空間の秩序をかき乱し、その方向を失わせ、家具・事物・有価証券の位置をひっくり返すのです。とんだことのない女とはどんな女なのでしょう。社会性を阻止する動作を、感じ、夢見、実現した女がいるでしょうか？　分離の仕切り棒を狂わせ、愚弄し、自分の肉体で差異的なものを記述し、対と対立の体系に穴をあけ[中略]地面に叩きつけたことがない女がいるでしょうか。*1

スイス出身のヴィデオ・アーティストのピピロッティ・リスト（Pipilotti Rist, 1962-）は、まさにこの「とぶ女」なのではないだろうか。男性的な視線を「かき乱し」、ステレオタイプな意味の秩序を「ひっくり返」し、男女の「対立の体系」に穴をあけるというエクリチュール・フェミニンの実践を、リストは作品の中で常に意図しているように見える。リストは一九八〇年代から制作活動を開始し、鮮やかな色彩や草花などの自然界のモチーフを映像に盛り込んだ作風が特徴的である。リストの作品解釈の仕方は多岐に渡り、精神分析・現象学・フェミニズムなどの分野から考察したものや、マスメディアとの関係といったポピュラー文化との関連など様々なものがある。

1. エレーヌ・シクスー『メデューサの笑い』松本 伊瑳子・国領 苑子・藤倉 恵子編訳、紀伊国屋書店、1993年、33頁

本論では、リストの表現と女性との関連性に注目したい。というのも、リストの作品にはしばしば女性の身体がモチーフとして使用され、本質主義的フェミニズム的解釈を呼び込む作りになっている。その結果、リストの作品に対して、「フェミニスト的」といった形容は数多くなされ、リストへのインタビューでもフェミニズムに関する質問は頻繁に行われる。しかしながら、何を持って「フェミニスト的」と言えるのだろうか？　本稿の目的は、リストの作品に見られるいくつかの表現とフランスで一九七〇年代に盛んになった、女性に対して、女性的な書き方を取り戻すことを称揚した思想であるエクリチュール・フェミニンとの類似性を具体的な表現から考察し、リストの作品研究に新たな視座をもたらすことである。

リストは、一九八二年から八六年まで、ウィーン応用美術大学でグラフィックデザインを勉強し、Super 8のアニメーションを制作していた。同大を卒業した後、スイスに戻り、バーゼルのスクール・オブ・デザインでビデオの授業を履修した。バーゼルの学校で学んだ後は、小さな映画の会社に勤務している。[2]その後、美術、インテリア、ビデオアーカイブ・技術、ミュージシャン、バンドメンバーなどに分業した上で作品を製作している。また並行して、一九八八年から一九九四年までの間、

柴尾万葉

ピピロッティ・リストの映像作品におけるエレーヌ・シクスーの思想との共通性

ミュージック・バンド "Les Reines Prochaines" の一員としてヨーロッパでライブ活動をしていた。リストは主に、ステージ・デザイナーを担当し、背景を描き、スライドやSuper 8の映像を投影した。この活動と展覧会の展示活動が両立できなくなったので脱退している。一九九五年以降作曲と制作は、アンダースと組んで制作している。[3]一九九七年、ヴェネツィア・ビエンナーレでリストの作品が初めて公開され、そこでプレミオ若手作家2000賞を受賞した。映画の制作は手間がかかり、かつ分業が必要であり、ビデオ制作はカメラ撮影もパフォーマンスも編集も全て自分でできると言う理由でビデオ作品に取り組む。

リストがデビューした一九八〇年代を代表する女性アーティストとしては、バーバラ・クルーガーや、ゲリラ・ガールズなどが挙げられる。彼女らは、女性の堕胎の権利を支援するため、あるいは、有力な美術館や展覧会の男性中心主義に抗議し、ジェンダーや人種差別の現状を告発するなど、一九八〇年代中盤までに、における表象秩序の脆弱さを戦略的に暴いてきた。[4]しかしその批判の対象は、家父長制社会的に構築されてきた男性中心的な構造といえよう。つまり、社会的に男性が中心でいることと、言語・表象の体系の中で、男性が中心的であることは完全に同義ではない。リストに関して言えば、どちらかというと、後者、つまり意味の

2. OBRIST, Hans Ulrich., "I rist, you rist, she rists, he rists, we rist, you rist, they rist, tourist: Hans Ulrich Obrist in Conversation with Pipilotti Rist", *Pipilotti Rist*, Phaidon, 2001, p.16
3. BISHOP, Claire., "Interview with Pipilotti Rist", *MAKE: The Magazine of Women's Art*, 1996, No. 71, p.14
4. PHELAN, Peggy., "Opening Up Spaces within Spaces: The Expansive Art of Pipilotti Rist", *Pipilotti Rist*, Phaidon, 2001, p.42

視覚のあり方との対立構造を軸にして論を展開している。しかし、ここでホーキンスはあくまでリストの展示空間のみを分析対象に、そしてイリガライの思想を援用して解釈を試みている。これまでもリストの作品における女性表象の分析は多くなされてきたが、エクリチュール・フェミニンの中でもエレーヌ・シクスーの思想との類似性は、具体的な表現のレベルではまだ指摘されていないと言えるだろう。そこで、まず、シクスーの著書『メデューサの笑い』のテクストや、シクスーに関する松本伊瑳子の先行研究を念頭において、この思想を特にエレーヌ・シクスーのものに注目して概説する。

シクスーの思想において、特にリストとの作品との関連性のうちに注目するべき点は三点ある。まず、一点目に、「女性は全身で性的快楽を感じる」と指摘されていることである。シクスーは、著書『メデューサの笑い』の中で、男女の性的快楽の差について言及し、シクスーは、男性はペニスに一点集中して性的快楽を感じ、そのエクリチュールは一義的・直線的であることに対し、女性は肉体全体で快楽を感じ、そのエクリチュールは多義的だと対比した。二点目に、「ステレオタイプを戦略的にずらすこと」が挙げられる。シクスーについて、二項対立に反対していながらも、結局は男女の二項対立に陥っているという批判が存在する。松本は、シクスーは、この二項対立を逆手にとって、女性のステレオタイプを「ずらし」ていると述べる。つまり、シクスーは、女性に対する陳腐で軽蔑的な言説を「そう、女はそう言うものである」と開き直って受け入れていると松本は指摘する。三点目に、他者と関

わって、包含・変容を繰り返す関係性の強調が挙げられる。シクスーは、女性のセクシュアリティ、つまり、女性の性的快楽の基盤は、内部に他者を取り込み、取り込まれることだという。これは、他者という異質なものを排除せず、他者との差異を認めると言うことである。一方が、他方の異なる主体と絶え間なく交換されることによって、両者は互いに、他方の生きた意見からのみ互いを知り合い、こうして両者は無限に活力を与えられる。つまり主体が他者の中や、二者間で、無数に出会ったり変容したりする、多様な工程であり、そこから女性は自分の表現形式を得る。以上、三点のようなシクスーの思想の特徴とリストの表現との間には、類似性が見られる。主に九〇年代のリストの作品内の具体的な描写に基づいて、これらの類似性を考察していく。

8. シクスー、前掲書、36頁
9. 同上、190頁
10. 同上、198頁

073

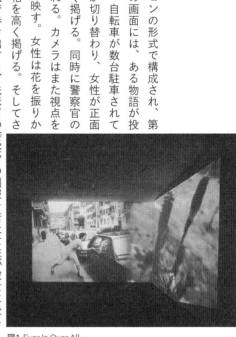

① 《Ever Is Over All》（一九九七）

《Ever Is Over All》は、ダブル・チャンネル・インスタレーションの形式で構成され、第四七回ヴェネチア・ビエンナーレに出品された作品である。左の画面には、ある物語が投影される。水色のワンピースと赤い靴を着用した黒髪の女性が、自転車が数台駐車されている歩道を歩いている様子が横から撮影される。カメラの視点が切り替わり、女性が正面から撮影される。軸の長い赤いクニフォフィアの花を高く掲げる。同時に警察官の制服を着た女性が主人公の女性の背後に角を曲がって現れる。カメラはまた視点を切り替え横から女性を映した後に、また正面から女性を映す。女性は花を振りか

ぶって、傍らの赤い車の側面の窓ガラスを叩き割って、花を高く掲げる。そしてさらに近づき、次は白い車の側面の窓ガラスを叩き割る。女性が笑顔で歩き出すと、先ほどの警察官の制服を着た女性が彼女に後ろから近づき、追い越す瞬間に微笑んで敬礼をする。主人公の女性は笑い返し、赤い花を持ち直す。同時に、女性の前方から若い男性が歩いてきて彼女とすれ違い、訝しげな表情をする。一旦は、女性から顔を背けるが、もう一度女性を振り返る。そして女

性が次の車の窓ガラスを花で割る様子が車を挟んで女性と反対側から撮影される。カメラの視点が変わり、女性を正面から撮影する。赤いコートを着た白髪の女性と主人公の女性がすれ違う。この瞬間、二人は微笑み合う。女性はまた赤い車の側面の窓ガラスを花で叩き割ったのち、さらに歩き、赤い花の軸を一回転させる。それまでハミングで歌われていたメロディーが女性の声によって歌われる。女性は花を振りか

ぶって、黒い車の側面の窓ガラスを叩き割る。女性が笑顔で歩いているとこを横から映し、最後にこちらの画面にも右の画面と同じように赤い花が投影され、映像が終了する。

074

図1. Ever Is Over All
出典：ニューヨーク近代美術館HPより
（https://www.moma.org/collection/works/81191）

右の画面では、赤や橙のクニフォフィアのさまざまなクローズアップ画像が、左の画面へと重なって滲み出るように投影されている。花は風に吹かれて揺れている。カメラは花の茎に沿って下から上に這い上がったり、急に空に視点を向けるなど不規則な動きをする。時折、割れたガラスの上を歩く赤い靴を履いた足が映される。

まず、作中の赤い花について、エリザベス・マンジーニは、《Ever Is Over All》で主人公の女性が持つ長い軸の赤い花が、男女それぞれの象徴を破壊するものであるとして、分析を行う。この作品の中でリストは花のモチーフを左右両方の画面に使用している。この花は二点の意味において象徴を破壊するものとして機能しているとマンジーニは述べる。第一に、花でガラスを割ることによって、我々が知っている花という象徴を破壊している点と、第二に、女性を示してきた花という記号を男性（破壊）の象徴として使用している点である。

後者について説明を加えると、花は女性器を表象するものとして扱われてきた。この男性との身体の差異に注目した女性の表象の仕方は、女性をこの象徴体系に帰属させる本質主義的なものだとして、一九七〇年代、比較的初期のフェミニズム・アートの議論において問題点とされてきた。この花による象徴破壊は、花が雄蕊と雌蕊を持つ両性性も踏まえて考えると、男性と女性という二つの対立する記号体系が重なるところに位置づけることができ、この二重性にこそ、「リストが（女性の）本質化の問題に対する答えを見出した」★¹¹とマンジーニは主張する。作品中には、自然、あるいは花は女性、自動車は男性、という二項対立がある。花と自動車は単純に柔らかい、硬いといった硬度でも対立させることができる。花が自動車の窓ガラスを割ることも逆転である。柔らかいものが硬いものを破損するという逆転ももちろん考えられ、花と自動車が比喩しているものに注目すると、女性が男性を力で圧倒しているという逆転も考えられる。また、警察官について、一般的に女性

11. MANGINI, Elizabeth., "Pipilotti's Pickle: Making Meaning from the Feminine Position", *A Journal of Performance and Art*, 2001, Vol. 23, No. 2, p.4
12. Ibid., p.4

の警察官に対して、婦警あるいは女性警官という言葉で表現しても、男性の警官に対して、男性警官という言葉は使わない。このことからも警察官と言われて私たちが思い浮かべるのは一般的に男性といえる。しかしここでは女性警官が登場する。彼女は、男性的なものである警察官の制服を着ることによって、警察官＝男性という記号の意味を崩している。最後に、自動車の窓ガラスを割る行為は咎められるべきだと考えられるが、女性警官は笑顔でこの行為を承認している。

マンジーニのこの考察、つまり、この三つの意味をずらされた二項対立と全編を通して流れるゆったりしたハミングの音楽、微笑みを絶やさない主人公の女性、さらに彼女の楽しげな足取りといったポジティブさが同居する表現は、まさに松本が指摘していたシクスーのステレオタイプの負から正へのずらしとしても解釈できる。

マンジーニの論に従うと、様々な二項対立を指摘することができる。花が車の窓ガラスを破壊することによって、「本来車を割らないはずの花が車を割る」という新しい象徴秩序が生まれている。筆者によるもう一つの解釈としては、後述するリストの「強さは立場によって変わる」という意図に沿って考えると、花が破壊者に変化したとも考えられる。この場合、最初の（本来車を割らないはずの）「弱い」花が、女性の手によって振り下ろされると言う動作をきっかけにして、車を割るものという表象に変化する。ステレオタイプの『ずらし』について、リストは、作中に見られる、女性と車に関してこう発言している。

> 女性は自然に近い存在で彼女らは美しい。暴力は醜い。犯罪は悪であり、突然起こるものだ。女性は窓や鏡を叩き割る瞬間が一番美しいのかもしれない。花は硬いかもしれないし、柔らかいかもしれない。光は美しく、画家とビデオ・アーティストは、その作品を増大させ輝かせようとする試みにおいて繋がっている。緩やかな動きは、私たちの最奥にある音楽で、花も女性も両方がこの動きに意識的になって踊る。[13] [中略]主人公の女性は、女性を代表しているのではなく、全ての人間を代表し、文明を象徴する車を破壊しているのである。ここで人間と文明の対立が見出せる。強さは見る立場によって変わる。[14]

13. PHELAN, op.cit., p.56
14. 2022年12月30日、筆者によるインタビュー

して、男性が、天井に手を伸ばし、軸の長い蓮の花を取り出し、女性に手渡す。女性は花を差し出す男性の手首を掴み、そのままそばにあるダブルベッドに男性を押し倒す。カメラが上（天井）を向くことによって視界が回転し、音楽が終わる。草の静止画が挿入され、音楽がよりゆっくりした速度のものに変わる。草などの自然のイメージが、非常に細かく局所的にの上を動き回る。彼の映像は、草の映像と入れ替わり立ち替わり現れる。カメラは人工芝のパンツを履いた先ほどと同じ男性の身体映される。時折、男性のものか女性のものかわからなくなるほど愛撫し合う二つの身体と並置され、あるいはオーバーラップする手法は作品を通して続く。シーンの重なりは、映像の移り変わりや緑の画面の二重焼きを通して編集される。時折、自然界のモチーフがベッドルームに現れる。例えば、女性のふくらはぎの間にいくつかのレモンが配置されたりする。また他にも唐突なモチーフの使用が目立つ。女性の足の指の間に小さい人形が置かれ、また女性の腿の間に小さい地球が置かれる。カスタニーニはこれを「子供時代を想起させるもの」[18]という。十分を過ぎた頃から、音楽はスピードを上げ、速いペースで、花が咲く様子や断片化された身体のショットが入れ替わり立ち替わり映される。このシークエンスは、火山の噴火のシーンによってクライマックスを迎える。数秒後、音楽が再び始まり、女性の歌に合わせたピアノの演奏が流れる。そして、海の穏やかな情景が映され、クレジットロールが流れる。マンジーニは、《Pickelporno》を「女性の身体と、自然の成り立ちとの間の生得的な繋がりを引き起こすもの」[19]とした。具体的には、リストの本質主義を、女性の身体とさまざまな果物のショットとの並置に見ている。こういった解釈は、作品中に表現されるエロティックな表現に焦点を当て、女性＝自然という本質主義的な解釈を強めているとして、これに対抗すべく、カスタニーニは、《Pickelporno》に対して Parafeminist（フェミニストのパロディの意）と言う概念を使用しつつ《Pickelporno》の具体的な描写を分析する。Parafeminism は、白人で、中流で、異性愛者で、欧米が支配的かつ規範的なジェンダーである第二波フェミニズムに異論を唱え、多様性を認め、権力の不均衡を暴くものである。こういった解釈の中で、カスタニーニは《Pickelporno》は、ビデオ特有の共感は、鑑賞者の自我と客体を崩壊させ、作品中に引き込み、主観を主題と共有し、激しいエロティックな多幸感の中で、感覚と視覚的イメージが溶け合うような包含的な視覚経験を起こすと指摘する。[20]例えば、作品の中のレモンのイメージは、鑑賞者にレモンの香りと凸凹した表面を思い出させる。[21]また、男性の指と女性の股間を写した直後、指をスイカに押し込むショットが挿入されるので、女性器に指を挿入しているように鑑賞者に思わせる効果がある。また、登場人物二人の身体の一部を、構図や質感が類似した自然の風景や果物などに擬えて表現している。また、作品中のクライマックスを火山の噴火で、その後の落ち着きを穏やかな海の様子で表現するなど、物語の起伏も自然の風景で表現している。カスタニーニは、

079

18. CASTAGNINI, Laura., "The "nature" of sex: parafeminist parody in Pipilotti Rist's pickelporno (1992)", *Australian New Zealand Journal of Art*, Vol.15, No.2, 2015, p.166
19. Ibid., p.175
20. Ibid., p.167
21. Ibid., p.168

《Pickelporno》は男性を対象とした従来のポルノグラフィを、フェミニストを装って（Parafeminist）批判していると考える。リストはこの作品の撮影方法についてこう述べている。

私は作品の中で、身体内部の感覚を視覚化したかった。とりわけ、触れるときや触れられるときにおこる感覚を。私が女性であることは偶然にも関わらず、とても重要なこと。女性が愛撫しているときに見えたり聞こえたりする（身体の）中や外のイメージをどうやって知ることができるでしょう。最初は、カメラで、身体表面の素晴らしい混沌に近づいてみた。[中略] 次に、内部のイメージと音を探し求めた。[下線部は筆者によるもの]

この発言から、カスタニーニは、《Pickelporno》は、当事者と窃視者という二つの立場の視覚を同時に表現し、「その二つの間の揺れ動きを通して、Parafeminist的論理を表象している」と主張する。「自然界のモチーフが女性を象徴する」という点で、この作品は、確かに、カスタニーニの言うように本質主義的である。というのは、女性＝自然、男性＝文明という従来の象徴を採用している点で、この表現は、男性中心的意味構造を再生産しかねないといった危険性をはらんでいるが、自然のモチーフを使用したユーモラスな演出や、触覚的な視覚によって、本質主義的フェミニズムをパロディ化し、客観性より主体性を重んじるように演出されている。主体と客体を転倒させるという演出については、シクスーのステレオタイプの転換の考えに類似している。しかしながら、カメラワークに注目すると、また違う解釈の余地があるだろう。

この作品では、カメラは対象物（ここでは二人の登場人物の身体が主）に極端に接近して、対象物の表面を這いずり回るような動きをしている。これは触覚的な視覚と関連付けて考えられる。リストの作品

22. Ibid. p.170
23. Ibid., p.171

081

リストは、自らの視線の代替として機能し得る位置、すなわち目線の高さにカメラを置くことを避ける傾向がある。代わりにカメラに手、ないし皮膚の延長のような、ある種の触覚的な近接性を見出そうとしている。また、ときにはエロティックでおよそ生殖的ともいえる衝動を体現するかのごとく、被写体を下から撮影する。[24] また、ジオーニは以下のように記述している。

を考察した論文では、しばしば、触覚と視覚を関連付けて論じている。例えば、ジオーニは以下のように記述している。

この記述はまさに、本作品のカメラワークを的確に描写している。また、ホーキンスがリストの作品にみられる接写と対象物の表面をこのいずり回るようなカメラワークについて言及している。展覧会中の作品《I Am Regenfrau: I Am Plant》を例にして、リストのカメラは「身体の表面にほとんど触れそうなほど極端に接近しつつ動き回り、触覚的視覚の基盤を形作る」[25]と述べる。「触覚的視覚」、つまり、リストの作品に頻繁に認められる触覚的な視覚を強化された形で示す視覚は、「対象物に感性を植え付ける、触覚的で動的な視覚の形式」[26]と説明できる。それではここで、シクスーの他者との関わり合いの概念を導入してみるとどうなるだろうか？つまり、他者と関わり、一体になることが、女性の性的快楽の基盤になるという主張である。リストは、自分の眼を"Two Blood-Powered Cameras"[27]と呼んでいる。さらに、リストはこう述べる。

性的欲求を抱えた身体とカメラが、同じ次元で、同じ高さに存在している。カメラは、対象物に対して何の優越性も持たない。カメラは、行為の外に置かれるのではない。（中略）カメラが身体を撮影しているのか、身体がカメラに触れてカメラを撮影しているのか、わからなくなる。[28]［下線部は筆者によるもの］

24. GIONI, Massimiliano., "Underwater Love", in Exh.cat., *Åbn min lysning (Open My Glade)*, Louisiana Museum of Modern Art, Humlebæk, 2019, p.57
25. HAWKINS, op.cit., p.167
26. Ibid., p.167
27. RIST, Pipilotti., "Title 1989", *Pipilotti Rist*, p.106
28. GIONI, op.cit., p.66

082

さらに、より広く、機械と人間との関係を問われた際に、以下のように回答している。

私は機械に対してとても感情的だ。機械は、それを発明し発達させてきた人々の生きた証に似ている。だから私は、機械に対して批判的なアプローチはしないようにしている。そして、もし私がもっと機械と親密になれば、機械と溶け合うことができる。もし私が機械を他の人間のように、あるいは他の人間の反響のように扱えば、私たちはもっと仲良くなれる。[*29] [下線部は筆者によるもの]

これらの発言からは、リストが、カメラ・機械と身体・人間の関係性において、境界が「わからなくなる」「溶け合う」といった、相互浸透性を感じさせるニュアンスで説明していることがわかる。ここから、このカメラワークには、「他者との関わりが性的快楽の基盤となる」といったシクスーの主張が、親和性が高いのではないかと考えられる。

③ リストの展示空間

ここまで、リストの作品内の表現について考察を行ってきたが、ここでは、リストの展示空間についても見てみたい。リストの制作活動は、一九八六年の《I'm Not The Girl Who Misses Much》などの単一の画面を使用した作品に始まる。そして、一九九三年の《Digesting Impressions》など、一九九六年以前のビデオ・インスタレーションでは、ビデオ・モニターの形状自体を変化させ、モニターを床下やオブジェの中という通常とは異なる場所に設置する傾向がある。この形式は、モニターの枠を排除し、展示スペースの構造とより深く関わり合っている。

余安里は、この作品の鑑賞者を包み込むような視覚経験を複雑化さ

29. Ibid., p.66

リスト展展示風景（撮影は筆者による）

作品の一部となる。作品を鑑賞する主体と鑑賞される客体

鑑賞者の身体などに投影することによって、鑑賞者自身が

グ、寝室、トイレなど）を撹乱している。そして、作品を

た不特定多数の人々が集まる場所）と私的空間（リビン

することによって、公的空間（美術館やギャラリーといっ

使用することや、身体内部の消化物・排泄物などを可視化

くの要素に指摘できる。クッションやソファを展示空間で

か。様々な境界を撹乱する試みは、リストの展示空間の多

この二点は、境界の撹乱とも言い換えられないだろう

指摘される。

においては、その没入性と視覚の複雑化がよく特徴として

レーションにおいて重要な要素であり、これらの展示空間

とスクリーンやモニターの枠の不在は、リストのインスタ

親密な関係を持とうとする点」[31]である。視覚経験の複雑化

り続けつつ、同時に、視覚とは異なる身体感覚に対して、

点は、「映像そのものは常に視覚に対して異質なものであ

リストのビデオ・インスタレーションにおいて、重要な

が困難になるというのである。[30]

とし、巨大な画面が人間の可視範囲を超えているため、視覚による画像全体の把握

の関わりについて論じる。この映像が、壁に投影されることで、確実にその質を落

せる機能を指摘した上で、この複雑化によって模索される身体感覚とビデオ機械と

083

30. 余安里、「ピピロッティ・リストの映像における『ビデオ機械の無意識』と身体〈免除〉ピピロッティのあやまちカッコ1988を中心に」『映像学』74巻、2005年、44頁
31. 同上、46頁

084

の境界も撹乱される。そして、画面に留まらず、壁やオブジェに投影される手法も絵画的な固定性を撹乱しているといえるだろう。

リストは近年インスタレーションという展示形式をよく採用している。ソファやベッド、カーペットの設置や、そこに投影される映像によって鑑賞者がリラックスできるようなリストによる展示空間の中には、全身で感じる快楽や、他者と関わって包含・変容を繰り返すといった、シクスーの思想との特徴の類似が見られる。クッションにもたれかかり、あるいはベッドに寝そべりながら作品を鑑賞することで、鑑賞者は視覚だけでなく文字通り全身で作品を感じることができる。また、鑑賞者が映像に包み込まれているようなインスタレーションや鑑賞する場所によっては鑑賞者自身の身体に映像が投影されることによって、鑑賞者は映像の中の世界に全身を使って没入することができる。鑑賞者が作品の中で、作品を鑑賞するという主体性を失い、主体から客体という一方向の視線の構図が失われる。そして、鑑賞者自身が作品の一部となり、作品は鑑賞者の一部となる。ここに、シクスーの思想の特徴である、二つ以上の異なるものが相互に浸透し合う動きを見出すことができる。

《Digesting impressions》（撮影は筆者による）

結論

本論では、まず、「エクリチュール・フェミニン」を概説し、エレーヌ・シクスーに関して、思想の特徴をシクスーのテクストと松本による先行研究を用いて確認し、リストの作品との類似性を指摘した。リストの作品には、さまざまな手法による解釈が存在するが、女性の身体を中心に扱っている以上、女性・女性の身体性・象徴秩序における男性中心主義への批判を抜きにした議論は、リストの作品の本質に真に迫っているとは言えないのではないだろうか。

エクリチュール・フェミニンとリストの表現との類似性については、スペクターとホーキンスが既に指摘していた。しかし本稿では、これらの先行研究で既に指摘されているイリガライだけでなく、それまで解釈の方法論として作品の解釈に援用されてこなかったシクスーによるステレオタイプの「ずらし」や「全身で感じる快楽」「他者との関わりによる浸透性」といった点を加味して、新たな解釈を提示した。

表現する行為において女性は長らく客体として扱われたことによって、女性のアーティストは、表現する主体と、表現される客体という二重の事実の折り合いがなかなかつけられないという問題が発生した。[32] 芸術作品において表象される女性たちは、男性の性欲を煽るように、つまり身体を、性欲を、動かすために表象されてきた。こういった作品の中の女性の身体を見る鑑賞態度を動的な態度とすると、リストの作品は、鑑賞者の身体を弛緩させ、瞑想的心境にひきこむ、いわば静的な態度にひきこんでいるといえるだろう。この点でも、性的な情動を掻き立てるというステレオタイプをリストは崩していると言える。

085

筆者によるインタビューで、リストは「言語は合理的で、合理的なものである。合理的なものは常に地球を壊してきた。合理的には限界がある。私は感情的なものや無意識に重点を置いている。感情的は女性と結びついて、価値を持つ。」[33] と語った。この発言は、男性および男性の作り出した文化、象徴秩序によって抑圧されていたもの、つまり女性の性や無意識に注目するという、エクリチュール・フェミニンの性質と合致している。また、シクスーの「ステレオタイプの『ずらし』」を念頭に置き、「作品作りにおいてステレオタイプの意味の転換、あるいは二つの異なるもの同士の浸透性は念頭に置いていますか？」と質問したところ、「常に心掛けている。」[34] とリストは答えた。筆者の質問が、そもそもシクスーの思想を前提としていたものだったので、リストの返答にある程度のバイアスがかかっている可能性は否めない。しかし、シクスーの思想とリストの作品には類似点があるということは確実視できるのではないだろうか。

32. MANGINI, op.cit., p.1
33. 筆者によるインタビュー
34. 同上

"Détournement"

of newsreels

Monograph

Ayako Takemoto

論文

ギー・ドゥボールの初期映画における
ニュース映画の「転用」

武本彩子

Keywords

ギー・ドゥボール
シチュアシオニスト
転用
ニュース映画
政治と芸術

086

early films

in Guy Debord's

論文

はじめに

ギー・ドゥボール（Guy Debord 一九三一〜一九九四）は、第二次世界大戦後の先進国社会に到来しつつあった高度資本主義・大量消費社会を、「スペクタクル」という概念を軸に批判的に描き出した『スペクタクルの社会』（一九六七）の著者として、あるいは、前衛芸術家たちによって一九五七年に結成されたグループ、「シチュアシオニスト・インターナショナル」（Situationist International 一九五七〜一九七二、以下「SI」）の中心人物として広く知られている。ドゥボールのいたフランスを中心として、西ヨーロッパの国々やスカンディナビア、アメリカ、アルジェリアなどにセクションが存在し、一五年の活動期間で総勢七〇名以上が参加したSIは、第二次世界大戦後に現れた芸術家集団の中では「いちばん積極的に政治参加した運動[*1]」と評されることもあるように、「具体的かつ意図的に構築された生の瞬間」としての「状況（situation）の構築[*2]」を活動理念とし、集団での芸術的実践、機関誌『アンテルナシオナル・シチュアシオニスト』（全一二巻）の発行のほか、様々な形態による文化・政治に対する批評的活動を展開した。SIは、ダダやシュルレアリスムといった二〇世紀前半の前衛芸術運動の流れを部分的に継承しつつも、それ以上にラディカルであることを追究した結果、後期の活動においてはいわゆる芸術作品の制作はほとんど行わず、著作の執筆や政治的言説・行動が大きな比重を占めるようになる。六〇年代末の世界的な学

生運動の高揚の火付け役となった、一九六八年五月の学生や労働者を中心とした蜂起「パリ五月革命」でも、SIのメンバーは大学を占拠する学生らに加わった。それだけではなく、前年に出版されたドゥボールの『スペクタクルの社会』や他のSIメンバーによる著作が学生を中心に広く読まれ、五月革命の最中には著作の一節がパリの街路に落書きされるなど、革命そのものにも少なくない影響を与えたとされる。彼らの活動に注目が集まった結果、五月革命の後には自称「シチュアシオニスト」たちが大量に出現し、グループの変質を拒否したドゥボールによって、一九七二年にSIは解体された。

ドゥボールは、生涯で六本の映画を監督し、一本のテレビ番組のシナリオを手がけた。ドゥボールの映画は、一九八四年に自身の映画のフランスでの上映を一切禁じて以降、出版されたシナリオ集と、後期の映画三本について、テレビでの放映時に録画された海賊版が出回るのみであった[*3]。初期の三作品については海賊版もなく、ドゥボールの生前に映画を見ることのできた観客はそれほど多くはないと考えられる。彼の作品は一九九四年の作者の死から一〇年を経て、遺族の協力によりDVD化された。映画のコンテンツや、映画に使用された写真や雑誌からの切り抜きは、ドゥボールの膨大な手稿やアーカイブとともに、二〇一〇年からフランス国立図書館に「Fonds of Guy Debord」として保管されている。

ドゥボールの映画の最大の特徴は、ニュース映画や広告映画、フィクション映画、報道写真や雑誌・コミックの切り抜きに至るまで、既存の映像・画像を大量に用いた独特のモンタージュの手

1. ハル・フォスター、ロザリンド・E・クラウス、イヴ=アラン・ボワ、ベンジャミン・H・D・ブークロー、デイヴィッド・ジョーズリット著『ART SINCE 1900 図鑑 1900年以後の芸術』尾崎信一郎、金井直、小西信之、近藤學編、東京書籍、2019年、453頁。
2. 匿名記事「定義」『アンテルナシオナル・シチュアシオニスト1　状況の構築へ——シチュアシオニスト・インターナショナルの創設』木下誠訳、インパクト出版会、1994年、43頁。
3. このドゥボールの「上映禁止」は、友人であり、映画製作や出版の良き協力者であったジェラール・ルボヴィッシ（1932〜1984）が暗殺され、事件の嫌疑がドゥボールにかけられたことに対する抗議の意が込められていた。

087

法にある。四作品目にあたる、著作と同名の長編映画『スペクタクルの社会』（一九七二）にいたっては、すべての映像がファウンド・フッテージから構成された。この特徴的な手法は、ドゥボールがSI結成前の五〇年代半ばから体系化し、仲間たちと実践してきた「転用（détournement）」[4]の映像における実践と呼べるものである。「転用」とは、既存の素材から、文章や言葉、図像や映像などの諸要素を取り出し、異なる文脈や段階において再使用して新たな意味や関係性を創出する方法と要約できるが、後述するように、引用、剽窃、パロディといった同種の手法と区別されるのは、語源「détourner」が「方向を変える」ことを意味するように、オリジナルの制作物が意図した文脈に対して改変を加え、思想的な緊張関係をもたらす点にあった。

こうしたドゥボールの各映画における「転用」の意義については、Fabian Danesiによる著作『Le Cinéma de Guy Debord (1952-1994)』[5]（二〇一一）や、論文集『Grey Room』（二〇一三）[6]のドゥボールの映画特集号などに詳しいが、本論では論点を絞り、その中でも中心的には扱われてこなかった「ニュース映画」の転用について、シチュアシオニスト時代に作られた初期二本の映画に注目して考察したい。

制作当時の一九五〇年代から六〇年代の初めのフランス社会では、ニュース映画は新聞と並び、離れた国や土地の情勢を知る主要な手段であった。ニュース映画の使用は、当時のドゥボールの世界情勢に対する関心の高さを裏打ちしていると考えられるが、今回、二〇一四年に公開されたブリティッシュ・パテのニュース映画のデジタルアーカイブズ（British Pathé, https://www.britishpathe.com/）などを用いて、ドゥボールの映画に使用されたニュース映画の出来事や年代を特定することができた。本論では、それらのニュース映画のオリジナルを参照し、当時のフランスの政治的コンテクストを浮かび上がらせるとともに、ドゥボールの映画を制作時の文脈に置き直すことによって、ドゥボールの政治／芸術について、その具体的な手法から検証することを試みる。

一．ドゥボールの映画と「転用」

一九五一年の春、十九歳のドゥボールは、当時居住していたカンヌで、映画祭のフリンジ企画として上映された詩人イジドール・イズー（一九二五〜二〇〇七）による映画『涎と永遠についての概論』（一九五一）と出会う。イズーの映画に感銘を受けたドゥボールはすぐにパリに出て、イズーらが開始した、文字（Lettre）を言葉や意味から切り離した「文字そのもの」へと還元しようとする前衛芸術運動「レトリスト（Lettrist）」の運動に参加する。イズーが提唱した「ディスクレパン映画（Cinéma discrepant）」として制作された『涎と永遠についての概論』は、レトリストによる詩を読みあげるサウンドトラックと、音声と同期しない映像、フィルムの上につけた傷、無作為につなぎ合わせた廃棄フィルムの断片など、数々の手法で「つじつまの合わない（discrepant）」状態が試みられた実験的な映画であった。[7]

080

4.「détournement」の訳語としての「転用」、および各映画の題名は、『映画に反対して　ドゥボール映画作品全集』（現代思潮社、1999年）『アンテルナショナル・シチュアシオニスト』（全6巻、インパクト出版会、1994〜2000年）の監訳者、木下誠による訳を参照した。
5. Fabian Danesi, *Le Cinéma de Guy Debord (1952-1994)*, Paris Expérimental, 2011.
6. *Grey Room*, 52 (Summer 2013), MIT Press, 2013.
7. イズー、ドゥボールおよびレトリストのメンバーによる映画については以下を参照。Kaira M. Cabañas, *Off-Screen Cinema: Isidore Isou and the Lettrist Avant-Garde*, the University of Chicago Press, 2015.

は、パリの街路の情景や、カフェで談笑する若者たちのショットなどが映し出され、記録映画のように始まる。サウンドトラックには、ドゥボール本人を含む三名が、ドゥボールによるテキストや、SF小説の一節などから転用された文章を読みあげる声が重なる。ドゥボールがのちにこの映画について「シチュアシオニストの運動のさまざまな起源に関する注解と見なすことができる」★22 としている通り、映画にはLやSのメンバーらの過去の活動に関わりがあったパリ市内のいくつかの場所が映し出される。

しかし、映画の中盤に突然、真っ白な画面が現れると、その後は断続的に別の映画の予告と思しきカルトン、ニュース映画、広告映画の一場面などが挿入され、それらの散文的なモンタージュによる構成へと移行していく。映画の前半に登場したカフェの若者たちの撮影場面が後半にも再び映し出されるが、二度目の映像は、一度目には生じていなかったカメラのブレや、見学する野次馬の映り込みなどが露呈する。映画の中では、「ほとんどの場合、ドキュメンタリーが理解されるのは、それが扱うテーマが恣意的に制限されているためである。ドキュメンタリーが描くものは、社会的機能の原子(アトム)化であり、それによって生産されるものの孤立である」★23 という。それは、ドキュメンタリー映画自体に言及する批判的なコメントが読み上げられ、総じてこの映画は、前半で守られていた映画の数々の約束事が後半には破綻し、一見真味のある「ドキュメンタリー」映画のフィクション性が暴かれるような構造となっている。

『通過について』のなかで最もインパクトのある場面はおそらく、映画の中盤以降に計三場面に渡って挿入

されている、日本における警察と民衆の大規模な衝突を捉えた場面であろう。これらの場面の多くは、『東京の暴動』★24 という一九五二年のパテ社によるニュース映画の中に確認できる。同年五月一日に東京で起きた、通称「血のメーデー事件」を報じたものであった。日本がアメリカ占領を脱してから初めてのメーデーの日、戦後メーデーの会場となっていた人民広場(皇居前広場)の使用が政府によって禁止される。独立直後の開放的な気運に加え、広場使用禁止への抗議のために人数を増したデモ隊は、制圧を振り切って広場に大量に流入するが、配置されていた警官隊との激しい乱闘となった。★25 『東京の暴動』の映像では、プラカードを掲げる人々やジグザグデモの様子、横転し火のついた車の映像などに「狂信的なリーダーによる反米スピーチに煽られ、ヒステリックになった四〇万人の労働者や学生」が、「全てのアメリカ的なものに反対している」という説明が重ねられ、「日本の権威によれば、このデモは日本国民的心情とは関係がない」という言葉で締めくくられている。

一方、ドゥボールの『通過について』で使用されたのは、警官の集団が一人の人物を蹴りあげ引き摺っていく様子[図1]や、大量の警官が突進していく様子などである。警官が催涙弾を投げつける場面には、若い女性の声で「廃棄されなければならないものが存在し続け、それとともにわたしたちの摩滅も続いてゆきます。わたしたちは痛めつけられ、離ればなれにされます」★26 という批判的なコメントが重ねられている。

そのほかにも、馬に乗った警官隊らが民衆を制圧する場面(一九五〇年五月のロンドンのデモの様

22. *Contre le Cinéma*, 1964, from *Œuvres*, op. cit., p. 488.(『映画に反対して 上』、前掲書、65頁)

23. *Ibid.*, p. 476.(同書、73〜74頁)

24. *Tokyo Riots*, 1952, https://www.britishpathe.com/asset/53042/(2024年3月18日最終閲覧)

25. メーデー事件の概要については、岡本光雄『メーデー事件 翻史の発掘』(白石書店、1977年)等を参照した。

26. *Contre le Cinéma*, from *Œuvres*, op. cit., pp. 480-481.(『映画に反対して 上』、前掲書、79頁)

図1. 東京の街頭での民衆と警察の衝突
Footage supplied by British Pathé

モの様子は、『アルジェのド・ゴール将軍』（一九五八）★29 という、一九五八年五月にシャルル・ド・ゴールがアルジェを訪問した際、植民者（コロン）たちが彼を熱狂的に迎える様子が映し出されたニュース映画の中で確認できる。

一九五四年、フランスからの独立を希求するアルジェリア民族戦線（FLN）による激しい武力闘争が開始されたアルジェリアでは、FLNと入植者の両方への報復テロによって対立が泥沼化していた。一九五七年、フランスは、軍の空挺部隊を送り込み、FLNの反乱を速やかに制圧するが、制圧の裏側には仏軍による苛烈な拷問があったことが明らかになっていた。一方、フランス人植民者のあいだでは、一旦政権を退いた

子）や、テヘランの広場や街頭で、群衆に向かって突進する騎兵隊の場面（一九五三年八月のイランの軍事クーデターを報じたニュース映画）★28 などが使用されているが、映画の制作時から最も時期としては近く、かつフランスと関係が深い出来事は、アルジェリアでの植民者のデモから始まる一連のシークエンスである。このデ

ド・ゴールを「フランスのアルジェリア」の象徴として再び政権に戻そうとする動きが活発になっており、結果として一九五八年九月にド・ゴール政権が復活し、第五共和制が始まった。★30 ドゥボールは、L=I時代からアルジェリア出身のメンバーとともに行動し、アルジェリアの独立運動に対しても早い時期から支持の姿勢を明確にしていた。『通過について』では、植民者のデモの様子に「結局、この国では、今度もまた体制派の人間が暴動の扇動者となった」★31 という音声が重ねられ、当時の政権への直接的な批判が読み取れる。その後にはアルジェリア駐留仏軍の将軍となり、植民地支配の中心的人物となったジャック・マシュ将軍の姿や空挺部隊の行進、その年に政権に返り咲くド・ゴールの演説の映像が続く。

アルジェリア戦争（一九五四〜一九六二）が激化する五十年代末、フランス本国で人々が映像として見ることのできるアルジェリアの状況は、当局の厳格なコントロール下で承認されたものに限られていた。一九五七年頃からは、一部の映画作家たちの間で、アルジェリアの独立を望む人々に焦点を当てた数本のドキュメンタリー映画も撮影されていたが、いずれも一般公開前に検閲にあい上映されなかった。★32 ドゥボールの映画の中では、「血のメーデー事件」★32 の様子をはじめ、一九五〇年から五八年までの九年間という比較的長いスパンに起きた世界各地の出来事のニュース映画のフィルムが寄せ集められているが、抜粋された警察や軍と民衆が衝突する場面の並置によって、当時の観客には、映像で確認することができないアルジェリア戦争下の

27. Army Kinema Corporation 制作の以下のニュース映画の中の一場面と一致する。A.K.C. Review of the Year 1950, 1951, https://www.britishpathe.com/asset/73219/（2024年3月18日最終閲覧）
28. Persian Revolt, 1953, https://www.britishpathe.com/asset/54810/（2024年3月18日最終閲覧）
29. Général De Gaulle in Algiers, 1958, https://www.britishpathe.com/asset/207947/（2024年3月18日最終閲覧）
30. 当時のアルジェリアの状況については、以下を参照。ギー・ペルヴィエ著『アルジェリア戦争——フランスの植民地支配と民族の解放』渡邊祥子訳、白水社、2012年。
31. Contre le Cinéma, from Œuvres, op. cit., p. 479.（『映画に反対して 上』、前掲書、77頁。）
32. 藤井篤「情報戦としてのアルジェリア戦争——フランス側のプロパガンダと情報統制—」『香川法学』27号、2008年、244頁。

武本彩子

ギー・ドゥボールの初期映画におけるニュース映画の「転用」

状況が言下に想像されたことであろう。あるいはドゥボールは、これらの出来事における共通の構造、すなわち大国による植民地（的）状況とその暴力性を強調する共通の意図を込めたのではないかとも推測できる。

三、『分離の批判』（一九六一）

二作目『通過について』から二年後の一九六一年二月、ドゥボールの三作目の映画『分離の批判』が完成する。前作とほぼ同じ尺の作品であり、『通過について』で試みられた予告カルトンの挿入や、中盤に転機として挟まれる、何も映らない（白／黒の）画面など、いくつかの実験的な手法が共通している。

『分離の批判』では、初めに「予告編」とされる一分強の短い映像が流される。作品内で使用される映像のいくつかの抜粋に、映画の予告らしい文言の並んだカルトンが挿入され、アンドレ・マルチネの『一般言語学要理』（一九六〇）からの引用とクレジットを読みあげる若い女性による音声が流れる。クレジット・タイトルの後の本編にあたる映像では、初めにカフェの椅子に座る若い女性に話しかけるドゥボールの姿が映し出される。この女性は何度も場面を変えて登場するが、人物写真、コミックの一場面や小説の表紙、車から撮影したパリの街頭や眺望写真、若者たち、映画の一場面、ニュース映画などの映像が次々とモンタージュされる。サウンド・トラックはドゥボールによる独白と、十八世紀にフランスで活躍した音楽家、フランソワ・クープランとボダン・ド・ボワモルティエによる楽曲で構成される。

この映画で使用されたニュース映画は、アメリカの人工衛星打ち上げ用ロケットの発射（『アメリカのヴァンガード・ロケット』［一九五七］[33]）、アメリカ・ニュージャージーの刑務所での囚人たちの暴動とその鎮圧の様子（『刑務所の暴動』［一九五二］[34]）、ハリケーンに襲われた海岸や街路の様子（『ハリケーン「ヘレン」がカロライナを直撃』［一九五八］[35]）など、前作以上に変化に富んだ媒体からのものが見られる。また、朝鮮戦争の激化するなか、アメリカの戦闘機が機銃掃射やナパーム弾で爆撃する様子を迫力ある映像で報道した一九五一年二月のニュース映画（『朝鮮戦争、連合軍が中国赤軍の補給線に爆弾攻撃』［一九五一］[36]）が数場面に渡って用いられている。「予告編」にあたる最初の部分と、中盤、終盤にわたって計三回映し出されるのは、当時独立を果たしたばかりのコンゴの様子である。中盤のシークエンスでは、デモに参加した民衆を殴る兵士や警察の様子が映し出され、このコンゴの場面のあと、アルジェリア民族戦線（FLN）の女性活動家で、爆破テロに加担した罪で死刑を宣告された、ジャミラ・ブーヒレッドの写真が映し出される。

『分離の批判』が製作された一九六〇年から六一年までの期間、コンゴはフランスの植民地アルジェリアと同様に、ベルギーからの独立をめぐる激しい動乱の最中にあった。次々と独立するアフリカ諸国の動きに刺激され、一九六〇年六月、ベルギー政府はコンゴの独立を認め、独立のために尽力した傑出した指導者である民族主義者パトリス・ルムンバが初代首相となる。しかし、独立後も実質的な支配を目論むベルギーは、南部のカタンガ州を分離独立させて影響力を行使しようと

33. *Fusée américaine Vanguard*, 1957, https://www.ina.fr/ina-eclaire-actu/video/afe85007617/fusee-americaine-vanguard（2024年3月18日最終閲覧）
34. *U.S. Prison Riots*, 1952, https://www.britishpathe.com/asset/52954/（2024年3月18日最終閲覧）
35. *Hurricane "Helene" hits Carolina*, 1958, https://www.britishpathe.com/asset/208087/（2024年3月18日最終閲覧）
36. *Korean War: Allied troops fire bomb attack on Chinese Red supply lines*, 1951, https://www.britishpathe.com/asset/119219/（2024年3月18日最終閲覧）

して軍隊を派遣し、反政府活動を扇動した。その影響を受けて七月には内乱が勃発、ルムンバは国連軍派遣を要請するが、国連軍はカタンガ政権を支持したため、ルムンバは打開策として急速にソ連に接近した。国連軍はさらに、九月に勃発したクーデターによってルムンバが逮捕されるのを静観し、四ヶ月後の一九六一年一月一七日にはルムンバが殺害された。[37]

独立まもないコンゴを巡るこれら一連の騒擾（コンゴ動乱）が始まった一九六〇年の七月、ドゥボールは、友人アンドレ・フランカンへの手紙の中で次のように書いている。

カサイ州とキヴ州をカタンガと分離独立させるという陰謀が発表され、コンゴ問題はますます悲劇的な方向に向かっている。私たちは植民地再征服、つまり新たな朝鮮戦争に向かっているのだろうか？ [中略] ルムンバのように無防備な政府首脳というのは非常に感動的だ。[38]

ここでは日本の植民地支配から脱した直後、冷戦によって分断されることになった朝鮮の状況とコンゴの現況とが重ね合わせられており、『分離の批判』で朝鮮戦争のニュース映画を使用したドゥボールの意図を窺い知ることができる。

『分離の批判』で使用されたコンゴの映像は、一九六〇年八月二五日から三〇日にレオポルドヴィル（現・キンシャサ）で開かれた「全アフリカ会議 (All African Conference)」[39] の様子を撮影した『ルムンバ氏が汎アフリカ協力会議を開会」[40]（一九六〇）というニュース映画で確

094

認できる。映画の中では、独立を果たしたアフリカ諸国の旗がたびたび掲げられるが、首相となったルムンバがアフリカ諸国の指導者と笑顔で握手を交わす様子や、スピーチに耳を傾ける自信に満ちた表情を見ることができる。しかし、いったん屋外に映像が切り替わると、抗議のために集まった人々の集団が映し出され、掲げる旗には、「連邦統一万歳　打倒新植民地主義者・ファシストのルムンバ　我々はもう自由ではない　共産主義帝国主義者を打倒せよ」と書かれているのが見える。この頃ルムンバは、国連軍に見切りをつけ、ソ連の援助を受けて南部カタンガ州に武力攻撃を仕掛ける計画を立てており、「共産主義帝国主義者」とはそうしたルムンバの動向への批判と思われる。

図2. コンゴでのデモ
Footage supplied by British Pathé

『分離の批判』で抜粋されているのは、この反ルムンバを掲げる市民が、軍や警察に銃床で殴打される様子[図2]や、兵士が民衆に向かって発砲する場面であった。この場面に重ねられたドゥボールのコメントは次のようなものである。

未知の人間たちが異なる生き方を試みるその度に、あらゆる均衡が再び疑問に付される。だが常に、それは遠い彼方でのことだった。それを知るのは新聞やニュース映画に

37. 当時のコンゴの情勢については以下を参照。C. ホスキンズ『コンゴ独立史』土屋哲訳、みすず書房、1966年。
38. Letter to André Frankin, 24 juillet, 1960, *Guy Debord Correspondance*, volume 1, Librairie Arthème Fayard, 1999.
36. 日時はホスキンズ前掲書と次のパトリス・ルムンバのアーカイブより確認できる。https://www.marxists.org/subject/africa/lumumba/1960/08/25.htm（2024年3月18日最終閲覧）
40. https://www.britishpathe.com/asset/96499/（2024年3月18日最終閲覧）

よってなのである。だれもがそうしたことの外部にとどまる。★41

ここからは、アフリカやアジア諸国の脱植民地化（「未知の人間たち」の「異なる生き方」）を、ニュース映画を通じて知るフランス市民といったドゥボールの立ち位置が想定されるが、コンゴやアルジェリアの独立を支持し、ルムンバを高く評価するドゥボールが、ルムンバ側ではなく、反ルムンバ陣営に対して暴力を加える兵士や警察の場面であったことは、少しばかり違和感のある「転用」である。ドゥボールのアーカイブに残ることだけあり、ドゥボールがこの八月の出来事の文脈をどこまで意識したかは想像の域を出ない。

しかしながら、少なくとも、一九六一年時点でのドゥボールが、植民者と被植民者という単純な二元論でアフリカ諸国の状況を理解していたのではないことは確かであると思われる。ルムンバの失脚と暗殺は、独立がすぐさま植民地主義を脱する解決策とはならないことを内外に知らしめるものであり、未だアルジェリア独立戦争の解決を見ないこの時期にあって、コンゴの情勢がドゥボールに何らかの示唆を与えていたことは想像に難くない。その後コンゴは終わりのない内戦状態へと進んでいくことになるが、ルムンバの死の直後に完成された『分離の批判』は、植民地のその後（ポストコロニアル）の社会の困難を予見するようでもある。

095

41. Contre le Cinéma, 1964, from Œuvres, op. cit., p. 547.（『映画に反対して　上』、前掲書、112頁）

42. 以下に所収のものを参照した。Fabien Danesi, Fabrice Flahutez, Emmanuel Guy, La fabrique du cinéma de Guy Debord, Actes Sud, 2013. pp. 38-39.

おわりに

以上、本論では、ドゥボールの初期映画二本の中で使用されたニュース映画について、そのオリジナルとの比較参照により、「転用」という手法の意義について考察してきた。ドゥボールの映画の中では、一九五〇年代初めから六〇年代の初めにかけて、世界各国で起こった出来事を報じる映画から、大国による植民地支配や、警官や軍による暴力的な制圧を強調する形で映像が転用されていることがわかる。これらの映画の制作時期は、アフリカ諸国の独立の時期と重なるが、実質的な植民地状態から容易に抜けることのできない状況にあった。このような時期にあって、ニュース映画のような報道映像は、もっぱら欧米の大国による植民地体制を是とするプロパガンダとして機能した。ドゥボールのニュース映画の「転用」は、そうした目的のもとに使用された映像を、自らの手中に取り戻すための戦略的手段であったと言えよう。この意味において、ドゥボールの映像の転用は、当時の政治的コンテクストと切り離しては論じ得ない。

本論は、ドゥボールの初期の映画において、ニュース映画の転用に注目し、それがドゥボールにとっての政治／芸術をいかに構成しているかについて具体的な手法から考察してきた。しかしながら、ドゥボールの映画のより精緻な分析のためには、ニュース映画以外の転用された映像、テキストや音楽といった総合的な要素を加味することが不可欠であり、それらの分析は今後の課題としたい。

The Role of 'kumārī ghara' and 'rathayātrā' in the Old City of Kathmandu in Early-modern Times

960

Monograph

論文

近世カトマンズ旧市街における クマリの館と山車巡行の役割

城 直子

Naoko Jo

Keywords

旧市街上町
山車巡行路
クマリの館建造
キラガール地区巡行
ジャナ・バハと入口

はじめに

十八世紀以降、インドラ・ジャトラ[1]の建築空間と都市空間で、ヒンドゥー教徒の王が仏教徒の少女クマリ[2]に敬意を表する儀礼が行われてきた。山車に乗ったクマリが旧市街を巡行する「クマリ山車巡行」、為政者が旧王宮ガッディバイターク[3]西側バルコニーからクマリの山車にコインを捧げる「コインの儀礼」、そして為政者がクマリの館に訪れクマリに跪き拝礼する儀礼である。これらの儀礼が行われるカトマンズは、三都（バクタプル・カトマンズ・パタン）[4]のひとつであり、都市の特徴として、宗教施設のみならず王宮も人々の生活の一部として町に溶け込んでいることが挙げられる。カトマンズ盆地を設える規則性・法則性とはいったい何だろうか。本論では、インドラ・ジャトラを都市史の視点から読み解きつつ、クマリの館建造とクマリ山車巡行路の分析から、近世カトマンズ旧市街における都市成立過程について新たな解釈の手がかりを探る。

インドラ・ジャトラは、毎年九月頃ネパールの首都カトマンズで八日間にわたって行われる。クマリの山車巡行は、インドラ・ジャトラの期間中三回行われる。巡行路は、一回目は旧市街下町、二回目は旧市街上町、三回目は二回目と同じ上町ルートを短縮したものである。山車は王宮を発着点とし、市場や住居など人々の暮らしで賑わう街を通り、王宮エリアと生活空間を接続する。上町と下町を分けるのは、ガッディバイターク南に沿って東西に走る道路「ニューロード」[5]である。ガッディバイタークとクマリの館はニューロードを挟んで向かい合う。つまり、旧王宮南西端ガッディバイタークと、その南に佇むクマリの館の間に、旧市街の上町と下町の境界とされる道路が横切るのである。上町を巡行する最初の山車巡行路を地図で確認すると、ほぼ直角三角形を描いていることがわかる。

1. ジャトラjātrāは、「旅」を意味するサンスクリットのyātrāに由来し、「インドラ神の旅」という意味がある。また、カトマンズ旧王宮広場でインドラ神を祀った柱立てから祭りが始まるのは、王家の守護神インドラを祀る国家主催の王権強化儀礼とされるからである。別の意味合いを持つインドラ神の関与に注意が必要である。拙稿「王とクマリの儀礼空間」、『Arts and Media vol.13』、166–184頁、参照。

2. クマリは仏教徒ネワールの少女から選ばれる。カトマンズ盆地には古くからネワールという人々が住んでいた。盆地において仏教は、故国インドで滅亡後もネワールによって命脈を保ち続ける。三都（カトマンズ・パタン・バクタプル）の建築・美術工芸を担っていたのもネワールであるとされる。同拙稿、参照。

3. Gaddi Baithak。gaddiは戴冠式等で王が座る特別な椅子。baithakは打ち合わせ、会議。王様レベルの人が使用する建物の呼称である。ネオ・クラシック様式のラルバイタークLal Baithakを、1908年にチャンドラ・シャムシェル・ラナ首相（統治1901–1929）がガッディバイタークに改築したとされる。同拙稿、参照。

4. ネパール中世後期（15–18世紀）、三都マッラ王国としてそれぞれ王宮をもち、建築・美術工芸が隆盛を極めた。

5. 上町と下町の境界道Ganga Path。ニューロードと呼ばれるのは、1934年の大地震で多くの建物が倒壊し復興の際に拡幅され新しくなったからであろう。

図1. カトマンズ旧市街（Map.7 'Old Kathmandu'：Slusser, Mary Shepherd, *Nepal Mandala : A Cultural Study of the Kathmandu Valley* vol.2, Princeton University Press, 1982.）

それはマヘンドラ・マッラ（在位一五六〇〜一五七四）の時代に、旧市街上町がヒンドゥーの都市概念で構成された名残であり、格子状区画に対して古来からの交易路である北東─南西に走る斜め道を巡行することで描かれる。インドラ・ジャトラにおける王とクマリの儀礼のうち、コインの儀礼とクマリの館での拝礼は、プリトビナラヤン・シャハ（在位一七四二〜一七七五）以降開催されるようになったものと考えられる。それは、一七六八年のインドラ・ジャトラにおけるクマリ山車巡行の最中に、プリトビナラヤンがカトマンズを襲撃し、クマリから祝福を受けたという背景をモチーフにしているからである。一方クマリの館は、一七五七年に

ジャヤプラカーシュ・マッラ（在位一七三六〜一七四六、再即位一七五〇〜一七六八）が建造したもので、王はインドラ・ジャトラにおいてのクマリ山車巡行創始と統治者にも関わったとされる。ではクマリの館建造と山車巡行で統治者の何が示されているのだろうか。ジャヤプラカーシュ・マッラが関与したとされる事象を整理すると次の三点である。

・クマリの館を造営
・インドラ・ジャトラにおけるクマリ山車巡行を開始
・クマリ山車巡行三日目を追加

筆者の主張は次の通りである。ジャヤプラカーシュ・マッラは都市計画のためにクマリの館を建立し山車巡行を創始した。その理由は、旧市街上町と下町の境界を設定する位置にクマリの館が建造されていることと、あらたに付け足されたクマリ山車巡行路によって、都市構成の再編を企図したことが推論できるからである。もしジャヤプラカーシュ・マッラが、クマリの館を建造し、クマリ山車巡行路を整備したのならば、統治者である王は、盆地の先住民とされるネワールとの共生を図るため、クマリ崇拝を取り入れた何らかの要素を

旧市街の都市構成

101

ラ期（西暦九世紀末〜十八世紀中期）、近世：シャハ期（十八世紀後期〜二〇〇八年）とされる。中世後期三都マツラ王朝時代、一四八四年にラトナ・マツラはカトマンズ・マツラ王朝を興す。旧市街上町がマヘンドラ・マツラによってヒンドゥーの都市概念で構成されたのは十六世紀で、それまでカトマンズがどのような都市構成だったのか、都市理念について検証の一助になるのではないだろうか。そして、ハディガオンにおけるナラヤン・ジャトラの検証と同じく、カトマンズ旧市街において、聖なる施設の分布、街路体系と街路構成、公共施設の分布、居住空間の構成などに関する調査と共に、祭祀と神輿の巡行範囲を明示することで、空間構成原理の解明につながるだろう。

では、クマリ山車巡行路である旧市街について検証していきたい。カトマンズ旧市街について、ピーパーはかつての街区を平面図に示し次の様に述べた。「マヘンドラ・マツラ（一五六〇〜一五七四）は、この川沿いの集落を王都に変えた。巨大な木造の宮殿と中央のタレジュ寺院を建設し、近隣に多くの人々を移住させた。彼らは、長方形の十二の区画に収容された。主要な通りはすべて、北東と東西にまっすぐ伸びており、規則正しい碁盤目状のプランを形成している[筆者訳]」。さらに、

「現在の中心市街地の北側と南側は、通りのパターンが曲線で曲がりくねっており、不規則な四角形である。これらは古い核集落であり、広場には都市最古の寺院や修道院がある。碁盤の目を斜めに横切り、北東と南西の開けた土地に向かって延びる長くまっすぐな道路は、昔のインド―チベット街道であり、その中央部に沿ったバザールは、今でも現代のカトマンズの主要な商店街である。この対角線の軸と碁盤の目の大通りの交点は三角形の小さな空き地で、寺院やパゴダが数多くある[筆者訳]」とし、旧市街上町がヒンドゥーの理念によって造成されていると述べた。

ヒンドゥーの都市理念とは何か。布野は『曼荼羅都市』において、ヒンドゥーの都市概念とマンダラの都市概念について詳細に述べている。そこでは、インドの都市計画の伝統を『アルタシャーストラ』や『マーナサーラ』から「ヒンドゥー都

25. Pieper, Jan, *op. cit.*, p.54.
26. *ibid.*, pp.54-55.
27. *ibid.*
28. 布野修司、前掲書。
29. ヒンドゥーの都市理念を記した書物。

「市」の理念型を具体的な事例とともに論じたが、そのうちの一つは次の通りである。

『曼荼羅都市』でも強調しているが、「ヒンドゥー都市」の理念型をそのまま形にする事例は、インド亜大陸そのものには、マドゥライ、ジャイプルなどを除くとほとんど残されていない、ということである。すなわち、実際の土地の条件などから理念通りに実現されるとは限らないこと、都市の基本的性質として時間の経過とともに変化することが考えられ、むしろそのままの理念が必要とされるのは、その文明の中核よりも周縁であるとし、都城には王権の所在地として理念型を用いて支配権力の正統性が表現されるという。

さらに、インドやインド勢力の文化圏では、ヒンドゥーの都市生活と都市配置の相互浸透は、植民地化と近代化の過程で徐々に消えていき、都市配置は意味をなさなくなっていることは想定される。そこでネパールに着目してみよう。「完全な鎖国政策によって、外国からの影響は一切排除されていた［中略］政治体制は古風なヒンドゥー王国から近代的なものに変わった。けれども、古いヒンドゥー国家の多くが残っている。それ以来、渓谷にある三つのネワール人の町はほとんど変わっておらず、生活の色彩は古典的なインド文化の黄金時代とほとんど変わっていない［筆者訳］」。すなわち、一九五一年に王政復古し開国するまで一三〇年以上鎖国しており、かつ、地勢的事情や政情不安定が功を奏し、カトマンズ盆地は「ヒマラヤの『正倉院』」として古来の文化がいまだ温存されている希有な条件をもつ場所といえるのだ。

ではカトマンズに、「ヒンドゥー都市」の理念型が残されているか検証してみよう。

旧市街

上町にあてはめてみるとどのようになるだろうか。一九三四年に起きた地震の影響も加味しつつ地図で確認すると、区画の痕跡はみられる。またピーパーが再現した平面図と照合し整理すると、マヘンドラ・マツラが設けた十二区画が確認できる。さらにクマリ山車巡行路を照合し整理すると、旧市街は旧王宮エリア南端を東西に走るニューロードを境に上町と下町に分かれる。インドラ・ジャトラおいて三度行われるクマリ山車巡行の、一回目は下町、二回目は上町、三回目もまた上町である。上町には斜めに走る道とともに格子状区画が確認できる。旧市街上町を北東―南西に横切るこの道はチベット―インド交易路である。そして、アサン・トールからインドラ・チョークを経由して旧王宮広場へと続くこの辺りの、いわゆる相似を成す二つの三角形の敷地に眼が留まる。これら二つの三角形は、ジャナ・バハという寺院（後述）と旧王宮エリアである。敷地が三角になるのは、意図的に都市設計しなければこの形になることはない。形状について、交易路に合わせず都市が造られたことを示している。それは単純に東西南北を優先したからだろうか。

ジャナ・バハは、セト・マチェンドラナートあるいはカルンマヤとよばれる観音が祀られた寺院である。上町における二回の巡行路、その中央部に位置する。地図上から、ジャナ・バハエリアは旧王宮エリアと対になっていること

30. 布野修司・山根周、前掲書、213頁。
31. 同、3頁。
32. 同、314頁。
33. Pieper, Jan, op. cit., p.52.
34. ibid.
35. 石井は、カトマンズ盆地を「正倉院」になぞらえた。すなわち、もはやインドで見られなくなったインド文明の要素（仏教、インドラやクマリの祭祀、動物供犠など）が、ネワール文化の核心として、生活の中で再生産されている（石井溥『ヒマラヤの「正倉院」：カトマンズ盆地の今』、山川出版社、2003年、38–40頁）。
36. 図2参照。
37. 観音菩薩のサンスクリット原名はアバローキテーシュバラ Avalokiteśvara で、アバローキタ Avalokita とイーシュバラ Iśvara から成る。アバローキタは「観る」意、イシュバラは「神」「自在なるもの」という意味で、鳩摩羅什（350–409あるいは344–413）は「観世音」、玄奘（602–667）は「観自在」と訳した（植島啓司、前掲書、224頁）。

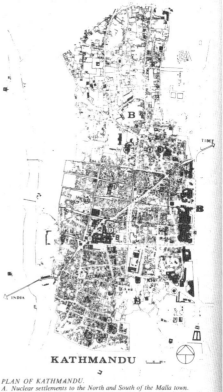

Aerial photograph of Kathmandu.

PLAN OF KATHMANDU.
A. Nuclear settlements to the North and South of the Malla town.
B. Rana period (1846–1950) development; low density Palladian villa-type upper class housing and public buildings.

図2. Pieper, Jan, "Three Cities of Nepal", *Shelter, Sign, and Symbol*, edited by Paul Oliver, Barrie & Jenkins, London, 1975, p.54.

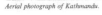

1　旧王宮
2　Indra Chok
3　Jana Baha
4　Kel Tole
5　Asan Tole

図3. 旧市街上町（図1「カトマンドゥ市街図」：立川武蔵他『SAMBHĀṢĀ』10号、名古屋大学印度学仏教学研究会編、1988年、39頁。）

とがわかる。現地でジャナ・バハを訪れた際に気付いた点を述べると、寺院の入口側（東）にクオアパデョー kwapadya（祠堂）がありその上にアガン agam（秘密仏を祀る場所）があることへの疑問である。なぜバハの本尊と考えられる仏の下に寺院敷地への入口があり、そこをくぐると正面にマチェンドラナート寺院があるのか。つまり、ジャナ・バハとしての入口は別にあったということなのだ。これらから旧市街上町について新たに以下の問いを付記したい。

・なぜジャナ・バハと王宮の位置が対になっているのか

・なぜクマリ山車巡行における二つの上町ルートはジャナ・バハを囲む（挟む）ような巡行路になっているのか

ジャナ・バハと観音の山車巡行

ジャナ・バハとはいったい何だろうか。ジャナ・バハに関する研究として、ロックは *Karunamaya* (1980) で、その沿革、歴史、構造などについて詳細に報告した。[38] また、名古屋大学が一九八七年に行ったネワール仏教に関する調査でのジャナ・バハに関する報告書がある。[39] 人々の信仰を集めているのはマチェンドラナートという神で、別名カルナマヤと呼ばれている。ロックによるところの寺院は、地元の人々にはジャナ・バハと呼ばれ、ネワール人以外にはマチェンドラ・バハハルと呼ばれているという。[40] あるいは一般にはマチェンドラ・バハの名で知られる。[41] またバハは通常ネワール語とサンスクリット語の二つの名称をもつ。[42] 本来ジャナ・バハとセト・マチェンドラナートは別の寺院から成るが、現在はどちらも全体を表す名称として用いられている。[43] それは本来の本尊である触地印の如来像よりも、カルナマヤあるいはセト・マチェンドラナートの寺院として認識されているからである。[44]

そして、ここでも観音の山車巡行祭が行われていることに着目する必要があるだろう。また観音の沐浴祭と呼ばれる儀礼には、クマリが同席することを見逃してはならない。[45] 実際カトマンズ盆地は観音信仰が盛んであることが知られており、盆地の四方には、ジャナ・バハをはじめ東西南北それぞれに観音が祀られた寺院が配置されている。それはナラ／チョバール／カトマンズ／パタン＝ブンガマティの四観音であり、そのひとつパタンのラト・マチェンドラナート寺院のラト・マチェンドラナートの山車巡行が、ジャナ・バハ／セト・マチェンドラナートの山車巡行へ模倣されたとされる。[46] 観音あるいはマチェンドラナートとクマリの関係について、考察をすすめる必要がある。

入口の移設と巡行路

先述の通り、ジャナ・バハは旧市街アサン地区にある。旧王宮からはチベット─インド交易路を北東方面へ向かい、インドラ・チョークとアサン・トールの間、ケル・トールにある。この旧市街上町における道は、クマリ山車巡行路と重なってい

38. Locke, John K., *op. cit.*
39. 立川武蔵他『SAMBHĀṢĀ』10号、名古屋大学印度学仏教学研究会編、1988年。
40. Locke, John K., *op. cit.*, p.125.
41. 田中公明・吉崎一美、前掲書、48頁。
42. ジャナ・バハのサンスクリット語名はカナカチャイトヤ・マハーヴィハーラである（同）。
43. 森雅秀「ジャナ・バハにおける日常供養」、72頁（立川武蔵、前掲書）。
44. 田中公明・吉崎一美、前掲書、49頁。
45. 同、207–208頁／Anderson, Mary M., *op. cit.*, pp.217–222／Locke, John K., *op. cit.*, pp.205–208。
46. *ibid.*, p.165.

る。クマリ山車巡行二回目（上町初日）の巡行路は、現在のジャナ・バハ東側入口の前を通過する。そしてクマリ山車巡行三回目（上町二日目）の巡行路は、ジャナ・バハかつての西側入口の前を通過する。したがって、上町における二回のクマリ山車巡行路はジャナ・バハを囲む（挟む）ような形になることを再度確認しておきたい。

なぜジャナ・バハの入り口を西から東へ移動させたのだろうか。それはクマリ山車巡行と何らかの関係があるのではないだろうか。ジャナ・バハの起源について佐藤は、建立年代は不明としつつもロックの仮説が成り立つ可能性は否定できないとした。[47] そしてロックは、通常バハでは入口対面の建物にあるべきクオァパデョーが、ジャナ・バハでは東側入口の建物にあることに着目し、本来は西側が入口であったことを指摘している。[48] ロックの考察を引用してみよう。

すると、次の様な仮説を立てることができる。観音菩薩セト・マチェンドラナートの像は、廃墟となった僧院から誰かによって掘り出されて、ジャマール Jamal からジャナ・バハに持ち込まれ、カナカチャイトヤ・マハーヴィハーラと知られる既存のバハに祀られた。これはおそらくヤクシャ・マッラ（一四二八〜一四八〇）の時代に行われたものであろう［中略］ジャマール・ナートとして知られるようになり、最終的にはジャナ・バハとして知られるようになった。毎年恒例の山車祭りは、この後しばらくしておそらくマッラ王国分割後に始まり、カトマンズの人々に観音の山車巡行を提供した[49]［筆者訳］。

彼は根拠として、ラクシュミーナラシンハ・マッラ（在位一六二〇〜一六四一）の治世に寄進された観音像が身につけているブレスレットが、境内において日付がわかる最古のものであること（一六四一年）、観音像が持ち込まれる以前のカナカチャイトヤ・マハーヴィハーラとしての入り口の存在、碑文には観音菩薩についてジャマレシュヴァラ Jamalesvara と付されていること、毎年恒例の観音の山車巡行は一六二七年にすでに確立された習慣であったことなどを挙げている。[50] そして、ジャナ・バハにおける山車巡行に関して信頼できる歴史的証拠はないとしながらも、セト・マチェンドラナートの山車祭り[51]創始について、カトマンズとパタン分立の政情を絡め次の様に分析する。

一六二〇年ラクシュミーナラシンハがカトマンズの王となり、一六一九年シッディナラシンハがパタンの王となる。敵対を避けるためラクシュミーナラシンハとシッディナラシンハは友好の協定を交わしたが、プラターブ・マッラの治世にも対立は続きさらに激化した。[52] 従って、シヴァシンハが亡くなる一六二〇年、ラクシュミーナラシンハがカトマンズの王となり、シッディナラシンハが独立したパタンの王となったこのあたりで、カトマンズでもパタンを模した山車巡行が創始されたのではないか、という。[53] 換言すると、カトマンズとパタンは対立しており、カトマンズの住民が祭りに参加するためパタンに行くのは容易でないことから、マッラ王国の分裂後、カトマンズの人々が自分たちの祭りを行うために、パタンの祭りを真似てセト・マチェンドラナートの山車祭りが始まったと考えるのが自然であろうとした。[54]

47. 佐藤喜子「ジャナ・バハにおける寺院構造」、45頁（立川武蔵、前掲書）。
48. Locke, John K., op. cit., p.166.
49. ibid., p.167.
50. ibid., pp.164-167.
51. パタンの山車祭りとはラト・マチェンドラナートの山車巡行である。その風貌から赤観音：ラト・マチェンドラナート、白観音：セト・マチェンドラナートと呼ばれている。
52. Locke, John K., op. cit., p.165.
53. ibid.
54. ibid.

これらを整理すると次の様になる。マヘンドラ・マッラが旧市街をヒンドゥーの都市概念を用いて王都にしたのは十六世紀後半と考えられる。ロックの述べたところから、仮に十五世紀に東側入口が作られ十七世紀前半に山車巡行開始、その二項間に旧市街がマヘンドラ・マッラによって造成されたとするなら成立順として、①交易路の存在②東側入口造られる③マヘンドラ・マッラの治世④マチェンドラナート山車巡行創始⑤クマリ山車巡行創始、となるだろう。

「側室の巡行」とは何か

次にインドラ・ジャトラにおける王とクマリの儀礼を整理してみよう。まず時系列として、一七五七年ジャヤプラカーシュ・マッラがクマリの館を造営、一七六八年プリトビナラヤン・シャハがクマリ山車巡行初日にコインの儀礼を行う。そして祭り最終日にクマリへの拝礼をしたことを念頭に、表を参照されたい。★55 為政者は、クマリ山車巡行初日にコインの儀礼を行う。つまり、コインの儀礼とは、プリトビナラヤン・シャハが盆地を統一したことを念頭に、表を参照された

リ山車巡行初日にコインの儀礼を行う。そして祭り最終日にクマリへの拝礼をした

ことを知らしめる行為を儀礼化したものであり、クマリへの拝礼はリトビナラヤン・シャハが盆地を襲撃しマッラ王朝を制圧したことを知らしめる行為を儀礼化したものであり、クマリへの拝礼は、シャハ王朝が統治者として認められた正統性を民衆に知らしめることである。したがって、コインの儀礼とクマリへの拝礼は、王権強化に利用するためシャハ王朝以降行われた行事ということになろう。すなわち、プリトビナラヤン・シャハ征服以前と以後とでインドラ・ジャトラの内容に変化があったと考えられる。この点についてさらに検証してみたい。冒頭にて提示したジャヤプラカーシュ・マッラが関与したとされる事象は三点である。

55. 表1参照。

表1. インドラ・ジャトラにおける都市空間に関する行事と王の関与などの一覧

日程	主な行事 （※印は都市空間に関与するもの）	JPマッラが関与	PNシャハが関与	関与不明
1日目	柱立て クマリがタレジュ寺院に参籠 ウパクー・ワネグ（旧市街城壁沿いを右回りに一周）※			ウパクー・ワネグ※
2日目	街ではバイラブ神が祀られ様々な神々が登場し舞踊劇が行われる（期間中を通して）			
3日目	クマリ山車巡行（下町）※、コインの儀礼 ダギン・ワネグ（クマリ山車巡行とほぼ同じ下町路）※		コインの儀礼	クマリ山車巡行（下町）※ ダギン・ワネグ※
4日目	クマリ山車巡行（上町）※			クマリ山車巡行（上町）※
5日目				
6日目				
7日目	旧王宮中庭で仮面儀礼			
8日目	クマリ山車巡行（上町キラガール地区）※ クマリの館でクマリに拝礼 柱が倒される	クマリ山車巡行（キラガール地区）※	クマリの館でクマリに拝礼	

（植島啓司『処女神』、集英社、2014年、102-103頁／田中公明・吉崎一美『ネパール仏教』、春秋社、1998年、224-226頁の行事日程を参考に城が加筆・作図したもの）

56. Bhasha Vamshavali -2、p.118。（アディカリ，シャンカルナート監修『バーシャー（口伝）王朝王統譜』、第二巻ランサール, デビープラサード編、1966年）。第二巻はプリトビナラヤン・シャハまでの出来事が話し言葉で記述されている。
57. Allen, Micheal, *op. cit.,* p.31.
58. Anderson, Mary M., *op. cit.,* p.136.

・クマリの館を造営
・インドラ・ジャトラにおけるクマリ山車巡行を開始
・クマリ山車巡行三日目を追加

ジャヤプラカーシュ・マツラがクマリの館を造営し、インドラ・ジャトラにおけるクマリ山車巡行を創始したとされる典拠について、王朝王統譜の一つ話し言葉で記されたバーシャー譜が挙げられる。そして付加された三回目の山車巡行については次の言及がみられる。アレンは「ナイニチャ・ジャトラとして知られるインドラ・ジャトラの最終日、山車はキラガール地区を巡行する。一般に信じられているのは、ジャヤプラカーシュ・マツラがこの地に住む側室のひとりが女神を見ることができるようにするために、付け加えた追加日である[筆者訳]」と述べた。またアンダーソンは「昔、インドラ・ジャトラは七日間だった。それが八日間に延長された[中略]それは、ジャヤプラカーシュ・マツラ王のキラガール地区に住む側室の一人が、クマリ巡行に間に合わなかったと訴えると、王は律儀にも三度目のパレードをすることを命じた。こうしてインドラ・ジャトラの最終日であるキラガール地区への山車巡行を追加したこと、そのためにインドラ・ジャトラは一日延長された」、になる。

八日目の儀式を人々は「側室の行列」と呼ぶ★58[筆者訳]と述べた。すなわち、ジャヤプラカーシュ・マツラがキラガール地区への山車巡行を追加したこと、そのためにインドラ・ジャトラは一日延長された、になる。

山車巡行路についてみてみよう。上町における巡行路二つを書き出してみると次の通りになる。

上町初日の巡行路：
Hanuman Dhoka～Bangemuda～Nhaikantala～Asan～Indra chowk～Hanuman Dhoka

キラガール地区巡行路：
Hanuman Dhoka～Naradevi～Killagal～Bhedasingh～Indra chowk～Hanuman Dhoka

着目したいのは、アサンからインドラ・チョークへ向かうのは旧交易路で、その際にジャナ・バハ東側沿いを通過すること、Bhedasinghからインドラ・チョークに南下する際にジャナ・バハ西側沿いを通過することである。さらに付記すれば、アサンからインドラ・チョークと逆方向に交易路を進むとジャマールで、この地で掘り出された観音像がジャナ・バハに祀られるようになり、セト・マチェンドラナートの山車巡行が行われるようになったということである。

59. 植島啓司、前掲書、104–105頁。
60. 同、105頁。
61. 同、103頁。
62. 黒川賢一他、前掲書、157頁。ハディガオンで行われる六つの祭祀のうち、ナラヤン・ジャトラを考察したのは、ハディガオンのみでみられ、かつての都市の規模や形態に関わると思われるからと述べられている。つまり、ハディガオンのインドラ・ジャトラは都市との関連が薄いのだろうか、今後の課題に加えたい。
63. Gutschow, Niels, *op. cit.*
64. *ibid.*, p.190.
65. *ibid.*

図4. 山車巡行は南部ラガンと北部アサンを転換点とし都市を結ぶ
(fig.132 'Kāthmāṇḍu' : Gutschow, Niels, *Stadtraum und Ritual der newarischen Städte im Kathmandu-Tal : Eine architekturanthropologische Untersuchung*, Kohlhammer Verlag, Stuttgart, 1982, p.125.)

クマリ山車巡行は、インドラ・ジャトラとは別に以前から行われていたのだろうか。インドラ・ジャトラとクマリ・ジャトラについて植島は、「もともとクマリ崇拝とインドラジャトラにおける彼女のパレード（巡幸）は、ネワールの人々にとって古くからよく知られたことであった［中略］しかし、いくら伝承がその時期に集中しているとは言っても、それだけでインドラジャトラの起源を十八世紀とするわけにはいかない」とし、[59] インドラ・ジャトラが本来インドの祭りではなかったと主張している。[60] さらにアンダーソンの述べたエピソードと同じ様なものはバクタプルにも残されているという。[61] 元々クマリを祝うネワールの祭りとしてのクマリ・ジャトラが王権と結びつきインドラ・ジャトラとして開催されるようになったのならば、少なくともマッラ王朝期までは王権強化よりもクマリへの崇敬が優先されていた、ということにならないだろうか。またハディガオンでもインドラ・ジャトラが行われることを加味し導き出されることは、クマリ・ジャトラとインドラ・ジャトラの相違であり、「クマリ山車巡行」はクマリの祭りであって、元々インドラ・ジャトラとは関係のない祭祀であったということになるだろうか。[62] 都市におけるインドラ/クマリ/マチェンドラナートと山車巡行について引き続き検討していきたい。

ネワール都市における都市空間と儀礼

グッチョウは、カトマンズ盆地を都市空間と儀礼の関係から詳細に分析し、「ネワール都市」として位置付けを行った。[63] 盆地の三都市における都市構成を決定する要素として、カトマンズは斜めに走る道、パタンは十字路、バクタプルはメインストリートを挙げている。[64] そして各都市の主要な広場は互いに接続されているとし、迂回路は「境界」ではなく「統合」であると述べている。[65] つまり、カトマンズにおいてチベット-インド交易路の斜め道を歩き、様々な時期に出現した町並みを訪れることとは、統合が強調され

城 直子　　　　近世カトマンズ旧市街におけるクマリの館と山車巡行の役割

る役割であるとした。★66 そして、インドラ・ジャトラの性質として「宇宙秩序と原初の創造とのつながりがすでに示されている［筆者訳］」から、クマリ山車巡行において二日間旧市街下町と上町を巡行することで「対立する地域の都市全体を統合することを目的としているが、都市の分断はそのまま残り、毎年再び行われる［筆者訳］」という。

また、「山車巡行は下町と上町の中心にある王宮を出発点とし、市の北半分と南半分の主要広場が巡行の転換点となるため、市の半分は行列を介して中心部と接続されることは、都市を統一する権力の象徴に頭を下げる［筆者訳］」とする。つまり、クマリ山車巡行で街を巡ることは、上町と下町それぞれにおいて、混在する様々な時期・様々な歴史を背景とする建造物や区画を統合し、そして上町と下町を統合し、さらに権威の象徴として可視化された王宮を中心に街を統合することであるといえるだろう。

そして、「比喩的な意味では、都市自体が仏塔を表し、すべての仏教寺院を訪れることで、この行列を実行する人々にとって、この都市が最も広い意味での仏教の建造物であることが証明される★70［筆者訳］」と述べる。一方、パタンのマチェンドラナートの巡行路はバイパスされないと述べた。★71 つまり、カトマンズのマチェンドラナートの場合、クマリ山車巡行路と同じくチベット─インド交易路の斜め道を巡行するので、パタンと違いバイパスするひとつの要素として、山車巡行を用いて、「ネワール都市」を王権に「統合」し都市を造成してきたのではなかったか。

パタンのマチェンドラナート巡行を模してはいるが、パタンと違いバイパスするので、為政者は「ネワール都市」の役割を担っていることになろう。これらに倣うと、為政者は「ネワール都市」の下地があるカトマンズに、都市を造成するひとつの要素として、山車巡行を用いて、「ネワール都市」を王権に「統合」し都市を造成してきたのではなかったか。

筆者の結論は次の通りである。クマリの館は上町と下町を、キラガール巡行を付加した上町巡行はジャナ・バハと王宮を統合する役割を担う。ジャヤプラカーシュ・マッラは、上町と下町、ジャナ・バハと王宮を「統合」し、王宮を中心にした都市造成を行ったと考えられないだろうか。それはクマリの館建造で上町と下町を対にし、キラガール巡行路の追加でジャナ・バハと王宮を対にすることで境界を接続する都市構想であった。ジャヤプラカーシュ・マッラがクマリの館を建造し、クマリ山車巡行三日目を付け加えたのならば、王の企図した都市計画とは、クマリあるいはネワールに対する王からの崇敬の表明によって王宮と街を接続し、ネワールと共生することを模索したのではないだろうか。

おわりに

本論において、インドラ・ジャトラを都市史の視点から読み解きつつ、クマリの館建造とクマリ山車巡行路の分析を行い、近世カトマンズ旧市街における都市成立過程について新たな解釈の手がかりを探ってきた。その結果、ジャヤプラカーシュ・マッラの企図した都市とは、クマリ崇拝を用いて都市を設えることであった可能性を示すことができた。今後の課題として、ジャナ・バハの入口移設とクマリ山車巡行路を都市構成との関係からさらに検証をすすめ、クマリ・バハ（旧王宮）とジャナ・バハ（旧市街）の分析を通して、近世カトマンズの都市構成を「境界」と「支配」の観点から根拠を提示したい。

反省点として、限られた手持ち資料の分析と、地図および現場の推論に留まったことを挙げておく。バンシャバリ以外の一次資料収集と史料精読も課題としたい。

66. *ibid.*
67. *ibid.*, p.191.
68. *ibid.*
69. *ibid.*, pp.191-192.
70. *ibid.*, p.193.
71. *ibid.*

Mitsujiro ISHII and Broadcasting Industry from the Pre-war Period to the Occupation Period: The Asahi Shimbun's Strategy toward Appointment of the President of NHK

論文

Monograph

放送界と石井光次郎（戦前～占領期篇）
——NHK会長人事への介入と朝日新聞の目論見

片岡浪秀
Namiho Kataoka

（Japan Broadcasting Corporation）

Keywords

日本放送協会（ＮＨＫ）
同盟通信
朝日新聞
石井光次郎
下村宏

110

1. はじめに

日本の放送は、民放とNHKの二元体制という建前になっている。現状は双方とも地上波テレビ放送を主軸にしている。片方の民放地上波テレビが全国紙による色分けで系列化されていることは自明のことと一般には理解されている。日本テレビ系列～読売新聞、テレビ朝日系列～朝日新聞、TBS系列～毎日新聞、テレビ東京系列～日本経済新聞、フジテレビ系列～産経新聞という見立てである。しかし、凝視すれば、日本テレビは読売新聞主導なが ら、毎日新聞や朝日新聞も読売新聞と同額の一〇〇〇万円を設立時に資本金として拠出している。当時の一〇〇〇万円は主要企業でも容易に捻出できる金額ではなかった。また、テレビ朝日は開局時にはNET日本教育テレビの社名で教育局として免許されており、東映と旺文社が中心的な株主で、朝日新聞の出資があったわけではない。さらに、JOKRラジオ東京として設立されたTBS（東京放送）も、毎日新聞、朝日新聞、読売新聞、電通が当初の基幹的な株主で出資額は四社同額だった。民放テレビ系列と新聞の関係は必ずしも単純でも明快でもないが、新聞毎に分別されたテレビ系列が一定の存在感を示しているのは事実である。ならば、「もう一方のNHKはどの新聞系列か？」という問いを、敢えて発してみたい。唐突とも思われる問いに、奇妙な事実が浮かび上がる。歴代のNHK会長を列記すれば、一九七〇年代前半までは以下のようになる。

表1. NHK会長（～1970年代前半まで）の氏名及び経歴

NHK会長、初代～第十一代

①	岩原謙三	1926年8月～1936年7月＊	三井物産常務～芝浦製作所社長
②	小森七郎	1936年9月～1943年5月	逓信省東京逓信局長
③	下村 宏	1943年5月～1945年4月	逓信省～朝日新聞副社長
④	大橋八郎	1945年4月～1946年2月	逓信省逓信次官～国際電気通信社長
⑤	高野岩三郎	1946年4月～1949年4月＊	大原社会問題研究所所長
⑥	古垣鐵郎	1949年5月～1956年6月	朝日新聞欧米部長
⑦	永田 清	1956年6月～1957年11月＊	慶大教授～日本ゴム社長
⑧	野村秀雄	1958年1月～1960年10月	朝日新聞代表取締役
⑨	阿部眞之助	1960年10月～1964年7月＊	毎日新聞（東京日日新聞）主筆
⑩	前田義徳	1964年7月～1973年7月	朝日新聞大阪本社外報部長
⑪	小野吉郎	1973年7月～1976年9月	逓信省～郵政事務次官

阿部眞之助は経営委員会の委員長からの横滑りでの会長就任
在任期間の＊印は在任中の死去

『日本放送史 別巻』（日本放送協会放送史編修室、日本放送出版協会、1965）巻末図版及び『NHK年鑑 2012』（NHK放送文化研究所、NHK出版、2012）791頁を基に筆者（片岡）が作成

朝日新聞の出身者が目立つのが特徴的と言えよう。NHKと朝日新聞に何か特別の関係があるのだろうか。筆者はかねてより、NHKと朝日新聞の結節点に石井光次郎（一八八九～一九八一）の存在を強く感じている。石井は内務官僚から朝日新聞専務となり、戦後、第五四代衆議院議長を務めた人物である。石井が放送界に果たした役割について、これまでにも本誌に寄稿させて頂いたが、遅々たる歩みながら今日もさらなる研究を続けており、その成果の一端が本稿である。

「新聞毎に色分けされた民放テレビ系列」という常識めいた類型に意識が集中するあまり、もう一方の「日本放送協会への朝日新聞の濃密な関与」が忘却されている。より正確に表現するなら、忘却以前に認識もされていない。朝日による放送協会への容喙は、戦前においては国策通信社の同盟通信社（同盟）の設立を可能ならしめ、戦後はNHKのトップ人事を長きにわたり壟断した。朝日新聞と日本放送協会の関係を把握しない限りは、総力戦遂行のために立ち上げられた同盟通信社の意味や背景も霞むことになりかねない。石井光次郎によって構築された放送協会と朝日新聞の強固な結びつきが、結果的にせよ、戦中におけるわが国の宣伝戦の主力エンジンとして機能していたのではないかと思う。また、戦後においても本来は透明性や公開性が重視されるべき放送協会の構えに、それを阻害する影響を少なからず与えたと考える。

本稿では、石井光次郎に焦点を絞り、NHK日本放送協会の骨格についてあらためて検分する。

2. 放送黎明期の「混乱」と朝日新聞の「誤報」

草創期の放送協会は大きな混乱の中で出発することとなった。

わが国におけるラジオ放送の胎動は新聞社による公開実験であった。一九二三（大正一二）年、新愛知新聞社や報知新聞社などが年初から春にかけてラジオ放送の公開実験を行った。同年九月一日、関東大震災が発生し、直接的な被害のみならず、流言蜚語による社会不安が拡大したことから、放送への希求が一気に高まった。翌年一月に大阪朝日新聞社が東宮の成婚奉祝の式典を実験的に放送し、五月には大阪毎日新聞

1. 題号は「新愛知」で東海地方のブロック紙。戦時に名古屋新聞と統合され、今日の中日新聞となった。

社が第一五回衆議院選挙の開票状況を速報している。

逓信省は東京、大阪、名古屋の都市部三地区でのラジオ放送実施を考え、ラジオ局開設を申請した事業者に地区ごとの一本化を促した。大阪では毎日や朝日などの新聞資本以外にも様々な事業会社や団体が乱立した。当初、株式会社組織での民間主導の放送も模索されたが、逓信大臣の犬養毅は公共性や公益性を重視する観点から社団法人での設立に方針を切り替えた。一九二四（大正一三）年一一月、社団法人東京放送局（JOAK）が設立され、翌年には同大阪放送局（JOBK）と同名古屋放送局（JOCK）が設立された。東京放送局は一九二五（大正一四）年三月二二日に仮放送、七月一二日には本放送を開始した。同年六月一日には大阪放送局が仮放送を開始、七月一五日には名古屋放送局が本放送を始めた。

翌年、逓信省は三局統合を打ち出す。これが日本放送協会の端緒で、政府は放送を国家的事業として捉え、全国放送網の構築を見据えていた。放送協会設立を巡っては混乱があった。

東京朝日新聞の一九二六（大正一五）年八月四日付の朝刊は第六面で二段の見出しを掲げ、「放送協會の役員きのふ決定す、會長小森七郎氏、常務は小田部仙台局長を、逓相から指名さる」と伝えている。

逓信省では社団法人日本放送協會の創立と同時に同協會の會長および常務理事一名都合二名の役員に局長級より任命することになってゐるが安達遞相は三日午後四時官邸に桑山次官、平井秘書課長を招致しその補充人選に関して左の通り内定した【中略】協會役員には遞相より會長を現東京遞信局長小森七郎、常務理事には仙台遞信局長小田部胤康の両氏を指名する事となりその補充として……

記事を信じれば放送協會の初代会長は小森七郎ということになるが、左様な事実は存在しない。芝浦製作所出身でJOAK東京放送局理事長の岩原謙三が初代の協会会長の座に就いている。朝日新聞の報道は厳密には誤報であるが、人事は省内では一旦記事のように着地したのであろう。しかし、朝日を含む新聞社や通信社は自らも理事を送り込んでいる当事者であり、逓信官僚の差配に従うこととなる会長人事は承服し難く、反発を強めた。利害の当事者が報道する立場でもあるという奇妙な現実があった。

2. 『放送五十年史』（日本放送協会、日本放送出版協会、一九七七）一二頁。

3. 犬養毅（一八五五～一九三二）郵便報知新聞の記者などを経て、一八九〇年衆議院議員に当選し、以降一八回連続当選。逓信大臣、外務大臣などを歴任。後に自ら内閣を率いたが、翌年軍部急進派の青年将校に暗殺された。

4. 『放送五十年史』（前掲書）一七頁。

5. 桑山鉄男（一八八一～一九三六）は逓信官僚、退官後は貴族院議員に。

半月後、八月一七日付の朝日新聞は朝刊の第二面で二段の見出しで次のように報じている。「をさまらぬ民間委員、更に遞相を詰問、次官の高壓的態度に、大憤慨の放送局理事連」と掲げた後に次のような記事が続く。

日本放送協會の役員問題が漸く険悪な形勢になってきたことは夕刊に報じたが十六日午後一時から丸之内鉄道協會で東京放送局関係者岩原、大倉外十五理事が集って「遞信省が監督権をかさに着て民間の法人事業である放送協會に必要以上の干渉をし役員の任命にも自省の者を押しつけがましくいれんとし、ともすれば放送協會解散をにほはして威かすなど全く法外である、かくの如き事態に到らしめたのは遞信省當局との交渉の衝に當った前理事長岩原謙三君に責任がある」と各理事から論難頻りに出て議論数時間にわたって沸騰し、岩原氏は平あやまりに陳謝したので、その方は漸く鎮まったが、頼母木政務次官の高壓的態度に對してこれ果して遞信省の意向なりや否やを確め将来の態度決心をさだめる必要上上田、煙山、荻野、長満の四理事を委員に挙げて安達遞相を十七日午前訪問意見を求めることゝなった。

当局に対して厳しく対峙する民間理事の様子が窺える。上田（碩三）は電通、煙山（二郎）は報知、萩野（元太郎）は古川電気、長満（欽司）は東京株式取引所からの理事であり、各社の利益代表である。朝日の記事に自社出身の理事である石井光次郎の名は示されていないが、日本放送協会の『放送五十年史』は「創立総会直後の十五年八月十六日、東京放送局の石井光次郎以下新聞出身理事六人は遞信省に頼母木政務次官を訪れ、過般の「命令書」に対する抗議を申し入れた」と記している。[*6] 朝日の論調は、石井の意思の反映と推定できる。

結局、新たな放送組織としての社団法人日本放送協会は遞信省から小森七郎や小田部胤康らを常務理事として受け入れることにはなったが、新聞社や通信社等の意向が反映され、岩原謙三が会長に就任することに落ち着いた。遞信大臣が一旦決めた人事を拒否し、天下り人事を撥ねつけた騒動の中に、石井光次郎の力が大きく働いたものと思える。石井は単なる民間理事ではなく、内務省の官僚出身でもあった。

6.
『放送五十年史』（前掲書）四六頁。

とになる外交官の天羽英二★13はともに二年上級であったが、石井は大人の風格で上級生とも対等の気配だった。刀襧館とは柔道部仲間、天羽とは同じ勉強会のメンバー同士であった。神戸高商では他に杉江潤治★14、飯島幡司★15、納賀雅友★16らと出会い、後の人生で再び交わることとなる。

一九一二(明治四五)年五月、石井は東京高等商業学校(東京高商、現在の一橋大学)専攻部領事科に進む。東京では、後に朝日新聞の副社長を務める下村宏★17の知己をも得た。両者を繋いだのは津村秀松で、津村と下村はともに和歌山県出身であった。下村は外遊先のベルギーで知り得た保険制度を日本に導入すべく研究を進めており、石井は膨大な資料の翻訳を手伝う。アルバイトは破格の好条件で、旧藩主の有馬家の奨学金に加え、下村からの報酬が学生生活の支えとなった。

一九一三(大正二)年、石井は文官高等試験(高文)に合格した。合格者一八〇名中、石井の成績は三位で、トップクラスが東京帝大で占められていた当時にあって高商出身者として初めての上位合格を果たした。石井は官界のヒエラルキーの中で極めて高い位置を占めたことになる。合格を機に内務官僚

117

★13 天羽英二(一八八七〜一九六八)は外務官僚、一九四一年外務次官、一九四三年情報局総裁に就く。

★14 杉江潤治(一八九二〜一九七七)は東栗五郎会計事務所、山下汽船を経て朝日新聞社に入り、取締役となる。後に博報堂に入り、常務から専務に。

★15 飯島幡司(一八八八〜一九八二)は神戸高商教授を経て久原商事に。大阪鐵工所の経営に参画した後、朝日新聞入り。戦後、石井光次郎の後を継いで朝日放送二代目社長に。

★16 納賀雅友(一八八九〜一九七一)は山下汽船常務から大連汽船社長に。戦後は玉井商船社長、海運会館理事長を務めるなど、海運界を牽引。

★17 下村宏(一八七五〜一九五七)は一八九八年逓信省入省。北京郵便局長、ベルギー留学などを経て為替貯金局長。雅号の「海南」を仕事でも多用した。後は公職追放に。

★18 伊沢多喜男(一八六九〜一九四九)は一八九七年内務省入省。一九一四年警視総監。台湾総督や東京市長を歴任。貴族院議員にも勅選され長く務めたが、戦後は公職追放する。

★19 正力松太郎(一八八五〜一九六九)は内務官僚として警察畑を歩むが、虎ノ門事件により懲戒免官。後藤新平の支援を得て読売新聞の経営権を手に入れ、務臺光雄とともに約二十年で首都圏最大部数の一九〇万部の新聞に躍進させた。戦後は、報知新聞出身でGHQに幅広い人脈を築いた柴田秀利との二人三脚でテレビ放送開始に尽力、NTV日本テレビ放送網を開局させた。

★20 久原房之助(一八六九〜一九六五)小坂鉱山の再建で実業界に認められ、日立鉱山を買収して久原鉱業を設立。さらには久原商事や日立製作所などを興し、久原財閥を築いた。

★21 村山龍平(一八五〇〜一九三三)は朝日新聞の経営者で社主。一八七九年創刊に携わり、後に所有権を得て上野理一と共に経営者となり、朝日の社主家、社長として絶大な力を有した。衆議院議員、貴族院議員も務めた。

への関心が高まり、面接試験に臨む。堂々たる受け答えが警視総監だった伊沢多喜男★18の眼鏡に適い、異例にもその場で採用を告げられた。

一九一四(大正三)年、石井は腰にサーベルを下げて、警視庁交通課長として役人人生をスタートさせる。一期上には後に読売新聞を率いることになる正力松太郎★19がいた。

一年後に保安課長になるも、半年を経て石井は台湾総督府に転任する。台湾総督府の民政長官に抜擢された下村宏からの要望で、秘書官となった。勤務の半分は内地で、石井は法案整備や予算取りで夏から冬は主に法制局や大蔵省と折衝し、冬から翌春は会期中の国会に詰めた。台湾総督府勤務時代に石井は結婚する。相手は新興の久原財閥の総帥・久原房之助★20の長女の久子で、津村秀松が実業界に転じ久原本店の経営に参画していたことによる縁であった。

五年の勤務を経て、上司の下村が台湾総督府を去ることとなり、石井も退く決心をする。当初、武官総督に限定されていた台湾総督が制度改変により文官総督の田健治郎が赴任することとなったため、武官総督に代わり台湾の行政を統括していた民政長官は総務長官と職名も変わり実質格下げとなった。下村は朝日新聞への転身を決断する。朝日新聞の村山龍平★21から入社を乞われていた。先年、下村は大阪朝日で「日本民族の将来」との演題で講演をしており、

四時間にもわたる熱弁と清貧を貫く人柄に村山が惚れ込み、強く入社を誘われていた。★22 石井は台湾総督府在籍のまま一年半にわたる海外視察をし、帰国後、元の上司・伊沢多喜男に身の振り方を相談する。伊沢は石井に名古屋市助役の席を用意していたが、石井から下村を通じて朝日新聞入りを誘われていると聞くと、新聞社を奨めた。伊沢は警察畑も歩いた内務官僚だったが、職歴のイメージとは異なり自由人としての一面を携えていた。

石井は政治記者を経て政界進出を遠望していたが、入社直前に村山龍平から記者ではなく営業局長への就任を要請され、反発した。村山は朝日の絶対権力者で、対峙する石井は肩書一切不要の気構えで、希望が通らない場合は朝日入りを蹴る覚悟だった。村山提案の背景には諸説あり★23、下村が石井を側に置きたかったとする説や東京朝日の経営刷新のためとする説がある★24一方、古参の記者の中に警察官僚出身の石井への反発があったとする説もある。★25 新聞紙法を所管し新聞を取り締まる側の内務省の官僚だった石井への反発があったのであろう。下村や杉村楚人冠らが調整に動き、石井は経理部長として入社し、結果の如何を問わず一年後には政治部に戻すということで決着した。この騒動があったためか、石井と下村では社政部の記者に対するスタンスが微妙に違う。下村は生涯を通して村山龍平からの厚遇に感じ入る風情であったが、石井は創業者としての村山に敬意は抱きつつも、社主家としての村山家に対する構えは以降も朝日社内では誰よりも毅然としていた。★26

当時、朝日新聞は東京においては発祥の大阪におけるほどの社会的信用はなかった。★27 社内の規程は整備されておらず、会計は単式簿記、販売部員は和服に前垂れ掛け、印刷工場は着流しと、近代企業とはかけ離れた組織実態だった。石井は杉江潤治に週末ごとの上京を依頼し、経理の改善を託した。石井はかつて、海運界で頭角を現し始めた山下亀三郎に★28

22 『朝日新聞の九十年』(朝日新聞社史編修室、朝日新聞社、一九六九)三二六頁。

23 『追悼 石井光次郎』(石井久子、一九八二)九五~九七頁、当時朝日新聞社長の渡辺誠毅の追悼文。

24 『回想八十八年』(石井光次郎、カルチャー出版社、一九七六)二七四~二七八頁。

25 『朝日新聞社史 大正・昭和戦前編』(朝日新聞百年史編修委員会、朝日新聞社、一九九一)一五三頁。

26 『朝日新聞の紛争と村山於藤』(新延修三、千代田永田書房、一九七三)一八頁、三〇八~三〇九頁、著者・新延が記す「社の大先輩であり、かつては重役陣にも列したことのある高名な学識高い人」とは石井光次郎と推量できる。

27 『思い出の記 II』(石井光次郎、石井公一郎、一九七六)二四二頁。

28 山下亀三郎(一八六七~一九四四)は山下汽船を創業、浦賀船渠の第六代社長。東条内閣で内閣顧問。

頼まれ、東京の東斎五郎[29]の会計事務所に勤務していた杉江をヘッドハンティングし好条件で山下汽船に送り込んでおり、杉江は恩義を感じていた。[30]杉江は後に朝日新聞に籍を移し、役員となる。石井は経理所を開設した。

刷新のみならず、高速度輪転機の採用、電送写真機の新設、航空取材体制の強化などにも取り組んでいる。[31]

石井は社員の身形についても、業務営業畑は洋服、工場は制服と改めている。[32]

販売部門にも営業(広告)部門にも人材はいないと石井には思えた。当時、戦後恐慌の影響もあり義父の関与する久原商事が破産、津村秀松が同社に送り込んだ神戸高商の逸材が行き場を失っていた。石井はリヨン支店長の新田宇一郎[33]、ローマ支店長の小村順一、国内の支店長の田畑忠治の三人を朝日に引き入れた。また、川崎銀行の営業部長をしていた刀禰館正雄が算盤勘定に飽きたと聞き、販売部次長として招く。刀禰館は神戸高商時代、首席を争う秀才で特待生でもあった。結果、朝日新聞の業務営業部門には神戸高商の石井人脈が揃うこととなった。

朝日新聞の社員を「エセ紳士」などと揶揄する言い方がかつてあったが、朝日人士への形容の由来は身形をも重視した石井の業務改革に依っている部分もあろう。

朝日の記事についての言説は巷に溢れるが、販売について語られることは少ない。新聞販売のエキスパートとして名を馳せた務臺光雄[34]が読売新聞のトップであった一九七〇年代から一九八〇年代に、朝日新聞は政治部と経済部から襷掛けのように交互に社長を輩出した経緯から、「販売の読売、編集の朝日」と巷間囁かれたことがあったが、筆者の感触では朝日もまた読売以上に業務・営業畑の堅牢さで保つ新聞社で、その礎を築いたのが石井光次郎と思量する。

刀禰館正雄は、報知新聞を飛び出した務臺光雄を帝国ホテルの食事に招き、朝日への入社を強く誘っている。[35]信州人の務臺は、大阪勢の優勢な新聞界にあって自らは在京紙に与しようとの思いがあったため誘いを固辞する。務臺は正力松太郎の率いる読売新聞に移り、同紙の部数を飛躍的に拡大させた。

コネ入社が横行していた新聞社に石井は定期採用試験を導入する。第一回試験で朝日新聞入りしたのが細川隆元である。[36]その一方で、規格外の人物をも朝日は採っており、箱根駅伝で活躍した河野一郎[37]が試験の枠を超えて入社している。

新機軸を打ち出す中で一年が経ち、石井は政治部に移るつもりでいたが、一九二三(大正一二)年九月一日、首都圏は関東大震災の激震に見舞われる。三年前に新築された滝山町(銀座六丁目)の東京朝日は倒壊

29 東斎五郎(一八六五〜一九四七)は東京高商や神戸高商などで教鞭を執った会計学者。教授を辞めて、自ら会計事務所を開設した。『回想八十八年』(前掲書)二七九〜二八一頁、『別冊新聞研究 聴きとりでつづる新聞史№5』『日本新聞協会、一九七七』七九〜八〇頁。

30 『回想八十八年』(前掲書)二七九〜二八一頁、『別冊新聞研究 聴きとりでつづる新聞史№5』『日本新聞協会、一九七七』七九〜八〇頁。

31 『朝日新聞の九十年』(前掲書)三三七頁。

32 『回想八十八年』(前掲書)二八一〜二八五頁、『別冊新聞研究№5』(前掲書)七四頁。

33 新田宇一郎(一八九六〜一九六五)は久原商事から朝日新聞に移り営業局長を経て取締役。戦後、東大新聞研究所講師、電通ラジオ局顧問などを経て読売テレビ放送初代社長に。

34 務臺光雄(一八九六〜一九九一)は、報知新聞の大阪進出を主導し、在京の読売新聞に。販売局長から同新聞社長を経て読売新聞に。読売新聞の大阪進出にも尽力した。

35 『闘魂の人 間務台と読売新聞』(松本一朗、大自然出版、一九七三)一五四頁。

36 細川隆元(一九〇〇〜一九九四)は一九二三年に朝日新聞に入社、戦中に編集局長に。戦後は社会党から出馬、衆議院議員を一期務めた。評論家に転身し、TBSテレビで小汀利得との対談形式の番組「時事放談」を長く続けた。

37 河野一郎(一八九八〜一九六五)は箱根駅伝で活躍、朝日新聞整理部を振り出しに農政担当記者などを経て戦後に自民党の派閥の領袖となる。河野洋平は次男、河野太郎は孫。

こそ免れたものの一帯が火の海となり、社屋を見切らなければならなかった。震災で社屋の倒壊や焼失を免れたのは在京の五大紙では東京日日新聞と報知新聞だけで、時事新報、国民新聞、東京朝日は発行不能に陥った。当時、東京に日刊紙は一七紙あったが、残る中小一二紙のうち被災を免れたのは都新聞のみで、首都圏では東京日日、報知と大阪本社からの支援がある東京朝日による三つ巴の激しい販売競争が震災後に繰り広げられる。★38

震災からの社業再建に石井は政治記者の道を断念し、営業局長に就く。朝日新聞の業務・営業畑に石井が腰を据えたことが、日本の放送界に様々な作用を与えることになる。

4. 昭和戦前期の放送と石井光次郎

新聞人たる石井光次郎が放送協会において重きを成していく過程を見ておきたい。

放送協会は形の上では統合されていたが、設立の経緯から東阪名の三局はそれぞれ独自色を保持し、編成権が一元化された状態ではなかった。政府は一元化を目指し、一九三四（昭和九）年五月、組織改革を断行する。編成、予算、人事の権限が東京に集約され、大阪放送局では「東京の下請け化がはじまった」と失望感を露わにした。★39 放送協会として統合される以前において、JO

AK東京放送局には設立時二〇人の理事、監事がいた。統合後における協会内でのそれぞれの役職や地位と一九三四（昭和九）年五月になされた機構改革後の地位を次頁に示す。

石井光次郎はJOAK東京放送局以来のただ一人理事として生き残り、影響力を保持し続けた。石井は実際にも重責を担っており、放送協会の拠点の建設を主導していた。

現在、東京・渋谷に所在するNHKは、一九七三（昭和四八）年までは千代田区内幸町の東京放送会館を本拠としていた。その放送会館が竣工したのは一九三八（昭和一三）年

38 『大正ニュース事典第六巻』（大正ニュース事典編纂委員会、毎日コミュニケーションズ、一九八〇）一〇七頁、『世紀を超えて報知新聞120年史』（報知新聞、社史刊行委員会、一九九三）二〇〇頁。

39 『NHK大阪放送局七十年史こちらJOBK』（NHK大阪放送局七十年史編纂委員会、一九九五）七五頁。

40 鮎川義介（一八八〇～一九六七）は義弟の久原房之助から苦況にあった久原鉱業の経営を引き継ぎ、多業種にわたる日産コンツェルンを築き上げた。

41 『思い出の記Ⅱ』（前掲書）二六〇頁。

42 山下寿郎（一八八八～一九八三）は昭和期の建築家。戦後は霞が関ビル、NHK放送センターなどを設計。

43 『日本放送史』（昭和二六年版）（河澄清、日本放送協会、一九五一）六八〇～六八五頁。

で、遡ること六年前の一九三二（昭和七）年に土地が取得されている。用地取得と建設に主導的に動いたのが石井光次郎だった。当該の用地は、石井の義父の久原房之助が興した久原財閥の土地で、久原商事の経営破綻により売却が検討されている土地でもあった。内幸町への移転、即ち東京放送会館の建設の発端について、石井は鮎川義介が仲介者として土地の話を持ち込んだ★40――としている。★41 逓信省からの出向理事らは、東京放送会館建設の大事業が進行する中、中心人物の石井光次郎を閑職に追い込むことも、手放せるはずもなかった。

一九三二（昭和七）年九月に入手された土地はすぐに地質検査が行われ、局舎設計案はコンペの末一九三四年三月に、山下寿郎の作案が当選した。東京放送会館は、一九三五（昭和一〇）年一〇月に着工し、一九三八年（昭和一三）一二月に竣工している。★42

戦前から戦後の占領期を経て高度経済成長がピークを迎える一九七〇年代初頭まで協会の拠点となった放送会館の建設を率い、石井は存在感を高めていく。購入した内幸町の土地は戦後に売却され、それを原資に放送協会は現在の渋谷に移るが、移転費用や放送センター建設費を差し引いても売却益は莫大であった。石井は朝日新聞で過ご

表2. 東京放送局発足時の理事、監事のNHKにおけるその後の役職

理事

石井光次郎	東京朝日	下段に別記
石川源三郎	太陽製帽	関東支部監事、常任監事を経て昭和9年5月評議員
岩原謙三	芝浦製作所	総裁推薦で理事長、昭和11年7月逝去
千野米作	富士護謨	昭和9年5月評議員
大倉發身	日本電話	昭和3年6月本部理事退任、昭和9年5月評議員
小野賢一郎	東京日日	昭和9年5月評議員、昭和12年5月退任
若目田利助	川北電気	昭和9年5月評議員
加納興四郎	日本無線	昭和9年5月評議員
山口喜三郎	大日本電球	昭和2年関東支部理事辞任、昭和9年5月評議員退任
松代松之助	日本電気	昭和9年5月評議員
煙山二郎	報知新聞	昭和3年9月辞任
小池國三	東京株式取引	大正14年3月逝去
越野宗太郎	帝国通信	昭和3年11月辞任
青山祿郎	安中電機	昭和5年6月本部理事退任、昭和9年5月評議員
守武幾太郎	国民新聞	大正15年8月東京放送局解散で退任
矢部謙次郎	時事新報	大正15年12月辞任、後に放送協会に転籍、放送部長を経て昭和18年5月常務理事、21年5月退任、常任監事に
上田碩三	日本電報通信	昭和5年6月本部理事退任、9年5月監事、11年7月退任

監事

辻　湊	東京無線	大正15年8月東京放送局解散で退任
中原岩三郎	吾妻川電力	昭和9年5月評議員
永野　護	横浜取引所	昭和9年5月退任

発足後の臨時総会で就任した理事

荻野元太郎	古河電気	昭和3年6月本部理事退任、昭和9年5月理事
新名直和	東京中央電話	総裁一任で常務理事、大正15年11月常務解職、翌月辞任

＊『東京放送局沿革史』(越野宗太郎、東京放送局沿革史編纂委員会、1928)、『日本放送協會史』(日本放送協會、1939)、『日本放送史 別巻』(日本放送協会放送史編修室、日本放送出版協会、1965) により著者 (片岡) が作成
＊小池國三の死去による後任が長満欽司 (片岡註)

石井光次郎 (東京朝日)　大正13年12月〜　　社団法人東京放送局理事
　　　　　　　　　　　　大正15年8月〜　　　日本放送協会関東支部理事
　　　　　　　　　　　　昭和5年12月〜　　　日本放送協会本部理事
　　　　　　　　　　　　昭和9年5月〜　　　　日本放送協会理事
　　　　　　　　　　　　昭和21年5月　　　　日本放送協会理事　辞任

＊『追悼 石井光次郎』(石井久子、1982) 314〜317頁の年譜による

した中で自身の最大の仕事は有楽町（数寄屋橋）の東京本社建設だった——と語っているが、さらに立派な建物を放送協会のために建て、結果的にせよ、今日にも繋がる盤石の財政基盤をNHKに与えたことになる。

念のため付記しておくと、久原房之助と新聞社の経営陣との姻戚関係は朝日新聞の石井に止まらない。久原の妹のキク子は大阪毎日新聞社社長の本山彦一に嫁いでいる。[*44][*45]しかし、本山は大毎の現役社長のまま一九三二（昭和七）年に死去している。

戦前、石井が協会内において力を保持できたのは、放送会館建設で示した実務能力だけによるものではないと思われる。石井は警察官僚であった頃、取締り一辺倒の杓子定規な考えをせず、安井曾太郎展や大正天皇の即位礼の祝賀行列で、一般国民の立場を斟酌する鷹揚な判断を示している。[*46]安井の個展では裸婦画の公開について警察内部に良俗保持の面から懸念する空気が強かったが、石井は安井の絵画の芸術性と国民の要望に配慮し、公開の判断をしている。石井に相談を持ちかけたのは個展会場の三越を管轄する日本橋堀留署長の正力松太郎だった。また、大典の祝賀では新橋の芸者や吉原の娼妓からの行列をして祝いたいという申し出に対し、多く警察署長が混乱回避を理由に反対する中、本庁の保安課長だった石井は毅然として許可すべしと意見を述べ、双方とも許可された。芸者の行列では混乱が生じ、一般見物人に死者一名が出た。石井は翌日直ちに進退伺を出したが、不問に付されている。

石井の自由人的側面が、戦時色が濃くなる時代に、軍部や警察から放送協会に対して強まる統制的な圧力を撥ね返す無言の防波堤になっていたと思える。一橋の学生時代に萬朝報に小説を投稿するなど石井には文学好きの一面があり、[*47]警視庁勤務時代には芝居の脚本の検閲を保安課長として自ら引き受けていた。泉鏡花原作の『日本橋』が上演される際、本来警察官が登場すべき箇所が憲兵に書き換えられているのを見つけ、関係者に事情聴取をしている。当時、軍部が比較的鷹揚であったのに対し、警察は警察官の威信低下につながる表現を厳しく規制し、舞台上に警察官役の登場を禁止していたため巡査は憲兵に書き換えられていたという。石井はそれを知ると原作通り巡査に戻すよう言い渡し、従来の取締りが申し渡しに過ぎ

44　本山彦一（一八五三〜一九三二）は時事新報記者や鉄道会社役員などを経て一九〇三年大阪毎日新聞社長に。その後、東京日日新聞を合流させ、全国紙としての毎日新聞の基礎を確立した。貴族院議員に勅選された。

45　『久原房之助』（久原房之助翁伝記編纂会、日本鉱業、一九七〇）二九五頁。

46　『回想八十八年』（前掲書）一四一〜一四七頁。

47　『新聞小説史年表』（高木健夫、国書刊行会、一九九六）三六一頁、『回想八十八年』（前掲書）一一三〜一一四頁。

ず法的根拠があるわけではないため今後は取締りの対象としない旨、関係者に明言している。★48 石井の保安課長在任は僅か半年だが、斯様なエピソードに石井のスケールの大きさが了知できる。 放送協会の理事として……石井が具体的な場面で圧力に抗拒することはなくとも、官僚組織のヒエラルキーの上位に位置する元内務官僚の石井の存在が協会の守護神として隠然と機能していたのではないか。 圧力そのものは日常的にあったであろうが、現場の職員の支柱として、茫洋たる大人の存在が無言の威力を示していたと思える。 石井の協会における力の源泉は、施設建設などの経営実務よりむしろ協会を擁護する石井の視線は、茫洋たる大人の存在が無言の威力であったかもしれない。経済面と精神面の双方で石井は放送協会を支え、それが協会における石井の力の源泉となり、同時に朝日新聞のプレゼンスの確保に繋がった——と、筆者は考えている。

5. 日本放送協会会長人事への石井光次郎の関与

戦後の高度経済成長期まで続く石井光次郎の協会人事への関与の切っ掛けは、戦前における下村宏の会長就任に向けての画策から始まっている。

一九三六（昭和一一）年七月、岩原謙三は協会の会長在職中に死去する。石井光次郎は下村宏を後任に据えたいと思っていた。下村は同年三月に朝日新聞を去り、浪々の身となっていた。廣田弘毅から打診のあった入閣話が不調に終わったことによるもので、無役となった下村に放送協会会長の座が打って付けと石井は考えた。しかし、思いは叶わず、同年九月五日、小森七郎が第二代の放送協会会長に就く。

この直前、九月三日に東京の石井から当時西宮市苦楽園に居を構えていた下村宏に宛てた手紙★49がある。

下村様　九月三日　石井光

……理事会で放送会長小森の互選（中略）残念ですが、致方ない事とあきらめてゐました。何としても時が問題なのでせう。ゴルフをして白雲をながめて悠遊してゐて下さい。……

また、同じ九月三日の日記の本記欄外（上覧）に石井は次のように★50綴っている。

貴院、★51 同盟社長、★52 放送会長、みな下村さんの関係のあったものが次第次第で遠ざかってゆく

石井が手紙や日記にこのように書いた前日の九月二日、下村の後輩である逓信官僚の今井田清徳や大橋八郎が貴族院議員に勅選されている。 恩人たる下村の不遇に、石井の無念さが文面から読み取れる。 小森七郎が放送協会会長に在る以上、入省年次が先の下村に協会内に座るべき席はなかった。

48：『回想八十八年』（前掲書）一四八〜一四九頁。
49：憲政資料室「下村宏文書五六ノ三」。
50：憲政資料室「石井光次郎文書二〇（昭和十一年新日記）二七九〜二八一頁。
51：「貴族院」のこと。
52：「同盟通信社」のこと。

下村宏は翌年一月、貴族院議員に勅任される。大日本体育協会の会長にも推され、一九四〇（昭和一五）年の東京オリンピックに向けて下村の意気込みには大きなものがあったが、日中戦争の長期化で一九三八年七月、開催返上となった。★53　一九四一（昭和一六）年一二月八日、太平洋戦争に突入する。戦況が悪化する中、一九四三（昭和一八）年の四月、石井は小森の後任に下村を据えるべく具体的に動き出す。

四月上旬に小森を訪ねて下地を整えた後、東條内閣の顧問となった山下亀三郎や逓信大臣の寺島健★55にも働きかけをしたものと思われる。山下亀三郎は、かつて石井が納賀雅友や杉江潤治ら何人もの神戸高商卒業生を送り込んだ山下汽船の経営者だった。山下亀三郎との関係では、石井の義父の久原房之助や警視庁時代の上司だった伊沢多喜男もそれぞれ山下と親しく、交流を深めた。★54　山下は伊沢の人柄に惹かれ、軽井沢でもよく会ったという。★56　伊予出身の山下は信州人の伊沢が愛媛県知事をしていたこともあり交流を深めた。★57　また、海軍出身の寺島健は、一三年間にわたり浦賀船渠を率いていた七代目社長の今岡純一郎が一九三四（昭和九）年一〇月に病で亡くなったため、第六代社長の山下亀三郎から社長になるよう声を掛けられた。寺島は山下の求めに応じ、同年一一月の臨時総会で社長に就いていた。★58　その寺島は和歌山中学で下村の後輩という関係だった。寺島健は一九四一（昭和一六）年一〇月、東條英機内閣で逓信大臣に★60、山下亀三郎は一九四三（昭和一八）年三月、東條内閣の顧問にそれぞれ就いていた。★59　石井は、情報局総裁の天羽英二に★61も支援を依頼したと思える。天羽とは神戸高商では木曜会という勉強会のメンバー同士、さらに一橋では高等文官や外交官を目指す受験組が集まる榛名山の合宿仲間だった。★62　石井はどこから横槍が入っても綻ばぬよう万全の態勢を整えたと思える。

天羽英二の日記の一九四三（昭和一八）年四月末から五月前半に斯様な件（抄録）がある。★63

（略）

4・31日（金）晴　暖

（略）昼　官邸会食　食後毎回映画。下村宏来訪　放送協会改組問題談話

下村会長説内報　下村驚ク　但内心喜ブ　受諾ノ志動ク　（略）

5・1日（土）晴　暖

（略）夕刻　重光外相打合　毎夕刻情報交換　放送協会改組ノ件打合　会食

★53・東京五輪のみならず一九四〇年二月開催予定の札幌冬季五輪も返上で実現しなかった。

★54・憲政資料室「石井光次郎文書二八（昭和十八年新日記）」九五頁。

★55・寺島健（一八八二〜一九七二）は和歌山県出身、海軍中将。和歌山中学から海軍兵学校、海軍大学校を経て、軍令部参謀となる。フランス駐在などの後、軍務局長。東条内閣で逓信大臣兼鉄道大臣に就く。

★56・『愛媛の先覚者5 村井保固・山下亀三郎』（愛媛県教育委員会、一九六六）一五〇〜一六二頁。

★57・『沈みつ浮きつ 地』（山下亀三郎、山下株式会社秘書部、一九四三）一一八〜一一九頁。

★58・今岡純一郎（一八七四〜一九三四）は逓信官僚。船舶課長などを務め、退官後、横浜船渠、浦賀船渠の経営に関わり、造船業の発展に尽くした。

★59・『浦賀船渠六十年史』（浦賀船渠、一九五七）二九二〜二九三頁、『寺島健』（寺島隆治、寺島健伝記刊行会、一九七三）一五六〜一五七頁。

★60・寺島は鉄道大臣は二ヵ月で退任したが、逓信大臣は二年にわたり務めた。

★61・『天羽英二日記・資料集第5巻』（天羽英二、天羽英二日記・資料集刊行会、一九九二）一〇七二頁（昭和三

★62・『回想八十八年』（前掲書）九〇〜九四頁。

★63・『天羽英二日記・資料集第4巻』（天羽英二、天羽英二日記・資料集刊行会、一九八二）六〇二〜六二九頁。

専務理事ノ件

夜 鶴屋 緒方竹虎ト会食 放送協会改組 東京新聞ノ件内談。 （略）

5・6日（木）晴 暖

（略）夜 国策研究会理事会 新喜楽 下村 湯沢（前内相）太田正孝
竹内可吉 矢沢 立松 滝正雄等 下村宏放送局会長就任 理事問題ニ
就キ話シス （記号）[64]
夜10時半 東京発鳥羽行キ 神宮参拝ノ為 （略）

5・11日（火）晴 暖

（略）来信 石井光次郎 天羽興三

5・12日（水）晴 暖

（略）放送改組 下村会長 逓相提案 小生賛成 小生ハ専務二人提案 逓
相難色 東條裁断 小生案決定 専務一人 常務一人増員 逓信省電務局
案常務一人増員ナシ 逓相東北旅行先ニ打合 決定問合スコトトナル
（15日ノ総会ニ増員ノ件）（記号）（略）

来訪 （略）
飯島幡司

5・13日（木）

（略）午後日本「クラブ」下村海南 小森七郎 逓信省電務局長 中村純
一無線課長 隅野文夫等会見、専務理事ノ件打合、逓信省側承諾 専務 常
務増員理事決定 （略）

5・14日（金）晴 暖

（略）

石井 来訪。警戒警報

5・17日（月）曇雨 寒冷

（略）来訪 新旧放送会長 役員 下村 早川 矢野 矢部
西村 荒川（専務及常務）小森 清水 関 米沢等挨拶来訪 小森優遇
法星野ト相談。三宅哲一郎来訪（長坂ノ件）（略）

天羽英二は同年四月二〇日夜、東條英機から官邸に呼び出され
て、情報局総裁就任を要請され、即諾し、伊藤述史、谷正之に次[65]
いで第三代の総裁として翌年七月まで務めている。内閣改造に
伴って東條に抜擢されたもので、メディア全般に対し相当大きな
力を持っていたことは日記の記述からも想像に難くない。五月一
四日の石井の天羽訪問は、一七日の新旧会長らへの訪問
とは別に、先に単独での行動である。着地した人事への御礼のた
めの訪問に違いなく、舞台回しをしていたのが石井と類推でき
る。ちなみに天羽の後任として情報局総裁に就くのが石井の盟
友・緒方竹虎であり、その後に鈴木貫太郎内閣の成立とともに放
送協会会長を辞して国務大臣兼任で情報局総裁に就くのが下村宏
である。情報局は内閣直属で、その発足後は、放送については技
術分野を逓信省に留めたが、番組編成などの運用面は全て情報局
総裁の指揮下に組み入れられていた。[66] 戦時下に、朝日新聞と政府
の深い関りが看取できる。

この間の動きを石井の日記で確認すると、五月二日下村から石[67]
井に電話があり、逓信大臣から下村に正式に放送協会会長就任の
要請があった——と記されている。大臣とは寺島健に外ならない。

125

64 記号は五月六日、同一二日の箇所とも○の中に「十字」を記した
「島津」の家紋風のマーク。

65 『東條内閣総理大臣機密記録』（伊藤隆他、東京大学出版会、一九
九〇）一七五頁、『天羽英二日記・資料集第4巻』（前掲書）五九七頁。

66 『波濤 電波とともに五十年』（網島毅、電気通信振興会、一九九二）
二九七頁。

67 憲政資料室「石井光次郎文書二八（昭和十八年新日記）」一二二頁。

石井はその後、予定されていた四国出張に大阪経由で赴くが、下村は旅行中の石井とも密に連絡を取り、放送協会の役員人事を相談している。[68] 石井が内部事情に精通していたことの外に、会長人事への石井の尽力を下村が確りと受け止めていたからであろう。

五月一五日、放送協会総会が開催され石井の尽力で下村が会長に就任、石井本人も再選される。戦時下、石井は放送協会では下村を戴き、朝日新聞では「編集の緒方、営業の石井」との言葉どおり主筆の緒方竹虎と組み、日本のメディア界に隠然たる影響力をもち得る立場となった。

戦況の好転が見通せないまま、東條内閣から小磯國昭内閣を経て、一九四五（昭和二〇）年四月鈴木貫太郎内閣が成立する。下村は鈴木から国務大臣として情報局総裁への就任を要請され、受諾する。下村は放送協会の後任会長として最初に石井光次郎に声をかけた。[69] しかし、石井は敗色濃厚の戦時下に朝日新聞そのものが困難の中にあるとして下村の依頼を固辞する。[70]

下村は当時毎年、年初に「遺書」を更新しており、放送協会の後任会長には久富達夫、石井光次郎、大橋八郎の三人を考えていた。[71] 毎日新聞出身の久富は放送協会専務理事として既に下村を支えていたが、情報局に移るについても自らの下で次長を託す人物だった。

久富も随伴させての情報局行きであったことから、下村は残る大橋八郎に会長就任を依頼する。大橋は当初は固辞の姿勢を崩さなかったが、三度にわたる下村の懇請に協会会長を引き受ける決意を固める。下村は鈴木貫太郎内閣入閣の四月七日に放送協会会長を退いた。下村は四月九日、朝日新聞に石井を訪ね、放送協会会長を大橋にしたいがどうか——と問い、石井は賛意を示した。[72] 石井は、自らの会長就任辞退と大橋の協会会長の見通しを翌々日の書簡で伊沢多喜男にも伝えている。[73] 大橋は正式には四月二一日に放送協会会長に就任した。

玉音放送は下村情報局総裁と大橋放送協会会長の下で録音、放送され、日本は敗戦の夏を迎える。

6. 国策通信社「同盟」の成立と放送協会及び朝日新聞

戦前の放送協会を巡ってもう一点見逃してならないのは、協会の資金的バックアップがあって同盟通信社（同盟）が成立したことである。その成立に、石井光次郎と石井の盟友・緒方竹虎が歩調を合わせている。放送協会と朝日新聞と同盟通信社が、筆者の目にはトライアングルのように映る。

第二次世界大戦は紛れもなく日本にとっては総力戦だった。武力戦、経済戦、そして宣伝戦として戦われた。宣伝戦の中心的存在が国策通信社として立ち上げられた同盟通信社であるが、同盟の成立が従来からのように新聞聯合社（聯合）と日本電報通信社（電通）の統合の面から語られるだけでは不十分ではないかと筆者は感じている。

126

68　憲政資料室「石井光次郎文書二八（昭和十八年新日記）」一二四頁、一三三〜一三四頁。

69　『久富達夫』（久富達夫追想録編集委員会、久富達夫追想録刊行会、一九六九）五一〜五三頁。

70　久富達夫（一八九八〜一九六八）は大阪毎日新聞社に入り、東京日日の政治部長などを務めた。近衛文麿首相に乞われ情報局次長に。放送協会に移り、専務理事として会長の下村宏を支え、下村の情報局総裁就任にあたっては再び次長として情報局に。

71　『大橋八郎』（前掲書）三〇五〜三〇六頁。

72　憲政資料室「石井光次郎文書三〇（昭和二十年新日記）」四月九日。

73　『伊沢多喜男関係文書』（伊沢多喜男文書研究会（大西比呂志、吉良芳恵）、芙蓉書房出版、二〇〇〇）。

同盟は日本の権益拡大を視野に入れ、対外広報にも重点を置いた国策通信社として構想された。加盟新聞社の負担金や政府からの助成金を原資に設立が目指されたが、それだけでは資金不足で発足が危ぶまれていた。★74 三局統合直後の一九二六（大正一五）年年末には二六万人に満たない加入者数だった放送協会は、一九三〇（昭和五）年半ばに七〇万人近くに伸ばし、収支決算で一四七万円を超える剰余金を出していた。★75 同盟設立が模索される一九三〇年代中頃にあっても、引き続き戦前のラジオ放送拡大期にあったことから、収入に不安のない放送協会が多額の資金援助をすることが解決策として浮上した。★76 見返りに、放送協会は協会出身者五名を同盟が理事として受け入れることを条件として提示した。★77 自前の取材網をもたなかった放送協会は、当初、報道については新聞社や通信社からの無償原稿をほぼそのまま、提供元の各社のクレジットを付けて読み下して放送する状態であった。★78 一九三〇（昭和五）年に至り、聯合と電通から購入した通信原稿を協会が取捨選択し、リライトするなどして独自に価値判断をして送出順序も自ら決めて「放送局編集ニュース」とのクレジットを入れて伝えるようになった。★79 しかし、依然として情報は他社頼みの上に、一九三一（昭和六）年九月一八日の満州事変勃発以降は速報性に優位を示すラジオ報道が新聞各社の号外を無意味化させるため、新聞各社からの反発が強まった。在京新聞各社の編集責任者によって構成される廿一日会から放送協会は臨時ニュースの放送をしないよう求められるなど常々に牽制されていた。★80 そのため、条件として提示した協会出身理事の五名送り込みとその担保としての資金提供は、

独自の取材網を保持しない放送協会が新聞社や通信社に右顧左眄せずに情報を仕入れるための最善策でもあった。加盟の新聞社からは一社につき一名だけの理事送り込みであったため、同盟内部の力関係に大きな影響を与える放送協会の理事枠五名案に大半の新聞社は反対を表明した。同盟設立の準備会合でこの提案をした協会専務理事の小森七郎は窮することになる。打開に動いたのが朝日の緒方竹虎で、緒方は協会には同盟を牛耳る意思はない――と、協会側の提案に賛同する。緒方に続いて賛意を示したのが中外商業新報（現在の日本経済新聞）の小汀利得であった。緒方は言うまでもなく朝日の一翼であり、石井の盟友である。緒方は、協会側の条件受け入れるよう、各新聞社に対し働きかけた。石井との阿吽の呼吸であったろうことは想像に難くない。小汀の賛意表明の経緯はわからないが、中外は独自の経済情報に自信をもっており、経済以外の市中の社会ネタ収集には同盟の利用価値が高いと判断し、同盟設立に前向きであったからであろうか。結局、緒方や小汀の説得で協会側の条件は容認され、同盟は一九三六（昭和一一）年一月設立に至る。★81 小森七郎は同盟への資金提供の協力に尽力しており、協会として第一銀行に三〇〇万円の融資の協力を取り付けている。同盟通信社の実現を推進する中で、放送協会は新聞各社に伍して自らの存在感を高め、同盟内でも大きな地歩を占めることになる。同盟通信社と放送協会の間は太いパイプで結ばれ、その裏で協会のヘゲモニーを握っていたのは朝日新聞といういう構図になった。

★74 『日本放送史 上』（日本放送出版協会、一九六五）三三六頁。

★75 『朝日新聞（東京）』一九三〇年六月二八日朝刊第七面。

★76 『同盟通信社関係資料 第3巻』（有山輝雄・西山武典、柏書房、一九九九）一三七～一三八頁、『日本放送史 上』（前掲書）一四七～一五三頁、「同盟通信社定款」。

★77 『同盟通信社関係資料 第1巻』（前掲書）九八～九九頁。

★78 『日本放送史 上』（前掲書）一四七～一五三頁、「新通信社設立ニ關スル遞信省無線課保管「同盟通信社関係資料」の文書」「同盟通信社設立ニ關スル遞信省及放送協會ノ基礎的條件」、『日本放送史 上』（前掲書）三六頁。

★79 『日本放送史 上』（前掲書）二二七頁。

★80 『新聞史話 生態と興亡』（内川芳美、社会思想社、一九六七）一一七～一一八頁、『日本放送史 上』（前掲書）二二九～二三〇頁。

★81 『遞信史話 上』（前掲書）五〇七～五一二頁。





"82* 前掲の追悼本『久富達夫』の題字は石井光次郎が揮毫している。"





情報局は朝日出身の下村宏を総裁に、毎日出身の久富達夫と読売出身の川本信正が支えた。通常は反目し合うライバル紙を巻き込んで、時には談合まであり得る村社会のような業界を形成するところが極めて日本的だが、下村、久富、川本は体協、放送協会、情報局と三か所で行動をともにするほど関係が濃密だった。同じ新聞業界の先輩後輩として息が合い、人間関係も良好だったのであろう。石井と久富も朝日と毎日を社の違いを超えて親しい関係であった。[82] 村社会的な業界運営手法は戦後においてもTBS（ラジオ東京）やNTV日本テレビ設立における毎日、朝日、読売の各紙横並びの出資に引き継がれる。

一方で村社会を構築しながらも、戦前の放送局や通信社設立を巡っては、朝日が極めて上手く立ち回り、情報関係の背骨を支える立場を朝日新聞が確保したことが見て取れる。新聞、放送、通信の結節点に朝日新聞は大きく存在し、石井光次郎は自らは目立つことはなくとも、静かに全容を俯瞰していたと思える。

7. 占領下の石井光次郎と放送

一般的には敗戦は大きな断絶だが、日本の新聞や放送は表面上は傷を負いながらも占領下に生き残る。敗戦で廃刊になった新聞は一紙もなく、当初は解体の懸念さえあった放送協会も残留する。占領後の放送協会と石井光次郎を眺めたい。石井は朝日新聞の後輩・古垣鐵郎を占領下のNHKに送り込む。

敗戦を経て、新聞社や放送協会に戦争責任の問題が浮上する。朝日新聞においては、一九四五（昭和二〇）年十一月、大半の経営陣が退き、新体制構築までの暫定的な執行体制が組まれた。ヒラの取締役であった野村秀雄、杉江潤治、新田宇一郎の三人が残留し、編集畑の野村が代表取締役となった。石井もこの際に退任している。翌年一九四六（昭和二一）年四月の選挙で石井は日本自由党から出馬し、衆議院議員に初当選する。五月に開かれた放送協会の定時総会で、朝日の利益代表として席を保持していた協会理事をも石井は退いた。石井は政治の世界を見据えていたが、理事退任で放送協会から関心が離れたわけではなかった。石井のNHK会長人事への関与はむしろ戦後強まったと言って過言でない。

128

間接統治の占領下で、GHQはメディアに関しては例外的に直接的とも思える統治に乗り出す。一九四五（昭和二〇）年一二月、GHQの民間通信局（CCS）のハンナー局長は逓信院総裁の松前重義[83]に「日本放送協會ノ再組織」に関する覚書（ハンナー・メモ）を渡す。GHQは日本側に各界を代表する[84]民間人や学者等で顧問委員会を設置することを要請し、放送協会の組織改革案の作成、職員を審査し公[85]職追放指令の該当者や超過激分子を排除する制度の確立、会長候補三名の推薦などの任務を課した。顧問委員会は馬場恒吾、岩波茂雄、荒畑寒村、宮本百合子、濱田成徳、土方輿志、近藤康男、加藤シヅエら二〇名未満で構成され[86]、一九四六（昭和二一）年一月四日に初会合を開き、読売新聞社長[87]の馬場恒吾を委員長に選出した。委員会は名称を同月二二日に放送委員会と改め、新たな委員長を東京芝浦電気（東芝）電子工業研究所長の濱田成徳[88]とした。放送委員会はもとより法的位置付けが判然としない。同委員会が準拠すべき国内法令はなく、ハンナー・メモを前提にGHQと逓信院が関与することで一応のオーソライズがなされた占領下ならではの組織だった。また、その人選にはGHQの民間情報教育局（CIE）の意向が強く働き、左派からの委員が極めて多い構成だった。そのことが馬場の早々の委員長自任に繋がったとも思える。GHQ内の各部局のあり様は一枚岩ではなく、CCSとCIEの対立も小さくはなかったようだが、本稿では論及は控えたい。

GHQ放送委員会は、同年四月、会長候補として小倉金之助[89]、高野岩三郎[90]、田島道治[91]の三名を選び、最終的に大原社会問題研究所の所長である高野を推薦することを決めた。委員の中で最も積極的に高野を推したのは岩波茂雄だった。GHQも高野を承認し、委員会側と協会理事らとの間で協議がなされたが、協会側は「高齢」を表向きの理由に高野会長案に反対した。内実は「共和主義者」と自ら称する高野を受け入れ難かったのであろう。瓜生忠夫によれば、理事側に高野会長案に強く対抗したのは宮本百合子で、高齢を理由に難色を示す理事側を沈黙させたのは瓜生自身だった。瓜生は「高齢の高野に放送協会長の激職は務まらない」とする理事側に「高野と幣原首相は東大で同期だが、協会会長と首相のどちらが激職と思うのか」と論破している[92]。この理事会側と委員会の協議の場に石井光次郎が出席していたかどうかを示す何らかの資料はおそらく協会には残っていると思えるが、現状、筆者には確認できない。石井は同月に施行された第二二回衆議院総選挙で当選しており、協議は投票日から約二週間後で、時間的には出席は十分に可能で

83　松前重義（一九〇一〜一九九一）は通信省の技術官僚。戦争の見通しに憂慮を示したことから東條英機に睨まれ、勅任官でありながら、社会党の衆議院議員ともなった。戦後は逓信院総裁となり、東海大学の創立者で、エフエム東京の前身たる実験局FM東海の放送を導いている。国際柔道連盟の会長を務めた。

84　『日本放送協會ノ再組織』（前掲書）六五二〜六五三頁。

85　『資料・占領下の放送立法』放送法制立法過程研究会、東京大学出版会、一九八〇）四九〜五四頁。

86　『戦後資料 マスコミ』（日高六郎、日本評論社、一九七〇）一〇頁。当該資料には一九名の氏名が上がっているが、資料により一七名、一八名と委員の数が若干異なる。朝日新聞の初代労組委員長の聴濤克巳を名前もあるが、実際に委員会に出席していたか否か不明。一五名以上二〇名未満程度の委員会として想定されていた。

87　『GHQ日本占領史 第18巻 ラジオ放送』（向後英紀／解説・訳、日本図書センター、一九九七）三九〜四〇頁。

88　『資料・占領下の放送立法』（前掲書）三四七〜三六四頁。

89　小倉金之助（一八八五〜一九六二）は数学者で仏留学から帰国後、一九二二年大阪医科大学（現在の大阪大学）予科教授。

90　高野岩三郎（一八七一〜一九四九）は社会統計学者で大原社会問題研究所設立に尽力し、同研究所所長を務めた。

91　田島道治（一八八五〜一九六八）は文官高等試験合格後、銀行勤務を経て鉄道院に。戦後は、日本銀行参与、宮内庁長官、ソニー会長を務めた。

92　『逓信史話 下』（逓信外史刊行会、電気通信協会、一九六二）一一九〜一二四頁。

あったとは思える。瓜生は、「委員の倍以上もいる海千山千の理事たちを前にして、岩波の欠席は心細かった」とその時の様子を記している。[93] 岩波茂雄は直前に脳溢血を再発させ、欠席だった。そして、岩波は高野就任の前日に亡くなっている。

高野の会長就任を前に、幣原喜重郎が友人として高野を訪ねて共和論を引っ込めるよう忠告したが、高野は天皇制廃止については持論ゆえ変えられないものの公の場では唱えない旨の返答をしている。[94]

高野岩三郎は一九四六（昭和二一）年四月二六日に第五代NHK会長に就く。大橋八郎は高野の内定を見定め、一九四六（昭和二一）年二月に退任していた。高野が就任するまでの間、矢部謙次郎が会長の代理を務めた。[95]

石井及び石井周辺と高野の関係を辿ると、石井は台湾総督府勤務時代に、統計調査の仕事で台湾を訪れた高野と一晩痛飲している。[96] また、下村も高野とは懇意であった。さらに、高野は伊沢多喜男とも深い交友があった。戦後、公職追放となった伊沢の追放解除のため、高野岩三郎は田中清次郎らとともに力を尽くしている。高野は放送協会会長として職務に専心することを喜んでいたが、石井は高野に全幅の信頼は置けず、次代に向けて朝日新聞直系の会長を模索したと思える。石井は個人としての高野を嫌うものではなかったとしても、共和主義者の高野とは政治的立場がかけ離れ過ぎている上に、放送協会という組織のトップとしては許容しにくいことであったろう。石井は高野が会長に就くと間髪入れず朝日出身の古垣鐡郎を送り込み、その後継を見据えた。濱田成徳によれば、古垣の協会入りについては放送委員会の大多数が反対したという。些か貴族趣味的な気配が漂う古垣の風姿が左派系の委員の反発を招いたのかもしれないが、中でも宮本百合子の反対は強かったという。古垣の推薦を濱田に持ちかけたのが幣原内閣の書記官長[99]

をしていた楢橋渡だった。古垣が高等学校で濱田の一年上で双方が顔見知りということもあり、楢橋が話を持ちかけたのだろうと濱田は述懐している。しかしながら、筆者が気にかかるのは、楢崎もまた石井同様、久留米が生んだ立志伝中の政治家だということである。石井と楢橋は同じ選挙区で戦うライバル関係ではあったが、それだけに一脈通じていることもあり得る。ちなみに、戦後初の総選挙は大選挙区連記制の下で行われており、石井の立った福岡県一区は定員九名で石井は八位で滑り込みの当選、楢橋は石井の三倍の得票で二位当選だった。石井の回想録には、他党の候補者との談笑する牧歌的な選挙風景も記されている。想像の域をでるものではないが、古垣の協会送り込みには石井や幣原など存外多くの人々の意向が働き、高野包囲網のような気配があったのかもしれない。諸説ある中には、補佐役に適当な人物をと高野に頼まれて岩波が古垣を推薦したとする見解もあるが、筆者にはそれが事実であっても古垣が高野の下で専務理事となる本線上の要素とは思えない。岩波は病身を押して放送委員会の仕事に邁進し、高野を会長に推挽したが、当時の岩波の健康状態等を考えれば、[100]

93　『放送産業 その日本における発展の特異性』（瓜生忠夫、法政大学出版局、一九六五）二三〜二四頁。

94　『高野岩三郎伝』（大島清、岩波書店、一九六八）四〇四〜四〇五頁。

95　『大橋八郎』（前掲書）三一二頁。

96　『新聞に入りて』（下村海南、日本評論社、一九二五）二九六頁。

97　田中清次郎（一八七二〜一九五四）は三井物産で船舶部長、香港支店長を務め、一九一〇年同社を退社し、満鉄理事となる。その後、小野田セメント取締役を経て、一九三九年満鉄調査部部長に。

98　『大内兵衛著作集第十一巻』（大内兵衛、岩波書店、一九七五）五〜二二頁。

99　『資料・占領下の放送立法』（前掲書）三五二頁。

100　『岩波茂雄伝』（安倍能成、岩波書店、二〇一二）四三一〜四三六頁。

8. 終わりに

戦後、放送の根拠法が変わる。電波法、放送法、電波監理委員会設置法の三つの法律（電波三法）が新たに制定される。占領下の一九五〇（昭和二五）年六月一日に施行され、電波監理委員会は独任制の委員会として放送の許認可権限を政府から切り離し、画期的転換点となる。

紙幅が尽きたゆえ以降の歩みは機会を改めたいが、政治家となった石井光次郎のNHKへの影響力は一九七〇年代初頭まで及ぶ。戦前以上に深い関与と思える局面が何度かある。驚くべきは、その行き過ぎにより、NHKという準公的なスを協会内部に確保することであったと考えられる。石井の動きは一貫して朝日新聞のプレゼンスを協会内部に確保することであったと考えられる。驚くべきは、その行き過ぎにより、NHKという準公的とも言える巨大組織のトップの人選が、外形的には相応の人材を充てたような装いが施されながらも、実態としては町内会の会長選びのような恣意性や歪さを一面で抱えている点である。放送協会という組織に関して言うなら、自由が横溢する戦後の方がむしろ闇が深いかもしれない。石井光次郎は放送界においては、戦後、ダッグアウトに身を置きながら、内実は監督とヘッドコーチを兼任するような立場だったと思える。石井は民放ラジオの一期生とも言えるABC朝日放送の初代社長も務め、発足時の民間放送連盟の理事ともなっている。傍観すれば、NHKから遠ざかったかのようにも映る。

石井のポジショニングが然様ゆえ、戦後、電波や放送に関与する政治家としては石井以上に田中角栄の名が筆頭に上がることが常である。他に、放送に関しては、橋本登美三郎や正力松太郎の存在も小さくない。しかし、もう一人、大物政治家が存在する。次の機会が得られるなら、その政治家の役割から説き起こしたく思う。

今日、新聞、放送の凋落は急激で、とりわけ新聞関係者の声は悲鳴に近い。古い新聞人の回想記や随筆などを読んでいると、戦火を交え戦線を拡大させていた時代が新聞社にとっては最も幸せな時代ではなかったか──と、奇妙なアイロニーに行き当たる。放送はどうであったろうか──。最早、過去形で語らなければならない時代の流れの速さに愾然とする。

十数年前、YouTuberを見下していた放送人が、様々な規制の存在する中で番組作りをせざるを得ない放送がYouTubeと対等にわたり合うのは厳しい──などと今日、声を上げている。身勝手な言い分としか思えないが、放送が論評の対象ですらなくなる時代が目前に迫っているのかもしれない。幾何かの屈折と挫折の中で、放送の一世紀を迎えようとしている。

Die Organisation und die Programme des Königlichen Opernballetts in Berlin: Das Ballett der „langen" neunzehnten Jahrhundert als eine versteckte Phase der Tanzgeschichte

134

Researchwork
研究ノート

ベルリン王立歌劇場バレエの組織と演目‥舞踊史の隠れた位相としての（長い）十九世紀バレエ

古後奈緒子

Naoko Kogo

Keywords

舞台舞踊史
ダンスアーカイヴ
ベルリン歌劇場バレエ
階級制
長い十九世紀
皇帝のバレエマスター
エーミル・グレープ

本稿は、一八八一年から一九一九年までのベルリン王立歌劇場バレエの組織と演目についての調査報告である。

該当する時代と地域はドイツ統一の中心地でもあり、バレエがその渦中にあることは、ヨーロッパにおける社会権力の移行と舞踊の結びつきを論じた『舞踊の権力、権力者の舞踊』で詳らかにされて久しい。[1] 翻って、舞踊舞踊史においてこの時代と地域のバレエに関する研究はいまだ進んでいない。こうした舞踊史の欠落は、舞踊史叙述の再考から四半世紀を経て、見過ごすことができない。というのも、一般に二十世紀の舞踊史叙述は、モダンダンスとバレエを対立させる言説を踏襲してきたが、その「バレエ」はいつからか、フランス=ロシアの伝統を念頭に置きつつ、地域や制度における違いを捨象し普遍化されたもののように考えられている。一方で初期のモダンダンスが言説上自らを位置づけるため参照したバレエは、帝政下のドイツ文化圏のそれを多分に意識したものである。この時期のバレエを一枚岩とみなすことは、モダニズムの舞踊の社会的な動機や位置取りを見誤らせかねない。

以上の認識に立ち、本稿ではドイツの——より厳密にはフランスの伝統からプロイセン=ドイツ化した——十九世紀末バレエに関する資料を提示する。具体的には、パウル・タリオーニ引退後の王立劇場バレエ団の人事資料、観覧用の筋を記したリブレット、当日演目を告げるテアターツェッテルが、ドイツ各地の国立図書館、公文書館、ダンスアーカイヴに散在する。

これらをまとめるにあたっては、同機関を代表するバレエマスター——一八八七年か

ら一九一九年まで——、王立歌劇場バレエ団の最上位は、エーミル・グレープ Emil Gräb (Graeb) というバレエマスターが務めていた。ヴィルヘルム二世の任期をほぼカバーする彼は、帝政ドイツ最後のバレエマスターとして一九一九年の部門の消滅まで勤め上げ、翌年亡くなった。本稿で示す諸々の事実関係から、彼をヨーロッパの歴史に度々登場する「皇帝のバレエマスター」の一人に連ねることは容易い。しかしながら、ブラウンとグゲリに至る社会史や文化研究が示してきたように、宮廷舞踊の政治性は、この用語が示唆するような社会権力主体に還元できるものではない。本研究もこれらの成果を踏まえ、人から組織体系へ目を向ける。したがって、忘れられたバレエマスターを顕彰することと批判することには関心を持たない。当座の目標は、彼を頂点に押し上げた組織の仕組みを、十九世紀に組み上げられたローカルかつ国際的な影響力を持ち得た制度として提示することで、舞踊史における隠れた位相を可視化することとなる。

以下に、十九世紀に確立された組織の概要を(1)、レパートリー路線を(2)に分けてまとめる。

135

(1) 「皇帝のバレエ」体制の構築と継承

① 帝都ベルリンの劇場風景の中の王立バレエ

戦前のベルリンの舞台舞踊史を記したツィヴィールの『ベルリンと舞踊』[2]によると、啓蒙君主によるフランス文化の移入の後、ベルリンの第二の重要なバレエの時代は、十九世紀前半に始まる。一八一一年プロイセン王立劇場の改組以降、やがて帝政ドイツの基盤ともなる制度機関に、バレエが組み込まれたのである。バレエ発展の舞台となっ

1. Braun, Rudolf und David Gugerli: *Macht des Tanzes, Tanz der Mächtigen. Hoffeste und Herrschaftzeremoniell 1550-1914*. C.H. Beck: München 1993. 同書は舞踏会に対象を限っているが、第4章1節「踊る帝国主義者たち」でヴィルヘルム二世の治世下が扱われている。
2. Zivier, Georg (1968). *Berlin und der Tanz*. Haude & Spenerscher: Berlin. p. 28.

た王立歌劇場、現ベルリン国立歌劇場の前身は、プロイセン王フリードリヒ二世の命で一七四一年、ウンター・デン・リンデン通りに建設された。初代総支配人は銀行家の出で、王国内の劇場の労働管理・規制を目的に一八四六年に設立されたドイツ舞台協会（Deutscher Bühnenverein）の初代代表、テオドール・フォン・キュストナースである。十九世紀になると、王立劇場（Königliche Schauspiele）を冠する組織はこれに加え、一八一八年にフリードリヒ・ヴィルヘルム三世の命でジャンダルメン・マルクトに建てられたシャウシュピールハウス、さらに一八九六年にクロル劇場を統合する。この間、王立歌劇場は三月革命前の一八四二年に焼失、再建を経て千八百席の大劇場となった。

ベルリンを劇場都市たらしめた要因は、主に三つ挙げられる。まず前提として、プロイセン王の居城および帝国首都としての発達と人口増加が挙げられる。十七世紀より継続して成長を続けてきたベルリンは、十九世紀後半のヴィルヘルム一世と二世の統治下で、急成長を遂げ百万都市の仲間入りをした。次に近代演劇の発展に欠かせない重要な契機として、一八六九年の営業自由化がある。[3] これにより劇場数が増加したが、その多くが株式会社方式である点も注目される。これらに加えたいのが、一八八〇年以降の都市の電化に伴う技術革新である。ベルリンはドイツ一の電化都市を自認し、劇場はその拠点であった。[4]

本稿が重点を置く一八八〇年代から九〇年代にかけて、ベルリンでは劇場の改築、新設が乱立した。ブームの頂点として、一八九四年の劇場風景を素描しておく。この年の劇場年鑑に記載されているベルリンの劇場は二十三個。他の都市は王立か市立が一つずつ、フランクフルトやミュンヘンで二つ、民間劇場が少々であることと比較すると、桁違いの多さである。その中で目立っているのは、営業自由化の一八六九年にオープンしたベル＝アリアンス劇場が、ヴィクトリア座と改名したもの。座付きバレエ団を持ち、プリマに王立劇場出身のバレリーナを据えている。以下、第一ソリスト、ソリスト、以下三十名ほどのダンサーす

3. Marx, Peter. W, Stefanie Watzka (2007). *Berlin auf dem Weg zur Theaterhauptstadt: Theaterstreitschriften zwischen 1869 und 1914*. Francke.

4. Otto, Ulf (2021). *Das Theater der Elektrizität. Technologie und Spektakel im ausgehenden 19. Jahrhundert*. J.B. Metzler.

5. Genossenschaft Deutscher Bühnen-Angehöriger (ed.). *Neuer Theater Almanach für das Jahr 1894*. 5. Jg. Berlin: Commissionsverlag 1894. pp. 276-288.

べてが女性のみである。新設の劇場としては、九月二十四日に民営のウンター・デン・リンデン劇場が開場し、ギルバート＆サリヴァンの『ミカド』を含む十もの演目でこけら落としを行っている。最後を飾るのが、ウィーンの『人形の精』の制作陣ハスライター、バイヤー、ガウルに制作委託された『コロンビア』（三月二十五日初演）である。こうした劇場風景の中、最上格にあるはずの宮廷歌劇場は相対的に低いプレゼンスに甘んじている。王立歌劇場バレエがこの年の「新しい活動」に報告しているのは、『葡萄』という前世代の作品の再演である。[5]

表1. プロイセン王立歌劇場バレエマスター、バレエディレクター

1811	1850	1900	1919
ヴィルヘルムI, 1861– プロイセン王, 1871–1888 ドイツ皇帝			
ヴィルヘルムII, 1888–1918 ドイツ皇帝			
1813–1830 Constantin Michel Telle (Balletmeister)			
1824–1833 Titus (Balletmeister)			
1837–1856 Michel François Hoguet (Balletmeister)			
1850–1883 Paul Taglioni (Ballet-Direktor)			
1883–1886 Charles Guillemin (Ballet-Direktor)			
1887–1919 Emil Gräb (Balletmeister)			

② 十九世紀ベルリンのバレエマスター／バレエ＝ディレクターたち

機関化された王立歌劇場に話を移すと、グレープ以前にバレエ団の上級職は五名確認される。［表1］

この中で、ベルリンのバレエを発展させ、国際的な影響力をもたらしたのが、バレエ一族出のパウル・タリオーニである。彼が活躍した一八五〇年代以降、歌劇場総支配人はドイツ舞台協会代表ともども、軍人出身のボート・フォン・ヒュルゼンが務めている。本稿の記述の軸となるグレープは、このタリオーニ以降の組織を代表し、その伝統を継承した人物と言える。

この並びで特筆されるのは、グレープが初のバレエ団生え抜きのバレエマスターという点である。テル、オジェ、タリオーニと、それまで団を率いたのはフランスで教育を受けた外国出身の舞踊家たちであった。王立歌劇場史『歌劇場の二百五十年：ウンター・デン・リンデン』[7] は、世紀転換期の歌劇場バレエ団が地元のバレエ学校出身者で占められていたことに触れ、グレープをその初のバレエマスターと評価する。ここでグレープは、バレエのプロイセン＝ドイツ化を代表するだけではない。旧時代かつ敵国に由来する宮廷文化を推進するという時代錯誤で不可解な文化政策は、同時代にドイツで広まったダーウィニズム——フランスで衰退した文明をドイツでより優れた文化へ発達させるという——[8] に下支えを持つと理解される。

以下に、このグレープの時代を中心に、ドイツ劇場連盟の年鑑・年報、プロイセン文化財枢密公文書館の王立劇場人事関連文書を整理する。

③ 生年の検証

グレープの経歴については、年鑑類に掲載されたバイオグラフィーに疑わしい点がある。そのためまずは、源泉の検証に行を割いておきたい。

手始めに、ドイツの舞台連盟の人員について知る入り口とされる『演劇、舞踊、音楽の文献目録』を見ると、二人の Graeb が記載されており、Emil は「エーミル・グレープ、一八六〇年頃生まれ、

6. Schäffer, Carl & Carl Hartmann (eds.). *Die Königlichen Theater in Berlin : Statistischer Rückblick auf die künstlerische Tätigkeit und die Personal-Verhältnisse während des Zeitraums vom 5. December 1786 bis 31. December 1885*, Berliner Verlag-Comtoir: Berlin 1886. p. 208.
7. Quander, Georg (ed.). *250 Jahre Opernhaus. Under den Linden*. Propylen: Frankfurt am Main u. Berlin 1992.
8. 佐藤恵子『ヘッケルと進化の夢（ファンタジー）：一元論、エコロジー、系統樹』東京：工作舎、2015。

一九二〇年十二月二十五日没、舞踊家、バレエマスター」と、記されている。★9 このうち没年月日については、一九二二年の『ドイツ舞台年報』に引かれた訃報に矛盾しない。★10 一方で「一八六〇年頃」という生年には疑問が生じる。一九八七年刊『ドイツ舞台年報の中の演劇、舞踊、音楽』にも彼の名は記載されているが、こちらのほうでは生年が不明とされている。★11 その源泉とされる『新劇場年鑑』に遡れば、一九〇五年に勤続五十周年が祝われ、半世紀前にバレエ学校生（Eleve）として入団したとあるため、一八五五年以前には生まれていなければ計算が合わない。★12 一九九七年の文献目録の記載は、一八五〇年前後の間違いであろうか。

この推測に確証を与えるのが、プロイセン文化財枢密公文書館の、王立劇場関連の人事資料である。一九〇二年十二月二十一日付の、翌年契約満期を迎えるグレープの雇用延長願いに五十三才とある。★13 年齢計算の方法にもよるが、ひとまず一八四八年末から一八五〇年の間に生まれたと捉え、この先は地区や教会関連の公文書にあたる必要がある。

④ 王立バレエ団付属学校生からバレエマスターへ

次に、舞踊家としてのキャリアを確認する。その最も詳細な資料は、先の勤続五十周年の記念式典の元になったとおぼしき叙勲推薦状である。そこには、一八五五年十一月十二日のバレエ学校の入学以降の昇進が、日付入りで次のように挙げられている。「1855.11.12. バレエ学校入学、1868.10.1. 舞踊手として入団、1873.4.1. 上級舞踊手、1874.4.1. ソリスト、1887.4.1. バレエマスター、1896. 王冠勲章第４級、赤鷲勲章第４級」★14 先に契約延長願いから逆算した生年に照らせば、グレープは年の頃五～六才でバレエ学校に入学し、十三年後、十八歳前後で入団したことになる。ここで注目しておきたいのは、一九〇五年に迎えた勤続五十周年は、入

138

9. Graeb, Emil *um 1860 †25.12.1920. Berlin. Tänzer, Balletmeister. In: *Bibliographisches Verzeichnis für Theater, Tanz und Musik. Fundstellennachweis aus deutschsprachigen Nachschlagwerken und Jahrbüchern*. Bd. 1. A-L. Berlin: Arno Spitz GmbH 1997.
10. Genossenschaft Deutscher Bühnen-Angehöriger (ed.). *Deutsches Bühnen-Jahrbuch. Theatergeschichtliches Jahr- und Adressen-Buch*. Jr. 22 1922. p. 112.
11. Urlich, Paul S. (ed.). *Theater, Tanz und Musik im Deutschen Bühnenjahrbuch. Ein Fundstellennachweis von biographischen Eintragungen, Abbildungen und Aufsätzen aus dem Bereich Theater, Tanz und Musik, der von 1836 bis 1984 im Deutschen Bühnenjahrbuch, seinen Vorgängern oder einigen andren deutschen Theaterjahrbüchern erschienen sind*. Berlin: Berlin Verlag Arno Spitz 1985. p. 484.
12. Genossenschaft Deutscher Bühnen-Angehöriger (ed.). *Neuer Theater Almanach. Theatergeschichtliches Jahr- und Adressen-Buch*. 18. Jg. Berlin 1907. p.140.
13. Geheimes Staatsarchiv Preußischer Kulturbesitz, I. HA Rep. 89, Nr. 21151. Tänzer- und Figurantenpersonal der königlichen Schauspiele, Bd. 11. 21.12.1902. 「グレープは1868年からバレエ団に所属し、1887年からバレエマスターとしてこれを率いてきた。現在53才で、さらなる期間の従事を全うできる。バレエのアレンジと才能発掘において彼は趣味を証明した。勤勉と任務への忠実さにおいて顕彰される。」
14. ibd. 4.9. 1905.

古後奈緒子

ベルリン王立歌劇場バレエの組織と演目：舞踊史の隠れた位相としての（長い）十九世紀バレエ

団ではなく入学から起算されて記載されている点である。確かにエレヴェは、組織構成員リストの末端に人数が記載さ

れ、公演資料にも出演として記載されることがある。つまり、グレープが通ったバレエ学校は王立劇場付属の

ものであり、ここからさらに、バレエが教育機関から王政／帝政組織に組み込まれていたことが明確になる。その

意味でバレエ学校は士官学校とも比せられる教育機関ということになるが、舞踊史においても指摘されてきたバレ

エと軍の親近性は、組織の実際においてはどうなのか。今後の比較のため、ここから舞台年鑑を資料に加え、ベル

リン王立バレエ団の階級制度について見ておく。★15

無名のエレヴェから団の最高位バレエマスターまで、グレープはどのような位階を上っていったのか。団員にな

ると、先の推薦状に記された年月日と位階について、ドイツ全土の劇場の、前シーズンの構成員の役職、名前、住

所を網羅的に掲載する舞台年鑑や劇場年報と照合が可能になる。こうした年鑑類は、一八三四年に第一号を数え

る『ドイツ舞台年鑑』をはじめ、版元を変えて今日まで途切れなく発行されている。この時代の発行元は、前述の

ドイツ舞台協会に対し、舞台関係者の協同組合として発足したドイツ

舞台関係者組合（Genossenschaft Deutscher Bühnen-Angehöriger）

である。

一八六八年十月一日付で入団したグレープの姓が年鑑類に初めて現

れるのは、一八六九年の『ドイツ舞台年鑑』（以下にDBと記す）と

なる。★16 階級はフィグラント（Figurant）である。以降、年鑑類が記録

するグレープの昇進は、前出の推薦状とほぼ一致する。一八七三年四

月一日の上級舞踊手＝コリフェ（Coryphäen）への昇進は、一八七四

年版DBに、一八七四年四月一日のソリスト（Solotänzer）への昇進

は二年後の一八七六年版DBに記載されている。一八八七年四月一日

をもってグレープはソリストのままバレエマスターに就任する。ここ

から、新作をいくつか発表した後、一八九一年にバレエマスターが彼

一人の体制となり、同時にソリストとの兼務がとれている。年齢とし

ては四十代前半で、バレエ団の頂点を極めたことになる。

15. ヨーロッパの伝統あるバレエ学校は19世紀に組織
化され昇進体系を整えてきた。近年、その労働形態、
階級等の資料調査が進んでおり、永井は年を下るにつ
れ階級が細分化されることを指摘している。永井玉藻
『バレエ伴奏者の歴史 19世紀パリ・オペラ座と現代、
舞台裏で働く人々』音楽之友社、2023年。
16. Entsch, Th. (ed.). *Deutscher Bühnenalmanach.*
33.Jg. Berlin : Lassar 1869. p. 17.

⑤ ディスタンクシオン

グループの昇進は、どのような組織体制に基づくものであったのか。以上の表記違いにも触れながら、ベルリンの王立宮廷劇場バレエ団の階級制度と人員構成を見ておく［図1］。年鑑類の表記を通覧すると、第一次大戦の終了まで続く階級構成の基盤は、タリオーニの時代に遡る。バレエ団最高位はバレエマスターで、後者の場合はバレエマスターや助監督（Inspector）が追加され、兼業、分業体制となる。オーニが用いたバレエディレクター（Ballet-direktor）で、その下に、舞踊手の頂点にソリストが、男女ほぼ同数で八名前後存在する。群舞の指導的立場にあるコリフェがその下に3名〜5名。この役職は一八九四／五シーズン以降、上級舞踊手（Ober Tänzer, OberTänzerinnen）に変更となっており、これが手紙を書いた時点でのグループの呼称であった。[17] その下に、筋を担うパンマイム役者（Pantomimisten）が男性と女性を合わせて二、三名。そして最下位が集団で形象をつくる個人では役名のつかないフィグラント（Figuranten）となり、男女ともに二十五名前後いる。この職名も一八九三／四シーズン以降、舞踊手（Tänzer, Tänzerinnen）に変更されている。[18] 以上にバレエ団付見習い（Ballet-Avertisseur）二名を加えるなら、エレヴェを抜いて総勢七十からの大所帯となる。タリオーニは赤鷲勲章、王冠勲章四等が後に三等、王制イタリア聖モーリッツ＝ラザルス勲章、トルコ・メチヂヤ勲四等章、ロシア皇帝スタニスラウス勲章三等が列記されている。

図1. 19世紀ベルリン王立歌劇場バレエ団階級

- バレエマスター Balletmeister
- ソリスト Solotänzer
- コリフェ Koryphäe
- フィグラント Figurant
- エレヴェ Eleve

⑥ 居住区と世帯の変化

住所に関する記載から世帯や居住区の変化にも触れておきたい。一八七一、一八七二年度にグループ姓はⅠ、Ⅱと二人が記載され、いずれもシュプレー河北のヨハネス通りに住んでいる。二人のうちⅠが一八七三、一八七四年度にコリフェ、一八七五年度にソリスト、一八八七年度にはバレエマスターに昇格していることから、これがエミール・グレープであろう。Ⅱは『演劇、舞踊、音楽の文献目録』でアドルフ・グレープと表記[19]されていた方で、生年から推測して世代的に息子の可能性が考えられる。

17. Genossenschaft Deutscher Bühnen-Angehöriger (ed.). *Neuer Theater Almanach. Theatergeschichtliches Jahr- und Adressen-Buch.* 7. Jg. Berlin 1896. p. 248.

18. Genossenschaft Deutscher Bühnen-Angehöriger (ed.). *Neuer Theater Almanach. Theatergeschichtliches Jahr- und Adressen-Buch.* 6. Jg. Berlin 1895. p. 273.

19. Adolf Graeb 10.9.1874. Berlin†16.6.1903, Berlin. In: *Theater, Tanz und Musik im Deutschen Bühnenjahrbuch.* 1985. p. 484.

140

研究ノート

②二人体制

一八八三年にタリオーニが七十五歳で引退した後は、毎年、ソリストの中の一人が創作か、外国作品のアダプトを発表し、二年以内に団を去っている。ギルマンによる一八八四年の新作『ナージャド』★27 は、イギリスの植民地を舞台に、貴族の息子エドワードが享楽的な生活を断ち切って海軍に入り、インドのある島を征服し、ナージャード姫を花嫁として連れ帰る物語である。幻想的な明かり、幻視での出会い、小道具のヴェール、民族舞踊等、ロマンチック・バレエのモチーフがちりばめられている一方、慈父の存在の強調、階級や人種による序列の明示など、植民地主義の国際情勢の中、軍事力を強化したプロイセンの政策を露わにしている。

翌一八八五年は、パリ・オペラ座からレオ・ドリーブの『シルヴィア』（一八七六年パリ初演）、ウィーン帝立王立オペラ座からルイ・フラッパーの『ウィンナ・ワルツ』（一八八五年六月十四日ウィーン初演）をアダプトしている。

一八八六年度［DB一八八七］は、バレエ＝ディレクターのギルマンと助監督エーリヒが去り、ソリストのギウリがフラッパー作『ドイツ行進曲』★28 を発表している。この作品は、デッサウ＝アンハルト宮廷を舞台に、十八世紀に遡り現代まで三代にわたる軍人（フリードリヒとヴィルヘルム）一家の三代にわたる軍人生活を称揚する二幕四景のバレエである。筋の展開ではなく時代の移ろいを景に仕立て、祖国のために立ち上がる場面、結婚式の祝いのさなか徴兵に応じる花婿の自己犠牲、さらに軍隊で昇進した老いた将軍の武勇伝で活人画のように提示され、軍隊の行進や民衆の舞踊に流れ込む。さながら踊る徴兵キャンペーンである。

③ グレープ時代

一八八七年四月一日、グレープはソリストのままバレエマスター兼任とな

143

り、助監督だったリーベと二人体制となる。

グレープの最初の振付作品は、ソリストのままバレエマスターの兼任を始めた一八八七年『旧時代と新時代』である。これは台本も作曲の情報も残っていない。翌一八八八年にはバレエの新作がなく、一八八九年にはペーター・ルートヴィヒ・ヘルテルがアレンジしたシェーンブルン・ワルツとスペイン風ワルツに『ソロダンス』を振付けた。さらにヘルテル作曲、エーミル・タウベルト作の二幕四景の舞踊詩『四季』★29 を創作している。これは、擬人化された太陽や月や風などの自然のうつろいを背景に、人々の愛が綴られる趣向だが、最終的にその愛は愛国と結びつけられる。タウベルトによる韻文の最後の一節は、「愛をこめて節を閉じ、椰子の手で祓い清め、護り祝え、甘い平和を、愛すべきドイツの地！」である。この作品を皮切りとして、座付き三人組──タウベルト、グレープ、ヘルテル──によるバレエ制作が行われてゆく。

一八九一年十月二十一日初演の『プロメテウス』★30 では、一

27. *Nurjahd* : Ballet in 2 Aufzügen von Charles Guillemin, Musik von Oskar Eichelberg. Berlin : Trowitzsch 1884.
28. *Deutsche Märsche* : Königliche Schauspiele in 2 Abteilungen und 3 Akten von Alfred Holzbock und Louis Frappart. Musik von Josef Bayer. Berlin: Verlag von Hugo Steinitz um 1886.
29. *Die Jahreszeiten* : Ballet in 4 Bilder von Emil Taubert und Emil Graeb. Musik von Peter Hertel. Berlin: Trowitzsch um 1889.
30. *Prometheus* : Königliche Schauspiele in 2 Akten. Musik von Beethoven. Nach einer mythologischen Tanzdichtung Emil Tauberts von Emil Graeb. Nach Anordnung d. Kgl. General-Intendantur. Berlin: Trowitzsch um 1891.

31. *Slavische Brautwerbung* : Tanzbild von Emil Graeb. Musik von Peter Ludwig Hertel. Berlin: Trowitzsch um 1890.

32. *Carnaval*: Ballet-Burleske in 2. Aufzüge von Emil Graeb. Musik von Adolf Steinmann. Berlin: Trowitzsch 1894.

33. *Phanatasien im Bremer Ratskeller* : Phantastisches Tanzbild frei nach Wilhelm Hauff von Emil Graeb. Musik von Carl Steinmann. Berlin: Regenhardt 1895.

34. *Dornröschen* : Regie: Steinmann, Adolf. Pantomime in 6 Bildern. Von Axel Delmar. Musik zusammengestellt von königl. Musikdirektor Adolf Steinmann, Tänze und Arrangements vom königl. Balletmeister Emil Graeb. Berlin: Hugo Ginzel um 1895.

35. *Laurin* : Ballet in 3 Abteilungen und 6 Bildern. Text von Emil Taubert. Choreographie von Emil Grab. Musik von Moritz Moszkowski. Op.53.

36. Matzinger, Ruth (1982). Die Geschichte des Ballets der Wiener Hofoper 1869-1918. Diss. von Ruth Matzinger. Wien 1982. pp. 211-212.

37. *Die Rose von Shiras* : Ballet-Idylle nach einer erzählenden Dichtung von H. Ploch, von Emil Graeb. Musik von Richard Eilenberg. Berlin: Theater-Agentur Ferdinand Roeder 1896.

八〇一年ウィーン初演でサルヴァトーレ・ヴィガノ作、ベートーヴェン作曲の『プロメテウスの被造物』の改作が行われた。同日初演が当時一世を風靡したヴェリズモ・オペラ『カヴァレリア・ルスティカーナ』で、皇帝が観覧したこともあり、他の作品と比べてもメディアにおける言及が少なくない。またプロメテウス神話は、同時代に電気技術と絡めた改作が多く見られるが、本作はその帝政下における政治性を露わにしており、グレープの重要作品としてもさらに研究される必要がある。本作の成功後、ソリストの兼任を解かれたグレープが一人でバレエマスターとして団を率いる体制が改組まで続く。

翌一八九二年十月一日には、舞踊による情景描写『スラブの婚礼』[31]が初演され、ミラノ・スカラ座にもアダプトされた。

これは二十三の六行詩節からなる景の中で、花嫁支度と婚約者の訪問に始まり、求婚に際しての花嫁側と花婿側の駆け引きを経て、花婿の家で両親と多くの恋人たちに祝福される大団円までを描く筋を、ジプシー、チャルダーシュ、子供たちや翁や女王などのキャラクターダンスが彩る。バレエによくある嫁もらいものだが、終盤近くに、花嫁と祖国が並べられる。「なんと君は美しいことか、おお、我が祖国！」。

一八九四年四月六日には、二幕のバレエ＝バーレスク『謝肉祭』[32]が初演されている。劇中劇のコメディア・デラルテを含め、種々の見世物を取り入れる趣向で、若い女性二人が支度中に押しかけた求愛者たちを仮面とヴェールを使ってからかうコスチュームプレイでもある。祭りのごった返しと年寄りたちを巻き込んだドタバタの末、二組の若いカップルが成立するが、締めくくりは「哄笑の仮面を外した後は労働と義務の真面目な顔立ち。」というモラルである。

一八九五年には、ヴィルヘルム・ハウフの童話を翻案した幻想的舞踊絵巻『ブレーメン市庁舎酒場での幻』[33]が上演されている。 見所は、酒に酔った主人公の博士が目にする奇想天外な幻影という設定で、各国の酒精に扮したバレリーナが踊るキャラクターダンスである。同じ童話の舞台化である『いばら姫』[34]は、『眠れる森の美女』の翻案元でもあるペローの同作を比較的忠実に六景のパントマイムに仕立てたものである。

一八九六年『ローリン』[35]は六景からなり、薔薇園を境界に騎士たちの領土と氷河に埋もれる地下宮殿を往復する舞台転換を持つ。中世のドイツの騎士のミンネ風の題材で、『眠れる森の美女』と『くるみ割り人形』の見せ場をつまんだような壮大な展開を持つが、視察したウィーンのヨーゼフ・ハスライターには酷評されている。

一八九六年『シーラスの薔薇』[37]は、薔薇種「ケンティフォリア」を主役に、太陽や風や種々の虫たちとの相互作用と季節の移ろいを見せる「田園バレエ」である。ハインリヒ・プロッホの韻文で綴られる擬人化された自然界には、人間界と同様に争いと平和が読み取られ、「全世界

は一つの神の家（教会）と締めくくられる。

一八九八年『オリエンタル舞踊絵巻』[38]は、オスマントルコの支配下で、チェルケス人の貴族の娘が囚われた恋人のジンギスの王子のため、種々の踊りで命乞いをし、成功してスルタンの許しと祝福を得る物語バレエである。

一八九九年『アフリカにて（ドイツ＝アフリカ）』[39]は、学術調査のためアフリカを訪れたドイツ人学者が、黒人、ベドウィン族、アマゾン兵、アラブ商人が入り乱れる争いの中、奴隷貿易の犠牲となりかけた姫を救う筋書きを持つ。副題に「一幕の植民地絵巻」とあるように、全体に宗主国にとって都合が良く話が運ばれ、キャラクターダンスは学術隊を歓待し欺くために利用され、大団円では駆けつけたドイツ軍による武装解除の後、ドイツの国旗に皆がひれ伏す。

一九〇一年にグレープは、ヨハン・シュトラウス二世の作曲で知られる『シンデレラ』[40]の世界初演を振り付けている。ペローやグリムで知られる童話はヘルマン・ハインリヒ・レーゲルにより設定を同時代の大都会へ移し替えられ、昼は百貨店で使い走り、夜はモードデザイナーである継母のアトリエでこき使われる主人公が、百貨店社長兄弟に見初められるコスチューム・プレイとなっている。

④モダンダンス出現前夜のバレエ

以上、グレープが振付を手がけたことが記録上確認される十三の新作から、十一のリブレットを見てきた。これ以降、オリジナルの新作は記録の上では確認されず、旧作の新演出や他国の話題作のアダプテーションが続けられた。イザドラ・ダンカンがベルリンのグリューネヴァルトで活動を活発化させるのは、まもなくのことである。最後に、新作全体の傾向を活発化させて浮かびあがってくる特徴を指摘しておきたい。

まずタリオーニの豊富なレパートリーの中で浮上し、後続の二人が強調した「富国強兵」は、グレープのレパートリーにおいて、主題としては現れてこない。全体に認められるのは、ロマンチック・バレエ以降の伝統として、作品をアダプトしているパリ、ウィーン、そしてペテルスブルクにおける成功作との共通点、すなわち結婚や異国趣味の焼き直しである。しかしながら、これらメルヘンやファンタジーの題材には、軍隊規範、祖国愛、植民地主義など、ヴィルヘルム二世の内政外政と呼応する現実が透けて見える。また、他愛のない筋書きは、しばしばタウベルトやブロッホといった詩人の手で韻文化され、最後の詩節で突如、愛国や勤労を説く格率に接続される。以上から、十九・二十世紀転換期ドイツ首都のバレエが、劇場でも舞踏会と同等の教育的役割を担っていたことは明らかであろう。これらはタリオーニ時代に遡る帝政機関としてのバレエの伝統と捉えられ、相対的な価値を社会規範とした組織機構と併せて、モダンダンスの探求を理解する上でも重要となる。その際、ギルマンの『四季』『プロメテウス』との間に認められた、照明や舞台美術における技術的感性的な断絶は、劇場の電化と伝統主義との関係を考察する手がかりとなる。

38. *Orientalisches Tanzbild*: Königliche Schauspiele; Von Emil Graeb. Musik eingerichtet von Adolf Steinmann. Berlin: Regenhardt um 1895.

39. *In Afrika*: Kolonial-Tanzbild. Emil Graeb; Königliche Schauspiele zu Berlin; Königliche Oper Berlin. Berlin 01. November 1899.

40. *Aschenbrödel*: Ballet in drei Aufzügen (nach einem Vorwurf von A. Kollmann) von H. Regel. Wien : Gesellschaft für graphische Industrie 1900.

Representations of New York in

News from Home

Research work

Tomoko Hashimoto
研究ノート
橋本知子

『家からの手紙』における ニューヨークの表象

——ディアスポラの観点から

Keywords

146

シャンタル・アケルマン
実験映画
日記映画
ディアスポラ
家からの手紙

本研究ノートは、ベルギー国ブリュッセル生まれのユダヤ系ポーランド移民二世であるシャンタル・アケルマン（一九五〇─二〇一五）の自伝的映画、『家からの手紙』におけるニューヨークの表象について考察をおこなう。アケルマンに注目する第一の理由は、自身のルーツであるユダヤ系移民のディアスポラ体験に関する映画を多数制作し、断片的なイメージの連鎖のもとでディアスポラ体験を捉え直したことにある。第二に、実験映画の手法をドキュメンタリー映画や長編物語映画などの幅広いジャンルの作品の中で生かし、アケルマン独自のイメージを生み出した独創性にある。また第三の理由として、男性優位の映画とは異なる視点を提示したことが挙げられるだろう。以上のように、アケルマンの映画の現代的意義は多岐にわたる。本論ではその中でもディアスポラに関わる表象に着目するが、考察を始める前に、アケルマンの経歴、および、アケルマンについてのこれまでの先行研究を、まず紹介する。

アケルマンの祖父母と父母は、第二次世界大戦中に渡ったベルギーでナチスに連行され、祖母はアウシュヴィッツ強制収容所で獄死した。家族は戦後再びベルギーに渡り、第一子であるシャンタルを儲けた。アケルマンは映画学校の卒業制作で監督デビューした。しかし、その後は映画製作のための資金が得られず、ニューヨークに渡り一九七一年から約二年間滞在した。ニューヨークでは、実験映画の上映・保存を行うアンソロジー・フィルム・アーカイヴズに通い、ハリウッド的ではない個人映画、日記映画などを製作するようになった。

実験映画の製作に挫折した後、フェミニスト映画『ジャンヌ・ディエルマン　ブリュッセル一〇八〇、コメルス河畔通り二十三番地』（一九七五）（以下、『ジャンヌ・D』）の脚本を執筆し、ベルギーで映画製作のための助成金を得られたことから帰国した。しかし翌年、旅行者として再び訪れたニューヨークで『家からの手紙』（一九七六）を製作した。その後は、ブリュッセル、パリ、ニューヨークを拠点として、ドキュメンタリー映画、物語映画、テレビ番組など様々な映像作品を製作したが、二〇一五年に自死した。

アケルマンの映画についての先行研究は、ジェンダー論、精神分析理論、ユダヤ文化論、ディアスポラ研究など、様々な角度からなされている。『ジャンヌ・D』は、それまでスポットライトがあたることがなかった主婦の日常を描いたことにより、ローラ・マルヴィを始めとするフェミニスト映画批評、クィア理論という言葉を作ったテレサ・ドゥ・ローレティス、エクリチュール・フェミニンや家父長制の文脈で大いに取り上げられた。そして、アケルマンの名

1. ディアスポラとは、「離散」「散在」を意味するギリシア語で、おもにヘレニズム時代以降、パレスチナ以外の地に住むユダヤ人およびその共同体を指す。「離散ユダヤ人」「離散の地」とも用いられる。しかし、近年では、より広義に移民コミュニティー一般を指し示す用語として「ディアスポラ」が使われることが多い。
"Transnational and Diasporic Cinema", *Oxford Bibliographies.*
<https://www.oxfordbibliographies.com/display/document/obo-9780199791286/obo-9780199791286-0243.xml>（最終閲覧日：2024年2月10日）
"Jewish Diaspora". *Oxford Bibliographies.*
<https://www.oxfordbibliographies.com/display/document/obo-9780199840731/obo-9780199840731-0222.xml>（最終閲覧日：2024年2月10日）
2. 西川智也「アンソロジー・フィルム・アーカイブズ」*Artscape.*
<https://artscape.jp/artword/5536/>（最終閲覧日：2024年3月18日）
3. 斉藤綾子（1998）「フェミニズム」岩本憲児、武田潔、斉藤綾子、『新映画論集成』フィルムアート社、119–142頁
4. "queer theory", *Oxford Bibliographies.*
<https://www.oxfordreference.com/display/10.1093/oi/authority.20110803100358573>（最終閲覧日：2024年3月18日）
5. Andreas, Jacke, (2022), *Écriture féminine im internationalen Film: Margarethe von Trotta, Claire Denis, Chantal Akerman und Sofia Coppola*, Psychosocial-Verlag, 2022, pp.83–165

声が高まると共に、アウシュビッツの生き残りである母親を理解することが最大の関心事であったことが、ユダヤ系女性研究者であるジャネット・バーグストロームやアリサ・レボウらに依って判明した。このことと関連して、ユダヤ系映画批評家のJ・ホバーマンやマイケル・ヴァン・レモーテールは、ユダヤ教の教義、儀式、習慣に着目し、アケルマンの作品の考察を行った。アケルマンの映像表現に着目した映画批評もなされてはいるが、このような批評は、一九九〇年代または、アケルマンの自死直後の二〇一五年当時に記された時期に限られている。イヴォンヌ・マルグリーズによる論考などは繰り返し引用されているが、アケルマンの死後は映像美学を中心とした新しい論文や書籍は殆ど見られない。また、ディアスポラ映画の研究者のハミッド・ナフィシーが、アケルマンの映画におけるディアスポラの表象について論じたが、多くの分析がなされているとはいえない。日本では、斉藤綾子がアケルマン研究の第一人者でジェンダーや映像表現の観点から分析し、菅野優香はクィア・シネマの文脈でアケルマンを取り上げた。

以上の先行研究を踏まえ、本稿では、アケルマンの映画におけるディアスポラの表象について、『家からの手紙』のニューヨークの表象を手がかりに考察したい。『家からの手紙』には、アケルマンが大きな影響を受けた、

148

ニューヨークの実験映画の手法（特に日記映画の形式）が色濃くみられ、その意味でも、アケルマンの映像表現に新たな解釈をもたらすことが可能であると思われる。まず、『家からの手紙』における実験映画の影響について論じ、次に、ディアスポラと映画の関係について考察する。そして、『家からの手紙』に見られる「どこにも居場所がない」という孤独感が生み出す空虚や不在のイメージについて分析を行い、アケルマンの映画におけるディアスポラの表象の一端を明らかにしたい。

1. 『家からの手紙』における実験映画の影響

アケルマンは、最初のニューヨーク滞在時（一九七二─一九七四）に実験映画に影響を受けた作品を製作し、その後ベルギーに帰国し『わたし、あなた、彼、彼女』（一九七四）、『ジャンヌ・D』（一九七五）などの代表作を製作した。翌年に製作された『家からの手紙』（一九七六）は、マンハッタンの裏通りや様々な人種が混じり合い

6. Janet, Bergstrom. (2003), *Invented memories*, in Audrey, Foster, eds., Identity and Memory, pp.94–116, Southern Illinois University Press,
7. Alisa, Lebow. (2016). "Identity slips: the autobiographical register in the work of Chantal Akerman", *Film Quarterly*, Volume 70, Issue 1, University of Sussex.
<https://sussex.figshare.com/articles/journal_contribution/Identity_slips_the_autobiographical_register_in_the_work_of_Chantal_Akerman/23430839>（最終閲覧日：2024年4月1日）
8. J.Hoberman, (2017). "Motherless Brussels: Notes on Chantal Akerman's No Home Movie". *Tablet*.
<https://www.table tmag.com/sections/arts-letters/articles/chantal-akermans-no-home-movie>（最終閲覧日2024年3月18日）
9. Michaël, Van, Remoortere, (2022). "Regarding the Pain of Mothers: On the Silence in Jeanne Dielman" *Photogenie*.
<https://photogenie.be/regarding-the-pain-of-mothers-on-the-silence-in-jeanne-dielman/>（最終閲覧日2024年3月18日）
10. Ivonne, Margulies. (1996). *NOTHING HAPPENS*, Duke University Press.
11. 斎藤綾子「改訂版 アケルマン試論──女性／映画／身体」、*CMN! no.1* (Autumn 1996)
<http://www.cmn.hs.h.kyoto-ACKER S.HTM>（最終閲覧日：2024年3月18日）
12. 菅野優香『クィア・シネマ　世界と時間に別の方法で存在するために』、フィルム・アート社、2023年、70、320、329頁

役割を担っていたが、その何れにも居場所がなかったとインタビューなどで語っている。[19] 彼女自身はディアスポラの第一世代ではなかったにも関わらず、映画は強い喪失感や孤独を反映したメッセージ性を持ち、スローで反復的、閉所恐怖症的な家庭空間を舞台にした作品が多い。その理由として考えられるのは、収容所に連行された経験を持つ母親との関係であった。様々なジャンルを横断した作品を遺したアケルマンであったが、斉藤綾子は、アケルマン映画の主題について、「死、愛、ポリティックス、セクシュアリティ、経済性、社会的なもの」を本人が挙げていたと指摘しており、それに「母とユダヤ性」を加えるべきであろう。」[21] とも述べている。[20]

アケルマンの家族は、戦争やアウシュビッツ体験、ショアー（ユダヤ人大量虐殺）について語らなかったため、アケルマンは、母から娘に伝えられる口承による伝統の崩壊を嘆き、真実よりも想像上の、または再構成されたディアスポラの記憶を探していたのではないか、とバーグストロームは指摘している。[22]

また、アケルマンは、インタビューの中で、母からの手紙について、以下の様に述べている。

私の母は書くことを学べず、十一歳で学校を辞めました。彼女はできる限り、洗練されていない方法で（あっても）自分の感情を表現し、それらは彼女を本当に反映していました。もし彼女がもっと洗練された（振る舞いや言葉を）学んでいれば、彼女はあえて私に「いつ帰ってくるの」と何度も尋ねたりはしなかったでしょう。[23]

ユダヤ系ポーランド人のアケルマンの母は、第二次世界大戦の影響下で教育を受けることが困難となった。このようなトラウマを抱える家族と過ごす中で、アケルマンは、幼少期から、自分が他の人とは異なっていると感じており、レズビアンであったこともその一因であったとインタビュー記事で語っている。[24] 様々なしがらみから逃れるようにアケルマンが移住した一九七〇年代のニューヨークは、泥沼化するベトナム戦争の戦後処理、石油ショック・インフレによる不況、ウォーターゲート事件に代表される政治不信、学生運動の衰退に伴う失望感など、一般的に「暗い時代」という認識がなされていた。[25] アケルマンがアルバイトをしながら暮らしていたマンハッタンの長期滞在型ホテルは、様々な国に出自を持つ匿名の貧困層の人たちが主

20. Janet, Bergstrom (2019), *Camera Obscura 100 on Chantal Akerman, With Chantal in New York in the 1970s: An Interview Bebette Mongolte*, Duke University Press.
21. 斉藤綾子、『シャンタル・アケルマン映画祭2023 公式パンフレット』、マーメイドフィルム、2023年、8頁
22. Janett, Bergstrom, op.cit., pp.94–116
23. Janett, Bergstrom, op.cit., p.131
24. "Chantal Akerman's Queer Jewish Cinema". *Jewish Women's Archive*. <https://jwa.org/blog/chantal-akermans-queer-jew-ish-cinema>（最終閲覧日：2024年3月19日）
25. 丸山 俊一＋NHK、世界サブカルチャー史制作班、『世界サブカルチャー史 欲望の系 アメリカ70-90s「超大国の憂鬱』、祥伝社、2022年、23–76頁

な客層でアケルマンは親近感を覚えていたのではないか。実験映画の影響のもと、このホテルを舞台に撮影したのが、長編映画第一作目の『ホテル・モントレー』（一九七二）である。しかし、その後、アケルマンは実験映画の製作から退き、長編物語映画の『ジャンヌ・D』を製作した後、燃え尽きて次に何を製作すれば良いのか分からなくなったと語っている。[★26]『ジャンヌ・D』の翌年に旅行者としてニューヨークを訪れたアケルマンは、再び物語性がない日記映画『家からの手紙』の製作に取り組んだのである。

前述したように、『家からの手紙』は主にニューヨークの裏通りを断片的に撮影した映像と、二年前のニューヨーク在住中のアケルマンに宛てた母らかの複数の手紙をアケルマン自身が読み上げるヴォイス・オーヴァーで構成されている。手紙の内容は治安の悪いニューヨークで生活する娘を心配し、映画製作をする娘に対する不安、依存、家族のベルギーでの生活、家業、親族の近況などを綴ったものであった。アケルマンはニューヨークの風景とクラクションを鳴らす車と轟音を立てる地下鉄のサウンドトラックを背景に、複数の手紙を極めて平坦に、感情を交えずに読み上げた。アケルマンの声は、マンハッタンの裏通り、ブルックリン、地下鉄内外を描写した映像とは無関係に、遠く離れたベルギーに住む母や家族の様子をひたすら伝える。エンディングでは、ヴォイス・オーヴァーが消える一方で、マンハッタンの風景が前景し、やがてハドソン川に浮かぶフェリーの音にかき消され、彼方にあったビル群も見えなくなる。

当時のニューヨークの映像と過去に母がアケルマンに宛てた手紙は何を表していたのだろうか。また、どんな関係があるのだろうか。次に推論を示したいと思う。アケルマンは、デビュー作『街をぶっ飛ばせ』（一九六八）以来、閉鎖的な空間を繰り返し表してきた。例えば、ホテルの内部しか表されず、特にエレベーターや廊下が繰り返し登場する『ホテル・モントレー』、アパートの部屋の廊

152

下のシーンが印象的な『ジャンヌ・D』などが挙げられる。このような閉鎖的な空間の表象は、『家からの手紙』では、地下鉄のシーンに引き継がれる。『ホテル・モントレー』で、得体の知れない様々な人種の人々が乗っていたエレベーター（縦移動）は、『家からの手紙』では、地下鉄（横移動）に置き換えられたといえるのではないだろうか。当時、地下鉄は、治安に関する評判が悪く、実際にスリやひったくりなども多発していたため、富裕層は、車を使用することが多かったため利用客の多くは車を持たない人、持てない人たちが利用していた。『家からの手紙』で地下鉄を映したシーンでは、訝し気にカメラを凝視する乗客がいる一方、カメラの存在に対して好意を示しアイコンタクト取る非白人の姿も描いている。これ

橋本知子
『家からの手紙』におけるニューヨークの表象

26. "IN HER OWN TIME: AN INTERVIEW WITH CHANTAL AKERMAN", ARTFORUM.
<https://www.artforum.com/features/in-her-own-time-an-interview-with-chantal-akerman-168431/>
（最終閲覧日：2024年3月18日）

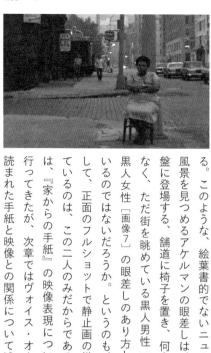

らのシーンには、寄る辺ない人々に対する、アケルマンの共感が滲み出ているといえよう。

ジェニファー・M・バーカーは、ミシェル・ド・セルトーの「架空の観察者」★27 は都会を高みの見物するかのような平和な場所から街を観察しているが、アケルマンの『家からの手紙』は絵葉書にされるような有名な観光地を避け、敢えてニューヨークの非白人の日常生活を探し描き出していると記している。★28 実際、『家からの手紙』には、地下道にいるセレブ女性という対比的なイメージ[画像1]に表されるように、人種差別や格差に対する批判的なイメージが存在する。例えば、冒頭のシーンでは、ゴミが舞う寂れた通りを高級車が通り過ぎた後[画像2]、非白人の女性三人が大きな荷物を担いで奥から手前に向かって歩いて来る姿が[画像3]対比的に映されている。さらに、高層ビル、駐車場、レストランやアミューズメント施設[画像4]など、多くの富裕層が利用する場所の後は、平行パンでゴミが散乱する通り[画像5]や廃業と思われる店舗などを撮影している。このような、絵葉書的でないニューヨークの風景を見つめるアケルマンの眼差しは、映画の中盤に登場する、舗道に椅子を置き、何をするでもなく、ただ街を眺めている黒人男性[画像6]や黒人女性[画像7]の眼差しのあり方と通底しているのではないだろうか。というのも、全編を通して、正面のフルショットで静止画の様に描かれているのは、この二人のみだからである。本章では、『家からの手紙』の映像表現について考察を行ってきたが、次章ではヴォイス・オーヴァーで読まれた手紙と映像との関係について述べる。

画像
1. マンハッタン地下のセレブ女性
2. 裏通りを走る車
3. 頭の上に荷物を乗せて歩く女性たち
4. 表通りのレストランから寂れた通りへのパン1
5. 表通りのレストランから寂れた通りへのパン2
6. 舗道に置いた椅子に座る黒人男性

27. ミシェル・ド・セルトー、『日常的実践のポイエティーク』、筑摩書房、2021年、232-243頁
28. Jannifer, M. Barker, (2003), Invented memories, in Audrey, Foster, eds., Identity and Memory, Southern Illinois University Press, p.41

3. 手紙の意味

『母からの手紙』について、ナフィシーは手紙の内容のなかの日常性と形式の反復性は、ディアスポラの生活に特徴的な、現在を確立するための役割を果たしていると述べている。また、母の手紙に綴られているのは、家父長社会主義における女性の伝統的な「妻」と「母」の役割の典型を示しており、アケルマンの映画の重要なテーマを形成していると指摘している。『家からの手紙』の原題は、*News from home* で、この *News* は、文字通り手紙が齎す親族のニュースを指しているものと思われる。アケルマンの母は、流暢とはいえないフランス語で、週に二度、または三度手紙を送り、同様の頻度の往還を求めているのに対し、アケルマンは、母の過度なまでの期待と依存に当惑し、頻繁に返事を書くことはなかった。以下は、母による手紙の出だしの例である。

愛する娘よ…あなたの手紙を受け取ったばかりです。これからも頻繁に手紙を書いてくれることを願っています。とにかく、早く私のところに戻ってきてほしい。あなたがまだ元気で、もう働いていることを願っています。

ナフィシーは、以上の手紙の中で母は娘に温かい言葉をかけていたと記しているが、果たしてそうだろうか。[30] 例えばアケルマンは母の手紙が過干渉と感じた時は、全く人通りのない寂れた街の風景や人々の後ろ姿を映している。母が自分と同じように頻繁に手紙を書くことを求めているのに対して、アケルマンは一週間に一度すら返事を書かない。過去に住んでいた地を再び旅行者として訪れたアケルマンは、ニューヨークをライブ感に満ちた賑やかなイメージとは程遠い寂れた裏通りを中心に撮影し、母の娘に対する過度なまでの母の期待と依存に苦しめられていたという過去をそれらのイメージに投影していたのでないか。例えば、母がアケルマンに返信の催促をした時、または一向に帰国しない娘に対する嘆きが綴られる度に街の廃れた風景や歩行者の後ろ姿の映像が現れる。逆に賑やかな大通りの風景や登り坂のショット、カメラに向かって人が前に歩いて来る映像

29. Hamid, Naficy, op.cit., p.131
30. Hamid, Naficy, op.cit., p.131

橋本知子　『家からの手紙』におけるニューヨークの表象

155

は、母の手紙がアケルマンの許容範囲にある内容であったと考えられる。即ちアケルマンはヴォイス・オーヴァーに合わせて自身の心情に合った映像を切り取り、母への返答としていたのではないだろうか。

アケルマンが撮影した観光地は、エンパイア・ステート・ビルの外観の一部と、ハドソン川だけで、無名の場所や街でみかけた行きずりの人々を遠景で撮影し、地下鉄とその構内以外の建物に決して入ることなく外から建物内部を覗き見るように撮影を行った。母からの手紙は眼前に広がるニューヨークの風景との距離感や世界観の違いとなって、作品に影を落としているように思える。感情を一切交えない平坦なヴォイス・オーヴァーは、心が故郷にないことを示していると考えられる。しかし、アケルマンは、その手紙が綴られた内容を忘却するのではなく、時を越えて再び向き合うことで、二つの時間と空間を共存させようとする。母からの手紙を読み上げるヴォイス・オーヴァーは、ベルギー在住の家族の生活と旅先のニューヨークの映像で表されるアケルマンの生活という二つの空間を浮かび上がらせると同時に、一九七〇年代初頭と中盤という二つの時間を浮かび上がらせているのだ。つまり、『家からの手紙』は、アケルマンから母の手紙への遅れた応答であり、ディアスポラの記憶を持つ母親との対峙の始まりと解釈できるのではないだろうか。

おわりに

第一章では、『家からの手紙』にみられる、実験映画からの影響について述べ、第二章では、ニューヨークに生きる移民の日常へのまなざしについて考察した。最後に、第三章では、ヴォイス・オーヴァーで読まれる手紙と映像の関係を分析した。引き続き、アケルマンの映画におけるディアスポラの表象についての研究を行う上で、ディアスポラの人々と直接向き合った映画を調査分析することが必要である。その意味で、ホロコーストの生存者である年配の女性たちにインタビューを試みたドキュメンタリー映画 *Dis-moi*（一九八〇）を研究することは意味のあることであろう。次回は *Dis-moi* におけるディアスポラの表象について考察を行いたい。

Concrete Poetry Genealogy

コンクリート・ポエトリーの系譜　―Interview with Yoichiro Otani

大谷陽一郎氏インタビュー

奥野晶子

Akiko Okuno

一．はじめに

一九五〇年代から世界的に広がったコンクリート・ポエトリー運動が日本で隆盛を極めたのは一九六〇年代であり、現在ではその認知度は低い。日本でこの運動を牽引したのは新国誠一（一九二五〜一九七七）である。その新国が亡くなり、彼が率いた芸術研究協会（the Association for Study of Arts、略称ASA）の活動も中心勢力を欠き、運動は終焉をむかえた。しかし、呼称は別として、現在にもその系譜を見出すことはできる。本稿では、文字を素材として扱う美術作家、大谷陽一郎氏にインタビューをし、その系譜を辿る。

コンクリート・ポエトリーは日本では具体詩と呼ばれ、主に文字を素材として視覚に訴える視覚詩と、音を素材として聴覚に訴える音声詩に分けられる。大谷氏は「従来の文字組みでは得られない文字の繋がりを探求するため、漢字を用いた視覚詩を制作する」[1] と述べており、作品が視覚詩であることを明言している。大谷氏の作品を通して、従来の詩とは異なる形式の表現として登場したコンクリート・ポエトリーの現在について検討する。

Keywords

大谷陽一郎

視覚詩

具体詩

コンクリート・ポエトリー

新国誠一

1. KOBE ART MARCHÉ 2023 (https://art-marche.jp/2023/artist/1316-yoichiro-otani/) 二〇二四年二月十五日最終アクセス。

作品について

《雨》（二〇一四年）

雨と視覚詩の関係というのは、アポリネールと新国では、全然技法も異なるし、
言語も異なるけれど、自分がグラフィックデザインをしていて、
その技術と掛け合わせて、自分でもそういった雨をモチーフにした作品が
作れないかなと思って最初に作ったのが《小雨》［図1］です。
この作品は、デジタル技術も取り入れられています。
雨という字をドローイングで描き、
それをスキャンする。
それをPhotoshopとかIllustrator上で加工する。
それをプリントして、その上からまた描いて、
それをスキャンして、色を反転させたり、トリミングしたり…。
そうして、一年ぐらいかけて
八百枚以上制作した中から
七十枚に厳選して出版したのが、作品集『雨』です。
雨にまつわる言葉って
日本にたくさんあるんですよ。　時雨とか、土砂降りとか、季節や場所によって
いろいろな呼び名がある。
さくらを散らすため花時雨ってよんだりとか、
夏のちょうど終わりに静けさを運んでくる雨を
涼しい雨と書いて涼雨とよんだりとか、
そういう言葉がいっぱいあって、
当初はそういった雨にまつわる言葉から
インスピレーションを受けて、雨を描くということを

159

図1.《小雨》大谷陽一郎（2014年）
※大谷氏提供画像

奥野晶子　　　コンクリート・ポエトリーの系譜

しようとしていました。

でも、それをすると、花時雨だったら、花時雨のイラストレーションになってしまう。花時雨を説明するグラフィックみたいに。

表現の限界が出てきて、言葉を前提に作るのは限界だと感じるようになりました。

そこで、一度そういうのをとっぱらって、ただ自分の表現欲求に従いながら雨という漢字の持っている力を使って表現しようと考えました。雨という漢字は、

その一番上が天を表す、その囲いは雲とか、いろいろな説がありますが、点々が雨粒であるというシンプルな形の中に、天地の宇宙と地の円環みたいなところが凝縮されている。

力強い文字で、しかも過去の甲骨文字からそこまで形が変わっていない文字です。古代のイメージと連関しながらその漢字の持っている力みたいなものを生かしながらグラフィックを作る、というようにガラッと変えたんですよ。

雨にまつわる言葉が持っているストーリー性みたいなものを排除して、雨という漢字そのものと対峙していきました。

《ki》（二〇一八年）

《雨》は本にするという目標があって制作しましたが、《ki》［図2・図3］は美術館展示を前提に制作しました。修士の卒業制作で、四メートルぐらいの作品です。

美術館展示でインパクトを残すような作品を作りたいと思ったときに、雨の表現を巨大に拡大してプリント出力して、額に入れて展示するというのもあったのですが、ずっとこれをするのと。

図2.《ki》大谷陽一郎（2018年）
※大谷氏提供画像

この頃、デザイナーよりも、アーティストとしてやっていく方が自分の活動をやりやすいと考えるようになりました。アーティストとしてやっていくなら、一点ものとして成り立つことも大切です。これまで支持体が紙で、ポスター印刷でしたが、キャンバスや木製パネルを支持体に展開しないといけないという意識もずっとあって。

雨のモチーフから離れて山を描きたいと思いました。《雨》は、新国、井上、アポリネールの影響が強かったんですが、《ki》は、山城隆一（一九二〇～一九九七）の《森・林》、新国の《淋し》、ブルーノ・ムナーリ（Bruno Munari 1907-1998）の《木々》の影響があります。専門学校のときに歌川広重（一七九七～一八五八）の《東海道五十三次》を漢字に置き換えるアートブックを作り、「木」という漢字をよく使っていたので、それを発展できないかなと。

二〇一四年の段階では、「木」の漢字だけを重ねて作っていましたが、それをそのまま大きくするだけでは物足りないなと思っていて。

中国の山水画の本等いろいろ読んでいて、気韻生動というキーワードに

164

図3.《ki》拡大
※大谷氏提供画像

辿り着きました。中国の水墨画では、

形は自然をそのまま

写し取るのではなくて、その自然が持っている

風景と交流しながら気を描いています。

五世紀に南斉の画家の謝赫（生没年不詳）

という人が、原理として打ち出した理論の中で

最初に来るのが気韻生動です。

もともとあった「木」と空気の「気」や

合気道の「気」等もキーワードとして出てきて、

発音が一緒だったんですよ。これは日本の音訓だからたまたま重なり合っていて、

でも中国語の発音だと違うんですね。日本の「木」は訓読み、

「気」は音読みです。それが中国だと「木」は「ムー」と読み、「気」は「チ」と読む。全然違う発音です。

発音が偶然重なり合ったというのが面白くて。

漢字を配置するときの言葉の選択として、「キ」というミニマルな発音から

何か派生させていくと、例えば祈るとか、

鬼とか、希望の希とか、

山に重ね合わせるような言葉が多い、漢字が多いなと感じて、

キという音で作っていこうとなりました。活字で表現しようと思ったのは、

そのあたりからです。最初は、トレーシングペーパーに

いろいろな自分のデザインした

木とか活字の木とかを混ぜ合わせて出力して、それを切り貼りすることによって、

思った山を描くことにチャレンジしたんですよ。

近くで見たときは、文字が重なりあって面白かったりするんですが、

遠く離れたときが、全然うまくいかなかったんですよ。

山の図像が全然綺麗じゃなくて。四メートルの山を描こうと思ったときに、

165

綺麗なグラデーションとかが出せなくて。グレースケールではなく、文字の大きさと文字の密度でグラデーションを出すので、出力したトレーシングペーパーを重ねているから限界があったんです。

あと印刷網点の原理に興味がありました。印刷物は、ルーペとかで拡大して見るとわかりますが、色分解されて

シアン・
マゼンタ・
イエローと

黒の四色の網点でできていますよね。点の大きさ、密度が変わることによって、綺麗な図像が浮かび上がります。

大量の点が重なり合って美しい図像ができあがる原理みたいなものにずっと興味があって。

その技法を取り入れようとしたときに、点として配置していくときの要素として、手で貼っていくのではなくて、コンピュータの中で配置した方が、綺麗なものを描けると考えました。それで、素材として活字を使い出したんですよね。

自分でデザインしたいろいろな形の木を配置するより、活字の持っている合理性とか厳格な形が、網点の持っている点とリンクしたんです。

網点というのが印刷技術の肝になっていて、活字も大量に文字を複製するというところで形を整えられていて。そういった複製芸術的な工業製品としての文字みたいなところで、網点と活字がリンクして。それで活字を使って作品をやりだした感じですね。

166

視覚詩という表現

技術の変遷は作品に影響があると思っています。

今の視覚詩、文字を使った視覚詩的な表現は、文字配置という側面から観察した場合に新国の時代からそこまで変化がないように感じています。印刷技術の変遷で見ていくと、活版、写植とDTPがあって、今の視覚詩的な表現はDTPの技術で作られたものがほとんどだと思うのですが、写植でも同じような文字配置はできます。

活版でできたことというのは、視覚的な操作で見ると、文字を九十度、百八十度、二百七十度傾ける、複数の書体を混在させることです。萩原は活版で、文字の大小とか、かなり過激な文字組みをしましたが、厳密に見ていくと、制限の中でやっているというのがわかります。活字は、ボディがあってそれを組むので、配置した文字の次の文字を配置するときに、前の文字の影響を受けます。

重ねたりはできないわけです。写植になるとその制限はなくなります。

新国の作品の文字を重ねたり、分解したりというのは、写植の技術があるからです。DTPになると、活版が持っている文字のインクのにじみとか写植ならではの

169

図5.《ki/u》拡大
※大谷氏提供画像

ブレを再現することは難しいですが、活版や写植でできた文字配置は簡単に再現できます。文字を傾けることはマウスで簡単にできますし、重ねるのも分解するのも簡単です。DTPでできること、制約から解放された表現としてできることは、文字を大量に配置できることだと考えたんです。DTPでできること、大量に文字を配置したら何ができるか、それが網点やドットの仕組みとリンクしていったんですよね。大量に文字を大量に配置することで、文字そのものがかなり素材によっていく。文字をただの画材として扱っているだけじゃないかという批判もあるかと思います。

でも、視覚詩の技術的な変遷で見ていったときに、そういった可能性を感じました。活字と複製技術、イメージと網点の関係に興味があったので、より視覚性に重きを置いたような、無数のものが集まって、絵が生まれる原理というところがDTPとリンクして、こういう表現に繋がっていきました。

三.おわりに

新国の生きた一九六〇年代は、文学や美術、音楽といったジャンルを越境する新しい表現が追求された時代である。コンクリート・ポエトリーは、文学の領域にありながら、文字の持つ形象性と音響性が美術と音楽の領域へと越境するインターメディアであった。コンクリート・ポエトリーという名のもとに多様な作品が作られた。その中で、新国の詩は文芸芸術の範疇を超え、後代にも影響を与えている。

新国は、漢字を極限のユニットとする新しい形式の表現に辿り着いた。漢字は表意文字であり、一文字で像を成し、意味を成す。一つの漢字が二つ以上の要素から構成されている場合は、その部分と全体の両方の像を成す。そして漢字は音読みと訓読みという複数の音を持つ。これにより、視覚と聴覚のどちらにも訴える詩を作ることができる。新国はこの漢字というシステムを最大限に利用した。

大谷氏も、素材として漢字を使用しており、漢字の持つ力を最大限に生かす作品を制作している。また、文字の持つ音も意識している。《ki》では、「木」をはじめ、「キ」を発音として持つ漢字で山を描き、《ki/u》ではそれをさらに発展させている。祈る雨で「キウ」。タイトルは、kiu

170

ではなく《ki》と《u》。「雨」は訓読みでは「アメ」だが、音読みでは「ウ」。雨（アメ）から山（キ）へ、そしてまた雨（キウ）へ。原点は「雨」なのだと感じさせる。大谷氏の作品の漢字と音への意識に、新国の系譜が感じられる。

大谷氏も述べているように、作品の変遷の背景にはテクノロジーがある。ガリ版印刷（謄写版印刷）から活版印刷、写真植字機による印刷へ、印刷技術の変遷が新国の詩の背景にある。大谷氏もまた、《雨》から《ki》へ、そして《kïu》へ、手描きの文字から活字、フォントへ、手作業での配置からプログラミングを利用した配置へとテクノロジーを利用して表現手法を変えている。

大谷氏が影響を受けたというアポリネールの《Il pleut》、新国の《雨》、そして大谷氏の《kïu》は、いずれも雨を表現しているが、その呼称や手法は異なる。アポリネールはカリグラムといい、新国はコンクリート・ポエトリー（具体詩）といい、大谷氏は視覚詩という。これらの作品に共通するのは、文字の視覚的配置である。アポリネールは表音文字であるアルファベットを雨のように降らせた。新国は「雨」という漢字を解体し、「、」を雨粒に見立てるように配置した。大谷氏は「キ」と「ウ」の発音に基づく漢字を雨のように降らした。漢字の配置には乱数を用いたプログラミングで偶然性を取り入れているという。いずれも文字の配置により雨を想起させる作品である。

いつの時代も作家は新たな表現形式を模索する。大谷氏の作品も今後出てくるテクノロジーによってさらなる変遷を遂げるのかもしれない。しかし、どのような表現形式を採用しようとも、その作品にコンクリート・ポエトリーの系譜を辿ることができるのではないか。そして、大谷氏の作品に、コンクリート・ポエトリーの現在をみることができるのではないだろうか。

「役者」を経験した落語家——新人落語家の挑戦

野尻倫世

Tomoyo Nojiri

はじめに

落語は長年多くの人々に愛され続けている。今でも落語家を志願する人は増えており、数年前には落語家の数は約八〇〇人に激増し、江戸時代以降過去最多の人数となった。令和になった今でも落語家になりたい人は少なくない。二〇二二年に桂米團治に弟子入りをした桂米舞もその一人である。米舞は米團治の四番目の、初めての女性の弟子となった。入門以降、数多くの落語会にて高座に上がり、女性落語家として活躍している。そんな米舞の仕事の中でも、特に大きかったと言える仕事は、二〇二三年五月に行われた「五月薫風特別公演」である。本公演では、上方の古典落語「はてなの茶碗」を原作にした「上方落語~はてなの茶碗より~伊之吉の千両茶碗」を上演した。脚本・演出をわかぎゑふが手がけ、松平健、辰巳ゆうと、桂米團治らが役を演じた。米舞もこの劇において「丁稚の定吉」を演じ、一人の役者として活躍した。落語と演劇は演者の数や舞台装置など、異なる点が数多くある。けれどもこの二つは同じ舞台芸術であり、「何かを演じる」という点において共通している。入門して間もない米舞は、落語ではない「役者」という仕事をやり遂げたが、この経験は彼女の今後の落語家として演じるうえで大きな学びを得たのではないかと考えられる。

このインタビューは二〇二四年一月三一日に桂米舞を迎え、「五月薫風特別公演」を通して演じることの得た学びや、彼女が思う役者と落語家の違いや共通点、そして「丁稚の定吉」を演じたことで彼女の落語へ与えた影響などについて尋ねた。

1. 週刊ダイヤモンド「落語家の数」と「高座件数」が過去最多！ 落語復権の確かな足音 https://dw.diamond.ne.jp/articles/-/17395?page=2 (閲覧日時：2024年2月8日)
2. ステージナタリー「五月薫風特別公演」松平健・辰巳ゆうと・桂米團治が「マツケンサンバⅡ」を披露 https://natalie.mu/stage/news/523547 (閲覧日時：2024年2月8日)

Keywords

話芸　演芸　上演　パフォーマンス　落語

173

——まずは簡単な自己紹介をお願いします。

一九九九年一〇月二四日和歌山県出身、二〇二二年二月一日に桂米團治に入門しました、四番弟子の桂米舞と言います。同年の六月七日の京都・東山安井金比羅会館にて行われた「第三三二回 桂米朝落語研究会」を初高座に、そこからこれまでに大体約五〇回高座に上がりました。こういったインタビューは初めてなので緊張しますが、よろしくお願いします（笑）。

お仕事が決まってから本番までのスケジュール

——自己紹介、ありがとうございます。それでは早速本題に入ります。去年の五月に出演された「五月薫風特別公演」ですが、いつ頃から出演が決まったのでしょうか。

芝居自体は一年前に企画されていて、まずは師匠に声が掛かりました。それが二〇二二年八月頃ですかね。私は師匠の付き人として参加する予定だったので、登場人物Aとかで出演するものだと思っていました。本当にのほほんとしていました（笑）。まさか役を貰えるとは思っていなかったです。何なら、兄さん（米舞の兄弟子）は芝居経験があった

ので、兄さんが劇に出演するものだと思い込んでいました。

——どういった経緯で米舞さんが丁稚役に抜擢されたのでしょうか。また、丁稚役が決定したことを知ったのはいつ頃でしたか。

脚本・演出を担当されたわかぎゑふ先生のご厚意ですね。丁稚役に良いと思ってくださったそうです。本当に、たまたま大きめの役を頂けました（笑）。自分が丁稚役だと知ったのは公演の直前でした。年明けの二〇二三年一月にフライヤーが出て、メインの役者さんたちの写真が載っていたんです。そこに私が「あれ、いるぞ」って（笑）。でも台詞はそんなになにないだろうと思ったら、三月に台本が来て、読んで驚きました（笑）。とりあえず台詞を頭に入れておいて、四月の下旬の一週間で稽古を行いました。

——そんな短期間での稽古は、どのようなスケジュールで行われていたのですか。

一日のスケジュールは、朝から夕方の間で稽古をしていました。午前中は芝居の稽古、午後は劇の後に行われたコンサートの稽古をしました。また、第一幕・第二幕と区切って練習することもあり、その後通しで練習もしました。その期間は主演の松平健さんが東京にいらっしゃったので、私もそこで稽古をしました。一週間という短い期間だったの

桂米舞宣材写真（スタジオインディ撮影）

で、その間は落語を一切しませんでした。

——稽古をする中で、大変だったことは何ですか。

これまで何も芝居をしたことがなかったので、本当に何もわからない状態でした（笑）。特に大変だったのは話す向きです。落語と違い、三六〇度動くので。落語をする時と目線が全然違いました。落語家は座っているから、歩くことなんてありませんからね（笑）。そういったことはしっかり教えて頂きました。丁稚の台詞に関しては、私のキャラに合わせて書いて頂いたんだと思います。すぐに頭に入りました。ですので、一切それに関しては苦労しませんでした。「舐めた丁稚の役は米舞そのまんまやん」と言われていました（笑）。

稽古を経ていざ本番へ

——そんな稽古を経て本番を迎えましたが、実際にやってみて大変だったことは何ですか。

本番は大阪で二〇二三年の五月五日から二週間ほど行われ、その後名古屋でも行いました。その中で大変だったことはいくつかありますが、団子を食べるシーンが特に印象に残っています。実際は団子ではなく黒蜜がかかっているマシュマロなんですけど、一公演で一六個も食べました（笑）。二公演ある日は三二個食べなければならなくて、

野尻倫世
「役者」を経験した落語家

大阪天満宮にて撮影した桂米舞（野尻撮影）

一番きつかったです（笑）。最初は飲み物を用意されていなかったのですが、さすがにきつ過ぎたので少しもらえました。一本の串にマシュマロが四つ付いていたんですけど、面白いかと思って一気に食べたら流石に止められました（笑）。丁稚だから団子を残してはいけないので全部しっかり食べましたが、食べ方の指導とかは特になく、好き勝手出来てとても楽しかったです。

あと、セットを動かす作業も結構大変でした。書割とかなかったので、演者がセットを運んでいたんですけど、とにかく重かったです。他の演者の方とペアになって運んだんですけど、大阪公演はお相手が力のある演者さんだったのであまり大変ではありませんでしたが、名古屋公演は私のような小柄な方とペアになったので運ぶのに苦労しました。

それで言うと、幕間の音楽の間にセットを片づけて、音楽が終わってすぐに次の台詞を言わなければならなかったので、そこも忙しくて大変でした。台詞を言う場所が階段を上がったところだったので、高くて怖いとも感じました。流石にそういったセットは稽古場にはなかったので、会場入りして本番の三日前に練習しました。

全体的に肉体的な疲労が多かったですね（笑）。台詞や演技は、本当に私のキャラにぴったりだったので大変だとは感じませんでした。

芝居を通して学んだことや成長、今後の意気込み

――今回初めての役者の挑戦となりましたが、役者を通して落語への変化はありましたか。

そうですね、やっぱり一番は人物を想像しやすくなりました。私の大師匠である桂米朝は「落語は催眠術である」と仰っていたそうです。おしゃべりだけで、大道具も衣装も全部お客様に想像していただくんですね。★3　でも芝居は違いました。奥行だったり、衣装だったり、実際に身をもって経験したことで、自分自身が想像しやすくなりました。丁稚が着ている着物って、普通の着物とは違ったんですよ。実際着てみると分かったんです。それがとっても嬉しかったです。あと、空間も。どんなところで話しているのか想像がしやすくなりました。少し話は変わりますが、天神橋筋六丁目にある「大阪くらしの今昔館」に行った時もとても勉強になりましたね。落語の登場人物はこういう道を歩いているんだなと理解できました。

175

3. 株式会社米朝事務所 米朝名言集
http://www.beicho.co.jp/history.php（閲覧日時：2024年2月8日）

大阪くらしの今昔館「夏祭之飾」
https://www.osaka-angenet.jp/koniyakukan/exhibition/9f
（閲覧日時：二〇二四年二月八日）

自分が丁稚を経験したことで、自分自身の丁稚の「像」というものが出来たと思います。落語に出てくる定吉が、フィクションではありますがどのように暮らして、どのような人だったのか、そういったものが自分の中で確立出来ましたね。演じたことにより身近な存在になりました。落語の登場人物って自分とは遠い存在でしたが、芝居を通して変化しました。

後は、「堂々としてきた」と言われるようになりました（笑）。芝居を通して成長できたのかもしれません。ちなみに落語だと緊張しますが、芝居の時は一切緊張しませんでした。普段の寄席より人が多かったのに（笑）。逆に、割り切れたのかもしれません。落語はウケなかったら自分一人の責任になってしまうという意味でも、芝居より緊張してしまうのかもしれません。芝居は本当に楽しかったです。

――最後に、今後も芝居に挑戦したいという気持ちはありますか。

是非やりたいです、芝居のお仕事をやってみたいです（笑）。何回も言うようですが、とっても楽しかったので。この経験を活かしてチャレンジしたいと思っています。

り津波でみんな無くなっちゃったんで。あのー。新しいですよ。町が。

質問者：そっか新しく建て直された。

D：そうですね。

質問者：なるほど。

D：なんか被害の時は大変だなと思ってたけど、やっぱり無くなっちゃったんで。懐かしさがないっていうか。（伏せ字、執筆者[★21]）

Dは同じく太平洋沿いの港町だった故郷の失われた風景を那珂湊に重ねていた。都市のイメージは、単にその都市固有の形態とか歴史とかで形作られるのではなく、ときにその外側から意味が持ち込まれ、個人にとって別な意味を持つイメージが付加されることがここから理解される。

参加者が描いた地図は、描く範囲、場所、それにまつわるエピソードのどれをとっても完全に一致することはない。先述した地図の特性からして、これらの地図はどれも個人的で不完全な地図かもしれない。だが、これらの地図には学生らしい小さな欲望や、暮らしの中でのまなざし、さまざまな記憶が編み上げられ、しっかりと畳み込まれている。

12月16日のインタビューの様子。（筆者撮影）

おわりに

本稿は2024年2月に執筆されている。これまで述べてきたことは、あくまで現在のリサーチの中で得られた声がもととなっている。MMM2024が開催されるまでの残り5ヵ月と少し。ここからのリサーチがどのような那珂湊の町を編み上げるのか、私自身も非常に楽しみにしている。ぜひMMM2024に訪れ、那珂湊の人々の暮らしの足跡をたどりながら、私たちがどのように暮らしを地図の中に折りたたんでいるのか振り返っていただけると嬉しい。

き込まれているのも特徴だ。Aはこのことについて「こっちの方が安いし、ちょっとだけ」と語り、水戸駅に向かうときに常澄駅を利用するのも同様の理由からだとしている。[17]少しでもお小遣いを節約したい学生らしい暮らしが表現されている。他にもAの地図には放課後の遊び場や車では通ることができない学校への近道も描き込まれ、他の地図との差異を強調することができる。

　bには他の地図には見られない、横に細長いという特徴がある。これはBが勝田方面から車で那珂湊に通勤し、かつ「車が苦手」[18]であることが関係しているのではないだろうか。Bは県道6号線、または県道63号線、湊線を軸として地図を描いているが、これらがどれも勝田から那珂湊の主要部へと向かう大きな道路や鉄道路線であるためだと考えられる。また、車で利用する道、湊線沿線、那珂湊駅から徒歩で移動することのできる範囲が、それぞれ異なる用紙に描かれていることも注目すべきだろう。

Bは水戸市内の大学に通っていた時初めて那珂湊を訪れ、街歩きにハマった[19]と語っていたが、徒歩範囲の地図はその時の記憶を基に制作されている。通勤時の那珂湊と街歩きをする那珂湊の二重性が表現されていると考えられる。

　cは那珂湊駅の南側が最も充実した地図となっている。これは、Cがこの付近から湊公園までを子どもとの散歩でよく歩いていたためだと考えられる。また、自作のバッグの商品写真の背景に那珂湊でよく見られる様々な色をしたトタン板を利用していたこともあり、そういったことも地図には描き込まれている。[20]一方那珂湊駅より北側は、場所が飛び地的に散らばっている。描き込まれたホームセンターやこども用衣服店などは車で定期的に通う場所であり、車という移動手段がもたらす経験の形式を見て取ることができる。

　d、eは道の繋がりなどがかなり正確で、先述したようにDとEの職業がかなり反映されているように考えられる。また、建物の細部への言及が他の地図にくらべて多いのも同様の理由によるものだろう。二人は那珂湊の雰囲気について次のように語った。

E：私は○○なんですけど彼はもともと出身が宮城なので、なんか海沿いの町という点では。

質問者（河崎）：そうですね。一緒ですね。

D：似てる感じはしますね、なんか。

質問者：あぁそうですか。

D：その、宮城でも××ってとこにいたんで、同じ、ちょっとこう、寂れた港町って感じがして。（笑い）

質問者：雰囲気とか。

D：そうですね。子供の頃のなんか雰囲気がある街並みでは。残ってるって言ったらいいのかな。… 逆に、向こうの方が、やっぱ

那珂湊駅の駅名標、2015年にグッドデザイン賞を受賞している。(筆者撮影)

描き込んでください」、「那珂湊を象徴する事柄を教えてください」の3つを設定した。これらを順番に聞いていき、制作されていく地図の中の気になった点について、その都度詳しく質問していった。地図は最初にB5の用紙を1枚渡し、スペースがなくなれば、その度に新しい用紙を追加していった。

　5枚の地図を見比べてみると、次のような共通点を見つけることができる。まず港町という特性から海岸線や、それに沿って南北に延びる那珂湊海岸線が東端のエッジとなっている。西端のエッジは人によりそれぞれだが、那珂湊駅に乗り入れるひたちなか海浜鉄道湊線（以下、湊線）上りの終点でありJRとの乗換えができる勝田駅が最西端に位置しており、那珂湊から見ることはできないがランドマークとして機能していると同時に、ある種のエッジとしても機能していると考えられる。したがって、那珂湊を1つのディストリクトとして捉えたとき、北端と南端は参加者によりばらつきがあるが、東端と西端はおおむね海岸線と勝田駅であると言える。

14. ここで言う地図の「上」は、参加者が用紙を前に置いたとき一番遠い辺の向きのことを指す。上は地図に書き込まれた文字の向きから判断した。
15. 2023年12月17日のインタビュー調査より（実施時間1時間、MMMのレジデンス施設にて）

　一方、興味深い相違点も見ることができる。地図の「上」をどの方向にするかということだ。[14]地図はそれぞれ、a、bが南、cが東、d、eが北を上にしている。Dはこのことについて、「無意識に北が上になっちゃって[15]」とインタビューの中で語っている。Dは先述の通り那珂湊で建築設計事務所を営んでおり、普段から北を上にして図面を引いていることが、今回の地図にも反映されているということだ。EはDと同じく普段から北が上の地図に慣れ親しんでいるため北を上にして地図を描いたと理解できる。この発言から他の参加者の地図の上についても同様に考えることができる。Aは南を上としたが、これはAの通う学校が自宅から南にあり、通学路を起点として地図を制作したためだろう。また、Bは参加者の内唯一那珂湊の外から訪れるため、那珂湊駅の出口の方向がそのまま反映されている。Cは最初に那珂湊に訪れたときの道を起点に地図を描き始めている。Cはそのとき那珂湊駅の前の県道6号線を海岸まで進んだ場所にあるおさかな市場を目指して歩いた。したがって那珂湊駅のみ南を向いており、地図全体としては東が上になっている。Cを除いた参加者の地図の向きは習慣の影響を見て取ることができるのではないだろうか。

　次に個々の地図を観察してみる。aは5枚の中で最も狭いディストリクトを示している。北端はドックと呼ばれる場所でスケートボードをするために自転車で通った道であり、南端はAが水戸に向かうときに利用する鹿島臨海鉄道常澄駅だった。いずれも自転車で10分から20分程度の距離に収まり移動手段が自転車しかない学生らしいディストリクトであると言える。また、参加者の中で唯一那珂湊駅の隣の高田の鉄橋駅が描

16. 徒歩で向かうにはあまりに遠く、描かれた地図から読み取ることもできていないため、道の同定はできていない。

るが、あくまで鳥瞰的な世界の見え方であって地図的な見え方ではない。私たちが見ることができるのは、私たち自身を基準とした前後、左右、上下の中でもごく狭い範囲の世界である。これを若林幹夫は「局所的空間」と呼び、地図のもたらす世界の見え方を「全域的空間」と呼んだ[11]。若林によると「局所的空間」と「全域的空間」には次のような性質がある。局所的空間は私たちの身体の向きや位置によって変化する方向性があり、したがってこの方向性が他者と一致することはない。また、この空間そのものも、この世界において同じ位置を同時に二人以上で占めることができないために、同じように経験することもできない。一方、全域的空間は身体の向きや位置によって変化することのない普遍的な方向性があり、したがってこの方向性はつねに他者と一致する。また、地図のような形で表現される場合、この空間は同じように経験される[12]。ここで重要なことは、地図という形をとる限り全域的空間が他者と共有可能だということだ。言い換えれば、地図という形式はコードの役割を果たしているということになる[13]。

　次に地図を制作することを考えたい。私たちは雑多な環境のイメージを記号化し、平面に写し取る。このとき私たちは、おおむね道を線状に表現しようとするし、建物を閉じられた領域として表現しようとする。したがって、地図に見られる表現も他者と共有可能な記号の体系の役割を果たしていると考えられる。

　以上に見たように、地図がコミュニケーションを媒介するメディアの一形態であるからこそ、私たちは地図を用いて位置を共有することができるし、全く未知の場所で不安に苛まれたとしても、自身を全域的空間内に位置づけ、ともかくも歩き出すことができるのである。このような地図のメディアとしての機能が、無意識の都市のイメージを意味内容として、自己の中の他者とのコミュニケーションを可能にしている。京都でのリサーチ参加者の言葉は、私たちをこのような地図の理解へと進めた。

那珂湊でのリサーチ

　那珂湊でのリサーチはこれまで、2023年10月14日～15日、11月26日、12月16日～17日、2024年1月28日の計4回実施した。このうちインタビューと街歩きを実施した日は10月14日、11月26日、12月16日、12月17日の計4日で、5名の方に参加していただいた。参加者の属性は10代男性1名（学生）、20代女性1名（行政勤務）、30代女性1名（自営業）、50代男性1名（自営業）、50代女性1名（自営業）である。このうち20代女性だけが那珂湊外から通勤しており、他は那珂湊内に居住している。また、50代の二人は那珂湊で、夫婦で建築設計事務所を営んでいる。以下呼称を、先の順番でA、B、C、D、Eとし、彼らの描いた地図をa、b、c、d、eとする。質問事項は「那珂湊の地図を描いてください」、「よく行く場所、お気に入りの場所、思い入れのある場所を地図に

4. 前掲書、p.10.
リンチは都市におけるイメージを「アイデンティティ(Identity)」、「構造(Structure)」、「意味 (Meaning)」の３つの要素に分け、前者２つを対象固有の形態的なもの、後者を社会的、歴史的、個人的なものとしている。リンチは認識的都市研究の事始めとして前者を抽出し、これらを成立させるものとして「イメージアビリティ」を考えている。
5. リンチはこれを「パブリック・イメージ(Public Image)」と呼んでいる。(前掲書、p.9)
6. 北雄介、『街歩きと都市の様相—空間体験の全体性を読み解く』、京都大学学術出版会、2023.

ているように、環境のイメージの形態的な側面にのみ着目しており、それらの持つ意味 (Meaning) は捨象している。[4] また、都市のデザインのための試論であるという特性から、集団的なイメージを抽出することを目的としており、都市に対する個人のイメージがどのような意味を持つのかについても詳細な分析はなされていない。[5]

　そして２つ目は北雄介による「都市の様相」研究である。[6] 北は原広司の様相概念を用いて、人々が街を歩く際にどのように認知しているのか分析した。北はまず京都市内の３つの経路（阪急大宮駅—八坂神社、京都御所—金閣寺、阪急嵐山駅—鳥居本）で「経路歩行実験」を行う。経路歩行実験とは、実験参加者に経路を示した白地図が添付されたノートを持ちながら、気が付いた事象を白地図の該当部分に書込みながら街歩きをさせるという実験だ。北は得られた雰囲気の五段階評価と言語といったデータの分析をもとに、人々が経路の中で雰囲気が移り変わる境界（エッジ）とそれらに挟まれ同一性のある領域エリアを次々と経験している事、[7] それらの同一性と差異性は形態的であり、歴史的、社会的、個人的なものである事、[8] したがって都市の経験は空間的、共時的、通時的な層から形成されていると主張した。[9]

7. 前掲書、pp.90-103.
8. 前掲書、pp.116-133.
9. 前掲書、pp.207-208.

地図を用いる

　リンチ、北の研究は、「都市のイメージ」、「様相」を採集するための中心的な方法に地図を描く／に書き込むことを採用している。私たちもリサーチ当初は、地図を描いてもらい、その地図に沿った道案内とその途中での町の細部の採集を最終的な作品として提出することを考えていた。しかし、京都で行った事前リサーチで大きな気づきを得た。これには３名の京都に住む学生に協力を仰ぎ、地図の制作を行った。内訳は市内の美大に通う学生２名と総合大学に通う学生１名だった。この事前リサーチで明らかになったことは、人々の都市の経験を記述するために地図という方法が多大な貢献をしているということだ。あるリサーチ参加者はインタビュー外の会話で完成した地図を眺めながら、地図を描きインタビューの中で言語化していくことによって、「自分の世界での立ち位置を考えること」[10] になったと感想を語った。それまで私たちは表現された地図とそこに描かれた対象に対して関心を持っていた。だが、リサーチ参加者にとっては地図を描いていくプロセスの中で無意識に捉えていた都市空間が立ち上がっていくことそのものに面白さを感じていたのである。

　ここで地図そのものについて考えてみたい。私たち人間は身体機能からして世界を地図のように認識することはできない。高い山から見下ろしたり、飛行機から眺めたりすることで地図のような上からの視点を得ることはでき

10. 2023年8月3日のインタビュー調査の感想より（実施時間1時間、京都市内喫茶店にて）

180

はじめに

本稿は、2024年8月18日から9月1日まで茨城県ひたちなか市にある那珂湊という港町で開催される、《みなとメディアミュージアム2024（以下、MMM2024)》でのリサーチに関する記録である。私は現在この地域芸術祭に、滋賀県立大学に在籍中の西川瞭と共に、プラクティショナーとして参加している。私たちはリサーチを通して、那珂湊で暮らす人々がどのように町を歩き、感じ、理解しているのかを明らかにしたいと考えている。

都市の経験をどう記述するか

私たちのリサーチは、主に2つの都市のデザインに関する研究を下敷きにしている。

1つ目はケヴィン・リンチによる「都市のイメージ」研究である。この研究は1960年に "The Image of The City"[*1]として出版され、機能主義的な都市研究の隆盛に対して、認識論的な都市の研究を打ち出し、都市の経験をどう記述するかという主題に先鞭をつけた。リンチは、マインドマップの制作と街歩きによって、人々がいかに都市の見た目を把握しているのか、その把握に都市の見た目のどんな要素が貢献しているのかについて分析した。この研究でリンチは「イメージアビリティ（Imageability)[*2]」の観点からアメリカの3つの都市（ボストン、ジャージー・シティ、ロサンゼルス）を分析し、都市のイメージアビリティに貢献する5つのエレメントを導き出した。これらはパス（Paths）、エッジ（Edges）、ディストリクト（Districts）、ノード（Nodes）、ランドマーク（Landmarks）と名付けられた。[*3]だが、リンチも研究の中で語っ

1. ケヴィン・リンチ著、丹下健三、富田玲子訳、『都市のイメージ』、岩波書店、1968。
2. 前掲書、pp.12–16。
リンチは「イメージアビリティ」を次のように定義している。
　物体にそなわる特質であって，これがあるためにその物体があらゆる観察者に強烈なイメージを呼びおこさせる可能性が高くなる，というもの (p.12)
　必ずしも，固定された，限定された，正確な，画一的な，あるいは規則的に並べられた何ものかを意味するのではない．(p.13)
また、リンチは「イメージアビリティ」を「わかりやすさ（Legibility）」や「見えやすさ（Visibility）」とも呼んでいる。
3. 前掲書、pp.56–59。
それぞれの内容は石田英敬(2020)を参照。
パス：都市を経験する者が実際の生活において、あるいはただ街を思い浮かべるときに、そこを通って街を移動するとみなしている通り道。
エッジ：街の中の場所の広がりの境界を作っている辺で、その境界を手がかりにして人々が都市のイメージを作り出しているもの。
ディストリクト：二次元の広がりを持つ共通の特徴によるまとまりをなしている区分で、人々がその中に入ることができると思い浮かべている広がり。
ノード：都市において交通が交差する戦略的な地点のことで、人々が移動するときに、そこを経由することによって、行き先を決定する焦点となる場所。
ランドマーク：外から見られる参照点で、周囲のものから際立って目立つ特徴を備えていて人々がそこに準拠することによって、自分の方向や位置を組み立てることができる役割を果たすもの。

空き家をリノベーションしたコミュニティーセンター、通称「みなへそ」。MMM のレジデンスでもある。（筆者撮影）

Essay

エッセイ

Ibuki Kawasaki

河﨑伊吹

記憶の町を編み上げる

——みなとメディアミュージアム2024での実践から

Keywords

地域芸術祭
フィールドワーク
街歩き
都市のイメージ
地図

北島拓　地域住民によるポピュラー音楽ライブを通じた近代化産業遺産の活用——名村造船所大阪工場跡地を事例に

高瀬幸子　日系美術家トシコ・タカエズと日本との関係

張子萌　新海誠の映画における古代日本の想像力

陳昱廷　幻想の庭——「玄奘三蔵絵」における庭園表象の研究

仲丸有紗　"Les bibliothèque d'artistes"が表象するもの——権力の装置としてのデジタルアーカイブ

中村莉菜　ミア・ハンセン=ラヴ初期長編三作品における家の表象

野尻倫世　オンライン落語の可能性——映像と落語の関係性について

福田元　ジャン=ピエール・ジュネのフィルモグラフィーにおける「傷の表象」——『デリカテッセン』から『ビッグバグ』まで

水野潤一　将棋の鑑賞についての研究——将棋AIの進展によるデジタル化とメディアの変化の影響を中心に

李依茗　是枝裕和の映画作品における身振りの意味作用——『万引き家族』を中心に

院生活動報告（二〇二三年四月—二〇二四年三月）

河﨑伊吹
- 二〇二三年九月から　みなとメディアミュージアム2024、プラクティショナー
- 二〇二四年三月一七日　みなとメディアミュージアム2024中間報告・交流会、小展示

柴尾万葉・中村莉菜・橋本知子
- 二〇二三年十二月八日　研究発表：「女性と映像：映画、ヴィデオ、インスタレーション」、第八回大阪大学豊中地区研究交流会、大阪大学豊中キャンパス（ポスター発表）

柴尾万葉
- 二〇二三年度　国立国際美術館情報資料室インターン
- 二〇二三年九月二九日　研究発表：「1970年代フランスにおける女性映像作家たちとフェミニズム」、京都大学映画メディア合同研究室第三回シンポジウム
- 二〇二四年一月　第三回フランス語リサーチ・ショウケース：Ma recherche en 8 minutes（添削担当）東京大学歴史家ワークショップ
- 三月九日　研究発表：「ピピロッティ・リストの作品における触覚性」、日本映像学会関西支部第九九回研究会、於・大阪大学
- 三月　フランス語教育国内スタージュ（後援：日本フランス語フランス文学会、日本フランス語教育学会、在日フランス大使館文化部）修了

城直子　二〇二四年三月　寄稿：「時空を超えた場所へ―カトマンズ調査再開―」（「教育ゆめ基金」採択者報告）、『同窓会ニュース・レター』第二三号、大阪大学文学部同窓会

髙橋采花　二〇二三年九月八日　寄稿：「満洲国ポスターにおける日満表象」『第八回若手研究者フォーラム要旨集』、大阪大学人文学研究科研究推進室、一一一―一四頁

九月八日　研究発表：「満洲国ポスターにおける日満表象」、第八回大阪大学大学院人文学研究科若手研究者フォーラム

二〇二四年三月　共著：森元斎編『思想としてのアナキズム』以文社（担当：分担執筆、範囲：第五章「有島武郎と二つの〈家〉―天皇の最も近くで生まれたアナキスト」八三―一〇一頁）

陳昱廷　二〇二三年一〇月　研究発表：Reference of Western Hydraulic Technologies in a Garden during the Late Ming Dynasty: Taking Qieyuan and the Hydraulic Methods of the Far West as an Example. Proceedings of 5th International Seminar for the Promotion of International Exchange, Osaka University

二〇二四年三月　寄稿："Reference of Western Hydraulic Technologies in a Garden during the Late Ming Dynasty: Taking Qieyuan and the Hydraulic Methods of the Far West as an Example". Proceedings of 5th International Seminar for the Promotion of International Exchange, pp. 43-51

三月　寄稿：「イエズス会によってもたらされた西洋水力技術が明代末期の庭園に及ぼした影響」、大阪大学人文学研究科研究推進室、三五―三八頁

三月　研究発表：「イエズス会によってもたらされた西洋水力技術が明代末期の庭園に及ぼした影響」『第九回若手研究者フォーラム要旨集』、大阪大学人文学研究科研究推進室、三五―三八頁

三月　研究発表：「イエズス会によってもたらされた西洋水力技術が明代末期の庭園に及ぼした影響」、第九回大阪大学大学院人文学研究科若手研究者フォーラム、大阪大学大学院人文学研究科

研究発表：「鎌倉時代の紙上の水景観―「玄奘三蔵絵」における噴水、池、遣水と引水施設の考察―」、待兼山芸術学会第三四回総会、大阪大学中之島センター

中村莉菜　二〇二三年四月から現在　インターン：国立国際美術館、キュレトリアル・インターンシップ（映像分野）

福島尚子　二〇二三年四月から現在　京都芸術大学共同利用・共同研究拠点二〇二三年度劇場実験型プロジェクト　公募研究：蘇るバレエ・リュス―薄井憲二バレエ・コレクションの同時代的／創造的探究―研究協力者

水野潤一　二〇二三年四月から　学士会将棋会（東京）、神戸大学大阪クラブ将棋同好会（大阪）

九月七日　寄稿：「将棋の鑑賞についての研究―将棋AIの進展によるデジタル化とメディアの変化の影響を中心に―」『第八回若手研究者フォーラム要旨集』、大阪大学人文学研究科研究推進室、三九―四二頁

九月八日　研究発表：「将棋の鑑賞についての研究―将棋AIの進展によるデジタル化とメディアの変化の影響を中心に―」、第八回大阪大学大学院人文学研究科若手研究者フォーラム

七月一日　寄稿：「将棋とAI（人工知能）」『凌霜』（神戸大学社会科学系学部・大学院同窓会季刊誌）（四三八）、神戸大学凌霜会、四六頁

一二月一日　寄稿：「一〇〇周年のご縁に恵まれて」『駒の足あと』（学士会将棋会創立一〇〇周年記念誌）（二）、学士会将棋会、二九頁

二〇二四年三月一日　寄稿：「百周年のご縁に恵まれて」『學士會会報』（九六五）、学士会、一一五ー一一六頁

執筆者紹介（所属は二〇二四年三月現在）

[寄稿]

岡北一孝　おかきた・いっこう　岡山県立大学デザイン学部建築学科 准教授

関俣賢一　せきまた・けんいち　東京大学教養学部

片岡浪秀　かたおか・なみほ　大阪大学大学院文学研究科 文化動態論専攻 アート・メディア論コース 修了生

[教員]

桑木野幸司　くわきの・こうじ　大阪大学大学院人文学研究科芸術学専攻 アート・メディア論コース　教授　西洋美術／建築／庭園史

古後奈緒子　ごご・なおこ　〃　准教授　舞踊学／美学

東志保　あずま・しほ　〃　准教授　映画研究／比較文化論

鈴木聖子　すずき・せいこ　〃　助教　音楽学

[院生]

城直子　じょう・なおこ　大阪大学大学院文学研究科 文化動態論専攻 アート・メディア論コース　修士課程二年

橋本知子　はしもと・ともこ　大阪大学大学院人文学研究科 芸術学専攻 アート・メディア論コース　博士後期課程一年

柴尾万葉　しばお・まよ　大阪大学大学院人文学研究科 芸術学専攻 アート・メディア論コース　博士後期課程一年

野尻倫世　のじり・ともよ　〃　博士前期課程二年

武本彩子　たけもと・あやこ　〃　博士前期課程二年

河﨑伊吹　かわさき・いぶき　〃　博士前期課程一年

奥野晶子　おくの・あきこ　大阪大学大学院文学研究科 文化表現論専攻 美学研究室　博士後期課程三年

本誌の創刊者である市川明先生が、二〇二四年一月八日に、ご逝去されました。

〝アカデミーは、狭すぎる〟という標語を掲げ、常識や因習に囚われない、従来の学術誌とは一線を画す研究誌を目指し、創刊以来変わらぬ情熱を注ぎ続けてくださいました。

われわれ後学は心より先生のご冥福をお祈りするとともに、先生の残された偉大な足跡に学び続けてまいります。

研究室一同

退職記念 市川明教授

Special Issue: Featured articles on retiring professor Ichikawa

※

『Arts and Media』volume 40（2014年）所収
「退職記念：市川明教授」より再録

写真：荻野亮一

市川 明（いちかわ・あきら）

一九四八年、大阪府豊中市に生まれる。大阪外国語大学外国語学研究科修士課程修了。一九八八年、大阪外国語大学外国語学部助教授。一九九六年、同大学教授。二〇〇七年からは大阪大学文学研究科教授。

研究者・市川 明

ドイツ統一（一九九〇年）まで、市川教授はハイナー・ミュラーを中心とするドイツ現代演劇、東ドイツ文学に重点を置いて研究活動を行ってきた。大学院修士課程のころにミュラーの演劇に魅せられ、日本にはじめて紹介したのが市川教授である。ミュラーは九〇年代にブレイクし世界的作家となった。「内容におけるリアリズムと形式におけるモダニズム」という内容と形式の弁証法に注目し、「距離化における生産性」「強さのペシミズム」などのタームを用い、ブレヒトからの影響や東ドイツ社会への批判的な眼差しを探った。日本独文学会の学会誌「ドイツ文学」に掲載された論文は、一九八二年に第二二回ドイツ語学・文学振興会奨励賞を受賞。当時ミュラーについての先行研究・文献は皆無であったなか、市川教授の発表した研究成果は国際的にも注目を集めた。

一九九〇年代以降、市川教授の研究の重点はベルトルト・ブレヒトへと移っていく。一九九六年に大阪で「ブレヒトと二〇世紀ドイツ演劇研究会」を立ち上げ、グループの研究成果として二〇〇五年に『世紀を超えるブレヒト』（郁文堂）を編集・出版。シェイクスピア、シラー、ストリンドベリやドイツ表現主義からの影響、共通点・相違点を探った初めての本格的なブレヒト研究書となった。

二〇〇五年から二〇〇八年にかけては「ブレヒトと音楽」プロジェクトに取り組んだ。これは「詩人、作曲家、歌手、演奏者、俳優、演出家、プロデューサーという役割を併せ持つシンガーソングライターとしてのパフォーマンスがブレヒトの演劇創造のモデルになっている」という前提のもと、従来まったく研究されてこなかったブレヒトと音楽の関係について取り上げたものである。大田美佐子（神戸大学）、ヤン・クノップ、ヨアヒム・ルケージー（ともにカールスルーエ大学）の協力を仰ぎ、二度の国際シンポジウムを成功させた。研究成果は著作「ブレヒトと音楽」四巻全集にまとめられた（第一巻『ブレヒト 詩とソング』、第二巻『ブレヒト 音楽と舞台』、第三巻『ブレヒト テクストと音楽』までが現在刊行されている）。

二〇一〇年からは「ブレヒトとヴァイゲル」プロジェクトに連動した「ブレヒト、ヴァイゲルとベルリーナー・アンサンブル 一九四九—一九七一」プロジェクトを推進。亡命から帰ったブレヒトが演出家として自作の有効性を舞台でど

190

演劇人・市川 明

研究だけでなく、市川教授はブレヒトをはじめとした多くのドイツ現代演劇を翻訳し、上演し続けてきた。ベルリン・フンボルト大学での留学から帰国したばかりの一九八一年に『聖夜』(ハラルト・ミュラー)、『肉でもなく魚でもなく』(F・X・クレッツ)を翻訳・上演したのを皮切りに、青少年演劇で有名なグリプス劇場の日本への紹介や、ブレヒト/クルト・ヴァイルのオペラ『マハゴニー市の興亡』を日本人作曲家とともに上演したり、『セチュアンの善人』を大阪弁で翻訳・上演したりするなど新たな境地を拓いてきた。

日本初のミュラー紹介となった一九九一年の翻訳『ゲルマーニア ベルリンの死──ハイナー・ミュラーの歴史を待つ戯曲集』(早稲田大学出版部)や、『エルベは流れる』(同学社、一九九二年)、『東ドイツ詩集』(三修社、一九九三年)を翻訳刊行。ギュンター・グラスの大著『はてしなき荒野』(大月書店、一九九九年)の翻訳も手がけている。二〇〇二年にはフォルカー・ブラウン『本当に望むもの』の翻訳で第五回マックス・ダウンテンダイ賞を受賞。多くの東ドイツの作家が、市川教授によってはじめて翻訳され日本に紹介された。現在はスイスの作家、フリー

のように検証してきたのか、東ドイツの政権党が唱える社会主義リアリズム路線との確執を乗り越え、ベルリーナー・アンサンブルがどのように世界的名声を得るようになったのか、などをさまざまな角度から検討し、ブレヒト演劇の本質に迫った。二〇一三年三月には沖縄、大阪で連続して国際シンポジウムを開催した。演出家、ドラマトゥルクとしてのブレヒトという、従来十分研究がなされてこなかった分野に焦点を当て、新たな資料から東ドイツとの確執を探った。二〇一三年度からは「演出家、ドラマトゥルクとしてのブレヒト」研究に取り組んでいる。

ブレヒト、ハイナー・ミュラー研究と並んで、市川教授は日本とドイツの演劇の比較研究、特に笑いに関する研究を行ってきた。二〇〇二年から参加したプロジェクト「滑稽の担い手としての舞台と戯曲──日独演劇的比較研究」では、日本の歌舞伎、狂言、現代演劇とブレヒトを中心としたドイツ演劇における笑いを比較する手法を取った。「笑い＝思考」「喜劇＝異化」というテーゼから出発し、機知、風刺、滑稽という笑いの柱に変身、見せかけの連帯、脱英雄化などのタームを絡ませた分析の成果は、二〇〇三年日本での『ドイツの笑い・日本の笑い』(松本工房、ともに共著)に結実した。カッセル大学やバイロイト大学、ミュンヘン大学での講演やスリランカや韓国、チェコでの国際シンポジウムでもこのテーマについて論じ

ている。

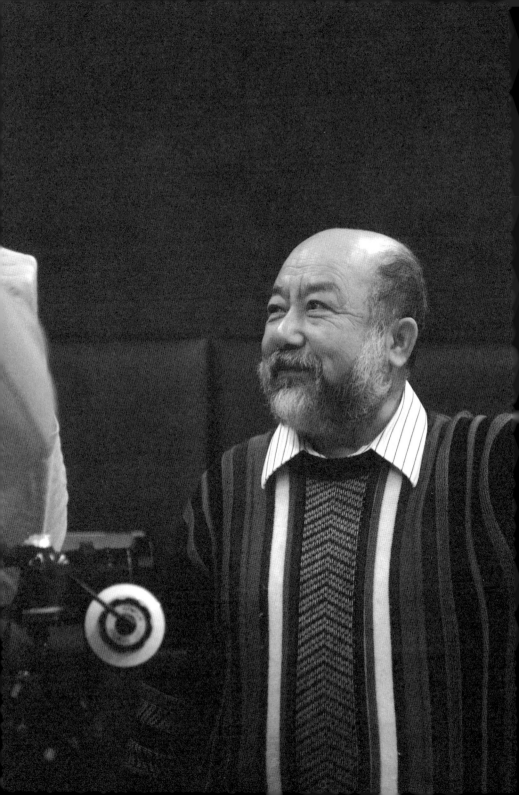

ドリヒ・デュレンマットの戯曲集（全三巻）刊行に取り組んでいる。第二巻で翻訳した『老貴婦人の訪問』はデュレンマットの代表作のひとつであり、二〇一六年二月、大阪新劇団協議会合同公演での上演が決まっている。

市川教授は一九九六年に演劇創造集団ブレヒト・ケラーを創立。ブレヒトの死後五〇年にあたる一九九六年にはドイツ演劇祭を大阪で開催した。南アフリカの白人作家アソル・フガードの『島』は人種差別反対運動と結びつき大きな話題となり、八回の再演を重ねることとなった。翻訳・脚色を行った『ゴビ砂漠殺人事件』（ブレヒト『例外と原則』の改作）、ルーマニアの女性作家ジャニーナ・カルブナリウ『KEBAB』は日本での上演の成功を収めただけでなく、それぞれ韓国、ドイツでの上演が実現した。演劇雑誌『シアターアーツ』『act』の編集にも携わってきた。

教育者・市川 明

市川教授は長年NHKドイツ語講座の講師を務めてきた。一九八二年にNHKテレビドイツ語講座の講師を担当したのをはじめに、一九八八年からは四年間、ラジオドイツ語講座応用編「太郎の旅シリーズ」を続けた。二〇一〇年からはラジオドイツ語講座『レアとラウラと楽しむドイツ語』が始まり、はなればなれで互いの存在を知らずに育った双子の姉妹と東西ドイツの歴史を絡めた

ドラマ仕立てのストーリーが人気を博した。二〇一三年度からは『アンコールまいにちドイツ語』として再放送されている。『ドイツ語ステップアップ』（郁文堂、新訂版・二〇〇六年）をはじめとした参考書や教科書の執筆も多い。

大学の授業では「演劇も外国語教育も模倣（ミメーシス）である」という理論のもと、演劇を外国語教育に取り入れたドイツ語指導を行ってきた。とりわけ大阪外国語大学の名物行事であった外国語劇では、学生によるドイツ語劇の指導を長年続けてきた。二〇一二年度まで大学祭での上演は続けられ、D51（デゴイチ）と名付けられたドイツ語劇一座は、大阪大学との統合後、豊中キャンパスでも公演を実現させた。

大阪大学大学院文学研究科文化動態論専攻アート・メディア論講座の教授に就任してからは本研究室紀要『Arts and Media』を発刊し、今号（Vol.04）まで編集長を務めた。

退職のご挨拶

二〇〇七年一〇月、大阪大学と大阪外国語大学が統合し、それを機に外国語学部（ドイツ語専攻）から文学研究科に移籍した。もっとも以前から文学研究科・文学部の非常勤講師（ドイツ文学、演劇学）として出講していたし、外大でもドイツ文学・演劇の演習を長年にわたってやってきたので、違和感はなかった。ただ当初はまさしく二重国籍状況で、二つのキャンパスを忙しく行き来しなければならなかった。豊中では新設のアート・メディア論コース、ならびに演劇学の学生・院生のために演習と論文指導をし、さらに外国語学部でも私のもとで卒論を書く学生がいたので、退職まで箕面に通い続けた。

私はどちらかというとのんびり屋で、最初から移籍を望んでいたわけではなかった。良き先輩、友人・仲間である林正則（ドイツ文学）、永田靖（演劇学）両氏がお声をかけてくださらなければ箕面にとどまっていたかもしれない。でも移籍してすばらしい同僚や学生に恵まれ、本当に豊中に来てよかったと思っている。外国語学部の私のゼミ生が毎年二人ほど大学院のアート・メディア論コースに進学してきて私を支えてくれたことも大きな励みになった。ともすれば狭い領域にとどまりがちだった私のドイツ演劇研究も大きな広がりと厚みを示し始め、充実した年月を過ごすことができた。この場を借りてお礼申し上げたい。

豊中（こうした言い方は移籍組の特有の表現かもしれないが）では連続して三つの科研プロジェクトを進めることが出来た。「ブレヒトと音楽」「ブレヒトとベルリーナー・アンサンブル」「演出家としてのブレヒト」である。三つ目は継続中なので引き続き阪大のお世話になる。現在はドイツ・アメリカ、日本をライヴとオンライン・ストリーミングでつなぐ『谷行／イエスマン』上演に取り組んでおり、二月五日からは阪大の学生を連れてドイツ公演に出かける。研究室の紀要『アーツ・アンド・メディア』第四号の刊行にも編集長として携わっている。どうやら忙しいまま気がついたら退職といういうことになりそうだ。

二〇一四年一月

市川 明

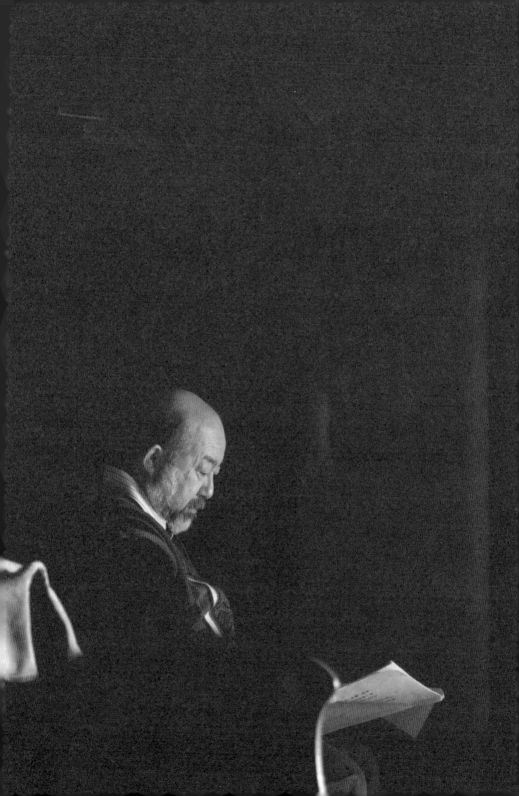



市川明先生と演劇のカレイドスコープ
——手がかりとしての壁際のテクスト

市川 明
大阪大学名誉教授
（1948年6月29日–2024年1月8日）

マーシャ　私たちだけがここに残るのよ、また私たちの生活を始めるために。生きなければ……生き

古後奈緒子
Naoko Kogo

Arts and Media
volume 14

落丁本

ギリシア人たちがパンタシア［ファンタシア∴著者補足］と呼んでいるもの（われわれはこれを「表象（visio）」と呼んでさしつかえないでしょう）は、そこにない事物のイメージを心中に思い描き、われわれがそれらを目で手元に持っているようにする手段であって、これをうまく把握することができた人は、感情において最高の能力を持つ者となるでしょう。［中略］これに続くことになるのがエナルゲイアであって、これはキケロによって「描出（inlustratio）」とか「鮮明さ（evidentia）」とかと名付けられており、何かを言うというよりむしろ呈示しているように思われるものです。そして感情が、われわれが出来事そのものなのかのなかにいるかのように続くことになるでしょう。★7

7. クインティリアヌス『弁論家の教育 3』、森谷宇一・戸高和弘・吉田俊一郎訳、京都大学学術出版会、2013年、40-41頁
8. Webb 2009, pp. 107-130.

クインティリアヌスは、弁論家が言葉を操り、ファンタジアを通じて聴衆の最も深い感情にいかに到達するかを語っている。生き生きと言葉で呈示されたものを、いまここでまるで見ているかのように感得することによって、強い感情が心の中で生まれる。心象ないし表象はまず、作者の心の中で、鮮明に作り上げられ、そしてその後に、その言葉を受け取る人々の心の中で「目」となって働く。言葉は対象を直接表すのではなく、その対象の心的表現（心象ないしは表象）と結びついているのである。言葉に翻訳されるものは、空想であれ現実であれ、その物体の心的表現であると考えられる。エクフラシスが示そうとするのは、そこに存在する物体なのではなく、その物体の心的表現であると考えられる。

人が感じたはずの感情を想起させることを達成しようとしている。つまり、ある対象の具体的かつ現実的な情報はそれほど重要でないのである。

エクフラシスは、それを受け取る者の目の前に存在しない事物（実在、架空を問わない）の描写であると説明してきたが、芸術作品に捧げられた、ないしは添えられたエピグラムもその一つとして考えることができる。エピグラムは墓碑や奉納物に刻まれた短い詩であり、古代のヘレニズム時代には、このジャンルは顕著な拡大を遂げ、エクフラシス的エピグラム（ekphrastic epigram）が出現し

は、出来事、空間、芸術作品それ自体というよりは、それを想像することと、それを心のなかで見るという行為であると考えられる。★8 直接にその対象をまさに見たと錯覚するようなファンタジアを創り出し、言葉によって伝えられたエピグラムもその一つとして考えることができる。するように相手をうながし、実際にその対象を心のなかで目撃した

た。例えば、ギリシアの彫刻家ミュロンが制作した雌牛のブロンズ像に関する三六篇のエピグラムが『パラティン詞華集』に収録されている。[9] これらのエピグラムは、描写された美術品から切り離され、伝わっていった(われわれはもはや《ミュロンの牛》そのものを見ることはできない)。それらのエクフラシス的エピグラムは、作品の主題や質、技を賞賛し、芸術の持つ強力な感情的衝撃を生む。鑑賞者はそれによって思考を明確にしていく。この詩のジャンルは、言葉と視覚の関係、言葉とイメージが拮抗し、補完し合う方法を示している。[10]

建築エクフラシスとは

ここで、エクフラシスに関する話題を建築に限定して進めていきたい。建築エクフラシス(Architectural Ekphrasis)とは文字通り、建築を対象とするエクフラシスのことであり、古代以来さまざまな建築エクフラシスが紡がれてきた。言葉による描写が、その対象に対して完全に適切であることはありえない。言葉による描写、すなわち文章は直線的な時間的経験にもとづく。とりわけ口頭での言説は、それを耳にする者は時間的秩序を越えることはできない。

022

書かれた言葉であれば、読み飛ばしたり戻ったり、ある程度読み手が自由に文字列を追うことができるにせよ、書き手は読み手がそのようなランダムに文字列を追いかける前提で文章を構築しないだろう。建築の体験に焦点を置くと、われわれが建築を認識し、体感する時には、空間的移動をともなう。もちろんそれも時間的な秩序だった流れの中での体験ではあるが、建物内を移動して、さまざまな場所に目をやって得る情報や空間体験で生じる感情的な起伏は、一文では表現しきれないほどのものである。

こうした建築エクフラシスの「不十分さ」に対して、書き手(話し手)はどのように向き合ってきたのだろうか。すでに述べてきたように、エクフラシスの目的は、特定の対象物について完璧で正確な描写ではなく、そ

9. 日本語では以下の文献で読むことができる。『ギリシア詞華集 3』、沓掛良彦訳、京都大学学術出版会、2016年、415-426、450-452頁。本書巻末の訳者解説では、これらの詩は「事物描写詩(エピデイクティカ)」であると述べられる。沓掛は、芸術作品の描写をエクフラシスと呼び、エピデイクティカを「家屋、庭園、大規模な公共建造物、都市、河川、泉などの描写も含むので、包摂する範囲がより大きい」(781頁)と述べている。

10. Michael Squire, "Making Myron's cow? Ecphrastic epigram and the poetics of simulation", in «The American Journal of Philology», 131(4), pp. 589–634.

この大邸宅を構成する他の要素への言及は、上も下も私は黙って避けてきた。数多くのベルヴェデーレや開放された中庭、劇場の舞台の背景はひとつだけでない。建築の本体は、双塔で要塞化され、遠くからの攻撃を防ぎ、この場所の快適さを安全で平穏に楽しむことができる。多くの休憩所、柱廊、屋内を照らすいくつもの噴水がそうだ。循環式の水風呂、葉の茂った枝と緑のキンバイカで覆われたクシュトス、その隣の、深みから昇る丸い階段を持つ透き通った養魚池、馬場と正面に聳える馬小屋などは言葉にする必要もない。これらはいずれもっとよくなるだろう。これからは色とりどりの大理石や、中庭を取り囲んで配する多くの柱、さまざまなかたちを描くモザイクの床、金で覆われた巨大な屋根梁を探し出す必要がある。どの部分にも外国産の大理石を使用し、安くみえるものは一切使用しない。ガエータは選りすぐりのレモンの木を献上し、カンパーニャは最も高貴な若い木を捧げる。ポーモーナは何を蘇らせないのだろうか？女神は果樹園を耕し、ふさわしい時に接ぎ木をして、一本の木がさまざまな実をつけ、一年中豊かな緑で囲まれるようにする。ここが彼女の居場所であり、彼女にとってのテッサリアのテンペー渓谷であろう。[31]

31. Elet 2017, p. 200. 翻訳は筆者による。
Cetera membra domus magnae subtusque supraque
praetereo tacitus, speculas, aulasque patentes,
cumque suo scenam non una fronte theatro,
munitumque caput geminatis turribus ad vim
eminus arcendam, ut genio pax tuta fruatur,
utque cubile frequens, ut porticus, ut vitreus fons
non unus tectis, nec balnea mutua aquarium
commemoro, aut xystum ramis frondentibus alte
contextum, et tonsa buxo, myrtoque virenti;
a latere indutum, vitreamque a margine xysti
piscinam, gradibus circum scandentibus imis
hippodromumque et equis stabula alta a fronte, fluentes
ad quae sponte sua lymphae in praesaepia tendent:
omnia post melius. Diversum inquirere marmor
nunc opus, et plures ad tot dimensa columnas
atria, et in varias lusura asarota figuras
ingentesque trabes, largum quas imbuat aurum;
nanque peregrino pars marmore nulla vacabit
assumet nil vile domus: Caieta repoint
selectas citros, Campania tota requirit
insignes plantas, quid non Pomona revolvit?
Ipsa hortos colere ac maturo tempore ramos
Inserere, ut varios diversa ex arbore fructus
una ferat, totumque vireta graventur in annum
pollicita est, hic regna sibi, hic fore Thessala Tempe.

032

32. 原文は以下を参照。Elet 2017, pp. 180-215.

ローマ教皇庁の一員でもあったその人文主義者は、なぜヴィッラ・マダマの建築エクフラシスを紡いだのか。スペルロがヴィッラを訪れた当時は、着工から半年ほどが過ぎた頃で、ヴィッラの全貌にはほど遠い時期であった。スペルロは、その場所に気を惹かれ、ヴィッラの建設に自分も関与したい一心で、ジュリオ・デ・メディチ枢機卿に手紙を書いた。そして、『詩韻で建設されたジュリオ・デ・メディチのヴィッラ *Villa Iulia Medica versibus fabricata*』とタイトルをつけた詩を歌ったのである。★32

スペルロの建築エクフラシスの特徴は、エレットが指摘したように、未完成の建築、風景、またヴィッラを飾る彫刻、絵画についてのエクフラシスによって、彼が描写し賛美するヴィジョンを、実際に実現するべく注文主や建築家をうながし、励ますものであることだ。彼はまさに設計という行為を想起させるように詩を紡いでいる。ルネサンスの建築家の一般的なメディアはすでに指摘した通りに、図面や模型ではあったが、ラファエッロやスペルロの建築エクフラシス文章も一つの設計のメディアであり、ラファエロ自身もこのような詩人とともに、言葉で別荘を構想していたと考えられる。ラファエッロの書簡は、宛先は不明であるが、スペルロと

同様に、ジュリオ・デ・メディチが読むことを前提とした手紙であろう。どちらが先に書かれたのか、研究者の間でも意見が分かれている。いずれにしても、執筆の時期はほぼ同時期、一五一八年か一九年であり、スペルロはラファエッロの構想についてある程度知ることができる立場にいたと考えられる。ラファエロの手紙とスペルロの詩の根本的な共通点は、どちらもまだ建てられていない別荘を描写するために書かれたという点である。二人の建築エクフラシスは、ヴィッラ・メディチの構想と建設をめぐって、互いに呼応関係にあったと思われる。

表1. souvenir と関連単語の出現数

全用例	パンタグリュエル	ガルガンチュア	第三の書	第四の書	その他
46	6	6	12	15	7

以下を集計したもの：動詞とその活用形 soubvenu, soubvieine, soubvieigne, soubvient, soubvint, souvenir, souvenoit, souvieigne, souvienne, souvient, souvint；名詞形 soubvenance, souvenir, souvenance

表2. memoire(s), memoyre の出現数

全用例	パンタグリュエル	ガルガンチュア	第三の書	第四の書	その他
56	14	10	7	17	8

039

ラブレー作品のコンコーダンス（用語索引）によると、souvenirという動詞とその活用形の出現数は四十一である［表1を参照のこと］。これに加えて、名詞として用いられているsouvenir、そして名詞形のsouvenanceの用例数は五なので、合計すると全部で四十六例になる。★3

ちなみにsouvenirの語源はラテン語のsub「下」とvenire「来る」であり、「下の方から、つまり無意識からやって来る」の意味であると言え、（現代フランス語でも例えばvenir à l'esprit「こころに浮かぶ」などという表現があるが）非常に〈脱線〉的なニュアンスである。この語源を踏まえてラブレーは-b-を付けた《soubvenir》（関連単語も同様）という書き方もしている。★4

この綴りは併存しており、われわれの理解では綴りにbがあるかないかで意味の区別をしているようには思えなかったこともあり、先ほどの数字は、この-bが付いていない形と付いている形をまとめて数えたものである。

この全四十六例のうち、初期作品の『ガルガンチュア』と『パンタグリュエル』では、それぞれ六例ずつとなっているが、後期作品の『第三の書』では十二例、『第四の書』では十五例（その他の作品中で七例で合計三十六例）ある。単純に用例数だけで考えてみても、倍以上の差があるので、より頻繁に出現していると言って良いであろう。たとえば『第三の書』は一読すれば明らかなほど蘊蓄に満ちた書物であり、そこに「思い出す」という言葉が頻出するのは余りに当然のことと思えるかもしれないが、そこに「思い出す」という言葉として明確に「思い出す」という表現が多用されていることが客観的に示されているため、あらためて記憶というテーマが前景化しているのだと確認できる。

記憶というテーマ自体は、初期と後期を分ける必要もなく、常に強い関心をもって扱われていたと言える。このことはダニエル・メナジェが豊富な例とともに示しているとおりである。［表2を参照いただきたいが］われわれの側からも「記憶」、つまりmemoireという単語が全部で五十六例あり（memoire(s)五十三例、memoyre三例、全五十六例）、初期と後期の区別に関わらず出現していることを確認している。

3. J. E. G. Dixon et John L. Dawson, *Concordance des œuvres de François Rabelais*, coll. « Etudes rabelaisiennes 26 », Genève, Droz, 1992, pp. 803, 806-807.

4. Walther von Wartburg, *Französisches Etymologisches Wörterbuch*, t. 12, Basel, Zbinden, 1966, *s. v.* SUBVENIRE, 376a-378a ; Michiel de Vaan, *Etymological Dictionary of Latin and the Other Italic Languages*, Leiden, Brill, 2016, *s. v.* SUB, pp. 594-595.

わけは『ガルガンチュア』十例、『第四の書』十七例、その他小作品中で八例、『パンタグリュエル』十四例、『第三の書』七例、となっている。このことからも記憶という意味での souvenir という語は後期作品での方が偏在していると言えるだろう。それなのに何故 souvenir という単純な使用数だけではなく、以下に具体的な用例を検討してみたい。

2. 初期作品における想起行為

初期作品である『ガルガンチュア』および『パンタグリュエル』の用例を取り上げる。初期作品では、そもそも souvenir という語の出現数が低いだけではなく、話を繋げて進展させていくような例が（少数を除いて）ほとんど出てこない。それに対して後期作品では頻出し、話の中で一つの議題を展開させていく。

『パンタグリュエル』第31章の用例は初期作品ながら、思い出すことにより（もちろん脱線的ではありながらも）話の筋が展開する数少ない例だと言えそうだ。侵略者アナルク王を打ち負かした後、更にそのディプソード国へと進軍していくのが本筋だが、ここで一人称の語り手が介入し、脱線的な挿話へと移行する。「エピステモンの話を思い出したのである il luy souvint de ce que avoit raconté Epistemon」と語り手が述べる通り、エピステモンの地獄下りの話をパニュルジュが思い出し、打ち負かした敵である侵略者アナルク王の処遇を決めていくのである。

しかしながら、初期作品では例えば、「覚えているでしょう」、「忘れないでくれ」というような読者や登場人物へのただの呼びかけや確認であったり、話の進展に余り深く関わらない喩え話が多いように思われる。

例えば、『パンタグリュエル』第8章では、「わたしがいささかの物惜しみもしなかったことは、おまえも、しっかりと心に留めているはずだ il te peut assez souvenir comment je n'ay rien espargné」と父王ガルガンチュアが息子への手紙で愛情と援助とを確認しているし、『ガルガンチュア』の「前口上（プロローグ）」では、「飲むのなら、わたしに乾杯するのを忘れないでくださいよ vous souvienne de boyre à my pour la pareille」と語り手が読者へと呼びかける。第29章ではアナルク王配下のルーガルーが率いる巨人軍団を倒した際に石鎧が砕ける様について、語り手は以下のように思い出す…

喩え話の例としては『パンタグリュエル』の二つの例が挙げられる。

5. PL 328；邦訳355頁：« Mais devant que poursuyvre ceste entreprise je vous veulx dire comment Panurge traicta son prisonnier le roy Anarche »；「しかしながら、この大遠征を追いかけて、そのありさまをお伝えする前に、わたくしといたしましては、パニュルジュが捕虜のアナルク王を、どのように処置したのかを、みなさまにお話ししておきたいのであります」。
PL=Rabelais, Œuvres complètes, éd. Mireille Huchon, coll. « Bibliothèque de la Pléiade 15 », Gallimard, 1994.（直後の数字で出典頁の指示とする。）；邦訳＝ラブレー『ガルガンチュアとパンタグリュエル』全5巻、宮下志朗訳、ちくま文庫、2005-2012。本論における下線強調は全て引用者による。
6. Ibid.
7. この挿話の脱線的性質についての分析は以下を参照：Gérard Milhe Poutingon, Poétique du digressif : La digression dans la littérature de la Renaissance, Paris, Classiques Garnier, 2012, pp. 230-231 ; 355-356.
8. PL 243；邦訳109頁。
9. PL 8；邦訳28頁。

045

ローマ建国後、二六〇年目に、この都市で起こった事件の話を、覚えておりまっしゃろ。[18]

第21章は［表4の5になるが］パンタグリュエルが老人の予言をする例を思い出し、老詩人ラミナグロビスと相談することを勧める：

Et me souvient que Aristophanes en quelque comedie appelle les gens vieulx Sibylles

そういえば思い出したのだが、アリストパネスは、喜劇のどこかで、年老いた者どもを巫女と呼んでいたぞ[19]［中略］自分たちの名誉と土地と回復するまでは、頭部には髪の毛をいただくまいとの誓いをなしたんだ。それに、脚に脛当ての断片を付けっぱなしにしておいたという、愉快なスペイン人ミゲル・ドリスの誓願も思い出すよ。[20]

Vous entendent parler, me faictez souvenir du veu des Argives à la large perruucque, [...] feirent veu cheveux en teste ne porter, jusques à ce qu'ilz eussent recouvert leur honneur et leur terre : du veu aussi du plaisant Hespaignol Michel Doris, qui porta le trançon de greve en sa jambe.

きみの話を聞いているとね、髪の毛ふさふさのアルゴス人が立てた誓いを思い出す。

こうした一連の占いの後、［表4の6にあるように］第24章で、友人である学識者エピステモンに相談するのだが、悩みを解決するまで帽子に眼鏡をつけてズボンにブラゲットをつけないという（当時の感覚では非常に可笑しな）恰好をするのだという願掛けをしたパニュルジュに対して、似たような誓願をした古代の例を思い出す：

そして、迷信的な占いに頼るべきではないとして、神託に頼ったことで罰せられた例を古代ローマ史から思い出す：

D'adventaige je me recorde que Agripine mist sus à Lollie la belle, avoir interrogué l'oracle de Apollo Clarius pour entendre si mariée elle seroit avecques Claudius l'empereur.

それにまた、あの美女ロッリアが、皇帝クラウディウスと結婚すべきかどうかを、クラロスのアポッロの神託により占ったところ、夫人のアグリッピナに告発されたなんてことも思い出すしね。[21]

このように、前半部での一連の相談で、連続して「思い出す」という行為が現れる。「思い出す」ことで、脱線するかのように、解釈を進展させ、或いは新しい相談相手へと促し、挿話を転換させて、物語を進める。

そもそも記憶というものは、脱線と深い関係にあると言える。これは脱線について浩瀚な研究書を上梓したジェラール・ミレ゠プータンゴンも記憶と脱線について紙幅を割いている通りだが、★22 実際クインティリアヌスも記憶と脱線について書いているように、記憶とは「時にはひとりでに現われて来たり、目覚めている時に限らず、安らかに眠っているときにも生ずる」ものであり、「偶然ひょいと現れたり、記憶がいつまでも留まっていないかと思えば、またあるときふと戻ってくる」ものなので、記憶はそもそも〈脱線的〉な性質も持っているわけである。★23 クインティリアヌスは同様に、脱線の中にはあらかじめ用意をしておいたものもあれば「状況ないし必要に応じて持ち出すものも」あると述べているように、記憶と脱線とは深い関係にあると言える。★24 実際にsouvenirという単語は、先にも触れた通り語源としてラテン語のsubとvenireから成り立ち、つまり「下の方から、無意識から、向こう側から、やって来る」ものであるので、こうした脱線的な記憶によって物語が発想されていったと言える。

046

注目すべきなのは、よくある文学作品であれば登場人物自身の体験を思い出すことが多いはずであるのに対して、『第三の書』の前半ではそうした場面はほとんどないことである。第18章におけるパニュルジュのコミカルな屁理屈解釈での場合は少し当てはまりそうなところだが、それでも飽くまで伝聞として語られている。前半で思い出されるのは読書内容であることが圧倒的に多いのであり、まさにポール・スミスの言う間テクスト性ということになるが、これは想起によって読書内容を肉付けしていくように発想されて作品が出来上がったということを示唆しているようであり、大変興味深く思われる。

『第三の書』は判断すること、解釈することという行為自体を主題とした物語と言えるが、想起によって発想された解釈がなされることも多いのである。解釈すること、読解すること、記憶、書物、脱線、発想といったキーワードが、ここで結び付けられる。

22. Gérard Milhe Poutingon, *op. cit.*, 2012, pp. 141-151. ミレ゠プータンゴンはしかしながら杜論のような『第三の書』における記憶と脱線の構造化については全く触れておらず、ブリドワのそれに関しても十分な考察対象としたとは言い難い。(Voir *ibid.*, pp. 107-110 ; 691 ; *cf. aussi* Anne-Pascale Pouey-Mounou, « "À propos" : digressions rabelaisiennes » dans *La Digression au XVIᵉ siècle*, Publications numériques du CÉRÉdl, coll. « Actes de colloques et journées d'étude 13 », 2015.)
23. クインティリアヌス『弁論家の教育』第11巻 第2章 5節および7節；引用邦訳文は後掲小林訳85頁。
クインティリアヌスからの引用は、以下の二種類による：『弁論家の教育』1-4分冊、森谷宇一（他）訳、京都大学学術出版会、2005-（第10巻までの引用）；『弁論家の教育 2』小林博英訳、明治図書、1981（第11巻からの引用）。
24. クインティリアヌス、第4巻 第3章 16節；森谷訳第二分冊197頁。

中序　音響映像メディアと雅楽

一九世紀後半の録音技術と映画技術の誕生以降、伝統的な音楽芸能もさまざまな形でそれらによって「記録」されてきた。現在では、伝統的な音楽芸能を「保存」するために音響映像メディアで「記録」することは、ある種の前提にさえなっている。ここで問題としたいのは、録音技術と映画技術はそれぞれ異なる方法で世界を再現するものであるにもかかわらず、現在の音響映像メディアでは視覚情報がまず優先され、聴覚情報はそれに付随するものとして扱われる傾向があることである。本論は、伝統的な音楽芸能の「記録」においてこうした傾向が生じたプロセスを明らかにするため、一九八〇年代後半～一九九〇年代前半に日本ビクターが世界に先駆けて制作した、「音と映像による」アンソロジーのシリーズ作品を事例として分析するものである。文化庁やユネスコ等のウェブサイトで伝統的な音楽芸能の音響映像メディアによる紹介が定着しつつある現在、このことは音楽芸能の「記録」の在り方について再考するための補助線となると考える。

本論の前編では、二〇二二年五月六日に筆者が行なった、ビクターの元プロデューサー／ディレクターである市川捷護氏と市橋雄二氏への聞き取り調査に基づき、『新・日本の放浪芸～訪ねて韓国・インドまで～』（一九八四年）、『音と映像による世界民族音楽大系』（一九九〇年～

一九九二年）、『音と映像による日本古典芸能大系』（一九九一年～一九九二年）の四作の制作の経緯を紹介しながら、これらにおける音楽芸能の「記録」と「表現」の意義を、音と映像の関係に着目して検討した。そこでは、「音と映像による」大系を創出するという夢によって音響映像資料を収集した企画制作者たち、学的な手法を取り始めていた民族音楽研究者たち、音楽史ではなく文化人類史の日本史を拒む民俗芸能研究者たち、文献による実証主義的な日本史研究に根差した古典音楽研究者たちとのあいだで、「記録」と「表現」に対する考え方に大きく差異があることが明らかになった。

なかでも興味深く観察されたのは、最初の三つのアンソロジーが総じて一貫性をもつことなく多様な装いを呈するのに対して、最後の『音と映像による日本古典芸能大系』のみがある種の一貫性を持つことであった。『音と映像による日本古典芸能大系』の主たる編者である日本音楽史研究者の平野健次は、「日本古典芸能史の映像化」を試みた別巻『音楽を中心に見た日本古典芸能史』で、例えば、現在の雅楽の「記録」映像を用いながら、実証不可能な雅楽の歴史の一貫性を「表現」する、いわば虚偽のドキュメンタリー映像を制作しているのである。そしてこのことは、二〇世紀初頭に日本音楽史研究の学問の〈場〉を切り開いた田辺尚雄が、宮内省楽部の雅楽のSPレコード集『平安朝音楽レコード』（一九二一年）を制作した際に、現在（＝収録当時）の宮内省楽部の雅楽の録音を用いて、過去の宮中の雅楽の「発達」を一貫性を持って聞くように解説書で促した行為と等しいものであるということを、前編の最後で指摘した。

1. 鈴木聖子「音楽芸能の記録における音と映像の関係──日本ビクターの音響映像メディアのアンソロジー（前編）」、『Arts and Media』volume 13、二〇二三年七月、二二～五五頁。

ここから想定できるのは、敗戦後もこうした宮内庁楽部を中心とする進化論的な一貫性をもった雅楽像が継続していることに、音響映像メディアが一役買ったのではないかということである。かつて筆者は、敗戦直後の焦土から「文化国家」を目指した時期の日本音楽関係の活字メディアを対象に分析を行ない、田辺ら日本音楽史研究者が日本の伝統音楽は「民族」的であればあるほど「国際」的に通用すると喧伝したことで、戦前戦中の民族主義の言説が戦後の国際主義の言説へ矛盾なく移行したことを指摘した。★2 加えて、戦前戦中の「日本音楽」に関する言説に、「西洋音楽」に抗するための「東洋音楽」という対概念や、日本の植民地主義を背景とする「東亜音楽」「大東亜音楽」などの用語が繰り返されるなか、とりわけ雅楽は文献上においてはその起源を東アジア・東南アジア・西アジアに遡りうることで、田辺によってすでに戦前戦中から「世界音楽」という「国際」的な性質を付されており、それがそのまま戦後の文化財「雅楽」の評価材料の一つとなったことも論じた。★3 このようなことから、戦後に著しく発達を遂げる音響映像メディアにおいても、同様のことが認められるのではないかと推測されるのである。

しかし、そうした事態を現在の視点から非科学的であると糾弾することが、本論の目的ではない。なぜなら日本音楽史研究は、学問として常に科学的であろうと努力してきたのであり、そこには現在とは異なる一つの合理性をもった科学のパラダイムがあったはずだからである。パラダイムとは、その時代の思想を支える基盤のことであり、思想の前提であるからこそその内容の科学的根拠が問われることはない。従って、当時の科学のパラダイムを歴史的に正確に見極めることこそが重要であり、それがひいては現在の私たちの科学のパラダイムを検証する一助ともなると考えるのである。

以上から、『音と映像による日本古典芸能大系』における雅楽の価値づけを歴史的に紐解く必要性が分かるだろう。表1に、『音と映像による日本古典芸能大系』以前に制作された雅楽関連の音響映像メディア作品（テレビ番組を除く）を年代順に記した。

このうち、田辺尚雄による朝鮮李王職の雅楽の映像（一九二一年）は現存しない。次の『舞楽』（一九三九年）★4 と『雅楽』（一九五七年）は、前者を制作した国際文化振興

2. 同「〈雅楽〉の誕生——田辺尚雄が見た大東亜の響き」、春秋社、二〇一九年、終章「雅楽の戦後」。
3. 同上書、第八章「雅楽、『大東亜音楽として万邦斉しく仰ぎ見るもの』。
4. 先行研究に、寺内直子「伝統芸能を撮る：国際文化振興会製作文化映画『舞楽』」『国際文化学研究：神戸大学大学院国際文化学研究科紀要』（五一）二〇一八年十二月、一～十九頁。
https://doi.org/10.24546/81010607）がある。

表1.『音と映像による日本古典芸能大系』以前の雅楽関連の音響映像メディア作品

1921（大正10）年	朝鮮李王職の雅楽の映像（田辺尚雄制作・撮影）
1939（昭和14）年	『舞楽』（国際文化振興会KBS、三木茂撮影）
1957（昭和32）年	『雅楽』（文化財保護委員会/オール日映科学映画、丸山章治監督）
1972（昭和47）年	『雅楽』16mmフィルム（エンサイクロペディア・シネマトグラフィカEC／下中記念財団、小泉文夫監修）
1977（昭和52）年	『シルクロード 日本音楽の源流』（「第1次民音シルクロード音楽調査団レポート」、民主音楽協会制作、小泉文夫団長）
1980（昭和55）年	『正倉院楽器のルーツを訪ねて』（「第2次民音シルクロード音楽舞踊考察団レポート」、民主音楽協会制作、小泉文夫団長）
1984（昭和59）年	『雅楽』VHS（音楽鑑賞振興財団）

会（略称KBS、一九三四年設置の外務省の外郭団体）★5 と、後者を制作した文化財保護委員会（一九五〇年の文化財保護法制定とともに文部省に設置）★6 に、いずれも田辺の影響が深く関与しており、この二つの映像を比較検討することは意義深いが、映像制作への田辺の影響がどの程度のものであったかは現時点では不明であり、今後の課題としたい。ゆえに本稿では、それに続く『雅楽』（一九七二年）、『シルクロード 日本音楽の源流』（一九七七年）、『正倉院楽器のルーツを訪ねて』（一九八〇年）、以上の三作品を検討する。

これらの作品は、民族音楽学者の小泉文夫が監修したことにおいても重要である。ただし、これらは小泉の監修ではあるものの、『雅楽』はエンサイクロペディア・シネマトグラフィカ、『シルクロード 日本音楽の源流』『正倉院楽器のルーツを訪ねて』は民主音楽協会（民音）の依頼があって誕生したものであり、それらの団体の思想的枠組みが影響している可能性がある。従って、そこに小泉自身の思想がどの程度どのように表現されているかについては、慎重に検討する必要がある。★7

もっとも、「民族音楽」の存在を書物・ラジオ・テレビ・レコードなどで民間に普及した小泉が、メディアを利用していたか、メディアに利用されていたかは、その功績と魅力を鑑みても一枚岩的に論じうる問題ではないだろう。

055

第一節　土壌としての小泉文夫

小泉は、東京大学文学部美学科に在籍して西洋音楽研究を専門としていたが、田辺の弟子の吉川英史（一九〇九〜二〇〇六）の日本音楽史の講義に影響を受け、一九五一年に大学院に進学すると日本音楽を研究対象とした。一九五三年から平凡社で『音楽事典』の編集に携わったことで、監修者の田辺尚雄から比較音楽学（民族音楽学）の知識と方法を教わっている。博士論文に基づいた最初の著作『日本伝統音楽の研究』（一九五八年）を出版したのちインドへ留学。帰国後、東京藝術大学で教鞭をとり、日本における民族音楽学の場を構築したのみならず、一般社会への「民族音楽」の認知に多大な貢献をした。★8

小泉がビクターの音響映像アンソロジーに先んじる形で、世界の伝統音楽を日本に紹介するLPレコードのシリーズをキングレコードで監修していたことは、前編で述べた通りである。★9 シリーズではな

5. 一九三三年の日本の国際連盟脱退に伴い国際世論が悪化したことで、日本の文化を海外に紹介するために設置された財団法人。現在の国際交流基金の前身。国際交流基金のウェブサイト内の「コレクション 国際文化振興会（KBS）アーカイブ」（https://www.jpf.go.jp/j/about/jfic/collection/kbs.html）。制作した映画の一覧がある。国際文化振興会については、芝崎厚士『近代日本と国際文化交流——国際文化振興会の創設と展開』（有信堂、一九九九）を参照。国際文化振興会の音楽文化活動については、酒井健太郎「国際文化振興会の対外文化事業——芸能・音楽を用いたものに注目して」（戸ノ下達也・長木誠司編著『総力戦と音楽文化』青弓社、二〇〇八年、一二七〜一五八頁）がある。国際文化振興会は一九四一年頃に制作したSPレコードとして復刻された《New York: World Arbiter Records》。その第一巻は「雅楽・声明」である。

6. 田辺が戦前から戦後へと公職において現役であり続けた経緯については、拙著『〈雅楽〉の誕生』（前掲）の二八一〜二八二頁を参照。

7. 小泉についてのモノグラフには岡田真紀『世界を聴いた男——小泉文夫と民族音楽』（平凡社、一九九五年）がある。小泉の民族音楽研究の文脈を解きほぐした論文に、福岡正太「小泉文夫の日本伝統音楽研究——民族音楽研究の出発点として」《国立民族学博物館研究報告》二八・二、二五七〜二九五頁、二〇〇三年、DOI：https://doi.org/10.15021/00004024）がある（最終閲覧日／二〇二四年二月一八日）。

8. 岡田真紀『世界を聴いた男』、前掲、一六二頁。このパラグラフの年代は、「年譜小泉文夫の足跡1927〜1983」（『小泉文夫の遺産——民族音楽の礎』キングレコード、二〇〇二年、五〜二三頁）を参照した。

9. 「民族音楽シリーズ」（中村とうよと共同監修、一九七三年）と「世界の民族音楽シリーズ」（一九七八年）を参照した。鈴木「音楽芸能の記録における音と映像の関係（前編）」、前掲、二五〜二六頁。

い単発の仕事を補足すれば、小泉はビクターにおいても、LP『ナイルの歌　エジプト〈アラブ連合〉の音楽』（佐藤和雄プロデューサー、一九六六年）、LP『アリランの歌　韓国の民族音楽』（黒河内茂プロデューサー、一九七三年）等を監修している。[10]さらに、国際交流基金のコンサート「アジア伝統芸能の交流」（小泉・山口修・徳丸吉彦による共同監修）[11]の一九七八年のライブ録音が、LP『アジアのうた——アジア伝統芸能の交流』としてビクターから刊行されている（三枚組、一九七九年、レコーディング・ディレクターは藤本草）。加えて、第一次民音シルクロード音楽調査団の「現地ナマロク」[12]を、小泉が監修し東宝レコードが制作したLP『遥かなる詩・シルクロード』（二枚組、一九七九年）［図1］もビクターから刊行されている。

本論において小泉の音響映像メディア作品が重要である理由の一つに、彼がビクターのプロデューサーたち（市川・市橋）に大きな影響を与えていたということがある。市川によれば、LP『ドキュメント 日本の放浪芸——小沢昭一

図1. LP『遥かなる詩・シルクロード』（東宝レコード／ビクター音楽産業、1979年）のジャケット（筆者所有）

が訪ねた道の芸・街の芸』（一九七一年）の制作の後、市川は「日本人はどこから来たか」という企画を立ち上げ、小泉に交渉して承諾を得たという。[13]ラップランドを起点に世界の民族音楽を訪ね歩くことを提案した小泉は、大学側の休講の手続きなど着々と進めた。ところが突然の市川の人事異動によって企画が座礁に乗り上げ、市川は上司とともに小泉の元に謝罪に赴いたという。その後、市川が小沢とのLP『日本の放浪芸』シリーズを全四作として完結し（一九七七年）、映像版『新・日本の放浪芸〜訪ねて韓国・インドまで〜』（一九八四年）を経て、世界の民族音楽を「音と映像による」音響映像メディアにまとめたいと欲したのには、こうした経緯があった。しかし、この構想を市川が抱い

たとき、小泉はすでにこの世にいなかった（一九八三年に五六歳で逝去）。そして市川が、一九八六年夏、国立民族学博物館教授の民族音楽学者・藤井知昭を訪ね、その藤井の前向きな姿勢に助けられて、ビクターの「音と映像による」シリーズの歩みが始まるのである。また、市川の後輩にあたる市橋は、大学時代に最後となった小泉の講義に出席し、ラジオたんぱの講義放送『小泉文夫の民族音楽』のカセットテープ（一九八五年）をセット購入して聴いていたという。[14]ゆえに本稿で小泉の音響映像メディアの仕事を観察する試みは、「音と映像による」シリーズの出発点の背景を理解するためにも有用な事例研究となろう。小泉の音響映像作品における雅楽の価値づけを考察することで、『音と映像による日本古典芸能大系』における雅楽の価値づけの土壌を理解することを目指したい。

10　黒河内茂「先輩から後輩へと受けつがれてきた『民族音楽』の企画」『小泉文夫の遺産——民族音楽の礎』前掲、一八頁。

11　本論の前編では、国際交流基金がその第四回公演（一九八四年）で小沢昭一に企画と司会を依頼した関わりから触れた。鈴木「音楽芸能の記録における音と映像の関係（前編）」前掲、三二頁。

12　LPレコードの帯に筆者が行なったインタビュー（二〇二一年二月九日、市川氏自宅にて）。拙著『掬われる声、語られる芸——小沢昭一と『ドキュメント日本の放浪芸』（春秋社、二〇二三年、八五頁）を参照。

13　市川捷護氏へ筆者が行なったインタビュー（二〇二一年一月九日、市川氏自宅にて）。鈴木「音楽芸能の記録における音と映像の関係（前編）」前掲、三二頁。

14　市橋雄二氏へ筆者が行なったインタビュー（二〇二三年六月一六日、zoomにて）。

第一章
エクリチュール・フェミニンに見出せる
リスト作品との共通性

エクリチュール・フェミニンは、シクスーや、リュス・イリガライ（Luce Irigaray, 1930–）など精神分析をもとにして論を展開した思想家たちによって展開された。男性が作り出した文化、象徴秩序の抑圧で見えなくなっていた女性の性に注目し、女性的な言葉を女性に取り戻そうとする思想のことである。彼女たちは、言葉が男性中心的な原理によってつくられたことを指摘した。例えば、フランス語で、男性三人称複数形「彼ら」を意味する言葉は男性三人称単数形「彼」、＝にsを付けたIlsである。「彼ら」の内複数が女性で、男性が一人しかいない場合でもIlsを使用するのである。こういった状況の中で、彼女らは、いかにして女性的なエクリチュールが可能となるかについて考察した。ここで注意したいのは、エクリチュール・フェミニンが批判対象とするファロセントリズムは社会構造ではなく、意味の秩序を指していることである。リストはその映像作品において、より抽象的な表象・象徴の問題に重心を置いているように考えられる。この点を踏まえると、リストの作品を解釈する際に方法論としてエクリチュール・フェミニンは相応しいのではないだろうか。

071

> 私は、現実を自分の作品の中に表現したくない。現実世界は、常に何よりも明確で、ビデオによって作られた全てのものに対して対照的だからだ。ビデオは汚く、神経質で内的な独自の性質があって私はそれを扱っている。[5]

このような発言からも、リストの表現の意図が現実をそのまま描写したり、そこから何かを主張するといった行為とは離れていることが窺える。このことを踏まえた上で、女性の身体性に焦点を当て、かつ意味・言葉・世界における男性中心構造を批判している、エクリチュール・フェミニンの思想を参照することで、リストの作品における「ずらし」の構造を明らかにしていく。

世界における男性中心的な構造をよく取り扱っているように考えられる。例えば、その表現の中に、ゲリラ・ガールズなどのような、社会構造への批判、例えば、性犯罪への批判、中絶の自由を得るための意図が強く見られるかと問われれば、そうではない。リストは、社会的な男性中心構造あるいは、この構造より起こりうる問題・被害について表現するのではなく、自然界のモチーフや、音楽、展示空間、エラー画像、飽和した色彩などの要素を使用して、現実離れした世界を作品の中で表現する。

リストの作品とエクリチュール・フェミニンとの類似性を、筆者の調査した限りでは最初に指摘したのは、ナンシー・スペクターである。彼女は、美術雑誌 *Parkett* の中で、こう記述している。

もしリストが自分の作品においてフェミニスト的な意図を主張しているとすれば、彼女の理論の源泉は、エレーヌ・シクスーとリュス・イリガライの叙情的な記述にある。彼女らはそれぞれ、心理的・性的な差異から解放されるための手段として純粋な女性の体現を信奉した。シクスーの詩的な呼びかけは、インクの代わりに『母乳』で自らの歴史を記述することを女性に求め、イリガライの呼びかけは、『流体の力学』を自己分析の方法論として採用することを女性に求めている。このイリガライの記述は、（リストの）多くの作品に流れる水のイメージと共鳴している。

このように、リストが水のモチーフを作品に多用することにも触れつつ、彼女の作品とエクリチュール・フェミニンとの関連について言及している。

また、ハリエット・ホーキンスは、シクスーと同じくエクリチュール・フェミニンの思想家であるリュス・イリガライの主張する視覚のあり方とリストの展示空間との類似性について述べている。ここで例として取り上げられるのは、二〇一一年一一月にミラノの映画館テアトロ・マンゾーニで開催された展覧会 "Parasimpatico" である。リストのインスタレーションは色彩に全身で浸かるような鑑賞経験を鑑賞者に与える点で、ホーキンスは、色彩はリストの作品にとって重要な要素であると述べる。ホーキンスは、従来の特権的な視覚のあり方を「男性的」として、そうではないイリガライの

6. SPECTOR, Nancy. "The Mechanics of Fluids", *Parkett* 48, 1996, p.84
7. HAWKINS, Harriet., "'All It Is Is Light': Projections and Volumes, Artistic Light, and Pipilotti Rist's Feminist Languages and Logics of Light", *The Senses and Society*, vol. 10, no. 2, 2015, p.17（訳は筆者による）

柴尾万葉

ピピロッティ・リストの
映像作品における
エレーヌ・シクスーの
思想との共通性

072

077

これらのリストの発言を考慮すると、この作品の表現の軸は、人間と文明の二項対立と、その中で相対的に変化する強さだと考えられる。そうすると、女性が車（男性や男性中心社会を象徴する）を破壊するという、女性あるいは男性中心的な意味世界を破壊するというカタルシス的効果をこの作品に期待するのは間違っているのではないだろうか。

しかし、ここで留意したいのは、鑑賞者は男性中心的な意味の世界にあまりに慣れきっていることである。リストの本意とは異なっているかもしれないが、車を割る、つまり文明に歯向かう人間の代表として、女性を採用すると、男性中心的な象徴の世界に慣れている鑑賞者は、自動的にフェミニズム的要素をここに見出そうとする。さらに、警察官の制服を着た女性は主人公の女性に敬礼して微笑みかけ、また赤い服を着た年配の女性は主人公の女性と微笑み合う一方で、通り過ぎていく男性は、当惑した様子を見せる。こういった性別によって分類されうる他の登場人物の振る舞いも男性対女性という構図を後押しする。これが、男性対女性の構図でこの作品を解釈する先行研究が多い理由ではないだろうか。このようないわば見せかけの構図を、リストの《Pickelporno》の表現についてカスタニーニが指摘するように、「本質主義的なフェミニズム」と形容できる。人間対文明という隠された真の構図は、ステレオタイプ的な構図をまさ

にシクスーのように「ずらし」ていると解釈できるだろう。

次に、「他者との関わりによって起こる相互浸透性」について、再びリストの発言を参照する。リストは「強さは場合によって変わる[15]」と発言した。花はそれより硬いものに対しては「強い」が、それより柔らかいものに対しては「弱い」。これはシクスーの思想と類似していると言えるだろう。これは花の性質も変わっているが、花と関わるものの性質も同時に変わっている。つまり、相互に浸透性があるといえる。またこの浸透性は、画面の外観にも指摘することができる。右の花の画面が左の画面に伸びて侵食しているのの様子は、シクスーの、他者と関わって侵食し合いながら自己拡大する女性のセクシュアリティを連想させる。リストの発言より、二画面を夢と現実で対立させるのは、花やその茎を這い回る虫のような視点で撮影されていることから、自然の象徴として捉える方が適切だと考えられる。

15. 同上

② Pickelporno（一九九二）

《Pickelporno》では、黄色人種の男性と白色人種の女性が性行為をしている様子が映されている。従来のポルノグラフィ、つまり、性行為に及んでいる様子を第三者的視点から覗き見するという構造に対しての「代替的ポルノ Alternative Porno」[16]をリストが制作した作品である。リストは、この作品について、「第三者から見た性行為は馬鹿みたいに見えるけど、自分が行う性行為は快感に満ちたもの。この快感を作品で見せたかった。」[17]と説明している。作品中では、モンゴロイドの男性とコーカソイドの女性が性行為をしている様子が映されている。性行為をする男女を覗き見すると言うポルノグラフィによく見られる視線のあり方を拒絶して、リストは、二人が何を感じているかを視覚化し、まぶたの裏で起こった感覚的な世界を描写している。棒の先端に小さい監視カメラを取り付け、身体表面を這いまわるようなカメラワークが目立つ。鮮やかな色をした果物や花のカットや極端に接写された身体の描写が見られる。

最初のシーンでは、二人の主人公の出会いが、彼らの目のクローズアップを中心に描写される。映像は、黄色のドレスと銀色のハイヒールを履いている女性のショットから始まる。彼女は、格子状の無機質な床に、慎重に一歩を踏み出す。青い燕尾服を着た男性が次に現れ、彼女の登場と共に彼の服は翻る。女性は、男性に近づいて、まず、向かい合ってお辞儀をする。次に、握手をして、お互いに触れ合う。最後に、彼らはお互いの鼻に触れ、頭を傾げる。そ

図2.《Pickelporno》
出典：ヴィルールバンヌ現代美術館HPより
(https://i-ac.eu/fr/collection/204_pickelporno-PIPILOTTI-RIST-1992)

16. 同上
17. 同上

ドゥボールは、政治的な意見の相違から、一九五二年一〇月にはイズーらレトリストと袂を分かち、「レトリスト・インターナショナル」（Lettrist International、以下「L」）という左派の分派を結成するに至るが、その少し前の同年六月、第一作目の映画である『サドのための絶叫』[8]をイズーらの協力を得て完成させている。約八〇分のこの映画のサウンドトラックは、ドゥボールやイズーを含む五名の声によって、フランス民法典や新聞、ジョイスの作品、ジョン・フォードの映画『リオ・グランデの砦』（一九五〇）内の台詞などが読み上げられるというもので、各コメントの間には断続的に数秒から数分に渡る沈黙が挟まれ、最後の二四分は完全に沈黙する。さらに、音声が流されている間は白い画面、沈黙の間は黒い画面という、明暗の二つのパターンが交互に繰り返されるだけの「イメージを完全に欠いた、サウンド・トラックのみから成る長編映画」[9]であった。この映画は、一九五二年六月三〇日、パリの人類博物館の分室だったアヴァンギャルド・シネクラブで初めて上映されるが、始まってすぐに観客と主催者によって途中で中断されたという。[10]

ただし、この映画は、当初は具体的な映像のあるものとして想定されていた。完成の約一ヶ月前にレトリストの雑誌『イオン』に掲載された「サドのための絶叫」[11]と題されたシナリオには「サン・ジャック塔を登って行くパン・ショット」[12]「アテネの街頭で殺された青年の死体」「対馬海戦の軍艦の光景」などの映像を指定した記述があり、使用するイメージについて詳細に特定がなされている。このシナリオで計画された数々の映像を潔く捨て、「映像のない映画」を自身の第一作として発表したことは、ドゥボールが当時すでにイズーらレトリストの影響から脱し、独自の方向へと踏み出しつつあったことの証左でもあるが、この最初のシナリオからは、ドゥボールには最初からファウンド・フッテージを使用するつもりがあったことがわかる。

一方、「転用」の言葉がドゥボールの手がけた文章の中で最初に明確に現れるのは、映画『サドのための絶叫』完成の一年後、一九五三年八月付で発行されたLの機関紙『アンテルナシオナル・レトリスト』第三号に掲載の「言語の諸次元」[13]という短い記事の中のことである。記事によれば、ドゥボールは当時ラム酒のガラス瓶に新聞記事の断片や写真の切り抜きを貼った「三次元の小説」[13]の制作を試みており、他のLのメンバーたちとともに新しい方向性、すなわち「転用」へと踏み出し始めたとされている。

その三年後の一九五六年には、ブリュッセルのシュルレアリスト・グループの雑誌『裸の唇』第八号に、ドゥボールとジル・J・ヴォルマン[14]の二人の名義にて、「転用の使用法」[15]と題された記事が掲載された。「人類の文学的・芸術的遺産は、旗幟を鮮明にしたプロパガンダの目的に使用されるべきである」という信念のもと、転用という手法を体系化する目的で書かれたこの文章の中では、主としてコミカルな効果を狙う「パロディ」という同

8. *Hurlement en faveur de Sade*, 1952, Films lettristes, 35mm, noir et blanc, 75mn.

9. Guy Debord, « Fiche technique », *Contre le Cinéma*, 1964, from *Guy Debord Œuvres*, Quarto Gallimard, 2014, p. 72.

10. *Ibid.*

11. Guy Ernest Debord, *Hurlement en faveur de Sade*, Ion, n° 1, avril 1952, from *Documents relatifs à la fondation de l'Internationale situationniste 1948-1957*, Editions Allia, 1985, pp. 111-123.（ギー・ドゥボール著『映画に反対して　上』木下誠訳、現代思潮社、1999年、3〜36頁）

12. *Ibid.*（同上）

13. Anonymous, Dimensions du Langage, *Internationale Lettriste*, n° 3, août 1953, from *Documents relatifs*, pp. 156-157.

14. ジル・ヴォルマン（1929〜1996）はレトリスト時代からドゥボールと活動をともにし、その後シチュアシオニストとLIを結成する。ドゥボールの映画『サドのための絶叫』（1952）はヴォルマンの映画『アンチコンセプト』（1951）に捧げられている。

15. Guy-Ernest Debord et Gil J Wolman, Mode d'Emploi du Détournement, *Les Lévres Nues*, n° 8, mai 1956, from *Documents relatifs*, p. 302.（ギー＝エルネスト・ドゥボールとジル・J・ヴォルマン「転用の使用法」『アンテルナシオナル・シチュアシオニスト1　状況の構築――シチュアシオニスト・インターナショナルの創設』木下誠訳、インパクト出版会、1994年、314頁）

種の手法に対して、「転用」との違いが次のように述べられている。

> ［引用者注：転用は、］真面目なパロディという段階、つまり、オリジナルの作品という観念を頼りに怒りや笑いを呼び起こそうとするのではなく、逆に、忘れられたオリジナルに対する無関心を強調し、転用された要素の積み重ねがある種の崇高さを表現にもたらすのに従事するような段階を構想しなければならない。[16]［強調引用者］

さらに、転用には、「本来それほど重要ではない要素」を対象とした「小さな転用」と、「それ自体で意味のある要素」を扱った「滥用的転用」という二つの主要なカテゴリーがあるとし、ある程度の規模の作品は、それら二つのカテゴリーが絡み合うことで構成されると続ける。また、「転用が最も効力を発揮し、そして、関心の深い者にとっては、おそらく最大の美を示すのは、明らかに映画という枠のなかでである」[17]とあることから、この時点ですでにドゥボールには「転用」を主軸とした映画の構想があったと考えられる。

本論で注目するのは、ドゥボールが転用の「オリジナルさ」について言及していることである。ドゥボールの「転用」という概念の生成過程をイズーとの比較から詳細に検討した門間広明が指摘する通り、転用は引用とは違い、出典や引用符なしでなされることから、それは「人の所有物を断りなく奪うこと、自分の目的のために勝手に使うこと」[18]に等しい。このことは、オリジナルに対する敬意よりもむしろその簒奪を意図し、「過去をもっぱら現在のために利用する」[19]ことを可能にするものである。しかしながら、それはオリジナルが無視されても良いということを意味しない。ドゥボールは、自身の二作目の映画において、映画「誰が為に鐘は鳴る」（一九四三）の一場面、ロシア人の将軍が電話口で、「残念だがもう遅すぎる、我々はまた敗北する」と受け答えるシーンを使うアイデアがあったことを明かしている[20]（フィルムの再使用権が得られずこの時は実現できていないが、のちに四作目の映画『スペクタクルの社会』で実現される）。時間にすれば数十秒のこのシーンは、本来の映画の中では、スペイン内戦の義勇軍である主人公の悲劇的な最期を予感させる重要な場面であった。しかしこのような場面を使用する重要な意図が十全に理解できるのは、そのオリジナルを知っている（時にはごく少数の）者であろう。ドゥボールの映画は、オリジナルの文脈の中でもある意味を持っていた重要な要素の転用、彼らの言葉によれば「滥用的転用」の効果的な使用によって、「崇高さ」がもたらされるような段階を目指して制作されたと考えられるが、転用元との比較参照によって、その編集意図をより精確にたどることができるはずである。

二、『かなり短い時間単位内での何人かの人物の通過について』（一九五九）

一九五九年、ドゥボールによる二作目の映画『かなり短い時間単位内での何人かの人物の通過について』[21]（以下、『通過について』）が完成する。約一八分のこの短編映画

16. Ibid., p. 303.（同書、316頁）
17. Mode d'Emploi du Détournement, op. cit., p. 306.（「転用の使用法」、前掲書、322頁）
18. 門間広明「ある概念の生成 アンテルナショナル・レトリストと「転用」の理論」『戦後フランスの前衛たち──言葉とイメージの実験史』水声社、2023年、103頁。
19. 同上。
20. Contre le Cinéma, 1964, from Œuvres, op. cit., pp. 486-487.（『映画に反対して 上』、前掲書、64頁）
21. Sur le passage de quelques personnes à travers une assez courte unité de temps, 1959, Dansk-Fransk Experimentalfilmskompagni (Danemark), 35mm, noir et blanc, 19mn.

用いて、旧市街の再造成を行ったと考えられないだろうか。インドラ・ジャトラやクマリ、あるいはカトマンズ盆地の空間構成や建築について成された研究は蓄積されている。寺田やトフィン[6][7]のインドラ・ジャトラにおける王権強化に着目した研究、アレンや植島[8][9]のカトマンズ盆地のクマリ信仰についての研究など、文化人類学／宗教人類学的観点から読み解いた先行研究が複数存在する。またアンダーソン[10]はカトマンズ盆地の祭りを再録、山口[11]はクマリが異民族同士の平和的共存装置として機能することを論じた。そして、都市や建築に関しては保存開発から成されたものが多くある。ユネスコによる報告書[12]、ドイツの援助による報告書[13]、日本工業大学の報告書[14]などで、それ以外にも東京大学生産技術研究所の住居集合論[15]、布野のヒンドゥー都市の研究書[16]、ピーパーやグッチョウ[17][18]は空間と儀礼の観点から建築人類学に視野を広げた。また、ロック[19]は建築を含むネワールの宗教文化を、スラッサー[20]は文化史を網羅している。

しかしながら、これらはインドラ・ジャトラを構成する要素およびクマリを、空間あるいは都市の視野から行った分析に乏しく、クマリの館建造と山車巡行路について都市史の視点を加味した研究とは言い難い。その意味で、本論考は、祭祀の分析を踏まえた近世カトマンズ都市史研究に新たな視座をもたらすものである。大乗仏教の命脈を保つネワールをヒンドゥー教徒の王が統治してきたメカニズムについて、都市構成から明らかにできるのではないかと考え、この問いを設定した。クマリの館建造とクマリ山車巡行路の事例は、カトマンズ盆地史の典型と考えられ、カトマンズ都市史をグローバルな都市史へ位置付けることに寄与したい。

ハディガオンの都市史研究

インドラ・ジャトラの行事にはクマリ山車巡行の他に、ウパクー・ワネグ[21]、ダギン・ワネグ[22]といった、旧市街の構成に関わる儀礼が存在する。そこからも、インドラ・ジャトラが都市の構成と不可分に結びついた祭礼であることがわかる。様々な要素が併存する背景として、ヒマラヤの南部に位置する地勢的事情、古来よりチベット—インド交易の中継地として交流が繰り返されてきたことによる文化体系の複雑さなどが挙げられるだろう。そして、カトマンズ盆地の先住民とされるネワールを、ヒンドゥー教徒の王が統治してきた歴史も見逃してはならない。

6. 寺田鎮子「ネパールの柱祭りと王権」、『ドルメン』4号、ヴィジュアルフォークロア、1990年。

7. Toffin, Gérard, The Indra Jatra of Kathmandu as a Royal Festival: Past and Present, Contributions to Nepalese Studies, Vol.19, No.1, 1992.

8. Allen, Micheal, The Cult of Kumari: Virgin Worship in Nepal, Mandala Book Point, Kathmandu, 1992.

9. 植島啓司『処女神：少女が神になるとき』集英社、2014年。

10. Anderson, Mary M., The Festivals of Nepal, Rupa, India, 1988.

11. 山口しのぶ「カトマンドゥ盆地における生き神信仰—多宗教・多民族共存の象徴としての「ロイヤル・クマリ」—」、『東洋思想文化』3号、東洋大学文学部、2016年。

12. Pruscha, Carl, Kathmandu Valley vol.1&2, UNESCO, 1975.

13. Korn, Wolfgang, The Tradithional Architecture of the Kathmandu Valley, Ratna Pustak Bhandar, Kathmandu, 2007.

14. 日本工業大学ネパール王国古王宮調査団（編）『ネパール王国古王宮調査報告書』1、1981年、同2、1985年、『イ・バハ、バヒ修復報告書』、中央公論美術出版、1998年。

15. 原広司編『インド・ネパール集落の構造的考察』、SD別冊10号、1978年。

16. 布野修司『曼荼羅都市：ヒンドゥー都市の空間理念とその変容』、2006年、布野修司・山根周『ムガル都市：イスラーム都市の空間変容』京都大学学術出版会、2008年。

17. Pieper, Jan, "Three Cities of Nepal", Shelter, Sign, and Symbol, edited by Paul Oliver, Barrie & Jenkins, London, 1975.

18. Gutschow, Niels, Stadtraum und Ritual der newarischen Städte im Kathmandu-Tal: Eine architekturanthropologische Untersuchung, Kohlhammer Verlag, Stuttgart, 1982.

19. Locke, John K., Karunamaya: The Cult of Avalokitesvara — Matsyendranath In the Valley of Nepal, Sahayogi Prakashan for Research Centre for Nepal and Asian Studies, Tribhuvan University, Kathmandu, 1980, Buddhist Monasteries of Nepal: A Survey of the Bahas and Bahis of the Kathmandu Valley, Sahayogi Press, Kathmandu, 1985.

20. Slusser, Mary Shepherd, Nepal Mandala: A Cultural Study of the Kathmandu Valley vol.1&2, Princeton University Press, 1982.

21. 初日夜に、カトマンズ旧市街を囲んでいた城壁沿いの道を右回りに一周する。ウパクーは境界、ワネグは歩くことを表すネワール語（田中公明・吉崎一美『ネパール仏教』春秋社、1998年、224頁参照）。

22. 三日目夜に行われる。この行列の進むルートはクマリ山車巡行（旧市街下町）とほぼ同じである（同、224–225頁参照）。

100

近世カトマンズ旧市街におけるクマリの館と山車巡行の役割

まず先行研究から、カトマンズ近郊ハディガオンの都市構造を、都市と祭祀の観点から分析した次の論考を挙げておきたい。黒川らは、ヒンドゥーの都市構成原理について比較考察と理念型に着目した。そして、仏教とヒンドゥー教が分かち難く融合しているカトマンズのハディガオンというネワールの集落において、寺院など聖なる施設の分布、街路体系と街路構成、公共施設の分布、居住空間の構成などの調査を行った。それは、チャクラヌガラおよびジャイプルの都市・集落・住居の形態とそれを支えるコスモロジー（宇宙観、世界観）との比較考察する上で、またその理念型を考える上で有効と考えられるからである。そして、聖なる施設（寺院、聖祠など）の配置、祭祀と神輿の巡行範囲を明らかにした。その結果、王宮都市の規模は、マナ・マネスワリ寺院を中心としたかなり広いものであることがわかった。そして、ナラヤン・ジャトラにおいて山車巡行は現在の集住地をちょうど囲む形で巡行が行われており、街の変化とともに、一つのコスモスを再編成するために始まった祭祀であると結論付けている。そして、ティワリがハディガオンをマナ・サーラのダンダカに基づくとするのに対し、ナイン・スクエア（3×3＝9）の計

画理念に基づいているのではないか、との仮説を提示する。つまり、東西に走る三本の平行な道と、それに直行する一本の南北の道は、当時の街路の名残と考えられるという。したがって、ハディガオン周辺にはリッチャヴィ期における王宮都市カイラシュクトバーワンがあった可能性が高く、その王宮都市の規模はマナ・マネスワリ寺院を中心とした王宮都市の造営にヒンドゥーの都市理念が用いられた可能性は高く、ナイン・スクエアの街路パターンの都市であったと推測できるとした。ナラヤン・ジャトラが集住地としての全体性、一つのコスモスを再編成するために始まった祭祀であることの言及は大変興味深い。ただし、その後王権の中心が移行したことにより、マッラ期以降ヒンドゥーの都市理念がどの様に継承、変容したかについては課題としている。

リッチャヴィ期にカトマンズ近郊のハディガオンにおいて、ヒンドゥーの都市理念を用いた王都があったことは貴重な情報である。ネパールの歴史を三つに分けた場合、古代：リッチャヴィ期（西暦四、五世紀～九世紀後期）、中世：マッ

23. 黒川賢一他『ハディガオン（カトマンズ、ネパール）の空間構成：聖なる施設の分布と祭祀』、日本建築学会計画系論文集、第514号、155–162頁、1998年。本節はこの論文を参照し、祭祀から空間構成を分析したカトマンズ近郊の都市史研究を紹介するものである。
24. 布野修司、前掲書における、ヒンドゥー都市の空間理念研究である。

遡れば、東京放送局の総裁に後藤新平を据えたのも新聞人であった。動いたのは朝日新聞の石井光次郎や報知新聞の煙山二郎で、その目的は逓信官僚を掣肘することだったと思える。草創期の放送界において、石井や煙山という新聞人が逓信省の動きを二度までも牽制をしたことになる。

新たな媒体としての「放送」を、どういう背景をもつ人々が具体的な枠組み作りに関わり、事業として誰がどういう目論見で現実に意思決定し運営していくのかは、「放送の日本史」にとって最も重要である。従来、放送史は「日本の放送史」として歴史学の世界では継子扱いであったと思える。新聞史は一瞥されても放送史は「日本史」のほぼ圏外であった。新たな視座が、一世紀の節目に求められている。萌芽は東京朝日新聞の「誤報」と「続報」の中に照察できる。

民と官の間で主導権を争う対立がある一方、放送の所管を巡っては内務省と逓信省の権益争いもあった。内務省は取締りの観点から、逓信省は無線電信法を盾に、双方が所管を主張した。結果的に逓信省の管轄となったが、無線電信法が放送を想定して立法された法律ではなかったこともあり、内務省は放送開始三年後も逓信省に対し大臣名の文書で移管を求めている。ちなみに、逓信省にとっての放送を巡る権益争いは内務省との関係のみならず、文部省や陸軍及び海軍との間にも利害の交差する部分があった。文部省は教育放送に足場を拡げたく、陸海軍は軍用通信との兼ね合いで放送局の増力を牽制する立場だった。

石井光次郎は、東京朝日新聞の利益代表であるだけではなく、元来は内務官僚であり、逓信省が最も神経を使うべき相手でもあった。また、石井の背後には逓信省の元為替貯金局長であった下村宏が朝日新聞社の専務として控えていた。朝日新聞に逓信省と内務省の元官僚が揃って在籍し、その連携が極めて良好だったことは、協会立ち上げに際し新聞社側の主張を通す原動力となったばかりではなく、後に放送界への朝日の影響力を確固たるものにする大きな要因になったと思える。新聞社が逓信省の方針に異議を唱えられたことは必ずしも「民」の力が強かった証左とは言えない。「民」たるべき「新聞」の中に「官」が混在し、「新聞」は一面では「民」を化体する「官」でもあった。下村宏は小森七郎より二歳下であったが、逓信省入省年次では四年先輩だった。

7.『放送文化』一九六七年一月号（日本放送出版協会、一九六七）五二〜五九頁。

一方の当事者たる小森七郎の見方も確認しておきたい。この間の事情や三局解散から放送協会立ち上げに至る過程を、小森は岩原謙三の動きや役割に絡めて次のように語っている。[8]

　……協会初期役員の大臣指名など、逓信省の措置をめぐって内心穏やかならぬ旧法人側のこだわりもあって、逓信当局を焦慮させた。協会の初代会長の岩原謙三さんが、表面には出なかったが、この間の解決工作に力を注がれたことは、まことに並大抵のものではなかった。岩原さんは、三井の大御所といわれる社会的地位と世間の信用をもった、実業界の大物であった。旧東京放送局の理事長として、（略）既存三法人の要求や不満の調整にあたり、その熱意は無言の威力となって、当時、目を光らせて背後に控えていた、発言力の強い新聞社や実業界の団体などにまでおよんで、兎に角三局の解散に持って行かれたのである。

　小森から会長の座を奪った岩原に対して、シンパシー漂う小森の一文である。理由は以下のように推察できる。逓信省内には郵便電信電話などの企業行政の通信閥と海運に関する監督行政を担う管船閥の二つの派閥があり、小森七郎自身は元々は管船閥で、放送協会への出向を当初はむしろ嫌っていた。[9]小森の放送への執着が希薄だったことにもよるのだろう。

　一九二六（大正一五）年八月、芝浦製作所社長の岩原謙三をトップに日本放送協会はスタートするが、協会運営の主導権は新聞社の手中にあったと考えられる。

3. 石井光次郎と新聞界

　朝日新聞に身を置くことになる石井光次郎の来歴を確認しておきたい。

　石井光次郎は一八八九（明治二二）年八月一八日、福岡県久留米市に生まれた。早生まれの石橋とは年齢的に半年の違いで、生涯を通じての親友となる。一九〇八（明治四一）年四月、石井は神戸高等商業学校（神戸高商、現在の神戸大学）に進学する。成績は上位を保ち、恵まれた体格から柔道部では入部二年目で大将となっている。恩師・津村秀松[12]との邂逅や学友たちとの出会いが石井の財産となる。

　後に販売担当責任者として朝日新聞に入社する刀禰館正雄や戦時下に日本の情報分野を仕切るこ

8. 『通信史話 上』（通信外史刊行会、電気通信協会、一九六〇）四九〇頁。

9. 『大橋八郎』（前掲書）一四〇頁。

10. 石橋正二郎（一八八九～一九七六）はブリヂストンの創業者。家業の仕立業から機械化による足袋製造に転じ、日本足袋株式会社を設立。ゴム底の地下足袋を考案しゴム工業や自動車工業に乗り出し、石橋財閥を一代で築き上げた。

11. 津村秀松（一八七六～一九三九）は神戸高商教授を経て実業界に転身、久原本店理事、大阪鐵工所（現在の日立造船、二〇二四年一〇月にカナデビアに社名変更予定）会長を務めた。神戸高商では柔道部顧問をも務めた。

12. 刀禰館正雄（一八八八～一九四三）は川崎銀行を経て東京朝日新聞社入社。入社の日が関東大震災の当日であった。朝日の販売拡大に尽力し、取締役に。

知人である古垣を補佐役に推薦することまではあっても、役員含みで古垣のNHK入りに関し高野との仲介の労をとったのは石井と下村の双方からとなっている。しかし、下村の関与については、あったとしても主導的ではなかったと考えられる。石井光次郎が後年、日本経済新聞の「私の履歴書」に書いた記事は以下のようになっている。

下村は一九四五(昭和二〇)年一二月に戦犯容疑者となり、一九四六(昭和二一)年一月に公職追放となっている。[101]

> 巣鴨プリズンに行く前夜、私たちは送別にとささやかなスキヤキの会を持った。会の半ばで下村さんは気分が悪くなった。医者によると心臓がおかしいという。私たちは、それを理由に巣鴨行きは許してもらおうじゃないかと当局にかけ合い、自宅静養のまま追放は解除となった。[102]

巣鴨行きの回避が些か恣意的とも思える診断や判断で決まるのかと疑問が生じるが、IPS国際検察局の記録によれば、下村は一九四五(昭和二〇)年一二月に「戦争犯罪容疑により」、病気があることに考慮し自宅軟禁(原文はUnder house arrest on account of ill health - suspected war criminal)となっている。[103] 従って、下村は高野の会長が内定する段階においては、巣鴨拘置所行きは免れていたが、自由に行動できなかったのではないかと思える。石井は岩波の古垣推薦を奇貨としたかもしれないが、古垣の協会入りを主導したのは石井で、高野との仲立ちの場に下村宏を含めたのは、高野と懇意で前々任の会長でもある下村による高野への推薦を、高野に示したかったからではないか。古垣によれば、古垣と高野は戦前にジュネーブの国際労働会議の際に新渡戸稲造を交えて会ってはいるが、親しくなったわけではなかったという。また、当時、松前重義の下で逓信院電波局長を務めていた宮本吉夫は「当時私が直接高野さんに伺ったところでは、高野さんと古垣氏は面識がなく、……」と語っている。[104]

放送協会会長としての高野の評価は別に、今日から見ても、高野岩三郎は歴代会長の中で異色であり、異質であったとは言える。戦前の朝日の重鎮に目を遣るならば、朝日新聞出身者では緒方竹虎も下村同様に一九四五年一二月に戦争犯罪人の容疑者に指名されている。しかし、緒方もまた健康状態が良くないことを理由に一九四五年一二月に

101. 『資料・占領下の放送立法』(前掲書)三九一頁。『ざりがにの歌』(古垣鐵郎、玉川大学出版部、一九七七)一八八～一八九頁。

102. 『私の履歴書 第四十五集』(日本経済新聞社、一九七二)八五頁、日本経済新聞への連載は一九七一年一〇月。

103. 『国際検察局(IPS)尋問調書 第24巻』(粟屋憲太郎、吉田裕編、日本図書センター、一九九三)四一九頁。

104. 『資料・占領下の放送立法』(前掲書)三八一頁。

巣鴨行きを回避し、自宅静養が認められている。緒方は近辺を散歩するほどには元気だった。[★105]

下村の日記には一九四六（昭和二一）年四月から五月にかけて放送協会人事についての書き込みがあり、会長候補の高野岩三郎や小倉金之助、それに放送委員会の馬場恒吾、岩波茂雄、宮本百合子らの名前とともに石井光次郎や古垣鐵郎についての記述も確認できる。[★106]　石井にとってもその時期は、日本自由党への入党から初めての選挙という激動期であったが、下村が動き難い状況下でも石井は可能な限り協会人事に関与をしていたようである。そして時に下村に協力を仰ぎながら、下村に逐一報告を入れていたのであろう。下村は貴族院議員を公職追放により一九四六（昭和二一）年二月二二日に辞職している。つまり、これと入れ替わるように、古垣は同年五月一八日に貴族院議員に勅選されている。つまり、古垣は、高野岩三郎が大橋八郎辞任後に空席となっていたNHK会長に就くことが確定的になった一九四六（昭和二一）年四月下旬かその前後に嘱託のような身分でNHK入りし、貴族院議員に勅選されることが確定的となったであろう。五月一五日に開かれた放送協会の第二〇回定時総会で専務理事となっている。一方、石井光次郎は高野岩三郎のNHK会長就任の四月末段階では、当選したばかりの衆議院議員でありNHKの理事でもあった。自ら固辞することがなければ会長職に就いていたはずの石井は、自身の身代わりのように古垣をNHKに入れたということになる。古垣は、ほぼ同時に貴族院議員の箔を付けて専務理事の地位に上った。嘱託から一足飛びに専務理事という駆け上がり方は監督官庁の官僚でもない限り、通常ではあり得ない。この定時総会でNHKを退く石井光次郎が、肩書はヒラ理事ではあっても会長同等の重みをもつ存在であったがゆえに、従来からの放送協会幹部に対し、古垣を「高野の次の会長」と擬制して、つまり一つ先の「後継指名」を視野に入れて送り込んだと考えるのが妥当であろう。石井の多大な貢献を考えれば、協会内に反対はなかったと考えられる。古垣「専務理事」は「会長を固辞した大物のヒラ理事」石井との入れ替わりであったと思量できる。

一九四九（昭和二四）年四月、高野は健康を損ね、現役のまま七九歳で他界する。約三年の在職であった。翌月の一九四九（昭和二四）年五月、古垣鐵郎が第六代会長となる。

105　『緒方竹虎』（緒方竹虎傳記刊行會、朝日新聞社、一九六三）一六七〜一七六頁、『遙かなる昭和 父・緒方竹虎と私』（緒方四十郎、朝日新聞社、二〇〇五）一〇六〜一一四頁。

106　憲政資料室「下村宏文書七六三」。

この両者の住所の移動に注目すると、劇場を中心とする同心円内で同居と別居を繰り返していることがわかる。★20 居住区の読みには他の資料が必要となるが、さしあたり示されるのは、タリオーニ家同様、グレープもバレエを稼業とする構成員を輩出するバレエ一家であった可能性である。伝統芸能としてのバレエ業界には時代を超えて見られる現象だが、本稿にとってはこれも同時代の組織の特徴となる。

⑦ 皇帝のお気に入り？

以上の組織形態から十九世紀バレエの一般的なイメージとベルリン王立バレエ団の異同を押さえておく。

まず注目されるのはジェンダー比であろう。ほぼすべての階級で男女がほぼ同数であるベルリンは、パリからイメージされる十九世紀バレエを特徴づける「女の園」ではない。むしろ、ソリストやフィグラントにおいて男性が数で勝っている年すらある。これは、帝政下のバレエにおいて、群舞が軍隊演習と比せられることと符合する。この伝統は、タリオーニの一八六八年作『ミリタリア』に遡るとされ、後に見てゆく演目にも認められる。

代わりに役割による演じ分けが、ツィヴィールによる性の商品化の否定と貴族階級との結婚に関する記述にうかがえる。「マリア［筆者注：タリオーニの娘］を初めとして、バレエは貴族、資本家、インテリの客層を多く持っていた。［…］当時のベルリンは、ジョッキークラブの顧客がバレリーナを指名したりするほどばかげた状態には陥って

いなかった。ベルリンの平戸間はバレエのスターの相場を操るような証券市場ではなかったのだ。」★21 数の上での著しいジェンダー化はヴィクトリア座にも見られたことから、地域ではなく民間の娯楽産業の特徴と区別されよう。

今日階級制は、国を問わずバレエ団で採用されている技術の保存、発展を支える制度である。一方で、十九世紀のドイツ文化圏において、それは何より軍隊に代表される官僚組織の要であった。冒頭で挙げた『舞踊の権力』は、このことを舞踏会の資料に基づき明らかにした。それによると、ヴィルヘルム二世の時代に、帝国の身分を現す位階は六十二にも細分化されたが、誰がどの階級に属するかは、衣裳と振付同様、着用が義務づけられていた勲章により軍隊同様、舞踏会で明示されねばならなかった。皇帝の舞踏会はしたがって、娯楽や気散じのためではなく、その中に身を置く人間から階級上昇を目指す業績を引き出す「王の機械」であった、と。

一方で、血縁やそれに類する家族的な関係が、業績主義とはまた別の結びつきを備給していたことも見過ごせない。父と子の関係を軸とした職位や技術の継承が、タリオーニ世代とグレープ世代の間で、ヴィルヘルム一世と二世、総支配人ヒュルゼン父子など、本稿に出てくるわずかの人物間でも類比を見つけられる。グレープの勤続五十周年記念式では、総支配人ゲオルク・フォン・ヒュルゼン＝ヘーゼラーが、グレープの若い頃の思い出にと父ボート・フォン・ヒュルゼンの写真を贈っている。★22 興味深いことに、こうした階級制と親族関係のセットは、軍人を登

20. まず1875年版でアドルフが別の住所を構えており、エーミルもソリストに昇進した一年後の1877年版でドロテーン通りに転居している。翌1878年版ではエーミルがさらにミッテのマルクグラーフェン通りに転居する一方、ドロテーン通りにはアドルフが転入。この歌劇場近くの住所には、1879年から3年間両者が居住するも、1882年版でエーミルがゲルトラウテン通りに転出している。アドルフも1886年版でクラウゼン通り、1888年版でモーレン通り、1889年版でツィマー通りと転居を繰り返している。加えて、1892年版でアドルフはマルクグラーフェン通りの1878年版のエーミルとは別の家に転居し、そこに女性ソリスト欄に突如現れたグレープ姓の既婚女性「Fr. Gräb」も住んでいる。

21. Zivier: 1968. p.42.

22. （Georg von Hülsen-Haeseler）1903年より王立劇場の総支配人。父ボート・フォン・ヒュルゼン（Botho von Hülsen）は、タリオーニ時代の1951年よりベルリン王立劇場の総支配人で、舞台連盟側の代表も務めた。両者とも、軍隊出身で、ベルリンに次いで他の劇場の総支配人も歴任した。

場人物とする同時代のバレエの筋書きに繰り返し描かれている。

以上から、革命前の西洋諸国におけるバレエマスターに折に触れ用いられる「皇帝のお気に入り」の内実も推し量られる。タリオーニとグレープは皇帝を含む構成員の例に違わず、この機関における優れた機械であった。グレープの訃報は述べている。「彼は歌劇場のバレエ学校から出世して、徐々に、自身の芸術のより高い段階へと駆け上がった。数々のファンタジー溢れる創造を宮廷の舞台で上演し、一九〇五年には舞踊家としての五十周年記念を祝うことができた。」[23]」

(2) リブレットとテアターツェッテル：タリオーニ以降のレパートリー路線

① タリオーニ時代

一八五五年に入学、一九六八年に入団したグレープは、一八五〇年代よりベルリンを拠点に精力的に作品を発表したタリオーニ作品の多くをダンサーとして経験している。したがって、グレープの資料をまとめる前に、タリオーニ時代のバレエの特徴を簡単に押さえておく。

タリオーニの作品については、『タリオーニの思い出』[24]で浩瀚な資料の読解が提示され、その中で『ベルリンの王立劇場 統計的回顧』にもとづきリスト化されている。

まず、タリオーニ研究の中で重視されているのは、興行的に成功したオリジナル『フリックとフロック』（一八五八）、『テア、あるいは花の精』（一八四八）、ロマン主義前後の作品群の蘇演『リーズの結婚』（一八一八）、『ラ・シルフィード』（一八七一）、『コッペリア』（一八八一）、娘マリアの引退公演『ザルダナパル』（一八六五）、世紀転換期に蘇演された『ウンディーネ』（一八三六）などである。タリオーニに帰せられる芸術上の発展としては、「女性の

コール・ド・バレエによる内容を持たないバレレ[25]が挙げられている。その一種でもあり、本稿の関心から重要なのは、軍隊演習に通ずる振付の祖型とされる『ミリタリア』（一八七二）である。「ナショナルな教養スペクタクル」の節ではこう纏められている。「彼の最後の大型作品『ミリタリア』で、タリオーニはいまや自身がその官僚となった国家の扇動者となったのみならず、その中ですでに、やがてルイジ・マンゾッティ、ヨーゼフ・ハスライター、カティ・ランナーが完成したマーチング・バレエ（Aufmarschballett）なるジャンルを先取りした。」[26] ここで言及されているのは振付だが、軍隊関連の素材は、彼の後任が手がけた作品群のリブレットにも確認される。

ここからは、バレエのリブレットという資料体の中で浮かび上がってくる系列に注目し、筋とモチーフを抽出してゆく。

23. 25.Dez.1920. Emil Graeb, früherer Ballettmeister am Kgl. Opernhause zu Berlin, gestorben daselbst. In: Genossenschaft Deutscher Bühnen-Angehoeriger (ed.). *Deutsches Bühnen-Jahrbuch. Theatergeschichtliches Jahr- und Adressen-Buch*. 22. Jg. Berlin 1922 p. 112.
24. Oberzaucher-Schüller, Gunhild (2007). »Immer Künstler, nie Handwerker...« Zu Paul Taglionis Schaffen. In: *Souvenirs de Taglioni. Materialen der Derra de Moroda Dance Archives*. (Hg.) von Gunhild Oberzaucher-Schüller. Bd.1 K.Kieser München 2007.
25. ibd. p. 96.
26. ibd. p. 100.

生活する日常を描いている。

『家からの手紙』の映像は、一九七六年当時のニューヨークを撮影したもので、一九七二年から一九七四年の間にベルギー在住の母からアケルマンに届いた手紙を自身のヴォイス・オーヴァーを読み上げるという手法を採用している。ここには、一人称的な視点を明確に打ち出した、ジョナス・メカスの日記映画からの影響がみられるだろう。アケルマンが、実験映画の手法を得ることができたのは、アンソロジー・フィルム・アーカイブズに毎日のように通い、実験映画を鑑賞し、作家たちと交流を深めたことにある。中でも、リトアニアからの亡命者である、メカスの映画から大きな影響を受けた。越後屋卓司は、実験映画について次の様に述べている。

実験映画とは、一九一〇~二〇年代にかけて、ヨーロッパで興ったアヴァンギャルド映画（前衛映画）運動を源流として、一九五〇~六〇年代にアメリカを中心に世界的な広がりと、広範な影響を及ぼしたアンダーグラウンド映画（地下映画）のムーヴメントを総称した、映画の重要な一ジャンルとして規定されている。商業的に映画館で公開される劇映画に対する、作家個人の主体性を重視した表現として、カメラで実景を撮影する再現性を離れ……抽象性、時間芸術である映画を構築する際に必然的な要件となる劇構造や物語性へのアンチテーゼといった側面を掘り下げて、映画のメディアとしての純粋性を追求しつつ、その可能性を押し広げる役割を果たしてきたといえる。その発生から、一九二〇年代と六〇年代の二つのピークをへて、欧米では、実験映画は、劇映画、ドキュメンタリーと並ぶ重要なジャンルとしての位置付けを、ほぼ確立しているといっていい。[13]

第二次世界大戦の戦禍を避けてアメリカ合衆国に移住したヨーロッパのシュルレアリストやダダイズムの作家などの影響で、一九四〇年代に実験映画は誕生した。また日記映画とは、個人映画・実験映画の展開の中から派生した、プライヴェートな日常を日記のように綴った映画で、メカスは、日常の風景をカメラによって断片的に切り取ることで、叙事詩や私小説のような映像を製作した。[14] これは、取材を基に脚本を書き、撮影チームを率いて製作する映画とは異なる、直感的な感性に基づいた手法といえよう。この手法にのっとって、メカスは、リトアニアからの亡命者である「私」の視点から見たニューヨークの風景を映し出したのである。

アケルマンの『家からの手紙』でも、メカスの日記映画にならい、日常の風景を切り取ることで、日記的な主観

149

13. 西村智弘・金子遊、『アメリカン・アヴァンガルド・ムーヴィ』、2016年、森話社、10頁

14. Efren, Cuevas, (2016) "The Immigrant Experience in Jonas Mekas's Diary Films: A Chronotopic Analysis of Lost, Lost Lost". Biography, Vol. 29, No. 1, SELF-PROJECTION AND AUTOBIOGRAPHY IN FILM (winter 2006), p, 59, University of Hawaii Press.

ナフィシーは、映画製作者が母国から出国し、別の場所、言語で製作された作品には、母国語、母国語における物事の考え、読み書きなどが映画に反映される場合があると考え、それらの映画をアクセンテッド・シネマと名付けた。[16] ナフィシーは、アクセンテッド・シネマの製作者は、次の三種類に分類できると定義している。一種類目は、亡命者（すなわち祖国から追放された者）のメカスなどが当て嵌まるだろう。二種類目はディアスポラ（強制離散させられた者）で、アケルマンの祖父母、父母やその子どもであるシャンタルも該当すると思われる。三種類目は、ポストコロニアルの民族的アイデンティティ（非白人、非西洋の移民や難民、あるいはその子どもたち）であるとしている。[17] また、スーザン・ヘイワードは著書の中で、「古典的なハリウッド映画は、発声、発音、イントネーションだけでなく、文化的に特定の地域や文化を連想させるアクセントがない映画の完璧な例である」[18] と記し、アクセンテッド・シネマの特徴を次のように示している。つまり、アクセンテッド・シネマは、移住した映画作家たちがいた元の故郷の文化、政治、経済、環境などから生まれており、要は、これらの映画は映画作家たちが過去に住んでいた国と現在の国とのアンビバレントな関係を含んでいると記している。

このような、過去と現在、母国と異国の間のアンビバレントな関係はアケルマンの映画にもみることができる。アケルマンは、フェミニズム、ユダヤ文化における映画製作において中心的な

性が浮き彫りになる。移民と思われる人々の日常に焦点を当てているのは、異邦者としてニューヨークに滞在したアケルマンの日常と重なり合うためであろう。その一方で、『家からの手紙』に映し出されたニューヨークはアケルマンの生活の場では既になく、帰国後に旅行者として再び訪れた場所であった。『家からの手紙』でアケルマンは、旅行者として撮影した映像に、過去に母から受け取った手紙を自身で読み上げるヴォイス・オーヴァーを重ね合わせている。何故アケルマンは母からの手紙をニューヨークの映像に関連付けたのだろうか。アケルマンの母親が経験したディアスポラ[15]について考える必要があるのではないか。次章では、まず、ハミッド・ナフィシーが定義したアクセンテッド・シネマから『家からの手紙』におけるディアスポラの要素を考察する。

15. Hamid, Naficy (2001), *Accented Cinema:Exilic and Diaspora Filmmaking*, Princeton University Press, p.17
16. Ibid, pp.1–25
17. Ibid, p.17
18. Susan, Hayward (2022), *Cinema Studies*, Routledge, pp.3-5
19. Nicole, Brenez (2012), "Chantal Akerman: The Pajama Interview". *LOLA*. Issue2 (June 2012): Devils
<http://www.lolajournal.com/2/index.html>（最終閲覧日：2024年3月18日）

二　インタビュー（二〇二三年十一月二十八日（火）ホテルグランヴィア大阪にて）

二〇二三年五月に神戸メリケンパークオリエンタルホテルを会場に行われた「神戸アートマルシェ2023」ではじめて大谷陽一郎氏とお会いした。神戸アートマルシェは、居住空間に近いホテルの客室でアートギャラリーが選りすぐりの美術作品を展示、販売するイベントである。大谷氏は、このイベントの公募展企画「Artist meets Art Fair」により選出され、作品を展示していた。

展示されていた作品は《kiㄷu》。客室に入ったときに、この作品を知っていると感じた。作家の名前を見ると、大谷陽一郎とある。やはり《雨》の人だ。

筆者が知っている大谷氏の作品は《雨》だった。文字の持つイメージによる表現について調べていた際、大谷氏の作品集『雨』（リトルモア、二〇一七年）と出会った。本の帯には「あめのうた」とあるが、視覚詩という言葉は出てこない。ドローイングによる雨の文字が、ときに力強く、ときに弱く、それは文字ではなく絵だった。雨に対する心象風景を描いた情景画だと感じた。しかし、《kiㄷu》は表現が異なる。大谷氏の作品の変遷とその背景にある思い、自身の作品を「視覚詩」とする理由について知りたいと思い、インタビューをお願いした。以下は、大谷氏から伺った内容をまとめたものである。

157

大谷陽一郎
1990大阪府生まれ

［経歴］

2023　東京藝術大学大学院 美術研究科博士後期課程 修了
2018-2019
　　　　清華大学（北京）交換留学
2018　東京藝術大学大学院 美術研究科修士課程 修了
2015　桑沢デザイン研究所夜間部ビジュアルデザイン専攻 卒業

［個展］

2024　云云（Miaki Gallery、東京）
2024　字影賦格（Uspace Gallery、台北）
2023　AmE（Bohemian's Guild CAGE、東京）

［主な受賞歴］

2022　野村美術賞
2020　NONIO ART WAVE AWARD グラフィック部門 グランプリ
2018　サロン・ド・プランタン賞

［出版］

2021　絵本『かんじるえ』（福音館書店）
2017　作品集『雨』（リトルモア）

★2　武蔵野美術大学美術資料図書館『新国誠一の《具体詩》
　──詩と美術のあいだに』二〇〇九年

桑沢デザイン研究所の図書室でたまたま新国誠一の作品集を見て知りました。
日中はデザイン事務所で働いていたので、文字に興味を持っていたということもあって、
新国だけでなく、井上有一（一九一六〜一九八五）の一字書にも興味がありました。

新国は厳密に活字を配置して詩を作っていて、複数の文字、
大量の文字を使っていますが、井上は一字の持っている漢字のパワーみたいなものを
身体を使って表現している。対極の表現だと感じ、その両方に興味がありました。

新国の作品では、特に《雨》が好きでした。そこから視覚詩に興味を持って
いろいろ調べていたら、ギョーム・アポリネール（Guillaume Apollinaire 1880-1918）の《Il pleut》を知り、
北園克衛（一九〇二〜一九七八）を知りというのが視覚詩との出会いです。

もともと漢字に興味がありました。日本語だと漢字、ひらがな、カタカナ、
アルファベット、数字とある中で、漢字だけが浮き出ている。漢字が面白いと思っていました。
具体詩の印象として、新国の《川または州》だと川と州という字を
斜めのグリッドで配置するから成り立つとか、文字の配置と意味と形がしっかり
結びついている厳密性みたいなものがあります。オイゲン・ゴムリンガー
（Eugen Gomringer 1925-）の《wind》もあの配置だから、wind の四文字を斜めに配置することで、
少ない文字ながらも厳密に風の要素を含みます。

視覚詩については、かなり自由に捉えています。まず定義が
そもそも曖昧ですよね。自分では、何か視覚性を持った詩、伴った詩、
まとまった詩のように捉えています。作品を作るときに、言語芸術とか
タイポグラフィの実験というより、新国の具体詩を含め萩原恭次郎（一八九九〜一九三八）や
アポリネールの影響を強く受けています。萩原やアポリネールの時代には視覚詩という
言葉はありませんでしたが、今見たら視覚詩に含めることが
できると思います。彼らの影響が強いので、自身の作品を視覚詩と言っています。

158

《ki/u》（二〇二二年）

《ki/u》［図4・図5］は、キャンバスにジェッソやアクリル絵の具で下地を作り、その上から特殊なプリント技術で文字を転写し、またその上からアクリル絵の具やメディウムを塗って完成させています。プログラミングを用いて文字の基本的な配置をし、それをベースに調整していきデータを作ります。

自分の原点は雨です。雨をやりたかったんですけど、《ki》でやったときのように全ての文字をIllustratorで配置していく、マウスとキーボード、いわゆるアナログ入力だと限界がありました。やっていることは、デジタルだけど手作業に近い。雨は繊細な表現で、それを手作業で置いていくというのは限界があって。そのあたりからプログラミングで取り入れられないかなと思い始めました。プログラミングを取り入れたことでより繊細な表現ができるようになったし、文字の配置に偶然性を取り入れることができるようになりました。

《ki/u》は、祈る雨から出発しています。そこから「喜雨」、「樹雨」、「鬼雨」、「気宇」、「雨季」などの既存の言葉も拾っていきながら、さらに同音の文字を取り入れていきました。大体五十種ほどの漢字を使っています。祈る雨という言葉自体は中国語にもあります。QIYUで「チユ」なんですよね。「チユ」でも発音がいろいろな発音の漢字があって面白いので、「チユ」という中国語の発音のくくりで雨を描いたりとか、今後やりたいなと思っています。

図4.《ki/u》大谷陽一郎（2022年）東京藝術大学博士審査展示風景
※大谷氏提供画像

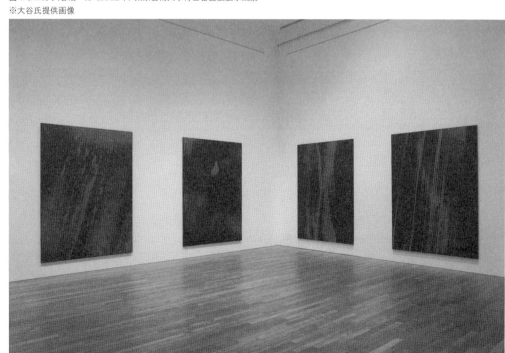